Italienische Holzschnitte
der Renaissance und des Barock

Italienische Holzschnitte
der Renaissance und des Barock

Bestandeskatalog
der Graphischen Sammlung der ETH Zürich

Bearbeitet von Michael Matile

Schwabe & Co. AG · Verlag · Basel · 2003

Bestandeskatalog, erschienen zur Ausstellung
Italienische Holzschnitte der Renaissance und des Barock, Graphische Sammlung der ETH, Zürich
(3. Dezember bis 23. Dezember 2003 und 5. Januar bis 13. Februar 2004)

KATALOG

KONZEPT UND TEXTE
Michael Matile
Alexandra Barcal (Wasserzeichenkatalog, Konkordanzen)

REDAKTION
Bernadette Walter (Graphische Sammlung der ETH)
Marianne Wackernagel (Verlag)

FOTOS
Öffentliche Kunstsammlung Basel, Martin Bühler (Abb. 2)
Kupferstichkabinett, Staatliche Museen Preussischer Kulturbesitz, Berlin, Jörg Anders (Abb. 1, 7)
The Metropolitan Museum of Art, New York (Abb. 3)
David Tunick, Inc., New York (Abb. 8)
Jean-Pierre Kuhn, Zürich

GESTALTUNG
Hanna Koller, Zürich

FOTOLITHOS, SATZ UND DRUCK
Schwabe & Co. AG, Basel / Muttenz

AUSSTELLUNG

KONZEPT
Michael Matile

RESTAURIERUNG, MONTIERUNG UND RAHMUNG
Antoinette Simmen, Barbara Maier

ÖFFENTLICHKEITSARBEIT
Ruth Jäger

MIT FREUNDLICHER UNTERSTÜTZUNG DER
Stiftung für das Apostolat durch die Massenmedien, Luzern
Schweizerische National Versicherung
Familien-Vontobel-Stiftung

© 2003 GRAPHISCHE SAMMLUNG DER ETH ZÜRICH, DER AUTOR, VERLAG SCHWABE & CO. AG, BASEL
Printed in Switzerland
ISBN 3–7965–2025–1

Vorwort und Dank

Nach der Bearbeitung der «Frühen italienischen Druckgraphik 1460–1530», erschienen 1998, und der «Druckgraphik Lucas van Leydens und seiner Zeitgenossen» aus dem Jahre 2000 liegt nun der dritte Bestandeskatalog der Graphischen Sammlung der ETH vor: Michael Matile, Autor auch der beiden Vorgängerwerke, bearbeitet im aktuellen Band die «Italienischen Holzschnitte der Renaissance und des Barock».

Der Bestand der Graphischen Sammlung der ETH von über hundert Blättern erlaubte es, die technische Entwicklung des Holzschnitts sowie dessen Vertreter repräsentativ darzustellen. Die Schwerpunkte liegen einerseits bei den Tizian-Holzschnitten und seinen Formschneidern Ugo da Carpi, Giovanni Britto und Niccolò Boldrini. Anderseits werden die Farb- bzw. Chiaroscuroschnitte nach Raphael und Parmigianino und ihre Vertreter behandelt.

Der Chiaroscuroschnitt faszinierte die Künstler bis weit über das 16. Jahrhundert hinaus: Der Gebrauch des Holzschnittes als Medium zur Verbreitung von Bildideen von Künstlern wie Tizian war bis ins 17. Jahrhundert hinein prägend. So fusste etwa die bolognesische Landschaftsauffassung dieser Epoche auf der Auseinandersetzung mit Holzschnitten des Venezianers. Auch für Rubens waren die Blätter Antrieb, sich mit dieser Technik zu beschäftigen und mit eigenen Holzschneidern eine spezielle Werkstatt zu betreiben. Noch im 18. Jahrhundert verhalf Anton Maria Zanetti diesem Druckverfahren mit der Wiedergabe von Parmigianino-Zeichnungen zu einer zweiten Blüte.

Die Bearbeitung des Bestandes folgte – wie bei den ersten zwei Bänden – streng wissenschaftlichen Kriterien. Die Untersuchung des einzelnen Abzuges eines Holzstocks stand dabei im Vordergrund. Zu seiner Beurteilung wurden die Befunde zur Erhaltung und zum verwendeten Papier herangezogen. Dadurch waren auch Rückschlüsse auf die Druckgeschichte ganzer Auflagen und die Aufzeichnung der Geschichte einzelner Druckstöcke über Jahrhunderte hinweg möglich. Einige der bis anhin in der Fachwelt vertreten Datierungen und Zuschreibungen konnten dadurch revidiert werden.

Für diese mit grossem Fachwissen vorgenomme Arbeit sei an erster Stelle Michael Matile herzlich gedankt. Die wissenschaftliche Bearbeitung der Blätter wurde konservatorisch und restauratorisch begleitet von den beiden Mitarbeiterinnen des Restaurierungsateliers der Graphischen Sammlung Antoinette Simmen und Barbara Maier. Sämtliche Blätter sind neu montiert und passepartouriert. Bei der Erfassung der Wasserzeichen leistete Alexandra Barcal wichtige Vorarbeiten. Alle Blätter sind von Jean-Pierre Kuhn, dem Fotografen des Schweizerischen Institutes für Kunstwissenschaft, neu fotografiert worden. Das Lektorat besorgte auf Seiten der Graphischen Sammlung Bernadette Walter, seitens des Verlags Marianne Wackernagel. Ihnen und allen weiteren Mitarbeitern und Mitarbeiterinnen der Graphischen Sammlung der ETH sei herzlich gedankt.

Eine wissenschaftliche Erschliessung von Teilbeständen der Sammlung braucht Zeit und zusätzliche Mittel. Für die Unterstützung des Forschungsprojektes ist der Schulleitung der ETH, ihrem Vizepräsidenten für Forschung und Wirtschaftsbeziehungen, Prof. Dr. Ueli Suter, herzlich zu danken. Auch Frau Dr. Maryvonne Landolt, vom Stab Forschung und Wirtschaftsbeziehungen, die als Delegierte der Schulleitung im Kuratorium der Graphischen Sammlung Einsitz hat, sei für ihre nachhaltige Unterstützung der Graphischen Sammlung gedankt.

Den Druck des Bestandeskataloges haben zum grössten Teil Sponsoren möglich gemacht. Wir bedanken uns herzlich bei der Stiftung für das Apostolat durch die Massenmedien, Luzern, bei der Schweizerischen National Versicherung und bei der Familien-Vontobel-Stiftung.

Der Schwabe Verlag Basel hat das vorliegende Buch wiederum in sein Verlagsprogramm aufgenommen und den Druck sehr sorgfältig ausgeführt. Für die Gestaltung des Bandes zeichnete einmal mehr Hanna Koller, Zürich, verantwortlich. Dank ihrer graphischen Arbeit wurde der zweite Band und damit die ganze Reihe der Bestandeskataloge vom Bundesamt für Kultur als «eines der schönsten Bücher» des Jahres 2000 gewürdigt. Durch die zahlreichen Chiaroscuroschnitte erhält der dritte Band zudem ein farbiges Gesicht: Sämtliche Farbholzschnitte werden vierfarbig reproduziert. Verlag und Grafikerin sei für ihre hervorragende Arbeit herzlich gedankt.

Paul Tanner, Leiter
Graphische Sammlung der ETH

5

INHALTSVERZEICHNIS

EINLEITUNG

Seit Albrecht Dürer mit seinem Schaffen auf dem freien Markt mit einem grossen Angebot an Kupferstichen und Holzschnitten auftrat, gewann die drucktechnische Kunst neben Malerei und Zeichnung entscheidend an Bedeutung. Sein Graphikangebot zeigte eine zuvor nie dagewesene Themenvielfalt und bot durch seine künstlerische Qualität das beste Motiv, um von vielen interessierten Künstlern und Sammlern gekauft zu werden. Die gesellschaftlichen Anforderungen der Zeit an ein Medium zur leichten Verbreitung von Bildern erfüllte die Graphik und ganz besonders der Holzschnitt in idealer Weise. Die Einblattholzschnitte, die in ihrer Wirkungsweise mit den heutigen, allgegenwärtigen virtuellen Bildern vergleichbar sind, prägten die weltanschaulichen Überzeugungen entscheidend. Sie dienten als Träger kirchlicher Botschaften, als Medium politischer Propaganda und als Instrument philosophischer Auseinandersetzung. Die technische Entwicklung des Holzschnitts erwies sich ihren Aufgaben in der Regel gewachsen und fand vielfach ihre Würdigung. Die gesellschaftliche Wertschätzung dieses Druckmediums richtete sich hingegen vor allem nach der Art und Weise, wie es seine Vermittlerrolle in bezug auf Religion, Politik, Wissenschaft und Philosophie in künstlerischer Hinsicht zu befriedigen vermochte.

«*Der Holzschnitt tritt episodisch und launenhaft auf, bald hier, bald dort, manchmal repräsentierend, zumeist subaltern.*»[1] Prägnant umschreibt mit diesen Worten der Kunsthistoriker Max Friedländer die Entwicklung der Holzschnittkunst im allgemeinen und im speziellen diejenige des italienischen Holzschnitts. Anders als beim Kupferstich,

[1] Max J. Friedländer, *Der Holzschnitt*, Berlin: Georg Reimer, 1917 [= Handbücher der Königlichen Museen zu Berlin], S. 2.

bei dem sich seit seinen Anfängen im 15. Jahrhundert eine mehr oder minder kontinuierliche Verbreitung aufzeigen lässt, erwies sich die Kunst des Holzschnitts über den Verlauf der Jahrhunderte betrachtet als weniger stetig. So unscheinbar die Anfänge dieser Drucktechnik sich gestalteten, so bahnbrechend erwies sie sich zunächst im 16. Jahrhundert. Dabei hatte die Technik des Holzschnitts unterschiedlichsten Bedürfnissen gerecht zu werden: als Buchholzschnitt der Illustration von Büchern, als Flugblatt oder Manifest gleichwie gearteter Propaganda und als Einblattholzschnitt gehobenen künstlerischen Ansprüchen. Die Entwicklung des Holzschnitts war untrennbar mit der Erfindung des Buchdrucks verbunden. Diese Technik schaffte die Voraussetzung, Text und Bild mit einfachen Mitteln zu vervielfältigen und in grossen Auflagen einem breiten Publikum verfügbar zu machen. Seine Verbindung mit dem Buchdruck, bei dem Entwerfer, Holzschneider, Drucker und Verleger jeder seinen Teil zum Gelingen eines gemeinsam Druckwerks beitrug, garantierte zu Beginn einen sprunghaften Aufschwung des Handwerks. Die Arbeitsteilung von erfindendem Künstler und Formschneider erwies sich einerseits als vorteilhaft, band aber andererseits Künstlerpersönlichkeiten selten über längere Zeit an das Medium.

Wie beim Metall- oder Linolschnitt handelt es sich beim Holzschnitt um ein Hochdruckverfahren: Auf eine geschliffene Holzplatte wird ein Entwurf entweder direkt in Feder oder Stift gezeichnet oder durch ein geeignetes Kopierverfahren von einer Zeichnung übertragen. Die gezeichneten Linien und Flächen auf der Oberfläche des Stocks werden anschliessend freigeschnitten. Die solchermassen stehengebliebenen und eingefärbten Grate und Flecken erscheinen auf dem bedruckten Material – zumeist Papier – im Vergleich mit der zugrundeliegenden Zeichnung seitenverkehrt. In der Regel wird diese dunkel auf hellem Grund gedruckt. Ähnlich wie beim Stechen einer Kupferplatte werden mitunter aber nicht die Flächen, sondern die für die Zeichnung vorgesehenen Linien aus dem Holzblock herausgeschnitten und die druckenden Flächen stehengelassen. Diese Umkehrung des gängigen Holzschneideverfahrens ist unter dem Begriff «Weisslinienschnitt» bekannt.

Gegenüber dem Kupferstich lassen sich einige Nachteile der Holzschnitttechnik aufzählen. Für den Künstler fiel vor allem ins Gewicht, dass der Kupferstich eine präzisere, feinere Zeichnung und bessere Korrekturmöglichkeiten bot. Das Kupfer besass aber auch Vorteile gegenüber den gegen Schädlinge, Holzwürmer und Feuchtigkeit anfälligen Holzstöcken, die bei ungenügend trockener Lagerung meist bereits innerhalb kurzer Zeit in arge Mitleidenschaft gezogen wurden. Für den Sammler von Druckgraphik, der Wert auf frühe und gute Drucke legt, stellen die weitaus häufigeren Drucke mit Spuren von Wurmfrass und entsprechenden Retuschierungen in Pinsel oder Feder von späterer Hand kaum ein sprechenderes Zeugnis für den Zustand des Holzstocks zum Zeitpunkt seines Drucks aus. Aber auch gegenüber Trockenheit reagierten die Holzstöcke empfindlich mit Rissbildungen und Verformungen, die namentlich bei grossen Formaten keine ebenmässigen Abzüge mehr möglich machten.

Korrekturen des einmal geschnittenen Werks waren auf verschiedene Arten möglich, wobei sie beim einfachen Linienholzschnitt einfacher auszuführen waren als beim Weisslinienschnitt, bei dem im Druck später hinzugefügte Holzeinsätze heute

vergleichsweise leicht erkannt werden können. Gebräuchlich waren Veränderungen durch das Wegschneiden von druckenden Stegen und Linien oder durch Ergänzen mit zusätzlichen Schraffurlinien in flächig druckenden Partien sowie das Einfügen und Tilgen von Holzeinsätzen bei Namen oder Inschriften. Hin und wieder kommen auch grössere Einsätze vor, auf denen ganze Partien des Holzschnitts neu geschnitten wurden.[2]

Von den Nachteilen des Holzschnitts abgesehen, wies die Technik gegenüber dem Tiefdruck des Kupferstichs aber auch grosse Vorteile auf. So liessen sich namentlich im Buchdruck durch die Verwendung derselben Pressen für Holz- und Letterndruck rationellere Druckabläufe erzielen. Ebenso gelangen auf Grund der geringeren Druckbelastungen in den Hochdruckpressen höhere Auflagen als beim Tiefdruck. Der wohl gewichtigste Vorteil lag aber im Material Holz selbst begründet, das, überall verfügbar und leichter zu bearbeiten verbunden, zu einem Bruchteil der Kosten für Kupferplatten erhältlich war.

Bei der Vielfalt der Anwendungsgebiete des Holzschnitts stand der künstlerische Anspruch nicht immer im Vordergrund. Viele dieser Erzeugnisse des täglichen Gebrauchs, von der Tapete, dem Zeugdruck (Stoffdruck) bis hin zu den Devotionaliendrucken zur privaten Andacht, erhielten später kaum mehr Beachtung und fanden selten die Wertschätzung der Sammler. Anders verhielt es sich mit dem ‹repräsentierenden› Holzschnitt, wie er durch Albrecht Dürer als künstlerische Strategie zur Verbreitung seiner Bildideen verwendet wurde. Seine zwei Reisen nach Venedig in den Jahren 1494/95 und 1505 bis 1507 förderten den künstlerischen Austausch zwischen Norden und Süden wie nie

zuvor. Manchem Künstler dürften die Blätter Dürers, die dieser zum Zweck des Verkaufs im Reisegepäck mit sich führte, erst die Augen für die Möglichkeiten des Holzschnitts geöffnet haben. Künstlerbekanntschaften und wirtschaftliche Interessen bereiteten den Weg zu grösseren Projekten. Als besonders erfolgreich erwies sich im Jahr 1500 das Vorhaben des Nürnberger Kaufmanns Anton Kolb zur Herstellung des später berühmt gewordenen grossen Venedigplans aus der Vogelschau. Er gewann dafür den an Dürers Vorbild geschulten Jacopo de'Barbari, der sowohl künstlerisch als auch vermessungstechnisch die hohen Anforderungen zur Leitung eines solch anspruchsvollen Werks erfüllte.[3]

Nach 1500 fand auf dem Gebiet des Einblattholzschnitts ein grundlegender Umbruch statt: der Bildersatz für den Hausgebrauch, den der kolorierte Einblattholzschnitt im Quattrocento für den privaten Bereich im wesentlichen noch darstellte, wich mit der durch Dürer einsetzenden Entwicklung zum *nuovo stile* einer Wertschätzung, die den Holzschnitt um seiner selbst und seiner eigenen Ausdrucksmöglichkeiten willen in den Rang eines begehrenswerten Sammlungsobjektes erhob.[4] Die Folge davon schlug sich in einer regen Sammeltätigkeit nieder, und entsprechend reich sind heute die Holzschnitte des 16. Jahrhunderts in den zahlreichen Graphischen Sammlungen vertreten.

Nur kurze Zeit nach der durch Dürers Vorbild einsetzenden, verbreiteten Beschäftigung mit dem Holzschnitt begannen Versuche, die schwarzweisse Kunst mittels zusätzlicher Holzstöcke um Farbtöne zu bereichern, die zuvor nur durch Handkolorierung jedes einzelnen Exemplars erzielt werden konnten.[5] Mit dem farbigen Seriendruck erschloss

[2] Vgl. Kat. 28, S. 85.

[3] «A volo d'uccello», *Jacopo de'Barbari e le rappresentazioni di città nell'Europa del Rinascimento*, Ausstellungskatalog hrsg. von Giandomenico Romanelli u.a., Venedig, Musei Civici Veneziani (1999), Venedig: Arsenale Editrice, 1999.

[4] Zum *nuovo stile* vgl. Giuseppe Trassari Filippetto, ‹Tecnica xilografica tra Quattrocento e Cinquecento: «il nuovo stile»›, in: «A volo d'uccello» 1999, S. 53–57.

[5] Die Kolorierung von Drucken aller Art fand mit der Erfindung des Farbholzschnitts allerdings keineswegs ihr Ende, sondern fand über den engeren Holzschnittbereich hinaus ihre Liebhaber auch unter den Kupferstichsammlern, vgl. dazu *Painted Prints. The Revelation of Color in Northern Renaissance & Baroque Engravings, Etchings & Woodcuts*, Ausstellungskatalog hrsg. von Susan Dackerman, Baltimore Museum of Art (2002/2003) u.a., University Park (PA): The Pennsylvania State University Press, 2002.

sich der sonst linienbetonte Holzschnitt ein ganz neues Ausdrucksfeld, das ihn eng mit der Technik von gehöhten und grundierten Federzeichnungen verband. Diesen ein drucktechnisches Äquivalent an die Seite zu stellen war das Hauptanliegen der unternommenen Bemühungen. Holz- und Farbholzschnitt sind in neuerer Zeit selten in gemeinsamen Übersichten oder Ausstellungen behandelt worden. Die Gründe dafür sind vor allem in der schon früh zur Tradition gewordenen Trennung der Techniken in den Sammlungsordnungen zu suchen, die auch Adam von Bartsch veranlasste, den italienischen Chiaroscuroschnitten einen eigenen Band zu widmen.[6] Sie ist allerdings nur teilweise berechtigt, da der Farbholzschnitt nur eine Weiterentwicklung des Einplattenholzschnitts darstellt. So vielseitige Holzschneider wie Ugo da Carpi zeigen zudem, wie eng nebeneinander die verschiedenen Holzschnitttechniken angewandt wurden. Holzschnitte nach Tizian, Buchholzschnitte nach älteren französischen Gebetsbüchern und ‹angewandter› Schriftschnitt für den 1525 erstmals erschienen Traktat *Thesauro de Scrittori* stehen neben seiner Spezialität, für die er sich rühmte: dem Farb- beziehungsweise Helldunkelschnitt, der in Anlehnung an die italienischen Adjektive *chiaro* und *scuro* auch Chiaroscuroschnitt genannt wird. Der traditionelle Holzschnitt lebte im einfachen Chiaroscuroschnitt als Strichplatte weiter und wurde durch einen Farbton hinterlegt, der dem Druck die Erscheinungsweise einer Federzeichnung auf grundiertem Papier verlieh. Während Feder-, Kreide- und Rötelzeichnungen ihre druckgraphische Entsprechung zunächst – ohne Berücksichtigung ihrer farblichen Erscheinungsweise – im Liniengeflecht des Kupferstichs oder Holzschnitts fanden, suchte Ugo da Carpi mit seinen Chiaroscuro-

schnitten einen anderen Weg: Den tonalen Werten der Vorlage, den grundierten Flächen, der Pinselführung und den getuschten Schattenflächen wurde mittels verschiedener, farbig eingefärbter und übereinander gedruckter Tonplatten Rechnung getragen. Auf den Druck einer eigentlichen Strichplatte konnte auf diese Weise verzichtet werden.

Seine Aufgabe erfüllte der Chiaroscuroschnitt vornehmlich auf dem Gebiet der Reproduktion von Kunstwerken. Er entstand aus dem Bedürfnis, bestimmte Formen einer Zeichnung, meist lavierte und weissgehöhte Federzeichnungen, in ihren tonalen Abstufungen adäquat wiedergeben zu können. Die Wiedergabe künstlerischer Ideen nach Handzeichnungen *(modelli)* mittels druckgraphischer Verfahren war seit den Anfängen des Kupferstichs fester Bestandteil des Stecherhandwerks und setzte bereits im Umfeld Sandro Botticellis und Andrea Mantegnas ein. Später standen Marcantonio Raimondi, Agostino Veneziano, Ugo da Carpi und zahlreiche andere für eine Generation von Stechern und Holzschneidern, ohne die die Verbreitung von künstlerischen Ideen Raffaels, Tizians oder Parmigianinos im erfolgten Mass und Umfang undenkbar gewesen wäre. Dennoch muss hier die künstlerische Intention der Holzschneider von derjenigen späterer Künstler unterschieden werden, deren Anliegen vor allem in der Faksimilierung von Zeichnungen bestand.

Gewichtig erscheint die Tatsache, dass sowohl im Umkreis Raffaels als auch Tizians ausschliesslich nach *modelli* gearbeitet wurde, die diese für die Umsetzung in den Kupferstich oder Holzschnitt gezeichnet hatten. Die Bezeichnung Reproduktion trifft hier also im Unterschied zur Faksimilierung nur insoweit zu, als die Vorlagen mit dem Ziel der Verbreitung der Bilderfindungen wiedergegeben

[6] Adam Bartsch, *Le peintre graveur*, 21 Bde., Wien: J.V. Degen/Pierre Mechetti, 1803–1821, Bd. 12 und Caroline Karpinski, *Italian Chiaroscuro Woodcuts. The Illustrated Bartsch*, hrsg. von Walter L. Strauss/John T. Spike, Bd. 48, New York, NY: Abaris Books, 1983.

wurden. Obschon die frühen Kupferstiche neben der künstlerischen Idee auch Elemente stilistischer Art wiederzugeben in der Lage waren, entstanden sie nicht zum Ziel und Zweck, das ihnen zugrundeliegende Original in dessen Eigenschaft als Sammlungsobjekt möglichst genau und unter Berücksichtigung stilistischer wie handschriftlicher Eigenheiten wiederzugeben. Mit dieser eng umschriebenen Funktion ihrer Werke sahen sich erst die von Sammlern beauftragten Stecher des 17. und 18. Jahrhunderts konfrontiert. Entsprechend eindeutig vermerkte Marcantonio Raimondi den künstlerischen Anteil des Kupferstechers neben dem Verweis auf den Urheber des *modello* – «Raphael invenit» – mit seinem Namen oder Monogramm, gefolgt vom Zusatz «fecit». Reproduktionsgraphik im engeren Sinn entstand – von wenigen Ausnahmen abgesehen – erst mit dem Tod derjenigen Künstler, die zuvor, wie Raffael, eine ganze Stecherwerkstatt mit Vorlagen beliefert hatten. Mit der Reproduktion von deren Fresken und Gemälden erschlossen sich diese Stecher und Formschneider auf eigene Faust neue Erwerbsquellen und dienten postum nach wie vor der ursprünglichen künstlerischen Strategie der Urheber.[7]

Der von den Chiaroscuroschnitten ausgehende neuartige Reiz dürfte ihnen im 16. Jahrhundert einiges Interesse eingebracht haben. Selbst zu Beginn des Seicento erschien dem Holzschneider und Verleger Andrea Andreani der Nachdruck älterer Farbholzschnitte noch ein lohnendes Unterfangen. Eine neue Welle der Wertschätzung der Chiaroscuroschnitte erfolgte mit der Wiederentdeckung der Technik durch Anton Maria Zanetti im 18. Jahrhundert. Einmal mehr war es Venedig, das sich auf eine seiner Spezialitäten aus dem goldenen Zeitalter

der eigenen Kunstgeschichte zurückbesann. Der Kontext hatte sich jedoch grundlegend gewandelt. Es war der Zeichnungssammler, Kunstliebhaber, Connaisseur und Dilettant Zanetti, der sich die Technik des Chiaroscuroschnitts selbst wieder zu eigen machte und dort anknüpfte, wo die Bemühungen um die Wiedergabe von Zeichnungen in Bologna um die Mitte des 16. Jahrhunderts ein vorläufiges Ende gefunden hatten: mit der Reproduktion von Parmigianino-Zeichnungen. So wenig wie sich vom italienischen Holzschnitt des Cinquecento der Name Tizians trennen lässt, so wenig kann der Chiaroscuroschnitt unabhängig von demjenigen Parmigianinos behandelt werden. Man könnte geradezu von einer Vorliebe der Holzschneider für die Zeichnungen dieses für seine eleganten, schwungvollen und überaus grazilen Figurenskizzen bekannten Künstlers sprechen. Hinzu kam, dass im 18. Jahrhundert in Sammlerkreisen nur wenige andere Zeichner eine ähnliche Wertschätzung genossen. Und entsprechend erhielt der Künstler auch in den zahlreichen Recueils der Zeit mit Reproduktionen nach Handzeichnungen einen unbestrittenen Ehrenplatz.[8]

Manches zum Verständnis des Chiaroscuroschnitts lässt sich an der mit wechselnden Vorzeichen geführten Debatte um den *disegno* und *colore* und dem kunsttheoretischen Disput um die Vorherrschaft florentinischer oder venezianischer Malerei ablesen. Das Begriffspaar *chiaro* und *scuro* stellt kunsttheoretisch eine der Prämissen jeder Kunst dar, die mit den Effekten hellerer und dunkler Partien Zeichnung entstehen lässt. Entsprechend vielfältig waren die Anwendungsfelder für die Künstler.[9] Auf die Druckgraphik eingeschränkt, spiegelt der Herstellungsprozess eines Farbholz-

[7] David Landau/Peter Parshall, *The Renaissance Print 1470–1550*, New Haven/London: Yale University Press, 1994, S. 120–121; vgl. zudem Corinna Höper, ‹*Mein lieber Freund und Kupferstecher*: Raffael in der Druckgraphik des 16. bis 19. Jahrhunderts›, in: *Raffael und die Folgen. Das Kunstwerk in Zeitaltern seiner graphischen Reproduzierbarkeit*, Ausstellungskatalog hrsg. von Corinna Höper, Stuttgart, Staatsgalerie, Graphische Sammlung, 2001, S. 51–119.

[8] Vgl. hierzu die Zusammenstellung bei Rudolph Weigel, *Die Werke der Maler in ihren Handzeichnungen. Beschreibendes Verzeichnis der in Kupfer gestochenen, lithographirten und photographirten Facsimiles von Originalzeichnungen grosser Meister*, Leipzig: Rudolph Weigel, 1865.

[9] Eine nützliche Zusammenstellung der in der Kunstliteratur relevanten Positionen zu dieser kunsttheoretischen Frage findet sich bei Luigi Grassi/Mario Pepe, *Dizionario della critica d'arte*, 2 Bde., Turin: Utet, 1978, I, S. 102.

schnitts deutlich den reflektierten Umgang mit den Fragen des Helldunkel. Giorgio Vasari beschreibt exakt, wie die Tonplatte mit ihren die Zeichnung ergänzenden Lichtern der zuerst geschnittenen Strichplatte angepasst wurde: «*Man nimmt ein Blatt Papier, das mit der Strichplatte bedruckt ist* [...] *und legt es ganz ganz frisch auf den Holzblock, beschwert es mit anderen Blättern, die nicht feucht sind und reibt sie so, dass das frische Blatt die Farbe seiner Zeichnung auf dem Holzstock lässt. Dann nimmt der Maler Weiss, zeichnet die Lichter auf den Holzblock, und wenn dies geschehen ist, schneidet der Formschneider sie mit dem Eisen ein, so, wie sie gezeichnet sind.*»[10] Die von Vasari geschilderte Vorgehensweise, die den einzelnen Arbeitsschritten bei der Herstellung einer weiss gehöhten Zeichnung entspricht, lässt sich auch auf das Schneiden zusätzlicher Platten für die Schattenpartien übertragen.

Obwohl Ugo da Carpi die entscheidenden Schritte zum malerisch verstandenen Farbflächenholzschnitt, bei dem auf eine eigentliche Strichplatte verzichtet wurde, erst in Rom im Umkreis von Raffael unternahm, ist der Umstand bezeichnend, dass er seine ersten Versuche auf diesem Gebiet in Venedig, im Umfeld von Malern wie Bellini, Giorgione und Tizian, begann. Da er bald nach diesen ersten Chiaroscuroschnitten Venedig verliess, blieb es bei den wenigen Farbholzschnitten nach Tizian. Tizians eigenes Interesse richtete sich vor allem auf den traditionellen Linienholzschnitt. In Giovanni Britto hatte er, obwohl dieser nicht so vielseitig war wie Ugo da Carpi, den dafür geeigneten Formschneider gefunden.

Die Tizian-Holzschnitte und die Chiaroscuroschnitte nach Raffael und Parmigianino stellen innerhalb der Geschichte des italienischen Holzschnitts je für sich ein bedeutendes Kapitel dar. Folgerichtig galt ihnen in der Vergangenheit auch ein ganz besonderes Sammler- und Forscherinteresse. Das spiegelt sich auch in den Beständen der ETH. Den Grossteil der Blätter verdankt die Graphische Sammlung der regen Sammeltätigkeit Johann Rudolph Bühlmanns (1812–1890), der sich während Jahrzehnten als Landschaftsmaler in Italien aufhielt. Seine 1870 vom Eidgenössischen Polytechnikum erworbene Sammlung umfasste etwa 11 000 Blätter und bildete den ersten grösseren Sammlungsbestand nach der 1867 erfolgten Gründung der Lehrsammlung durch den Inhaber des damaligen Lehrstuhles für Archäologie und Kunstgeschichte, Gottfried Kinkel (1815–1882). Eine Gelegenheit, den Bestand an italienischen Holzschnitten und Chiaroscuri aus der Sammlung Bühlmann zu erweitern, ergab sich mit dem Verkauf der legendären Kollektion des Schaffhauser Sammlers Bernhard Keller (1789–1870). Obwohl der Ankauf der gesamten Bestände Kellers an der Mittelknappheit scheiterte, gelang es auf diese Weise trotzdem, so bedeutende Blätter wie den *Diogenes* Ugo da Carpis (Kat. 53) oder den *Saturn* Niccolò Vicentinos (Kat. 69) anzukaufen. Solche Ankäufe an zeitgenössischen Auktionen wurden vom damaligen Mitglied der Sammlungskommission, dem Zürcher Stadtrat Johann Heinrich Landolt, nach Kräften mit privaten Mitteln unterstützt. Zusammen mit den Holzschnitten, die 1885 anlässlich seines Legats von etwa 9000 Blättern an Altmeistergraphik in die Graphische Sammlung des Eidgenössischen Polytechnikums kamen, ist etwa ein Drittel der italienischen Holzschnitte seinem Mäzenatentum zu verdanken. Dagegen war dieser Bereich in der Sammlung des Zürcher Bankiers Heinrich Schulthess-von Meiss, dessen Vermächtnis

[10] Hier zitiert nach der Übersetzung des italienischen Texts von Peter Dreyer, in: ders., *Tizian und sein Kreis. 50 venezianische Holzschnitte aus dem Berliner Kupferstichkabinett Staatliche Museen Preussischer Kulturbesitz*, Berlin: Kupferstichkabinett, o.J. [1972], S. 9. Der Wortlaut des italienischen Originaltextes lautet: «[...] *pigliasi una carta stampata con la prima, dove sono tutte le profilature ed i tratti, e così fresca fresca si pone in su l'asse del pero, ed aggravandola sopra con altri fogli che non siano umidi, si strofina in maniera, che quella che é fresca lascia su l'asse la tinta di tutti i profili delle figure. E allora il pittore piglia la biacca a gomma, e dà in su'l pero i lumi; i quali dati, lo intagliatore gli incava tutti co'ferri, secondo sono segnati*», Giorgio Vasari, *Le vite de' più eccellenti pittori, scultori ed architettori* [1568], hrsg. und komm. von Gaetano Milanesi, 9 Bde., Florenz: Sansoni, 1906, I, S. 212.

die Graphische Sammlung der ETH ihre wertvollsten Bestände an Kupferstichen verdankt, kaum nennenswert vertreten. Punktuell konnte der Bestand in jüngster Zeit um sechs Blätter erweitert werden. Neben einem seltenen frühen Abzug der *Stigmatisation des Hl. Franziskus* von Giovanni Britto (Kat. 13) und dem ebenso raren Blatt *Schlafender Amor* von Bartolomeo Coriolano (Kat. 84) gelangten auf diese Weise zwei Chiaroscuroschnitte des Venezianers Anton Maria Zanetti in die Sammlung (Kat. 89/90), der zuvor mit Farbholzschnitten nicht vertreten war.

Lücken im Sammlungsbestand sind in allen Graphischen Sammlungen festzustellen. Obwohl die hier erstmals gesamthaft vorgestellten italienischen Holzschnitte einige Kapitel ihrer Geschichte, darunter diejenigen zu den venezianischen Riesenholzschnitten oder den Chiaroscuroschnitten Domenico

Beccafumis, kaum aus den eigenen Beständen bestreiten können, ergibt sich anhand der 111 Blätter ein facettenreiches Bild von der Vielfalt dieser Druckgraphik-Gattung. Der auch in den zwei diesem Band vorausgegangenen Bestandeskatalogen unternommene Versuch einer jeweils zusammenfassenden, kritischen Wiedergabe des aktuellen Forschungsstandes zum behandelten Gegenstand war auch hier soweit wie möglich verfolgt worden. Der Wunsch, die bei manchen Blättern und Formschneidern nach wie vor kontrovers beurteilten Fragen rund um Zuschreibung und Entstehung näher einzugrenzen, bestimmte oft den Gang der Untersuchung und erweist sich nicht immer als leicht lesbare Kost. Entschädigen können dafür einzig die Originale selbst, die in der Begleitausstellung zu diesem Band zu sehen sind.

KATALOG

Die Massangaben in cm werden in der Reihenfolge Höhe × Breite angegeben. Sie beziehen sich, sofern nichts anderes angegeben ist, auf die Grösse des Blattes. Verweise auf die Papierqualität und allfällige Bestimmungen derselben werden nur vermerkt, wenn ein Wasserzeichen mit ausreichender Sicherheit eruiert werden konnte oder wenn es sich bei Neudrucken um ein anderes Papier als Papier vergé handelt. Bei den Literaturangaben wurde keine Vollständigkeit angestrebt. Immer aufgeführt werden jedoch die Verweise auf Bartsch 1813–1821, Passavant 1860–1864 und die entsprechenden Bände des *The Illustrated Bartsch* (TIB). Ferner fanden in dieser Rubrik wichtige ältere und vor allem neuere Publikationen Eingang, die nach dem Erscheinen des zuletzt zitierten grundlegenden Referenzwerks erschienen sind. Ausführliche Kommentare zu den einzelnen Blättern wurden, um Wiederholungen zu vermeiden, auf das Notwendigste beschränkt.

I.

VENEZIANISCHE HOLZSCHNITTE
DES CINQUECENTO

Venedig galt um 1500 als eines der weltweit führendsten Zentren des Buchdrucks. Allein in den zehn Jahren vor der Jahrhundertwende wurden in der Stadt etwa 1500 Bücher gedruckt. Führend war die Lagunenstadt aber nicht nur hinsichtlich des wirtschaftlichen Umsatzes auf dem Gebiet, sondern auch hinsichtlich der herausragenden Verlegerpersönlichkeiten, zu denen auch Aldus Manutius gehörte. Seine Druckwerke, darunter die berühmte, mit Holzschnitten illustrierte *Hypnerotomachia Poliphili*, setzten mit ihrer typographischen Gestaltung lange unübertroffene Massstäbe.[11] Der Bedarf an Holzschnitten für Druckersignete, Titelblätter und zur Illustration der Bücher war riesig. Zahlreiche fähige Formschneider liessen sich in der Folge in der Stadt nieder. Neben der umfangreichen Produktion an Buchholzschnitten erschienen bereits vor 1500 in Venedig auch sogenannte Einblattholzschnitte, die, wie es ihr Name sagt, als Einzelblätter verkauft wurden. Die Technik war im Jahr 1500 bereits ausgereift genug, dass auch grosse Holzschnittprojekte wie der Venedigplan von Jacopo de'Barbari vollendet werden konnten. Der von sechs grossen Holzstöcken gedruckte, fast drei Meter breite Plan der Stadt aus der Vogelperspektive verdankte seine Entstehung dem Nürnberger Unternehmer Anton Kolb.[12] Er unterstreicht eindrücklich die in Venedig vorherrschende Tendenz zu grossen Formaten, die mit den Riesenholzschnitten Tizians, darunter der auf zwölf Blätter gedruckte *Untergang des Pharaohs im Roten Meer* (Abb. 1), ihre Höhepunkte erhielten.

[11] Eine prägnante und im wesentlichen immer noch gültige Charakteristik des frühen venezianischen Holzschnitts gibt Friedländer 1917, S. 182–186.

[12] Vgl. zuletzt *«A volo d'uccello»* 1999, S. 58–66.

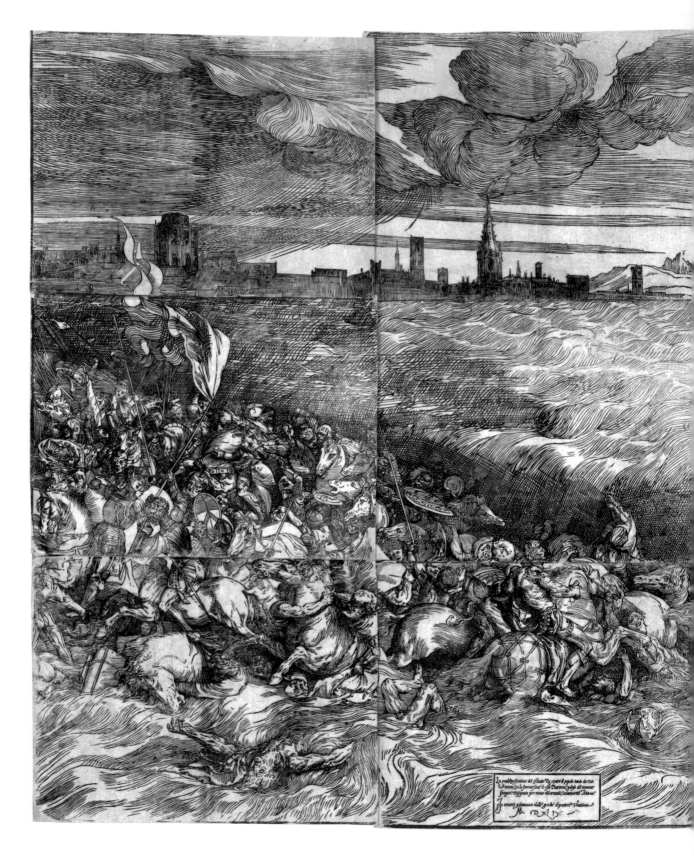

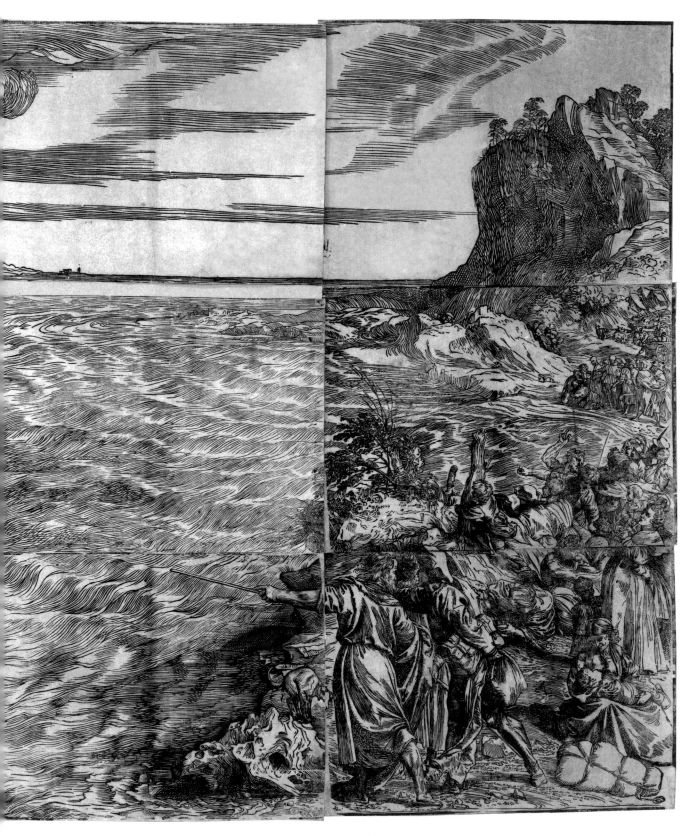

Abb. 1
Anonymer Holzschneider, *Der Untergang des Pharaohs im Roten Meer* nach Tizian, um 1514/15, Holzschnitt von 12 Holzstöcken,
121 × 221 cm, Berlin, Kupferstichkabinett, Staatliche Museen Preussischer Kulturbesitz (Foto: Jörg Anders)

Giovanni Andrea Vavassore (Valvassore)

(Telgate, um 1490/95 [?] – Venedig 1572)

Giovanni Andrea Vavassore, genannt Guadagnino oder Vadagnino, gehörte im 16. Jahrhundert zu den wichtigen Typographen, Holzschneidern und Kartographen Venedigs. Vermutungen um seine Person und seine Lebensumstände schlugen sich in manchen Widersprüchlichkeiten in der Literatur nieder. Zu Ungereimtheiten führte auch die Verwechslung der Person Vavassores mit dem Kupferstecher Zoan Andrea oder mit dem Monogrammisten «ia». Erst durch ein unlängst publiziertes, lateinisch abgefasstes Testament Vavassores aus dem Jahr 1523 konnten einige gesicherte Kenntnisse über seine Lebensumstände gewonnen werden.[13] Giovanni oder Zuan Andrea Vavassore wurde als Sohn des Ser Venturini de Vavasoribus in Telgate bei Bergamo geboren und war später, wie viele andere Zuzüger aus dem venezianischen Hinterland, in Venedig tätig. Wohnhaft war er im Pfarrkreis von S. Moisé unweit des Markusplatzes. Das Jahr seiner Geburt und der Ort seiner Ausbildung sind unbekannt. Vavassore oder Valvassore, wie er sich in späteren Dokumenten nannte, betätigte sich als Buchhändler, Verleger, Drucker, Kartograph und Formschneider in Venedig und war seit 1530 in der Malerzunft der Stadt eingeschrieben.[14] Der Beginn seiner Tätigkeiten als Holzschneider und Verleger in Venedig lässt sich zeitlich nicht genau angeben. Die früheste datierte Arbeit ist sein signiertes Frontispiz für den *Thesauro spirituale vulgare*, der von Niccolò Zoppino und Vincenzo di Paolo im Jahr 1518 herausgegeben wurde.[15] Seine Tätigkeit als *incisor figurarum*, wie Vavassore seinen Beruf im Testament von 1523 umschrieb, übte er jedoch möglicherweise bereits einige Jahre früher aus.[16] Vor 1518 erschien wahrscheinlich bereits das undatierte Werk mit dem Titel *Opera nova contemplativa*.[17] Das Blockbuch, eines der wenigen italienischen Exemplare dieser Gattung überhaupt, besteht aus einer aus

[13] Anne Markham Schulz, ‹Giovanni Andrea Valvassore and His Family in Four Unpublished Testaments›, in: *Artes atque humaniora: studia Stanislao Mossakowski sexagenario dicata*, Warschau: Instytut Sztuki, 1998, S. 117–125.

[14] Vgl. [Victor Masséna] Prince d'Essling, *Les livres à figures vénitiens de la fin du XVᵉ siècle et du commencement du XVIᵉ*, 3 Bde., Florenz/Paris: Olschki/Leclerc, 1907–1914, III, S. 112. Vgl. zu Vavassore ebd., I, S. 201–211, und III, S. 112–116.

[15] *Thesauro spirituale vulgare in rima et hystoriato [...]*, Venedig: Niccolò Zoppino & Vincentio Compagni, 1518, vgl. Enid T. Falaschi, ‹*Valvassoris* 1553 Illustrations of *Orlando furioso*: The Development of Multi-Narrative Technique in Venice and Its Links with Cartography›, in: *La Bibliofilia*, 77, 1975, S. 233.

[16] Venedig, Archivio di Stato, Archivio notarile, Testamenti, Busta 244 (Notar Giovanni Antonio Zanchi), Nr. 40, 25. August 1523, vgl. Schulz 1998, S. 121.

[17] Vgl. dazu Denis V. Reidy, ‹Dürer's *Kleine Passion* and a Venetian Block Book›, in: *The German book: 1450–1750. Studies Presented to David L. Paisey in His Retirement*, hrsg. von John L. Flood und William A. Kelly, London: The British Library, 1995, S. 81–93, und Gustina Scaglia, ‹Les Travaux d'Hercule de Giovanni Andrea Vavassore reproduits dans les frises de Vélez Blanco›, in: *Revue de l'art*, 127, 2000, S. 23.

dem Lateinischen übersetzten Textsammlung, die er mit eigenen Holzschnitten illustrierte. Die bisher vorgeschlagenen Datierungen des Werkes schwanken zwischen 1503 und 1530.[18] Da sich Vavassore bei seinen Holzschnitten allerdings eng an Dürers *Kleine Passion* anlehnte, die vollständig erst 1511 erschien, darf von einem Entstehungsjahr nach Erscheinen von Dürers Holzschnittfolge ausgegangen werden.

Vavassore kann kaum zu den künstlerisch herausragenden Holzschneidern Venedigs gezählt werden. Dennoch erwies er sich in seinem langen Verlegerleben als vielseitig und produktiv, und entsprechend zahlreich sind die unter seinem Verlegernamen herausgegeben Druckwerke. Zeitweilig firmierte er zusammen mit seinen Brüdern als *Giovanni Andrea detto Guadagnino e fratelli da Vavassore*. Aus Testamenten sind namentlich zwei

Brüder bekannt, Giovanni Jacopo und Giuliano, ferner ein Halbbruder Florio – wie Vavassore selbst ein Holzschneider –, und ein Neffe Luigi (Alvise). Nach 1546 publizierte Giovanni Andrea nur noch unter seinem eigenen Namen. Zu diesen Werken aus seinem Verlag gehört auch eine umfangreich illustrierte Ausgabe von Ariosts *Orlando furioso*.[19] Beachtung erhielt Vavassore jedoch vor allem durch sein vielfältiges kartographisches Werk, das neben Karten von Spanien und Portugal, Frankreich, den Britischen Inseln, Ungarn und dem Balkan auch einen perspektivischen Plan Konstantinopels und Ansichten der Städte Rhodos und Venedig umfasst.[20] Die letzte bekannte Publikation, die unter seinem Namen erschien, trägt das Jahr 1572. Da sein zwei Jahre zuvor abgefasstes Testament am 31. Mai 1572 notariell eröffnet wurde, muss sein Tod kurz vor diesem Datum erfolgt sein.[21]

DIE FOLGE DER *TATEN DES HERKULES*

Zu Giovanni Andrea Vavassores Werk zählt neben seinen illustrierten Werken und Karten auch eine zehnteilige Blattfolge mit Darstellungen der Taten des Herkules, von der sich ein fast vollständiges Exemplar in der Graphischen Sammlung der ETH findet (Kat. 1–9). Die undatierte Holzschnittfolge zeigt exemplarisch, wie sich Vavassore ältere Vorbilder für seine Holzschnitte aneignete und sie kopierte, selbst wenn er Gefahr lief, dass seine Werke dadurch von zeitgenössischen Betrachtern als altertümlich eingestuft werden mussten. Dieser reproduktive Charakter seiner Holzschnitte blieb lange

unerkannt, und bis in die jüngste Zeit vertrat ein Teil der Forschung fälschlicherweise die Ansicht, die Folge der *Taten des Herkules* hätte als Archetyp für eine Reihe von Schilderungen gleichen Themas gedient.[22] Um die komplexen Umstände rund um Vavassores Holzschnittfolge verständlicher zu machen, soll nachstehend auf die wesentlichsten Punkte näher eingegangen werden.

Das letzte Blatt der zehnteiligen Folge mit der Darstellung *Der Tod und die Apotheose des Herkules* – in der Graphischen Sammlung fehlend – ist mit seinem Namen signiert: «*Opera di Giova/ni*

[18] Scaglia 2000, S. 23, und Reid 1995, S. 91.

[19] Falaschi 1975, S. 227–251. Wie Falaschi wohl zu Recht aus stilistischen Gründen vermutet, schnitt Vavassore die Holzschnitte für seine Ariost-Ausgabe kaum eigenhändig, vgl. ebd. S. 233.

[20] Die Literatur zum kartographischen Werk ist umfangreich, vgl. Leo Bagrow, *Giovanni Andreas di Vavassore, A Venetian Cartographer of the 16th Century. A Descriptive List of his Maps*, Jenkintown: George H. Beans Library, 1939, und David Woodward, *Maps as Prints in the Italian Renaissance. Makers, Distributors & Consumers*, London: The British Library, 1996 [The Panizzi Lectures, 1995], S. 33 (mit weiterführenden Angaben).

[21] Venedig, Archivio di Stato, Archivio notarile, Testamenti, Busta 419 (Notar Baldissera Fiume), Nr. 610, 19. Januar 1570 (*more veneto*: 1569), vgl. Schulz 1998, S. 123–124.

[22] So zuletzt Scaglia 2000.

Andrea Valvas/sori detto Guadagnino».[23] Eine Jahresangabe fehlt. Wie ein in der Sammlung der Galleria Estense in Modena heute noch erhaltener Holzstock Vavassores zeigt, sind bei der Blattfolge jeweils zwei Szenen von einer Platte gedruckt und mit den Buchstaben A–E bezeichnet worden.[24] Alle Illustrationen sind in der oberen Bildhälfte mit einem italienischen Achtzeiler auf einem dafür vorgesehenen Schrifttäfelchen versehen. Sowohl die zehnteilige Folge des Berliner Kupferstichkabinetts als auch die hier katalogisierten Blätter weisen Spuren von starkem Wurmfrass auf und sind auf ein grobes Papier des 18. Jahrhunderts gedruckt. Die Holzstöcke blieben lange erhalten und dienten für späte Nachdrucke. Die Modeneser Platte, die 1887 aus der Sammlung Barelli in die Kollektion der Galleria Estense kam, wurde nach dem Druck des vorliegenden Abzugs geringfügig überarbeitet, wobei der Buchstabe «A» zur Bezeichnung der Plattenabfolge in das Bildfeld der beiden Szenen integriert wurde. Neben der von Vavassore signierten Folge erwähnt Johann David Passavant in seinem Handbuch *Le Peintre-Graveur* von 1860–1864 eine als *Copie* nach Vavassore bezeichnete zwölfteilige Herkules-Serie in der Bibliothèque Nationale in Paris, welche die Adresse des Druckers Denis Fontenoy trägt. Dieser kann zwischen 1579 und 1583 in Paris nachgewiesen werden.[25] Auffallendstes Kennzeichen dieser Ausgabe sind die Vierzeiler in französischer Sprache in den Randleisten der Blätter.

Die kunsthistorische Literatur tat sich seither schwer mit der Einschätzung und Bewertung dieser und anderer mit ihnen verwandten Herkules-Bildfolgen. Schon früh wurde eine gemeinsame ikonographische Bildquelle vermutet.[26] Eine Verbindung zu Vavassores Zyklus sah man unter anderen bei Steinreliefs mit Herkules-Darstellungen im italienischen Saal der Landshuter Stadtresidenz, ferner bei einer Folge von rundformatigen, 1511 datierten und Albrecht Dürer zugeschriebenen Zeichnungen, die sich ehemals in der Kunsthalle Bremen befanden, sowie bei einer 1550 entstandenen Kupferstichfolge Heinrich Aldegrevers.[27] Erst kürzlich wurde zudem ein Zusammenhang der sogenannten Kopie nach dem Vavassore-Zyklus mit einem geschnitzten Fries nachgewiesen, der aus dem im nördlichen Teil der spanischen Provinz Almeria gelegenen Schloss Vélez Blanco stammt.[28]

Auf die Frage nach dem gemeinsamen Archetyp dieser Herkules-Zyklen hatte eine in der jüngeren und jüngsten Forschungsliteratur meist unbemerkt gebliebene Untersuchung der Pariser Holzschnittfolge längst eine Antwort gegeben.[29] Sie weist überzeugend nach, dass die gemeinsame Bildquelle nicht in einer bisher unbekannt gebliebenen Serie zu suchen ist, sondern mit der zwölfteiligen, durch den französischen Drucker Fontenoy überarbeiteten und von Passavant als Kopie bezeichneten Folge bereits gefunden war. Dahinter versteckt sich bei näherer Untersuchung eine um 1500 in Venedig entstandene Holzschnittfolge, deren ursprünglich italienischen Verse für die Neuauflage aus der Zeit um 1580 aus den Holzstöcken herausgeschnitten und durch französische Zeilen ersetzt worden

[23] Das vollständigste Exemplar der äusserst seltenen Folge existiert im Berliner Kupferstichkabinett, Staatliche Museen Preussischer Kulturbesitz Berlin, vgl. zuletzt Scaglia 2000, S. 22–31.

[24] Der Holzstock, 42,0 × 29,0 × 2,4 cm, zeigt die ersten beiden Szenen, vgl. *I legni incisi della Galleria Estense: Quattro secoli di stampa nell'Italia Settentrionale*, Ausstellungskatalog, bearb. von Maria Goldoni u.a., Modena: Galleria Estense, 1986, Kat. 227, S. 182–183.

[25] Johann David Passavant, *Le Peintre-Graveur*, 6 Bde., Leipzig: Rudolph Weigel, 1860–1864, V, Nr. 64 (Copie), S. 87; vgl. auch Jean Adhémar, *Inventaire du Fonds Français, Graveurs du XVIe siècle*, 2 Bde., Paris: Bibliothèque Nationale, 1932–1938, II, Nr. 2, S. 320.

[26] Oskar Lenz, ‹Über den ikonographischen Zusammenhang und die literarische Grundlage einiger Herkuleszyklen des 16. Jahrhunderts und zur Deutung des Dürerstichs B 73›, in: *Münchner Jahrbuch der bildenden Kunst*, I, 1924, S. 80–103; Lenz vermutete im Nachtrag, die von Passavant als Kopie bezeichnete Folge mit französischem Text sei ebenfalls in der Werkstatt Vavassores entstanden, vgl. ebd., S. 103.

[27] Vgl. Lenz 1924, S. 80–103, Friedrich von Winkler, *Die Zeichnungen Albrecht Dürers*, 4 Bde., Berlin: Deutscher Verein für Kunstwissenschaft, 1937, II, Nrn. 490–501, S. 149–151, und Ursula Mielke, *Heinrich Aldegrever. The New Hollstein. German Engravings, Etchings and Woodcuts 1400–1700*, Rotterdam: Sound & Vision Interactive, 1998, Kat. 83–95, S. 90–97.

[28] Der Fries wird einem lombardischen Künstler zugeschrieben und in die Jahre 1510–1515 datiert und befindet sich heute im Musée des Arts Décoratifs in Paris, vgl. Scaglia 2000, S. 22, und Monique Blanc, ‹Les Frises oubliées de Vélez Blanco›, in: *Revue de l'art* 116, 1997, S. 9–16.

[29] Wolfger A. Bulst, ‹Der *Italienische Saal* der Landshuter Stadtresidenz und sein Darstellungsprogramm›, in: *Münchner Jahrbuch der bildenden Kunst*, 26, 1975, S. 131 und 138. Vgl auch ders., ‹Der *Italienische Saal*: Architektur und Ikonographie›, in: *Die Landshuter Stadtresidenz*, hrsg. von Iris Lauterbach, München: Zentralinstitut für Kunstgeschichte, 1998 [= Veröffentlichungen des Zentralinstituts für Kunstgeschichte in München, 14], S. 183–192.

waren.[30] Folgerichtig muss also nicht diese, sondern die Serie Vavassores als Kopie bezeichnet werden. Immerhin ist letztere die einzige, die den italienischen Text der ursprünglichen Fassung überliefert: dieser geht auf die 1497 in Venedig erschienene Bearbeitung der *Allegorie ed Esposizioni* des Giovanni di Bonsignore zu den *Metamorphosen* Ovids zurück.[31]

Seit dem Nachweis der ursprünglichen venezianischen Bildquelle aus der Zeit um 1500 fallen manche für die historische Einordnung der Vavassore-Folge geltend gemachten Umstände dahin. Nicht nur umfasste Vavassores Kopie vermutlich ebenfalls zwölf Szenen – ein Holzstock mit zwei Szenen war wohl zur Zeit der Neudrucke im 18. Jahrhundert bereits verloren –, sondern auch die jüngst noch vermutete Datierung der Blatt-folge ins erste Jahrzehnt um 1506 dürfte weit verfehlt sein. Da Vavassore stilistisch seiner Vorlage weitgehend folgte und eine altertümliche, etwas ungelenke Erscheinung seiner Blätter in Kauf nahm, bietet der Stil kaum Anhaltspunkte für eine Datierung. Ein Hinweis lässt sich möglicherweise von der in der Folge verwendeten Namensform «Valvassori» in der Signatur herleiten. Noch 1544 verwendete Giovanni Andrea die zuvor in Varianten stets angeführte Form «Vavassori». Spätestens seit der Herausgabe von Ariosts *Orlando furioso*, dessen früheste Edition unter seinem Namen im Jahr 1553 erschien, firmierte er mit «Valvassori», einer Namensform, die er bis zu seinem Tod fortan beibehielt.[32] Folgt man dieser Logik, dürfte die Kopie der alten anonymen Herkules-Serie kaum vor der Mitte des Jahrhunderts erschienen sein.

[30] Die Korrektur der Holzstöcke ist besonders an der Szene *Die Geburt des Herkules* gut nachvollziehbar, wo in der oberen Bild-hälfte die Fensterordnung ergänzt werden musste. Die Schnittstellen zum alten Holzstock blieben als weisse Linien erkennbar, vgl. Scaglia 2000, Abb. 3, S. 24.

[31] Bulst 1975, S. 138.

[32] Falaschi 1975, S. 231. Prince d'Essling führt als Erscheinungsjahr der ersten Edition von Vavassores *Orlando furioso* das Jahr 1549 an, Prince d'Essling 1907–1914, III, S. 115.

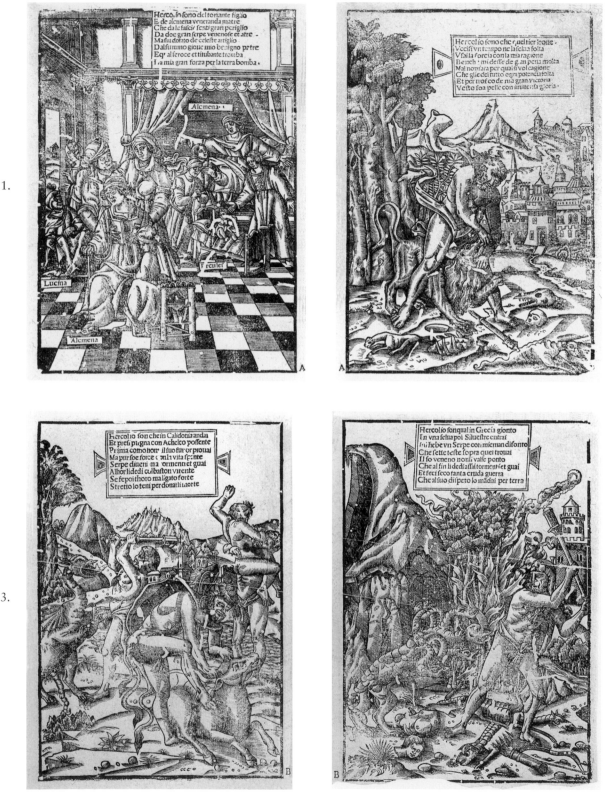

5.

Hercol io sono che senza altro tedio
Nel mar ibero doe colon portai
Iuili possi per donar rimedio
A dte che lacque giu soleando vai
Signal é quelde natura assedio
Et si siu passi qua non torni mai
Questo fia noto ad luniverso mondo
De la mia forza del signal et pondo

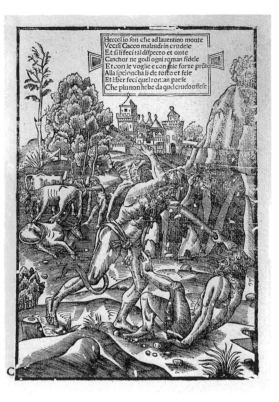

6.

Hercel io son che ad lauentino monte
Vccifi Cacco malandrin crudele
Et si li feci tal dispecto et onte
Canchor ne godi ogni roman fidele
Et con le voglie e con mie forze prõte
Alla speioncha li de rosto et fele
Et liber feci quel roman paese
Che piu non hebe da quel crudo offese

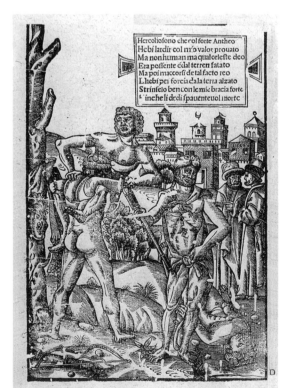

7.

Hercolio sono che col forte Antheo
Hebi lardir col nro valor prouato
Ma non human ma qual celeste deo
Era possente é dal terren fatato
Ma poi maccorsi de tal facto reo
Lhebi per forcia dala terra alzato
Strinselo ben con le mie bracia forte
Inche li dedi spauenteuol morte

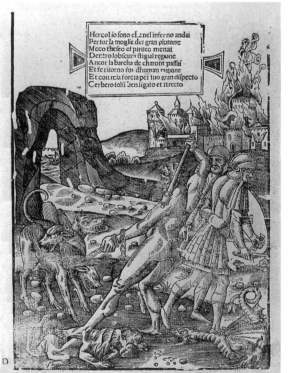

8.

Hercol io sono che nel inferno andai
Per tor la moglie del gran plutone
Meco theseo et piriteo menai
Dentro lobscura stigial regione
Ancor la barcha de charont passai
Et fe ritorno foi dhuman ragione
Et con ria forcia per suo gran dispecto
Cerbero tolsi ben ligato et strecto

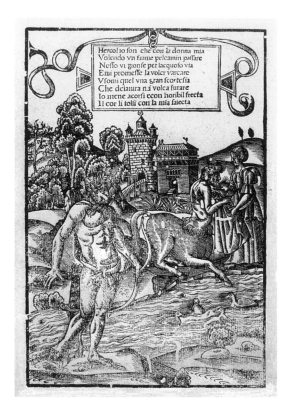

9.

1–9 GIOVANNI ANDREA VAVASSORE

DIE TATEN DES HERKULES, Kopie nach einer zwölfteiligen venezianischen Holzschnittfolge aus der Zeit um 1500

Um 1550 (?)
Holzschnitte
Auflage: Spätdrucke der verwurmten Holzstöcke A–E mit je 2 Bildszenen[33]
Provenienz: Slg. Johann Rudolph Bühlmann (?)
Inv. Nrn. 67.1–9 und 68

1. DIE GEBURT DES HERKULES (Blatt A1)

27,9 × 20,0 cm (Einfassungslinie)
Beischriften: oben rechts auf Schrifttafel «Hercol io sono del tonante figlio / E de alcmena veneranda matre / Che da le fascie senti gran periglio / Da doe gran serpe venenose et atre. / Ma fui dotato de celeste artiglio / Dal summo gioue mio benigne patre / Equal feroce et titubante tromba / La mia gran forza per la terra bomba»; den entsprechenden Personen zugeordnet die Namen «Alcmena», «Hercules», «Lucina»
Erhaltung: zusammen montiert mit Blatt A2
Inv. Nr. D 67.1

2. HERKULES UND DER NEMËISCHE LÖWE (Blatt A2)

28,1 × 19,1 cm (Einfassungslinie)
Beischriften: oben rechts auf Schrifttafel «Hercol io sono che quel fier leone / Vccisi un tempo ne la selua folta / Vsai la forcia con la mia ragione / Bench mi desse de gran pena molta / Mal non fara per qual si vuol cagione / Che glie del tutto ogni potencia folta / Et per trofeo de mia gran victoria / Vesto soa pelle con immensa gloria.»
Erhaltung: zusammen montiert mit Blatt A1
Wz: Drei Monde (nicht abgebildet)
Inv. Nr. D 67.2

[33] Der Holzstock A befindet sich heute in der Galleria Estense in Modena, vgl. *I legni incisi della Galleria Estense* 1986, Kat. 227, S. 182–183.

3. HERKULES IM ZWEIKAMPF MIT ACHELOOS (Blatt B1)

28,1 × 19,4 cm (Einfassungslinie)
Beischriften: oben auf Schrifttafel «Hercol io son che in Calidonia andar / Et presi pugna con Acheleo possente / Prima como nom il suo furor prouai / Ma pur soe force con la vita spente / Serpe diueni ma tormenti et guai / Al hor li dedi col baston virente se fe poi thoro ma ligato forte / Stretto lo teni per donarli morte»
Erhaltung: grosser Rostflecken oberhalb der Blattmitte rechts sowie ein kleiner unten rechts; zusammen montiert mit Blatt B2
Wz 11
Inv. Nr. D 67.3

4. HERKULES UND DIE HYDRA VON LERNA (Blatt B2)

27,9 × 19,1 cm (Einfassungslinie)
Beischriften: oben auf Schrifttafel «Hercol io son qual in Grecia gionto / In una selva poi Siluestre entrai / Iui [?] hebe un Serpe con mie man difonto / Che sette teste sopra quel trouai / Il so veneno non li valse ponto / Che al fin li dedi assai tormenti et guai / Et feci seco tanta cruda guerra / Che al suo dispeto lo mādai per terra»
Erhaltung: am unteren Rand unregelmässig bis innnerhalb der Einfassungslinie gerissen; zusammen montiert mit Blatt B1
W 11
Inv. Nr. D 67.4

5. HERKULES TRÄGT DIE SÄULEN (Blatt C1)

28,0 × 19,4 cm (Einfassungslinie)
Beischriften: oben auf Schrifttafel «Hercol io sono che senza altro tedio / Nel mar ibero doe colon portai / Iui li posi per donar rimedio / Ad te che lacque gia solcando vai / Signal é quel de natura assedio / Et si iui passi qua non torni mai / Questo sia noto ad luniuerso mondo / De la mia forza del signal et pondo»
Erhaltung: zusammen montiert mit Blatt C2
Wz 10
Inv. Nr. D 67.5

6. HERKULES UND CACCUS (Blatt C2)

28,0 × 19,1 cm (Einfassungslinie)
Beischriften: oben auf Schrifttafel «Hercol io son che ad lauentino monte / Vccisi Cacco malandrin crudele / Et si li feci tal dispecto et onte / Canchor ne godi ogni roman fidele / Et con le voglie e con mie forze prōte / Alla speloncha li de tosto et fele / Et liber feci quel roman paese / Che piu non hebe da quel crudo offese»
Erhaltung: zusammen montiert mit Blatt C1
Inv. Nr. D 67.6

7. HERKULES UND ANTHÄUS (Blatt D1)

a)

28,1 × 19,0 cm (Einfassungslinie)
Beischriften: oben rechts auf Schrifttafel «Hercol io sono che col forte Antheo / Hebi lardir col mio valor prouato / Ma non human ma qual celeste deo / Era possente é dal terren fatato / Ma poi maccorsi de tal facto reo / L hebi pel forcia da la terra alzato / Strinselo ben con le mie bracia forte / Finche li dedi spauenteuol morte»
Erhaltung: zusammen montiert mit Blatt D2
Inv. Nr. D 67.7

b)

29,1 × 19,7 cm (Einfassungslinie)
Beischriften: oben rechts auf Schrifttafel «Hercol io sono che col forte Antheo / Hebi lardir col mio valor prouato / Ma non human ma qual celeste deo / Era possente é dal terren fatato / Ma poi maccorsi de tal facto reo / L hebi pel forcia da la terra alzato / Strinselo ben con le mie bracia forte / Finche li dedi spauenteuol morte»
Erhaltung: Teilblatt ohne Blatt D2
Inv. Nr. D 68

8. HERKULES UND CERBERUS (Blatt D2)

28,0 × 19,6 cm (Einfassungslinie)
Beischriften: oben auf Schrifttafel «Hercol io sono che nel inferno no andai / Per tor la moglie del gran plutone / Meco theseo et piriteo menai / Dentro lobscura stigial regione / Ancor la barcha de charont passai / Et fe ritorno soi [?] dhuman ragione Et con mia forcia per tuo gran dispecto / Cerbero tolsi ben ligato et s[?]trecto»; in der Höllentoröffnung mit Blick auf den Fluss Styx und das Schiff «charont»
Erhaltung: unten rechts leicht gebräunt; oben gering beschnitten; zusammen montiert mit Blatt D1
Inv. Nr. D 67.8

9. HERKULES ERSCHIESST DEN KENTAUREN NESSUS (Blatt E1)

28,4 × 19,1 cm (Einfassungslinie)
Beischriften: oben auf Schrifttafel «Hercol io son che con la donna mia / Volendo vn fiume pelcamin passare / Nesso vi gionse per lacquoso via / E mi promesse a voler varcare / Vsomi quel una gran scortesia / Che deianira mi volca furare / Io mene acorsi e con horibil frecta / Il cor li tolli con la mia faiecta»
Erhaltung: Teilblatt ohne das hier fehlende Blatt E2
Inv. Nr. D 67.9

Lit.: Passavant 1860–1864, V, Nr. 64a–e, S. 87; Prince d'Essling 1914, III, S. 116; Lenz 1924, S. 80–103; Bulst 1975, S. 31 und 38; *I legni incisi della Galleria Estense* 1986, Kat. 227, S. 182–183; Scaglia 2000, S. 22–31.

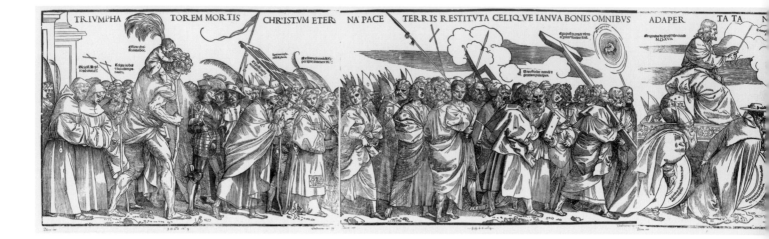

Tizian und sein Kreis

Die Entwicklung des venezianischen Holzschnitts im 16. Jahrhundert ist aufs engste mit Tizians Interesse an den Möglichkeiten zur Wiedergabe von Zeichnungen verbunden.[34] Tizian galt und gilt bis heute als Maler der Farbe schlechthin. Dass sich sein Interesse zu Beginn seiner künstlerischen Laufbahn jedoch mindestens ebenso auf die Graphik richtete, wurde oft zu Unrecht übersehen. Anregung zur Beschäftigung mit dem Medium empfing er bereits in jungen Jahren, einerseits durch die Holzschnitte Albrecht Dürers, andererseits durch die aufkommende Gattung der Riesenholzschnitte, zu denen auch die berühmte Ansicht der Stadt Venedig Jacopo de'Barbaris von 1500 gehört.[35] Bereits mit seinem ersten Holzschnitt, dem *Triumph Christi* (Abb. 2), verlegte Tizian seine ganze Aufmerksamkeit auf die Anpassung der herkömmlichen Schnittechnik an seine Bedürfnisse. Welcher Entwicklungsschritt zwischen diesem Erstling und der bisherigen venezianischen Formschneidetechnik lag, zeigt ein Vergleich mit Jacob von Strassburgs 1504 erschienenem *Triumph Cäsars*, der mit seinem Friesformat ein Vorbild für diesen Holzschnitttyp abgab.[36] Der von Mantegna nicht nur thematisch, sondern auch stilistisch abhängige Cäsaren-Triumph erweist sich vom Standpunkt der dafür

[34] Wichtige Studien zu den nach Vorlagen Tizians geschnittenen Holzschnitten erschienen bereits im 19. Jahrhundert. Zu nennen sind hier vor allem Giambatista Baseggio, *Intorno tre celebri intagliatori in legno Vicentini memoria*, 2. erw. Ausgabe, Bassano: Tipografia Baseggio, 1844, und die Dissertation Wilhelm Korn, *Tizians Holzschnitte*, Diss. Universität Breslau, Breslau: Wilhelm Gottlieb Korn, 1897. Ferner ist zu nennen Fabio Mauroner, *Le incisioni di Tiziano*, Venedig: Le Tre Venezie, 1941. Entscheidend zur Kenntnis trugen die späteren Kataloge von Peter Dreyer sowie diejenigen von Michelangelo Muraro und David Rosand bei: Dreyer [1972] und *Tiziano e la silografia veneziana del Cinquecento*, Ausstellungskatalog hrsg. von Michelangelo Muraro und David Rosand, Venedig, Fondazione Giorgio Cini (1976), Vicenza: Neri Pozza Editore, 1976, bzw. *Titian and the Venetian Woodcut*, Ausstellungskatalog hrsg. von Michelangelo Muraro und David Rosand, Washington, National Gallery of Art (1976) u.a., Washington: International Exhibitions Foundation, 1976. Über den engeren Bereich der Tizian-Holzschnitte hinaus geht der Katalog *Incisioni da Tiziano. Catalogo del fondo grafico a stampa del Museo Correr*, Bestandeskatalog bearb. von Maria Agnese Chiari, Venedig: Musei Civici Veneziani, 1982 [= Supplementband zu *Bollettino dei Musei Civici Veneziani*, 1982].

[35] Vgl. Landau/Parshall 1994, S. 236–237 und «A volo d'uccello» 1999. Neben Jacopo de'Barbaris Venedigplan ist hier auch der dreiteilige *Triumph der Menschen über die Satyrn* zu nennen, von dem ein guter Druck nur in der Graphischen Sammlung der Albertina, Wien, existiert, vgl. Landau, in: *Genius of Venice* 1983, S. 304–305.

[36] Zwei Exemplare sind im Kupferstichkabinett Basel erhalten, eines davon in Form eines Leporellos gebunden, vgl. Dreyer [1972], S. 12–14, Horst Appuhn/Christian von Heusinger, *Riesenholzschnitte und Papiertapeten der Renaissance*, Unterschneidheim: Verlag Dr. Alfons Uhl, 1976, S. 26–27, und Jean Michel Massing, ‹The Triumph of Caesar› by Benedetto Bordon and Jacobus Argentoratensis: Its Iconography and Influence›, in: *Print Quarterly*, 7, 1990, S. 4–21.

Abb. 2
Anonymer Holzschneider, *Triumph Christi* nach Tizian,
Holzschnitt, ca. 39 × 270 cm, Ausgabe mit lateinischem Text von Gregorio de Gregoriis, 1517,
Kupferstichkabinett, Öffentliche Kunstsammlung Basel

angewandten Technik betrachtet in erster Linie als Übernahme der seit der sogenannten *Breiten Manier* der Florentiner Kupferstiche bekannten Technik im Holzschnitt. Die zeichnerischen Mittel sind beschränkt und betonen die Umrisslinien. Weitgehend unabhängig von der Binnenzeichnung wurden für die Schattierungen kurzatmige, gleichgerichtete Parallelschraffuren eingesetzt. Anders bei Tizian: An die Stelle des beschränkten Ausdrucksvokabulars treten flüssige, bewegte, die Körperformen unterstreichende Strichlagen ohne Richtungsgebundenheit, die im grossen und ganzen mit der Binnenzeichnung identisch sind. Gewandfalten schmiegen

sich den Körperhaltungen an, Banner flattern im Wind, stereotype Regelmässigkeit weicht gegenstandsbezogener Linienführung. Zahlreiche Eigenheiten des stilistischen Vokabulars waren zuvor in Venedig durch Albrecht Dürer und Jacopo de'Barbari bereits bekannt geworden. Durch den Wegzug de'Barbaris aus Venedig im Jahr 1500 – er folgte dem Ruf des Kaisers Maximilian I. – waren diese Errungenschaften der Holzschnitttechnik allerdings wieder weitgehend in Vergessenheit geraten.

Tizians Anteil am Formschneideprozess

Die Formschneidetechnik erfuhr mit Tizians Beschäftigung mit dem Holzschnitt eine grundlegenden Erneuerung. Obwohl Tizian selbst kaum zum Schnittwerkzeug gegriffen haben dürfte, legt der abrupte Wandel deutlich Zeugnis seines Einflusses ab und unterstreicht, wie sehr Tizian die Zusammenarbeit mit seinen jeweiligen Formschneidern ernst nahm. Sowohl Beispiele aus der damaligen Holzschneidepraxis als auch biographische Quellen bestätigen diese Annahme. Giorgio Vasaris Informationen zufolge zeichnete Tizian eigenhändig auf den Holzstock und liess diesen darauf von anderen schneiden und drucken.[37] Die erhaltenen, unvollendet geschnittenen Holzstöcke des 16. Jahrhunderts lassen diese strikte Vorgabe des entwerfenden Künstlers als die vorherrschende Praxis der Zusammenarbeit mit dem Formschneider erkennen. Den Entwurf direkt auf den Holzstock zu zeichnen, so dass die autographe Zeichnung beim Schneiden verloren geht, war im 16. Jahrhundert üblich. Ein entsprechendes Beispiel findet sich auf der Rückseite eines Holzstocks Albrecht Dürers von 1505, auf der sich eine frühere, nicht geschnittene Zeichnung des Künstlers aus der Zeit um 1488/90 befindet.[38] An die Seite dieser Vorzeichnung muss auch die umfangreiche Zeichnungsfolge Dürers für eine illustrierte Ausgabe der Komödien des Terenz aus der Zeit um 1492 gestellt werden, von der von 132 Stöcken nur fünf Tafeln geschnitten wurden.[39] Auch spätere unfertig geschnittene Holzstöcke sind bekannt, etwa die *Beweinung Christi* Albrecht Altdorfers in München oder Pieter Brueghels *Hochzeit von Mopsus und Nisa* in New York.[40] Alle angeführten Holzstöcke zeigen die Handschrift der Künstler und weisen die Zeichnungen als bis in Einzelheiten ausgeführte Vorlagen aus, die dem Formschneider kaum Spielraum für Eigeninterpretation lassen. In Anlehnung an den verbreiteten Begriff *delineavit* wurde eine solche Vorlage auch *delineatio* genannt.[41] Von Dürer bis Rubens kann dieses Vorgehen beim Reissen der Zeichnungen auf dem Holzstock fast unverändert verfolgt werden. Für die Verhältnisse in Venedig spricht der Wortlaut eines Gesuchs von Benedetto Bordon um ein Druckprivileg für den bereits genannten *Triumph Cäsars* aus dem Jahr 1504, den er für den Formschneider Jakob von Strassburg direkt auf die Holzplatten vorgezeichnet habe. Sein Gesuch an die Serenissima unterstreicht die Mühe dieser Arbeit, weshalb ihm die Sicherheit eines Druckprivilegs gebühre.[42] Auf Grund solcher Indizien erscheint es angezeigt, auch im Fall der Werkstattpraxis Tizians ein vergleichbares Vorgehen anzunehmen.

Trotzdem entstand in den Fachkreisen eine Kontroverse über Tizians Verhältnis zu seinen Formschneidern. Peter Dreyer unterstrich wiederholt, Tizian habe ausschliesslich direkt auf den Holzstock gezeichnet und dadurch exakte Vorgaben geliefert.[43] Die gegenteilige Position gesteht demgegenüber den Holzschneidern eine vergleichsweise grosse Eigenständigkeit in der Umsetzung der Vorlagen zu.[44] Auslöser der Diskussion waren aber weniger die Holzschnitte selbst als vielmehr eine mit ihnen in Verbindung stehende Gruppe von Landschaftszeichnungen, die jahrzehntelang als Meisterwerke zum Kernbestand der Tizian-Blätter

[37] «[...] l'opera della quale tavola [*Die sechs Heiligen* aus S. Niccolò, vgl. Kat. 15] *fu dallo stesso Tiziano disegnata in legno, e poi da altri intagliata e stampata [...]*», Vasari-Milanesi [1568] 1906, VII, S. 437.

[38] Berlin, Kupferstichkabinett, vgl. *Dürer, Holbein, Grünewald. Meisterzeichnungen der deutschen Renaissance aus Berlin und Basel*, Ausstellungskatalog, bearb. von Hans Mielke, Christian Müller u.a., Basel, Kunstmuseum (1997), Ostfildern-Ruit: Verlag Gert Hatje, 1997, Kat. 10.3, S. 96.

[39] *Dürer, Holbein, Grünewald* 1997; vgl. ebd., Kat. 10.4, S. 98–109, und Peter Dreyer, ‹Sulle silografie di Tiziano›, in: *Tiziano e Venezia*, Akten des internationalen Symposiums, Venedig (1976), Vicenza: Pozza, 1980, S. 505–506.

[40] Müchen, Graphische Sammlung und New York, Metropolitan Museum of Art, vgl. Dreyer [1976] 1980, S. 506. Vgl. zu Altdorfers Holzstock auch Landau/Parshall 1990, S. 204–206.

[41] Vgl. dazu Peter Dreyer, ‹Tizianfälschungen des sechzehnten Jahrhunderts. Korrekturen zur Definition der Delineatio bei Tizian und Anmerkungen zur Datierung seiner Holzschnitte›, in: *Pantheon*, XXXVII, 1979, S. 365–375.

[42] «[...] i disegni del triumpho de Cesaro, designando quelli prima sopra le tavole [...]», Massing 1990, S. 4, und Landau/Parshall 1994, S. 300.

[43] Zuletzt Dreyer [1976] 1980, S. 503–511.

[44] Vgl. besonders Michelangelo Muraro und David Rosand, in: *Tiziano e la silografia veneziana del Cinquecento* 1976, und den sowohl hinsichtlich der Texte als auch der Exponate nicht identischen Katalog der Wanderausstellung *Titian and the Venetian Woodcut* 1976.

Abb. 3
Nach Tizian, *Waldlandschaft*, Federzeichnung mit Spuren von Druckerschwärze,
New York, The Metropolitan Museum of Art, Rogers Fund, Inv. Nr. 1908 (08.227.38)

gehörten und die Dreyer 1979 in einem aufsehenerregenden Aufsatz als Fälschungen des 16. Jahrhunderts bezeichnete.[45] Anlass zu dieser These gaben einige auffällige Ungereimtheiten. Die Blätter galten alle in der einen oder anderen Weise als Vorlage beziehungsweise als Vorstudien zu den Holzschnitten. So zeigt etwa die Federzeichnung mit einer Waldlandschaft des New Yorker Metropolitan Museum (Abb. 3) zwei Partien, die sich in Ugo da Carpis vierteiligem Holzschnitt *Das Opfer Abrahams* (Abb. 4 und Kat. 10) auf dem rechten oberen und

unteren Blatt wiederfinden.[46] Zwei weit auseinanderliegende Baumpartien auf dem Holzschnitt erscheinen auf der Zeichnung zu einem einzigen Gehölz vereinigt. Die beiden Teile sind in der Zeichnung durch eine vertikale Ausdünnung der Strichintensität voneinander getrennt, die selbst dem flüchtigen Betrachter ins Auge sticht. Davon abgesehen stimmen die Darstellung in Holzschnitt und Zeichnung bis in Details weitgehend überein. Die Nahtstelle in der Zeichnung und Spuren von Druckerschwärze liessen die Vermutung aufkom-

[45] Peter Dreyer 1979, S. 365–375.

[46] New York, The Metropolitan Museum of Art, Department of Drawings, Rogers Fund, Inv. Nr. 08.227.38, vgl. Harold E. Wethey, *Titian and His Drawings. With Reference to Giorgione and Some Close Contemporaries*, Princeton: Princeton University Press, 1987, Kat. 52, S. 166, Dreyer 1979, S. 367–369, und Gert Jan van der Sman, in: *De eeuw van Titiaan* 2002, Kat. III.1, S. 102.

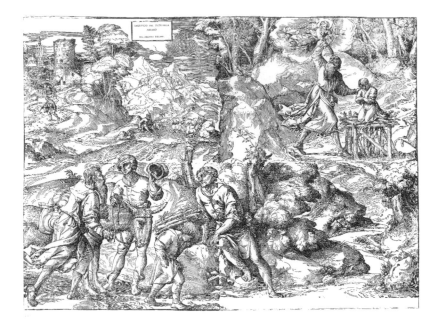

Abb. 4
Ugo da Carpi, *Das Opfer Abrahams* nach Tizian, um 1515/16,
Holzschnitt von vier Holzstöcken

men, diese sei mit Hilfe eines schwachen Abdrucks nach einem frischen Abzug eines Holzschnitts vorbereitet und darauf mit der Feder überarbeitet worden. Da die Zeichnung pasticcioartig aus zwei Teilen des Holzschnitts zusammengefügt wurde, so die These, lasse sich auch die später nach wie vor sichtbare Nahtstelle sehen. Alle seither vorgebrachten Gegenargumente können die Beobachtung von Restauratoren, die Druckerschwärze befinde sich unter den Federstrichen der Zeichnung, nicht entkräften.[47] Ebensowenig kann endlich der Vergleich der Astverläufe im rechten Teil der New Yorker Zeichnung, wo einige Abweichungen vom Holzschnitt zu verzeichnen sind, den begründeten Verdacht ausräumen, dass in dieser Weise Zeichnungen gefälscht worden sind.[48]

Sämtliche in diesem Zusammenhang diskutierten Blätter sind Landschaftsstudien. Mit Ausnahme

[47] Diese Beobachtung verdanke ich einer freundlichen Mitteilung von David Landau, der das Original vor Ort eingehend studiert hat. Ihm sei dafür an dieser Stelle gedankt.

[48] Eingehend mit den von Dreyer vorgebrachten Argumenten beschäftigte sich David Rosand in einer Rezension der zum und nach dem 500. Todesjahr erschienen Publikationen zu Tizians Zeichnungen, vgl. David Rosand, ‹Titian Drawings: A Crisis of Connoisseurship›, in: *Master Drawings*, 19, 1981, S. 300–308, Maria Agnese Chiari, in: *Incisioni da Tiziano* 1982, S. 5–9; vgl. neuerdings auch William R. Rearick, *Il disegno veneziano del Cinquecento*, Mailand: Electa, 2001, S. 50–51. Mit dem Hinweis auf die Möglichkeit einer Zuschreibung dieser Zeichnungsfälschungen an Domenico Campagnola versprach Landau eine verheissungsvolle Wendung in der Diskussion. Die Ausarbeitung dieser These steht leider noch aus, vgl. Landau, in: *The Genius of Venice* 1983, S. 305.

der Zeichnung *Landschaft mit Kuhmelkerin* des Louvre handelt es sich nicht um unmittelbare Vorlagen für ganze Holzschnittkompositionen, sondern nur um Detailstudien, die – hält man sie tatsächlich für authentisch – den Formschneidern als Vorlagen gedient haben und aus denen sie nach Gutdünken die gesamte Komposition hätten zusammenstellen können. Die letztere Möglichkeit erscheint in Anbetracht der ausserordentlichen Qualität und der kompositionellen Geschlossenheit der Holzschnitte als unwahrscheinlich. Es spricht viel für die These, dass ganze Vorzeichnungen sich

nur deshalb nicht erhalten haben, da sie vollständig auf den Holzstock gezeichnet wurden und beim Schneiden desselben verloren gingen. Die generelle Schlussfolgerung, Tizian habe seinen Formschneidern immer in dieser Weise seinen Stil aufgezwungen, erscheint jedoch auf Grund der grossen Qualitätsunterschiede der Holzschnitte als verfehlt. Spätestens sein gegen 1560 aufkommendes Interesse am Kupferstich und die Zusammenarbeit mit Cornelis Cort dürften Niccolò Boldrini veranlasst haben, seine späten Holzschnitte selbständig anzufertigen.[49]

DIE FORMSCHNEIDER

Zu den wichtigsten namentlich bekannten Formschneidern Tizians gehörten Ugo da Carpi, Giovanni Britto und Niccolò Boldrini. Ugo da Carpis Zusammenarbeit mit Tizian lässt sich auf Grund der Signatur «VGO» auf dem grossformatigen *Opfer Abrahams* (Kat. 10) und dem Chiaroscuroschnitt mit der Darstellung des *Hl. Hieronymus* belegen.[50] Viel schwieriger ist die Zuschreibung der qualitativ hochstehenden, in den zwanziger und frühen dreissiger Jahren entstandenen Landschaftsholzschnitte, darunter die *Landschaft mit Kuhmelkerin* (Kat. 11), der *Hl. Hieronymus in der Wildnis* (Kat. 12) und der *Hl. Franziskus empfängt die Stigmata* (Kat. 13). Diese traditionellerweise Niccolò Boldrini zugeschriebenen Blätter werden heute vor allem aus stilistischen Gründen dem differenzierender schneidenden Giovanni Britto zugeordnet, dessen handschriftlich beigefügtes Monogramm «IB» sich auf

einem Abzug der *Landschaft mit Kuhmelkerin* des Museo Correr in Venedig befindet.[51] Der einzige Tizian-Holzschnitt, der das Monogramm «IB» (Ioanni Britto) auf dem Holzstock trägt, ist die nach 1531 entstandene *Anbetung der Hirten* (Kat. 14). Kein anderes Blatt zeigt eine derart delikate Schnitttechnik mit eng geführten Strichlagen, die ein reiches tonales Linien- und Flächengefüge entstehen lassen. Fast möchte man annehmen, die Vorlage sei eher ein Gemälde als eine Zeichnung Tizians gewesen. Der Vergleich mit den früher entstandenen drei Landschaftsholzschnitten (Kat. 11–13) zeigt dennoch Übereinstimmungen genug, um in allen diesen Blättern Giovanni Britto als Formschneider vermuten zu lassen.

Demgegenüber ist bei Niccolò Boldrinis Holzschnitten die mit «*Titianus Inv / Nicolaus Boldrinus / Vincentinus inci/debat. 1566.*» bezeichnete

[49] Zu Tizian und Cornelis Cort vgl. vor allem *Cornelis Cort, Accomplished plate-cutter from Hoorn in Holland*, Ausstellungskatalog, bearb. von Manfred Sellink, Rotterdam: Museum Boymans-van Beuningen, 1994, bes. S. 13–14, und Kat. 59, 60, 63, 70, S. 169–174, 183–185, 207–209. Bury vermutet, dass Tizian auch für die Kupferstiche eigens Zeichnungsvorlagen angefertigt hat. Nur so liessen sich die Unterschiede der Stiche zu den bekannten Gemälden erklären, vgl. Michael Bury, *The Print in Italy 1550–1600*, London: The British Museum, 2001, Kat. 126, S. 189–190.

[50] Caroline Karpinski, *Ugo da Carpi*, Ph. D. Courtauld Institute of Art, University of London (1975), London 1975, Kat. 42, S. 293–294.

[51] Rearick, in: *Le siècle de Titien* 1993, Kat. 210, S. 563. Die Zuschreibung an Britto wurde erstmals von William Robinson vorgeschlagen, vgl. *Rome and Venice: prints of the high Renaissance*, Ausstellungskatalog, hrsg. von Konrad Oberhuber, Cambridge (Mass.): Fogg Art Museum Harvard University, 1974, Kat. 54, S. 88–89.

Darstellung von *Venus und Amor im Wald* (Kat. 19) Ausgangspunkt aller Zuschreibungen. Seit die genannten Landschaftsholzschnitte aus seinem Werk herausgelöst wurden, ergibt sich trotz grosser stilistischer Sprünge dennoch ein einheitlicheres Bild seines Œuvres. Diese stilistischen Unterschiede gehen zu einem grossen Teil auf die Vorlagen zurück. Sie stammen nicht nur von Tizian, sondern auch von Raffael und Pordenone (Kat. 51 und 66). Zahlreiche schwarzweisse Abdrucke seiner Holzschnitte lassen allerdings vergessen, dass sie teilweise als Chiaroscuroschnitte mit einem zusätzlichen Farbton mit weissen Aussparungen gedacht waren.

Das harte Urteil, mit dem die *Venus mit Cupido* nach Tizian von Kritikern der Vergangenheit zuweilen bedacht wurde, muss milder ausfallen, wenn der Holzschnitt in der Fassung als Chiaroscuroschnitt beurteilt wird. Erst durch die hinzugefügten Weisshöhungen der Tonplatte erhält die Komposition jene Differenzierungen, die der blosse Holzschnitt vermissen lässt.[52] Dasselbe gilt für den *Kampf des Herkules mit dem Nemëischen Löwen* nach Raffael (Kat. 51) und den *Milon von Kreta* (Kat. 66), die ihre endgültige Fassung ebenfalls erst durch den Druck mit einer zusätzlichen Tonplatte erhielten.[53]

ZUR CHRONOLOGIE DER RIESENHOLZSCHNITTE

Die Faszination, die der Holzschnitt auf Tizian ausübte, zeigte sich bereits in den Anfängen seiner künstlerischen Tätigkeit. Sein Interesse galt zunächst nicht dem handlichen Einblattholzschnitt, sondern der neu aufgekommenen Gattung der mehrteiligen Riesenholzschnitte, die er in Venedig am Beispiel von Jacopo de' Barbaris *Ansicht von Venedig* aus dem Jahr 1500 oder dessen *Sieg der Menschen über die Satyrn* studieren konnte. Welche Wirkungsmöglichkeiten dieser Gattung eigen war, erkannte später auch Albrecht Dürer und Albrecht Altdorfer bei ihrer Arbeit an der sogenannten *Ehrenpforte für Kaiser Maximilian I.*, dem damals umfangreichsten Unternehmen dieser Art.[54] Die

Chronologie der Tizian-Holzschnitte ist nicht restlos geklärt. Besonders die frühen Holzschnitte stellen eine Reihe von Fragen, deren Beantwortung bisher nur in Ansätzen gelungen ist. Zu den frühen Werken zählen das von Ugo da Carpi geschnittene *Opfer Abrahams* (Kat. 10), der *Triumph Christi* (Abb. 2), dessen Formschneider nicht namentlich bekannt ist, und das unbestrittene Meisterwerk, *Der Untergang des Pharaos im Roten Meer* (Abb. 1).[55] Zu nennen ist ferner ein kleiner Chiaroscuroschnitt, der mit «TICIANVS» und Ugo da Carpis Vornamen bezeichnet ist. Die heutigen Schwierigkeiten in Fragen der Chronologie und Datierung der frühen Tizian-Holzschnitte entstanden

[52] Vgl. das Exemplar von 2 Holzstöcken in Wien, Graphische Sammlung Albertina, Abb. in: Karpinski 1983, TIB 48, S. 203.

[53] Vgl. das Exemplar im Metropolitan Museum of Art, New York, Abb. in: Karpinski 1983, TIB 48, S. 190.

[54] Zur Gattung Riesenholzschnitt vgl. Appuhn/von Heusinger 1976; zur Ehrenpforte Maximilians I. Thomas Ulrich Schauerte, *Die Ehrenpforte für Kaiser Maximilian I. Dürer und Altdorfer im Dienst des Herrschers*, München/Berlin: Deutscher Kunstverlag, 2001.

[55] Vgl. dazu die grundlegenden Studien von Peter Dreyer sowie Michelangelo Muraro und David Rosand, Dreyer [1972], Kat. 1, I–V, 3 und 4, S. 32–44, bzw. *Titian and the Venetian Woodcut* 1976, Kat. 1–4, S. 37–87.

[56] Vasari-Milanesi [1568] 1906, VII, S. 431. Vgl. dazu auch Dreyer [1972], Kat. 1, I–V, S. 32–41, *Titian and the Venetian Woodcut* 1976, Kat. 1–2, S. 37–54, Michael Bury, ‹The «Triumph of Christ» after Titian›, in: *The Burlington Magazine*, CXXXI, 1989, S. 188–197, und Caroline Karpinski, ‹Il *Trionfo della Fede*: l'affresco di Tiziano e la silografia di Lucantonio degli Uberti›, in: *Arte veneta*, 46, 1994, S. 7–13.

[57] Ridolfi-Hadeln [1648] 1914–1924, I, S. 156: «*Trasferitosi poscia à Padova, dicono, ch'ei ritraesse Il Trionfo di Cristo nel giro d'una stanza della casa da lui presa, che si vede in istampa in legno disegnato di propria mano, che per esser molto noto non si affaticheremo in descriverlo.*»

vor allem durch die verschiedenen Auflagen oder späteren Kopien des *Triumphs Christi* und des vierteiligen Blattes *Das Opfer Abrahams*. Laut Giorgio Vasari entstand der *Triumph Christi* in der Zeit von Tizians Paduaner Aufenthalt im Jahr 1508.[56] Ridolfi bestätigte Vasaris Angabe und ergänzte, der Holzschnitt gebe einen Fries wieder, den sich Tizian an die Wände seiner in Padua bewohnten Privaträume gemalt habe.[57] Die erhaltenen Abzüge des *Triumphs Christi* wurden jedoch alle in der Zeit nach Tizians Paduaner Aufenthalt gedruckt und stammen von zwei verschiedenen Versionen, die sich, von kleineren Unterschieden abgesehen, vor allem durch den lateinischen beziehungsweise französischen Text ihrer Beischriften unterscheiden. Umstritten blieb lange, welche der beiden Fassungen das Original und welche die Kopie darstellt. Die Fassung mit dem vermutlich neu hinzugekommenen französischen Text ist nur in einer Genter Spätauflage aus den Jahren 1543 und 1545 überliefert.[58] Die venezianische Edition von 1517, für die Gregorio de Gregoriis ein Jahr zuvor ein Schutzprivileg der venezianischen Serenissima erhielt, gilt neueren Forschungen zufolge heute als die erste und ursprüngliche von Tizian.[59]

Die Gesichtspunkte, die zu dieser Auffassung führten, sind vielfältiger Natur und sollen im folgenden etwas ausführlicher dargelegt werden. Die Chronologie der Arbeit am *Triumph Christi* ist nach wie vor mit Unsicherheiten behaftet, nicht zuletzt weil stilistische Unterschiede innerhalb des Holzschnitts auf eine etappenweise Entstehung hinweisen.[60] Anhaltspunkte, die Licht auf die Entstehungsgeschichte werfen, versprechen Fragen nach

der Herkunft und Bildfindung der markanten Gestalt des Hl. Christophorus zu lösen. Ein offensichtlicher Zusammenhang besteht zwischen dieser Gestalt Tizians und dem *Standartenträger* Agostino Venezianos von 1516 (Abb. 5), einem Kupferstich, von dem auch eine Kopie Marcantonio Raimondis existiert.[61] Eine Vorlagezeichnung befindet sich in Rom.[62] Da der Kupferstich Agostino Venezianos frühestens 1516 vollendet gewesen sein kann, ist mit dieser Bildquelle ein möglicher Anhaltspunkt für die Datierung von Tizians Holzschnitt gefunden.[63]

Als ursprüngliche formale Quelle dieses männlichen Rückenakts muss Michelangelo vermutet werden. Sein heute verlorener Karton der Darstellung der Schlacht von Cascina (1504–1507) gab ein reiches Studienmaterial an anatomischen Vorlagen für die damals tätigen Künstler ab. Vom Karton existieren heute nur mehr unvollständige Kopien des Mittelteils der ursprünglichen Komposition, von denen jene von Aristotile da Sangallo als die wichtigste betrachtet werden kann.[64] Keine der überlieferten Teilkopien der *Schlacht von Cascina* zeigt jedoch eine Figur, die als Vorlage für den Standartenträger beziehungsweise für den Christophorus in Frage kommt. Ebensowenig aber kann eine flüchtige Figurenstudie Raffaels in Oxford, wie vorgeschlagen wurde, als Vorlage Agostino Venezianos oder Marcantonio Raimondis gedient haben.[65] Die Tatsache, dass die bekannten Darstellungen des Standartenträgers kaum schlüssig in eine voneinander abhängige Chronologie gebracht werden können, lässt – und hier verheisst der spekulative Ansatz ein vielversprechenderes Ergebnis – eher die

[58] *Titian and the Venetian Woodcut* 1976, S. 39–43.

[59] Vgl. Michael Bury, ‹The Triumph of Christ, after Titian›, in: *The Burlington Magazine*, 131, 1989, S. 188–197, und Oberhuber, in: *Le siècle de Titien* 1993, Kat. 130, S. 473.

[60] Bury vermutet, dass die stilistisch weiterentwickelte linke Seite des Holzschnitts nicht von Tizian, sondern möglicherweise von einem zweiten Entwerfer stamme. Demgegenüber hält Oberhuber aus denselben stilistischen Gründen an einer früheren Arbeitsphase Tizians um 1510 für den rechten Teil und an einer späteren um 1516 für den linken Teil fest. Vgl. Bury 1989, S. 197, und Oberhuber, in: *Le siècle de Titien* 1993, Kat. 130, S. 473.

[61] Bartsch 1803–1821, XIV, Nr. 482, S. 357–358. Dieselbe Komposition gibt auch ein Kupferstich Marcantonio Raimondis wieder (Bartsch XIV, 481, S. 357), der nach Agostino Venezianos Vorlage kopiert wurde, vgl. John Spike, Rezension von *The Engravings of Marcantonio Raimondi* 1981, in: *The Burlington Magazine*, 126, 1984, S. 442 und *Raphael et la seconde main: Raphael dans la gravure du XVIe siècle, simulacres et prolifération*, Ausstellungskatalog, hrsg. von Rainer Michael Mason u.a., Genf: Cabinet des estampes, 1984, Kat. 93, S. 76.

[62] Da ursprünglich Raimondis Kupferstich und nicht derjenige Agostino Venezianos als Original galt, wurde die Zeichnung Marcantonio zugeschrieben, Rom, Gabinetto Nazionale delle Stampe, Fondo Corsini, Nr. 125610), Alfredo Petrucci, *Panorama della Incisione Italiana. Il Cinquecento*, Rom: Carlo Bestetti Edizioni d'arte, 1964, Taf. 5 und Anm. 15, S. 94. Dieselbe Rückenfigur findet sich ferner auf einem Skizzenblatt Raffaels mit Vorstudien für die *Auferstehung Christi* für die Chigi-Kapelle in Santa Maria della Pace in Rom, Oxford, Ashmolean Museum, Nr. 559v; vgl. Paul Joannides, *The Drawings of Raphael. With a Complete Catalogue*, Berkeley/Los Angeles: University of California Press, 1983, Nr. 29, S. 90–91.

[63] Vgl. dazu auch Landau, in: *The Genius of Venice* 1983, Kat. P16, S. 319.

[64] Sammlung des Earl of Leicester, Holkham Hall, Norfolk.

[65] Bury 1989, S. 192.

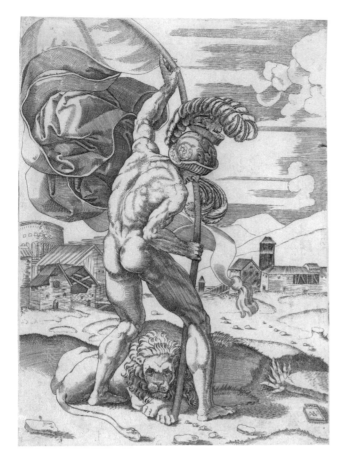

Abb. 5
Agostino Veneziano, *Standartenträger*, 1516,
Kupferstich

Vermutung aufkommen, die Rückenfigur gehöre zu den nicht in Aristotile da Sangallos Kopie wiedergegebenen Teilen von Michelangelos Komposition: Nach Vasaris Beschreibung von Tambouren und zahlreichen weiteren Figuren auf dem Karton ist es naheliegend, dass auch ein Standartenträger zur Darstellung dieses Florentiner Heers gehörte.[66]

Agostino Venezianos *Standartenträger* stand, wie der Exkurs zeigt, vermutlich in unmittelbarem Zusammenhang mit dem Schlachtenkarton. Für Tizian stellte der Kupferstich hingegen nur eine von vielen möglichen Vorlagen dar. Ebensogut wie dieses Blatt könnte ihm in Venedig eine Zeichnungskopie vorgelegen haben, anhand deren er sich ein Bild dieses berühmten Werks oder einzelner Figuren daraus machen konnte.[67] Entsprechend unsicher erweist sich der Terminus *post quem* des Jahres 1516 für den *Triumph Christi*, wie er wiederholt vorausgesetzt wurde. Die stilistisch heterogenen Teile des Holzschnitts, die in den bewegteren Gestalten an das reife Holzschnittwerk des um 1514 entstandenen *Untergang des Pharaohs im Roten Meer* erinnern, dürften bereits vor 1516 begonnen worden und durch eine etappenweise Arbeit an diesem Werk begründet sein. Der endgültige Abschluss der Arbeiten fiel deshalb vermutlich mit dem Gesuch des Verlegers um ein Druckprivileg zusammen. Diese lange irrtümlicherweise als zweite Edition betrachtete, von Gregorio de Gregoriis verlegte Auflage trägt die Aufschrift «*Gregorius de Gregoriis excusit MDXVII*». Sie wird in seiner Bittschrift an den venezianischen Senat vom 22. April 1516 als «*Triumpho [...] del nostro pientissimo redemptore*» bezeichnet.[68] Das Gesuch um Druckprivilegien erwähnt neben dem *Triumph Christi* auch eine *Geburt*, eine *Kreuzigung*, eine *Auferstehung* und eine *Himmelfahrt Christi*. Obschon von Holzschnitten

[66] Vasari beschreibt auf dem Karton u.a. auch Tambouren: «*Eranvi tamburini ancora, e figure che, coi panni avvolti, ignudi correvano verso la baruffa*», Vasari-Milanesi [1568], 1906, VII, S. 160. Obschon diese Vermutung spekulativ bleiben muss und die Gruppe der badenden Soldaten wohl den grössten Teil der Faszination der Zeitgenossen an dieser neuartigen Schlachtendarstellung auslöste, dürfte die Figur des Standartenträgers eher auf eine Bildfindung von Michelangelo selbst zurückgehen als auf ein Pasticcio aus verschiedenen Körperhaltungen der badenden Soldaten, wie es auch vorgeschlagen wurde, vgl. dazu *Raphael et la seconde main* 1984, Kat. 93, S. 76.

[67] Auch andere vor 1516 entstandene Werke Tizians, wie das 1513 in Auftrag gegebene Gemälde mit der Darstellung der *Schlacht von Spoleto* für die Sala del Maggior Consiglio im Dogenpalast, setzen Tizians Kenntnis von Kopien von Leonardos *Anghiari-Schlacht* und Michelangelos *Schlacht von Cascina* voraus. Obschon dieses Gemälde nicht vor 1538 fertiggestellt wurde, existieren aus der Zeit der Auftragsvergabe zumindest Zeichnungen und *modelli*, vgl. *Le siècle de Titien* 1993, Kat. 225, S. 574–575.

[68] «*Et etiam ha trovato modo et forma de stampare alcune cose di desegno, et precipuamente el Triumpho, e la Natività, Morte, Resurrection, et Ascension del nostro pientissimo redemptore, al quele sera bellissima inventione [...].*» ASV, Collegio, Reg. 18, fol. 32v; Rinaldo Fulin, ‹Documenti per servire alla storia della tipografia veneziana›, in: *Archivio Veneto*, XXII, 1882, Dok. 207, S. 188; *Titian and the Venetian Woodcut* 1976, Anm. 3, S. 35.

mit diesen Bildthemen heute keine Spuren mehr nachzuweisen sind, könnte der *Triumph Christi* ursprünglich Teil eines grösseren Editionsplanes gewesen sein. Sowohl die Gesichtspunkte zur stilistischen Stellung des Holzschnitts als auch die Tatsache, dass kaum anzunehmen ist, Gregorio de Gregoriis habe sich ein Schutzprivileg für einen Holzschnitt geben lassen können, dessen ursprüngliche Edition bereits wenige Jahre zuvor in derselben Stadt von andern gedruckt worden war, sprechen zugunsten von Gregorios Edition als der Erstauflage des Holzschnitts.

Neben Gregorio de Gregoriis trat in Venedig Bernardino de Benalio als Verleger von Holzschnitten Tizians auf. Auch er bemühte sich um den Erhalt von Druckprivilegien des venezianischen Senats, einmal am 9. Februar 1515 (1514 venezianischer Zeitrechnung) und einmal am 6. Mai 1516.[69] Das erste, vom Senat gewährte Privileg von 1515 stellt ein wichtiges Zeugnis für die damalige Produktion von Holzschnitten in Venedig dar. Es nennt eine Reihe von Büchern und Holzschnitten, unter denen sich auch drei Darstellungen sakraler Historien befinden: ein *Untergang des Pharaohs im Roten Meer*, eine *Geschichte der Susanna* und ein *Opfer Abrahams*.[70] Die «hystoria de Susanna» kann vermutlich mit dem vierteiligen Holzschnitt Girolamo da Trevisos identifiziert werden, der bisher nur in einem späten Abzug des British Museum bekannt ist.[71] Bei den beiden anderen Historien handelt es sich um die bekannten Riesenholzschnitte Tizians, von denen der *Untergang des Pharaohs im Roten Meer* wahrscheinlich um 1514/15 entstanden ist.[72]

Die stilistischen Unterschiede der beiden Tizian-Holzschnitte könnten kaum grösser sein, weshalb zu Recht nach der Aussagekraft von Benalios Privi-

leggesuch für die Datierung der Holzschnitte gefragt wurde. Der in diesem Gesuch gewählte Wortlaut «el ditto fa designare & intagiare molte belle hystoria [...] che non sono mai piu stampate nel Dominio de Sua Sublimita [...]» kann nicht anders gedeutet werden, als dass die Aufträge für das Entwerfen und Schneiden der Holzschnitte bereits vergeben wurden, der Druck aber – vermutlich bis zur Vergabe des Privilegs – noch ausstand.[73] Über den Zeitpunkt des Entwurfs bietet das Dokument nur ungefähre Anhaltspunkte. Die Formulierung lässt genauso die Interpretation zu, dass sich unter den für das Druckprivileg vorgesehenen Holzschnitten auch ältere Werke befanden, die bereits lange im Entwurfsstadium vorlagen, jedoch noch nicht geschnitten worden waren und nun zusammen mit neueren Projekten aufgeführt wurden. Dieser Sachverhalt dürfte vermutlich für das von vier Holzstöcken gedruckte *Opfer Abrahams* (Kat. 10) zutreffen, als dessen Formschneider Ugo da Carpi feststeht.

Während die Komposition des *Untergangs des Pharaos im Roten Meer* eine Glanzleistung der damaligen Holzschnittkunst darstellt, die trotz der Verwendung von zwölf Holzstöcken kompositionell aus einem Guss erscheint, weist das *Opfer Abrahams* in diesem Punkt zahlreiche Schwächen auf. Die Vermutung, die eigentliche Opferszene oben rechts, auf der sich auch die Signatur «VGO» findet, sei zunächst als Einblattholzschnitt geplant und erst nachträglich um weitere drei Platten ergänzt worden, stellt sich bei näherer Betrachtung von selbst ein.[74] Die Konzeption der Landschaft folgt den einzelnen, durch die Platten vorgegebenen Quadranten, so dass sich Brüche in der landschaftlichen Tiefenerstreckung zwischen der Opferszene und dem Landschaftsausblick mit der Burg nicht

[69] Fulin 1882, Dok. 196, S. 181, und Dok. 208, S. 188–189; vgl. *Titian and the Venetian Woodcut* 1976, Anm. 5, S. 35.

[70] «[...] Item el ditto fa designare & intagiare molte belle hystoria deuote çioe la submersione di pharaone, la hystoria de Susanna: la hystoria del sacrificio de Abraham, et altre hystorie noue che non sono mai piu stampate nel Dominio de Sua Sublimita», hier zitiert nach *Titian and the Venetian Woodcut* 1976, Anm. 5, S. 35.

[71] *Titian and the Venetian Woodcut* 1976, Kat. 5, S. 88–91. Gegen die Autorschaft des um 1498 geborenen Girolamo da Treviso spricht allenfalls sein jugendliches Alter zum Zeitpunkt der Ausführung.

[72] Es ist ungewiss, ob Bernardino Benalio diesen Holzschnitt auch noch selbst herausgab, da die frühesten überlieferten Abzüge von Domenico delle Grecche 1549 herausgegeben wurden.

[73] Jürgen Rapp, ‹Tizians frühestes Werk: Der Grossholzschnitt *Das Opfer Abrahams*›, in: *Pantheon*, LII, 1994, S. 54.

[74] Dreyer [1972], Kat. 3, S. 42–43.

vermeiden liessen. Die Komposition enthält zudem unmittelbare Zitate aus verschiedenen druckgraphischen Blättern Albrecht Dürers.[75] Die erste Ausgabe trägt in gotischen Frakturlettern die Aufschrift: «*In Uenetia per Ugo da carpi / Stampata per Bernardino / benalio: / Cu[m] Priuilegio [con]cesso / per lo Illustrissimo Senato. / Sul ca[m]po de San Stephano.*» Nichts weist darüber hinaus auf eine Autorschaft Tizians hin. Erst die fünfte, möglicherweise bereits postume Auflage trägt den Namen Tizians zusammen mit einem Hinweis auf das Bildthema.[76] Es mag kaum erstaunen, dass in Anbetracht dieser Reihe von verwirrenden Beobachtungen die Autorschaft Tizians immer wieder in Frage gestellt wurde.[77] Durch die grossen stilistischen Differenzen zu seinen späteren Holzschnitten gewinnt jedoch die These an Glaubwürdigkeit, beim Entwurf für das *Opfer Abrahams* handle es sich um eines der frühesten Werke Tizians aus der Zeit um 1506, das erst viel später von Ugo da Carpi geschnitten und von Bernardino Benalio gedruckt wurde.[78]

Ungeachtet der chronologischen Stellung der Riesenholzschnitte untereinander steht diese Gattung im Jugendwerk des Künstlers einzigartig da. Kein anderer der grossen venezianischen Maler des Cinquecento hat sich dem Holzschnitt mit ähnlicher Intensität gewidmet und ihm zugleich zu einer völlig neuartigen Wirkung verholfen. Die Holzschnitte stehen mit Blättern wie dem *Untergang des Pharaohs im Roten Meer* gewissermassen auf gleicher Stufe wie die frühen Unternehmungen Tizians auf dem Gebiet der Malerei. Dazu gehören vor allem die *Himmlische und irdische Liebe* von 1515 (Rom, Galleria Borghese) und das die Sakralmalerei revolutionierende, monumentale Hochaltarbild

mit der Darstellung der *Himmelfahrt Mariä* für die venezianische Bettelordenskirche S. Maria Gloriosa dei Frari von 1518. Da nur ein Fragment eines frühen Drucks von Tizians *Untergang des Pharaos im Roten Meer* im Museo Civico Correr in Venedig erhalten ist, bleibt ungewiss, welche Verbreitung dieser Holzschnitt noch zu Zeiten Bernardino Benalios gefunden hatte.[79] Dennoch darf angenommen werden, er habe auf die Zeitgenossen ähnlich stimulierend gewirkt wie Tizians gleichzeitige Malerei. Mit einer Breite von über zwei Metern erreicht der Holzschnitt annähernd die Grösse des Gemäldes *Die Himmlische und irdische Liebe*. Thematisch schliesst er sich unmittelbar an das 1513 bei Tizian in Auftrag gegebene Gemälde *Die Schlacht von Spoleto* für die Sala del Maggior Consiglio an, das allerdings erst 1538 vollendet und bereits 1577 dem Brand des Dogenpalasts zum Opfer fiel. Anders als diese Komposition, von der einzelne erhaltene Studien einen Eindruck vermitteln, setzte Tizian hier weniger ausschliesslich auf die Wirkung des Schlachtgetümmels als auf die unermessliche Flut des über dem Heer des Pharaohs hereinbrechenden Meeres.[80] Davon ausgenommen bleibt nur ein schmaler, felsiger Landstreifen am rechten Bildrand und die Silhouette einer Stadt im Hintergrund. Dunkel dräuende Wolken und die aufgeraute See kontrastieren mit dem vom schräg einfallenden Licht der untergehenden Sonne überfluteten Landstrich, wohin sich das jüdische Volk retten konnte.

Die Historie vom Untergang des Pharaohs war in Venedig besonders beliebt, da sich die Venezianer in Erinnerung an eigene, heil überstandene Unbill durch Meeresgewalt gern mit dem ausgewählten Volk verglichen.[81] Unmöglich blieb es allerdings, daraus für den Riesenholzschnitt, der im Gegensatz zu den Einblattholzschnitten nur in zusammenge-

[75] Von Dürer sind folgende Werke zu nennen: als Vorbild für die Berglandschaft im Hintergrund links die *Heimsuchung* (B. 84), ein Holzschnitt aus der Folge *Das Marienleben*, und für den Wanderer links der Hl. Joseph aus der *Flucht nach Ägypten* (B. 89). Als Vorlage für den Engel wurde von Muraro und Rosand auch der Engel aus dem Blatt *Die vier apokalyptischen Reiter* (B. 64) vorgeschlagen, vgl. *Titian and the Venetian Woodcut* 1976, S. 59.

[76] Bei Muraro und Rosand wird diese Ausgabe als dritte Auflage aufgeführt, vgl. *Titian and the Venetian Woodcut* 1976, Kat. 3B, S. 55; Karpinski 1975, Teil 2, S. 269–270, führt sechs Editionen auf. Laut Rapp ist die Abfolge der späten Editionen nicht eindeutig, vgl. Rapp 1994, S. 45–46.

[77] Bereits Mariette schrieb den Holzschnitt Domenico Campagnola zu – eine Zuschreibung, die auf Grund des damals noch jugendlichen Alters des Künstlers kaum möglich erscheint, vgl. Pierre-Jean Mariette, *Abecedario*, 6 Bde., hrsg. von Ph[ilippe] de Chennevières und A[natole] de Montaiglon, Paris: J.-B. Dumoulin, 1851–1860, VI, S. 310–311. Zuletzt plädierte Landau für eine Autorschaft Giulio Campagnolas, vgl. *The Genius of Venice* 1983, Kat. P17, S. 320–321.

[78] So die hier etwas verkürzte These von Jürgen Rapp, vgl. Rapp 1994, S. 52–57.

setzter Form seine Wirkung entfalten konnte, eine konkrete Verwendung in Privathäusern, in öffentlichen Gebäuden oder Kirchen nachzuweisen. Wie generell für die grosse Zahl der Riesenholzschnitte liegt es auch für den *Triumph Christi* und den *Untergang des Pharaos im Roten Meer* nahe, dass sie wie eine Tapete als Wandschmuck unmittelbar auf das Mauerwerk geklebt wurden. Welche Teile eines venezianischen Hauses oder Palazzos sie schmückten und in welcher Beziehung zur Funktion eines Raumes sie standen, darüber können heute nur noch Vermutungen angestellt werden. Die starke Beanspruchung, die sich aus ihrer Verwendung ergab, und die Tatsache, dass der Holzschnitt unwiderbringlich mit dem Schicksal des Mauerwerks verbunden war, machen die schlechte Überlieferung verständlich.[82]

Nachahmung haben Tizians Bemühungen auf dem Gebiet des Riesenholzschnitts in Venedig nur in begrenztem Umfang gefunden. Zu den wenigen venezianischen Arbeiten dieser Gattung gehört eine heterogene kleine Gruppe von mehrteiligen Holzschnitten, deren Urheber umstritten sind: Eine achtteilige Darstellung der *Marter der Zehntausend*, eine dreiteilige *Anbetung der Könige* samt *Bethlehemitischem Kindermord* und ein mit dem Monogramm DC bezeichneter, vierteiliger Holzschnitt mit der Darstellung der *Bekehrung Pauli*.[83] Als Urheber des letztgenannten Blattes wird – nicht unwidersprochen – auf Grund des Monogramms der auch sonst auf dem Gebiet des Holzschnitts tätige Nachahmer Tizians Domenico Campagnola vermutet.[84] Von einer durch Tizian bewirkten Blüte der Gattung kann im übrigen nicht die Rede sein. Selbst für Tizian waren die Möglichkeiten der Gattung Riesenholzschnitt nach den Versuchen, ein Holzschnittbild *(Opfer Abrahams)*, einen Holzschnittfries *(Triumph Christi)* und ein wandfüllendes Format *(Untergang des Pharaohs im Roten Meer)* zu schaffen, offensichtlich ausgelotet. Seinem Beispiel folgten danach nur wenige, unter ihnen etwa Niccolò Boldrini mit dem von zwei Stöcken gedruckten Holzschnitt nach Tizians Votivgemälde *Der Doge Francesco Donato vor der Madonna* (Kat. 18).

[79] Venedig, Museo Civico Correr, Stampe A15, fol. 39, Nr. 39; vgl. *Titian and the Venetian Woodcut* 1976, Kat. 4, S. 70.

[80] Einen Eindruck dieses Schlachtengemäldes vermittelt die Zeichnungsstudie Tizians im Cabinet des dessins des Musée du Louvre in Paris (Inv. 21788).

[81] Staale Sinding-Larsen, ‹Christ in the Council Hall. Studies in the Religious Iconography of the Venetian Republic›, in: *Acta ad archaeologiam et artium historiam pertinentia*, 5, Rom: Institutum Romanum Norwegiae/«L'Erma» di Bretschneider, 1974, S. 141.

[82] Einen Überblick über die verschiedenen Erscheinungsformen der Gattung geben Apphuhn/von Heusinger 1976.

[83] *Titian and the Venetian Woodcut* 1976, Kat. 13–15, S. 111–119.

[84] Das beste erhaltene Exemplar befindet sich im Kupferstichkabinett Basel, vgl. Apphuhn/von Heusinger 1976, S. 32–34. Für eine Diskussion der Zuschreibungsfrage siehe *Titian and the Venetian Woodcut* 1976, Kat. 13, S. 111–113.

Die Landschaften

Nach den Erfahrungen mit den Grossformaten widmete sich Tizian einem Thema, für das der mehrteilige Holzschnitt kaum mehr das geeignete Mittel zur Wiedergabe darstellte. Die mit dem Namen Giovanni Brittos verbundenen Landschaftsholzschnitte der zwanziger und frühen dreissiger Jahre bewegen sich, obschon mehrheitlich nach wie vor mit einer sakralen Thematik verbunden, in neuen Kategorien. Vorbild war das kleinformatige Tafelbild, das sich für das spezifische Genre der pastoralen Landschaft grösster Beliebtheit erfreute. Nicht nur spiegelt diese Thematik das Denken in dem seit Alberti für den kunsttheoretischen Diskurs massgeblichen Gattungskanon, sondern es lässt sich auch nahtlos mit der Beliebtheit zeitgenössischer bukolischer Dichtung und der Wertschätzung des Landlebens, in der Bezeichnung Ovids der *vita rustica*, in Verbindung bringen. In seiner Jugend schrieb Jacopo Sannazaro (1458–1530) ein Lehrgedicht mit dem Titel *Arcadia*, in dem er das Hirtenleben beschrieb. Das Werk hatte grossen Erfolg, es wurde in zahlreichen Übersetzungen herausgegeben und erlebte allein im 16. Jahrhundert gegen sechzig Auflagen. Die früheste erschien in Venedig am 12. Mai 1502. Der Vorliebe für Themen des Landlebens in den kulturell tonangebenden Adelsfamilien kamen die Künstler nur zu gern nach.[85] Sowohl Giorgione aus Castelfranco als auch Tizian aus dem Dolomitendörfchen Pieve di Cadore, um nur die einflussreichsten Maler zu nennen, entstammten selbst ländlichen Verhältnissen. Die venezianische Landschaftsdarstellung mit ihrer spezifischen poetischen Ausdrucksform fusst auf dem Bemühen der Giorgione vorausgegangenen Künstlergeneration, für die religiösen Historien- und Andachtsbilder eine geeignete landschaftliche Einbettung zu finden. Dieses Anliegen lebte bei Giovanni Bellini und Giorgione ebenso weiter, wie es bei Tizian ein nicht wegzudenkender Bestandteil seiner Gemälde war.

Die Landschaftsdarstellung in Tizians Holzschnitten folgte dem gleichen Denken. Nur die *Landschaft mit der Kuhmelkerin* (Kat. 11) aus der Zeit um 1525 stellt das Hirtenleben in seiner reinen Gestalt dar. Einzig der Adler auf dem Baumstrunk im Mittelgrund der Darstellung gab Anlass, nach weiteren Deutungen mythologischer Sinnebenen zu suchen. Alle anderen, der *Hl. Hieronymus in der Wildnis* (Kat. 12), der *Hl. Franziskus empfängt die Stigmata* (Kat. 13) und die *Anbetung der Hirten* (Kat. 14), verwenden – mit unterschiedlichem Anteil – Landschaft einerseits als Hintergrund, andererseits aber auch als Spiegel des Geschehens. Die *paysage moralisée*, bei der die Landschaftsdarstellung Elemente der Bilderzählung assimiliert und Stimmungen in transponierter Form wiedergibt, ist bereits im Riesenholzschnitt *Der Untergang des Pharaohs im Roten Meer* (Abb. 1) mit den Gewitterwolken einerseits und dem sanften Abendlicht andererseits in prägnanter Form aufgegriffen. Kein anderer auf einen Entwurf Tizians zurückgehender Holzschnitt zeigt diese neue Bildsprache besser als die *Stigmatisation des Hl. Franziskus* (Kat. 13), von dem die Graphische Sammlung einen frühen Abzug besitzt. Als bestimmendes Element der Bildanlage

[85] Eine Übersicht zum Thema der pastoralen Malerei in Venedig bietet u.a. David Rosand, ‹Giorgione, Venice, and the Pastoral Vision›, in: *Places of Delight. The Pastoral Landscape*, Ausstellungskatalog, Washington, The Phillips Collection und National Gallery of Art (1988), Washington: The Phillips Collection, 1988, S. 20–81.

erweist sich eine Diagonale, die sich vom Kreuz oben rechts zum Hl. Franziskus unten links zieht. Der Macht des Ereignisses, die vom Kreuz und dessen Lichtkreisen ausgeht, entspricht nicht nur die Rücklage des knienden Heiligen, wie sie die herkömmliche Franziskus-Ikonographie schon lange gekannt hatte, sondern auch der Verlauf der Baumstämme und Zweige. Nicht zufällig beschreiben die beiden Bäume in der Bildmitte konzentrische Viertelsbögen. Sie lassen sich wie die erstarrte Fortsetzung der Wellenbewegung verstehen, die von der Lichterscheinung des Kreuzes ausgeht. Unmittelbare Gemeinsamkeiten der Landschaftsdarstellung verbinden die Komposition der *Stigmatisation des Hl. Franziskus* (Kat. 13) mit dem 1526 bei Tizian in Auftrag gegebenen und 1530 im linken Seitenschiff von S. Giovanni e Paolo in Venedig enthüllten Altarbild des *Martyriums des Hl. Petrus*. Mit dem später durch Brand zerstörten und nur in Kopien überlieferten Gemälde hatte Tizian programmatisch unterstrichen, welche kompositionelle Bedeutung er dem Wald im Hintergrund dieses Altarbilds und dessen Verhältnis zur Bildhandlung beimass. Die Landschaft gerät ihm zum entscheidenden, bewegenden Moment, mit dem er Stimmung und Spannung der Handlung mit der Bildkomposition verschmelzt.

Was hier augenfällig wird, gilt auch für den Holzschnitt mit dem *Hl. Hieronymus in der Wildnis* (Kat. 12) und – auf ganz anderer Ebene aber in nicht minder wirkungsvoller Art und Weise – für die *Landschaft mit der Kuhmelkerin* (Kat. 11). Die Landidylle zeigt die *vita rustica* von ihrer lieblichen Seite. Tizian vermied jede Anspielung auf den beschwerlichen Alltag oder kriegerische Ereignisse. Diese Eigenart trug vermutlich zu einem grossen Teil zur späteren Beliebtheit von Hirtenszenen in der venezianischen Malerei bei. Für sie waren die Landschaftsholzschnitte prägende Vorbilder. Weder die Holzschnitte, noch die späteren Landschaftsdarstellungen verleugnen jedoch die anfängliche Rolle, die nordische Monatsbilder oder einzelne Werke wie der Kupferstich *Die Milchmagd* von Lucas van Leyden aus dem Jahr 1510 für die Landschaftsdarstellung spielten. Sie alle sind Teil einer Entwicklung, die die Grundlage für die namentlich von der Malerfamilie Bassano vertretenen Gattung pastoraler Tierstücke in der venezianischen Malerei des 16. Jahrhunderts bildete. Die unmittelbare Wirkung der Landschaftsholzschnitte zeigt sich aber weit darüber hinaus auch im 17. Jahrhundert, etwa in der Landschaftsauffassung bolognesischer Künstler und in der Malerei von Peter Paulus Rubens (1577–1640). Für Rubens, der in vielen Bereichen seiner Kunst auf Tizian zurückgriff, könnten ferner nicht zuletzt auch diese Werke einen Anlass für seine eigeneBeschäftigung mit dem Holzschnitt dargestellt haben.

Die Holzschnitte nach Gemälden

Mit der *Anbetung der Hirten* (Kat. 14), die als einziger Holzschnitt das Monogramm Giovanni Brittos trägt, fand Tizians Zusammenarbeit mit diesem Formschneider ein Ende. Die Vorlage des Holzschnitts war vermutlich ein Gemälde und nicht eine Zeichnung. Der Komposition, die sich durch ihr feines, an der Kupferstichtechnik orientiertes Linienwerk und die tonalen Werte deutlich von den nach Zeichnungen gearbeiteten Holzschnitten Brittos unterscheidet, ist die gemalte Vorlage deutlich anzumerken.[86] Die Gründe für das abnehmende Interesse Tizians am Holzschnitt sind unbekannt. Die Holzschneider ihrerseits, unter ihnen Niccolò Boldrini, wurden dadurch unabhängiger und begannen vermehrt, Reproduktionsholzschnitte nach verschiedenen Künstlern und Vorlagen zu schneiden.

Niccolò Boldrinis Arbeiten nach Tizian dürften sich in chronologischer Reihenfolge an die Werke Giovanni Brittos angeschlossen haben.[87] Sie kennzeichnet im Gegensatz zu den Holzschnitten der zwanziger und frühen dreissiger Jahre ein neues Bemühen, das nicht mehr einzig in der unmittelbaren Umsetzung von Tizians Zeichenstil bestand, sondern vielmehr Kompositionen heranzog, die Tizian in erster Linie für Gemälde erarbeitet hatte. Die Zahl der auf diese Weise entstandenen Holzschnitte blieb allerdings klein. Eines der frühen Blätter, *Die sechs Heiligen* (Kat. 15), widmet sich der Wiedergabe der zentralen Figurengruppe eines Altarbilds mit der Darstellung der Himmelfahrt Mariens, die Tizian für S. Niccolò ai Frari möglicherweise bereits um 1520 begonnen, aber nicht vor 1530 fertiggestellt hatte.[88] Von der Darstellung übernahm Boldrini seitenverkehrt die sechs Gestalten der Heiligen. Die Maria auf den Wolken wurde hingegen weggelassen. Die Gruppe von Heiligen, bestehend aus Sebastian, Franziskus, Antonius von Padua, Petrus, Nikolaus und Katharina, erhält ohne die Erscheinung Mariens keinen ersichtlichen Bezug untereinander und trägt damit den Charakter einer Figurenstudie. Gegenüber dem Gemälde sind weitere Abweichungen erkennbar: die Hintergrundarchitektur wurde durch einen durchgehenden Grund ersetzt und der Kopf des Hl. Sebastian ist nach oben statt nach unten gewendet. Diese Korrektur erfolgte vermutlich erst in einem Stadium, als der Holzstock bereits geschnitten war, da die Kopfpartie durch einen neu bearbeiteten Blockeinsatz ersetzt wurde. Abzüge vor dieser Korrektur konnten bisher keine nachgewiesen werden. Im Fall des Hl. Nikolaus wies bereits Ridolfi darauf hin, Tizian habe sich am Vorbild der antiken Laokoon-Gruppe im Belvedere des Vatikan orientiert.[89] Laokoon galt der damaligen Kunsttheorie als das beste Beispiel für Schmerzausdruck, als das *exemplum doloris* schlechthin. Deshalb mag es nicht erstaunen, wenn Tizian auch für die Gestalt des Hl. Sebastian einen der beiden Söhne dieser Laokoon-Gruppe als Vorbild nahm. Es wird angenommen, dass der Holzschnitt *Die sechs Heiligen* die erste gemeinsame Arbeit Boldrinis und Tizians darstellt. Gleichzeitig blieb sie auch die einzige, für die Vasari eigenhändige Zeichnungen Tizians erwähnt.[90] Der Holzschnitt wurde später von Andrea Andreani kopiert (Kat. 42).

[86] Konrad Oberhuber hielt an einer gezeichneten Vorlage fest und führte demgegenüber den stilistischen Unterschied auf einen Wechsel in Tizians Zeichenstil zurück, der von Britto unmittelbar umgesetzt worden sein soll, Oberhuber, in: *Tiziano e Venezia* [1976] 1980, S. 525–528.

[87] Eine Ausnahme macht Brittos selbstbewusst signiertes Holzschnitt-Selbstporträt Tizians von 1550, vgl. *Titian and the Venetian Woodcut* 1976, Kat. 45, S. 202–203.

[88] Das Altarbild befindet sich heute in den Vatikanischen Museen in Rom.

[89] Ridolfi-Hadeln [1648] 1914, I, S. 172.

[90] Vasari-Milanesi [1568] 1906, VII, S. 437: «[...] l'opera della quale tavola fu dallo stesso Tiziano disegnata in legno, e poi da altri intagliata e stampata [...].»

Eine Zeichnungsvorlage dürfte demgegenüber für den grossformatigen, zweiteiligen Holzschnitt, das *Votivbild des Dogen Francesco Donato* (Kat. 18), nicht existiert haben.[91] Die Schnittechnik zeigt bei diesem Blatt nicht mehr jene differenzierte Strichführung, wie sie von Tizians früheren Holzschnitten her bekannt ist. Eine persönliche Beteiligung des Malers im Verlauf der Entstehung des Blattes erscheint deshalb unwahrscheinlich. Die Entstehung kann frühestens in der Zeit des Doganats von Francesco Donato 1545–1553 angenommen werden. Boldrini hielt sich bei seiner Arbeit am Holzschnitt an zwei Votivbilder, die beide beim Brand des Dogenpalast 1574 ein Raub der Flammen wurden. Für den rechten Teil des Holzschnitts diente dasjenige des Dogen Andrea Gritti, für den linken Teil dasjenige des Dogen Francesco Donato als Vorlage. Beide Bilder wurden nach dem Brand von Jacopo Tintoretto neu gemalt.[92] Während die Autorschaft Tizians für das Votivbild Grittis in Quellen belegt werden kann, ist jene des zweiten Bildes unbekannt. Seine Komposition ist in einer Andrea Schiavone zugeschriebenen Zeichnung am besten überliefert. Ob er allerdings auch der Maler desselben gewesen ist, muss hier offen bleiben.[93]

Weder für den späteren Holzschnitt *Der Affenlaokoon* (Kat. 17) noch für die Darstellung von *Venus und Amor im Wald* (Kat. 19) aus dem Jahr 1566 ist eine unmittelbare Beteiligung Tizians wahrscheinlich. Seine Aufmerksamkeit galt in den Jahren 1565 und 1566 nicht mehr dem Holzschnitt, sondern dem Kupferstich. Tizian bevorzugte, wie seine Zusammenarbeit mit dem Kupferstecher Cornelis Cort zeigt, auch im Alter eine Arbeitsteilung, wie er sie früher mit seinen Formschneidern handhabte: Cort stach nicht unmittelbar nach den Gemälden selbst. Die Unterschiede der Kupferstiche gegenüber diesen entstanden kaum durch sein eigenes Zutun allein. Sie lassen die Vermutung berechtigt erscheinen, dass Tizian auch Cornelis Cort nach eigens angefertigten Vorlagen stechen liess.[94]

Tizian übernahm eine künstlerische Strategie bei der Vervielfältigung seiner Bildfindungen, die bereits Mantegna mit Erfolg betrieben hatte. Er ist der erste und mit wenigen Ausnahmen einzige venezianische Maler, von dem nach 1520 Impulse auf den Holzschnitt ausgingen. Sein Anteil an der Erneuerung und Erweiterung des Holzschnittvokabulars wurde bereits mit dem ersten von Tizian publizierten Holzschnitt deutlich. Die fortwährende Kontrolle seiner Formschneider und Stecher, die bis ins hohe Alter anhielt und bei der einzig Niccolò Boldrini eine Ausnahme bildete, unterstreicht, wie sehr der Maler bei aller Vorliebe für sein von der Kunsttheorie gepriesenes Kolorit auch die Qualitäten der schwarzweissen Linienkunst dieser Technik schätzte. Seine Vielfalt und *varietà* im künstlerischen Ausdruck wird zudem um so deutlicher, je mehr die völlige Absenz der übrigen Maler Venedigs, darunter Paolo Veronese, Jacopo Tintoretto und Palma il Giovane, auf diesem Gebiet der Druckgraphik bewusst wird. Im Umfeld dieser Maler machte einzig der aus Vicenza gebürtige Giuseppe Scolari auf sich aufmerksam, dessen grossformatige Holzschnitte mit Darstellungen von Szenen aus der Passion Christi oder von Heiligen in ihrer aus der schwarzen Fläche herausgearbeiteten, ausdrucksstarken Zeichnung als Gemäldeersatz für den Hausgebrauch angelegt waren.[95]

[91] In den Uffizien befindet sich hingegen eine Studie Tizians zur Gestalt des Hl. Bernhard, die jedoch keinen unmittelbaren Zusammenhang mit dem Holzschnitt gehabt haben dürfte, vgl. Rearick, in: *Dal Pordenone a Palma il Giovane: devozione e pietà nel disegno veneziano del Cinquecento*, Ausstellungskatalog, hrsg. von Caterina Furlan, Pordenone, Ex Chiesa di San Francesco (2000), Milano: Electa, 2000, Kat. 5, S. 92.

[92] Vgl. zu den Votivbildern Sinding-Larsen 1974, S. 24–25, und Rodolfo Pallucchini/Paola Rossi, *Tintoretto. Le opere sacre e profane*, 2 Bde., Mailand: Electa, 1990, I, Kat. 418–419, S. 221.

[93] Donnington Priory, Gathorne-Hardy Collection, vgl. Francis L. Richardson, *Andrea Schiavone*, Oxford: Clarendon Press, 1980, Kat. 165, S. 122–123.

[94] Bury 2001, Kat. 54–56, 126–127, S. 90–92 bzw. 189–190.

[95] Vgl. hier S. 80–85.

Ugo da Carpi in Venedig

(Carpi/Ferrara, um 1480 – Bologna, 1532)

Ugo da Carpis Name ist eng mit der Erfindung des Chiaroscuroschnitts verbunden, in der Kunstliteratur seit Vasari ebenso wie bei Kennern und Liebhabern des Farbholzschnitts. Als ihr Erfinder gab er sich in Venedig aus und liess sich 1516 von der Serenissima ein Druckprivileg geben.[96] Weit weniger bekannt ist er hingegen als Formschneider Tizians. Seine ersten Erfahrungen auf dem Gebiet des Holzschnitts gehen hingegen viel weiter zurück und dürften in die Zeit vor seiner Niederlassung in Venedig zurückreichen.[97] Im Gegensatz zu anderen Holzschneidern seiner Zeit ist seine Herkunft und sein Werdegang gut bezeugt. Er wurde als zehntes Kind des Grafen Astolfo da Panico und dessen Ehefrau Elisabetta da Dallo in Carpi geboren. Namentlich wird er erstmals im Testament seines Vaters aus dem Jahr 1490 genannt. Unbekannt bleibt hingegen sein Geburtsjahr. Seit 1502 stand er bei den Verlegern und Druckern Benedetto Dolcibelli und Niccolò Lelli in Modena unter Vertrag, für die er vorwiegend Buchholzschnitte geschaffen haben dürfte. Zu seinen Spezialitäten gehörten laut den Quellen aber auch Malerarbeiten für Fassaden-

dekorationen. Für solche Aufträge nahm er 1503 einen Gehilfen namens Saccaccino zu sich, dessen Vertrag auf eine Verpflichtung von drei Jahren lautete. In diesem Vertrag wird Ugo da Carpi erstmals als «maestro» bezeichnet.[98] Nach Venedig kam er vermutlich erst um 1509. Er bezeichnete sich nunmehr als «intagliador de figure de legno» und war zunächst hauptsächlich als Buchholzschneider tätig. Insgesamt wurden elf mit seinem Vornamen Ugo bezeichnete Holzschnitte in verschiedenen Auflagen von Missalen, Breviarien und Offizien gedruckt.[99] Ihm zugeschrieben werden ferner sechs Holzschnitte, die 1516 als Textillustrationen in der von Alexander Paganis in Venedig herausgegebenen Schrift *Apochalypsis Ihesu Christi* erschienen. Bei den Holzschnitten handelt es sich um vereinfachte, verkleinerte und seitenverkehrte Kopien nach Albrecht Dürers grosser Apokalypse von 1498 und – im Fall der zweiten Szene – um ein Blatt nach einem Entwurf Tizians.[100]

An Dürer faszinierten Ugo da Carpi nicht nur die Bildinventionen, die einzelnen Figuren und Motive, sondern besonders das Interesse des Nürn-

[96] Vgl. zu Ugo da Carpi besonders Luigi Servolini, *Ugo da Carpi*, Florenz: «La Nuova Italia», 1977, Karpinski 1975 und Jan Johnson, ‹Ugo da Carpi's Chiaroscuro Woodcuts›, in: *Print Collector*, 57–58, 1982, S. 2–87; vgl. auch hier S. 102–117 und 131–133.

[97] Die wesentlichen archivalischen Funde wurden von Tiraboschi, Gualandi und Servolini publiziert. Vgl. Girolamo Tiraboschi, *Notizie de'pittori, scultori, incisori, e architetti natii degli stati del Serenissimo Signor Duca di Modena: con una appendice de'professori di musica*, Modena: Società Tipografica, 1786, Michelangelo Gualandi, *Di Ugo da Carpi e dei Conti da Panico*, Bologna: Sassi, 1854, und Servolini 1977, S. 2–11.

[98] Vgl. Servolini 1977, S. 5.

[99] Servolini 1977, Taf. III–VII.

[100] Peter Dreyer, ‹Ugo da Carpis venezianische Zeit im Lichte neuer Zuschreibungen›, in: *Zeitschrift für Kunstgeschichte*, 35, 1972, S. 282–301.

bergers an der detailgetreuen Zeichnung. Auf den Holzschnitt übertragen, führte dieses Interesse zu einem ausgeprägten Sinn für die Darstellung materieller Eigenheiten und Stoffqualitäten. Damit war eine Verfeinerung der Schneidearbeit verbunden, anhand der er fortan in der Lage war, den Gegenständen virtuos einen Teil ihrer stofflichen Erscheinung bis in den Druck mitzugeben. Dazu gehörte, anders als bei Dürer, der den Eigenwert der Linie nie im gleichen Mass aufzugeben bereit war, die konturbezogene, beschreibende Strichführung und Modellierung, die differenziert die Lichtführung und die Oberflächenerscheinung zur Geltung brachten.

Die intensive Auseinandersetzung mit dem Linienwerk Dürers versetzte Ugo da Carpi in die Lage, über den einfacheren Bereich des Buchholzschnitts hinaus, grössere und anspruchsvollere Aufgaben anzunehmen. Dennoch beschränkte sich Ugo da Carpis Zusammenarbeit mit Tizian auf zwei Werke: auf den grossen vierteiligen Holzschnitt *Das Opfer Abrahams* (Kat. 10) und einen kleinen Chiaroscuroschnitt mit einer Darstellung des *Hl. Hieronymus in der Wildnis*.[101] Das Hieronymus-Blatt dürfte überhaupt Ugos erster Farbholzschnitt gewesen sein. Die vollständige, an die erprobte Technik des Riesenholzschnitts anknüpfende Darstellung *Das Opfer Abrahams* wurde von vier Holzstöcken gedruckt. Von ihnen besitzt die Graphische Sammlung der ETH nur zwei, die Abdrucke der Blätter rechts oben und links unten. Auskunft über den Urheber und den Verleger gibt eine Inschrift, die sich im linken oberen, hier nicht vorhanden Blatt der ersten Auflage des Holzschnitts findet: *«In Uenetia per Ugo da Carpi Stampata per Bernardino benalio: Cu[m] Privilegio c[on]cesso per lo Illustrissimo Senato. Sul ca[m]po de San Stephano».*[102] Das in der

Beischrift des Holzschnitts genannte Druckprivileg aus dem Jahr 1515, das Bernardino Benalios Werke vor unberechtigtem Nachdruck schützen sollte, ist erhalten. Der Wortlaut nennt das *Opfer Abrahams* unter dem Titel *«la hystoria del sacrifitio de Abraham».*[103]

Die Darstellung des Abrahamopfers folgt bis in Details dem Text des Alten Testament (Genesis 22,3–13). Klar getrennt ist das Opfer im Hintergrund von der Abschiedsszene im Vordergrund, wo Abraham seine Knechte und den Esel zurücklässt und sich mit seinem Sohn Isaak, dem Holz, dem Messer und dem Feuer alleine auf den Weg zur Opferstätte begibt. Selbst der Widder, der sich mit seinen Hörnern im Geäst verfing und den Abraham an Isaaks Stelle schlachtete, fehlt nicht. Die Darstellung hält sich an die beliebte Form der Bilderzählung, die den verschiedenen Landschaftsgründen ihre eigenen Handlungsszenen zuweist und sie damit als Stationen eines Erzählkontinuums erfahrbar macht. Brüche in der Komposition sind dennoch auszumachen. Sie folgen mehr oder weniger den Schnittstellen der vier zusammengesetzten Blätter. Die eigentliche Opferszene oben rechts nimmt innerhalb der Komposition eine Sonderstellung ein. Sie scheint in sich abgeschlossen zu sein und erweckt den Eindruck, als ob sie zunächst ohne die ergänzenden Szenen und Landschaftsausblicke geplant worden sei. Ob dies zutraf, bleibt ungewiss. Verglichen mit späteren Unternehmen Tizians dieser Art, etwa dem *Untergang des Pharaos im Roten Meer* (Abb. 1), gewinnt allerdings die These Glaubwürdigkeit, die in diesem Grossholzschnitt ein Jugendwerk Tizians vermutet, in dem er die Schwierigkeiten des mehrteiligen Drucks und die daraus zwingend sich ergebenden Schnittstellen zwischen den Blättern nicht völlig zu lösen vermochte.

[101] Johnson 1982, Kat. 2, S. 18–19.

[102] «In Venedig von Ugo da Carpi, gedruckt von Bernardino Benalio mit einem vom höchst erlauchten Senat verliehenen Privileg. Auf dem Campo von San Stefano» (Übers. d. Verf.).

[103] Das Privileg vom 9. Februar 1515 für Benalio befindet sich im Archivio di Stato, Venedig, Notatorio di Collegio 1514, reg. 17, fol. 105, vgl. Rapp 1994, Anm. 8, S. 57, und Mauroner 1941, S. 64, Anm. 20.

Die Frage nach dem Datum der Entstehung des Holzschnitts rückt weitere, bisher nicht restlos geklärte Umstände ins Blickfeld. Während die Zuschreibung an Ugo da Carpi auf Grund seiner Signatur «VGO» auf einem Blatt eines Strauches links von der Opferszene ausser Frage steht, bleibt offen, zu welchem Zeitpunkt die Platten geschnitten wurden. Die Beischrift der ersten Edition nennt ausdrücklich sowohl Ugo da Carpi als auch den Drucker und Verleger Bernardino Benalio, nicht aber den Urheber des Entwurfs: «*In Uenetia per Ugo da Carpi / Stampata per Bernardino / benalio: / Cu(m) Priuilegio [con]cesso / per lo Illustrissimo Senato. / Sul ca[m]po de San Stephano.*» Erwähnung findet der Holzschnitt, wie oben angeführt, als «*la hystoria del sacrifitio de Abraham*» im Gesuch Benalios vom 9. Februar 1515 an den venezianischen Senat.[104] Der Name Tizians findet erst in einer der späteren Editionen des Holzschnitts Erwähnung, die möglicherweise erst nach dem Tod Tizians erschien.[105] Die durch Zeichnungen Tizians lange Zeit scheinbar gesicherte Autorschaft der Vorlage wurde in jüngerer Zeit wieder zur Diskussion gestellt. Peter Dreyers nicht einfach von der Hand zu weisenden Beobachtungen an der berühmten Federzeichnung mit der Darstellung eines *Waldrandes* in New York (Abb. 3) lassen vermuten, es handle sich bei ihr um eine geschickte, mit Hilfe eines Abklatsches nach dem Holzschnitt hergestellten Fälschung eines Zeitgenossen Tizians.[106] Hält man an der Autorschaft Tizians fest, so lassen die erheblichen stilistischen Unterschiede zwischen dem *Opfer Abrahams* und Tizians späterem *Untergang des Pharaohs im Roten Meer* (Abb. 1) eine zeitliche Nähe ihrer Entstehung nicht zu. Angesichts der für Tizian ungewöhnlichen wörtlichen Zitate aus Dürers Druckgraphik und der zahlreichen Unsicherheiten in der Figurenbehandlung wurde auch der Versuch gewagt, den Entwurf dieses Holzschnitts Giulio Campagnola zuzuschreiben.[107] Letztlich überzeugender als die Suche nach einem anderen Künstler bleibt hingegen eine Frühdatierung des Holzschnittentwurfs in die Jugendzeit Tizians vor 1508. Diese Annahme hätte vor allem zu klären, in welchem Umfeld Tizian sich ursprünglich an ein solch aufwendiges Holzschnittprojekt heranwagte und welche Gründe Bernardino Benalio bewogen haben könnten, dieses alte Projekt zusammen mit Ugo da Carpi um 1515/16 endlich zur Ausführung gelangen zu lassen.[108]

[104] *Titian and the Venetian Woodcut* 1976, Anm. 5, S. 35.

[105] Rapp 1994, S. 46.

[106] Die Zeichnung befindet sich im Metropolitan Museum of Art, New York (Department of Drawings, Rogers Fund, Inv. Nr. 08.227.38); vgl. Dreyer 1979, S. 365–375. Die Fälschungsthese Dreyers blieb – nicht immer mit überzeugenden Gegenargumenten – nicht unwidersprochen, vgl. u.a. Rosand 1981, S. 300–308, Oberhuber, in: *Le siècle de Titien* 1993, Kat. 103, S. 460, Rearick 2001a, Anm. 65, S. 213 und hier S. 32–35.

[107] Landau, in: *The Genius of Venice* 1983, Kat. P17, S. 320–321.

[108] Vgl. dazu Rapp 1994, S. 43–61.

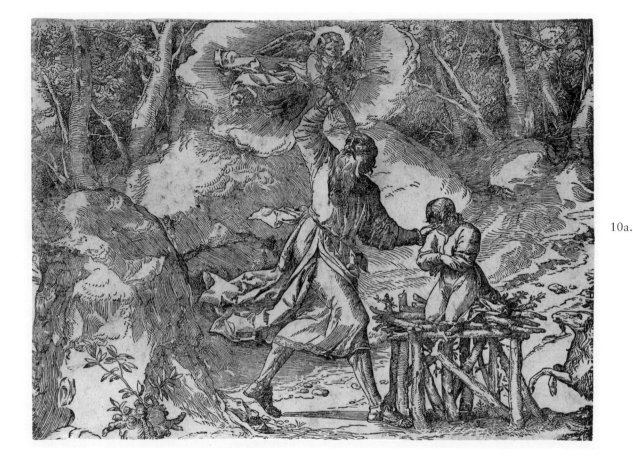

10a.

10. UGO DA CARPI

DAS OPFER ABRAHAMS NACH TIZIAN (FRAGMENT, ZWEI VON VIER TEILEN)

Um 1515/16
Zwei von vier Holzschnitten, 39,8 × 52,9 bzw. 39,8 × 52,3 cm
Auflage: späte, ungleichmässige Abzüge von den verwurmten Holzstöcken
Beischriften: auf dem oberen rechten Teil des vierteiligen Holzschnittes auf einem Blatt des Baumstrunkes unten links signiert «VGO»
Erhaltung: jeweilige Mittelfalte geglättet; gering fleckig
Provenienz: Slg. Jacopo Durazzo (Auktion Gutekunst, Stuttgart, 1873, Nr. 1331); Schenkung Johann Heinrich Landolt, 1885 (Lugt, I, 2066a)
Inv. Nr. D 30.1–2

Lit.: Mariette [1740–1770] 1851–1860, VI, 310–311; Papillon 1766, I, S. 160; Baseggio 1844, Nr. 4, S. 28; Passavant 1860–1864, VI, Nr. 3, S. 223; Korn 1897, S. 33; Gheno 1905, Nr. 42, S. 349; Tietze/Tietze-Conrat 1938a, S. 70; Tietze/Tietze-Conrat 1938b, Nr. 3, S. 353; Mauroner 1941, Nr. 4, S. 34–35; Servolini 1953, S. 108; Pallucchini 1969, I, S. 336; Dreyer [1972], Kat. 3, S. 42–43; *Rome and Venice* 1974, Kat. 51, S. 78–81; *Tiziano e la silografia veneziana* 1976, Kat. 7, S. 78–80; *Titian and the Venetian Woodcut* 1976, Kat. 3, S. 55–69; Servolini 1977, Nr. II; Johnson 1982, Nr. 1, S. 14–17; Landau, in: *The Genius of Venice* 1983, Kat. P17, S. 320–321; Wethey 1987, S. 46–47; Oberhuber, in: *Le siècle de Titien* 1993, Kat. 131, S. 525–526 (mit ausführlicher Bibliographie); Rapp 1994, S. 43–61; Rearick 2001, S. 50–51; *De eeuw van Titiaan* 2002, Kat. III.2, S. 104.

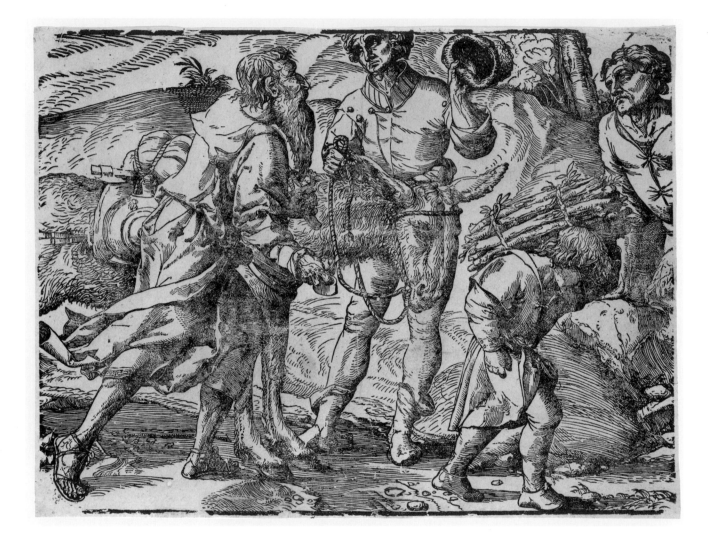

10b.

GIOVANNI BRITTO (JOHANNES BREIT)

(VENEDIG, TÄTIG UM 1520–1550)

Mit der Abreise Ugo da Carpis nach Rom um 1517 kam auch dessen Zusammenarbeit mit Tizian zu einem Ende. Der junge Tizian musste sich nach seinen ersten Erfolgen mit dem Holzschnitt nach neuen Mitarbeitern umsehen. In Venedig florierte zu dieser Zeit das Handwerk des Buchdrucks, das zahlreiche Formschneider beschäftigte. Nicht alle dieser vor allem für Buchillustrationen eingesetzten Holzschneider eigneten sich allerdings für die hohen handwerklichen Ansprüche Tizians. So erwies sich letztlich seine Zusammenarbeit mit dem gebürtigen Deutschen Johannes Breit als besonders glücklich. Unter dem italienisierten Namen Giovanni Britto trat er in Venedig nachweislich erstmals 1536 mit einer Illustration für einen Buchtitel in Erscheinung, der von Francesco Marcolini, einem bedeutenden venezianischen Drucker und Verleger, herausgegeben wurde.[109] Der Buchholzschnitt trägt unten links das Monogramm «IB», das lange als Marke Niccolò Boldrinis betrachtet wurde, heute jedoch allgemein als dasjenige Brittos gilt.[110] Mit der Berufsbezeichnung *Intagliatore* firmierte

Britto später das Kolophon einer nicht illustrierten historischen Abhandlung, der *La congiuratione de Gheldresi contro la città Danversa* von Johannes Servilius von 1543, die ebenfalls bei Marcolini erschien. Obwohl der Nachweis bisher nicht erbracht werden konnte, erscheint es naheliegend, dass Britto eng mit Marcolinis Verlagsdruckerei verbunden war, diese vielleicht sogar führte und sich als Schriftentwerfer des Hauses betätigte.[111]

Erwiesenermassen schnitt Britto das selbstbewusst mit «*In Venetia per Gioanni Britto / Intagliatore*» signierte Holzschnitt-Selbstporträt Tizians von 1550.[112] Nicht weniger selbstbewusst und mit Geschäftssinn bedrängte er Pietro Aretino unaufhörlich mit der Bitte, der Schriftsteller solle ihm ein Sonett auf das Porträt schreiben. Dieser, der Drängerei schliesslich überdrüssig, erfüllte ihm endlich den Wunsch, jedoch nicht ohne sich in einem Begleitschreiben zum Sonett über die Indiskretion des Deutschen zu beschweren.[113] Stilistische Gründe legten nahe, Britto das Monogramm «IB» zuzuordnen. Wie erwähnt sind die Initialen auf dem Blatt

[109] Girolamo Malipiero, *Petrarca spirituale*, Venedig: Francesco Marcolini, 1536. Vgl. *Titian and the Venetian Woodcut* 1976, Abb. V-1, S. 192.

[110] Das Monogramm findet sich bereits 1531 auf einem Holzschnitt in einer Augsburger Ausgabe von Ciceros *De officiis*, der stilistisch mit späteren venezianischen Arbeiten in Verbindung gebracht werden kann, vgl. dazu *Titian and the Venetian Woodcut* 1976, Anm. 3, S. 192.

[111] Vgl. zu Brittos Verhältnis mit Marcolini Fabio Borroni, in: *Dizionario biografico degli Italiani* 1972, XIV, S. 351.

[112] *Titian and the Venetian Woodcut* 1976, Kat. 45, S. 202–203, und Luba Freedman, ‹Britto's Print after Titian's earliest Self-Portrait›, in: *Autobiographie und Selbstportrait in der Renaissance*, hrsg. von Gunter Schweikhart, Köln: Walther König, 1998 [= Atlas – Bonner Beiträge zur Renaissanceforschung, 2], S. 123–144.

[113] Aretino beginnt sein Begleitschreiben zum Sonett an Giovanni Britto folgendermassen: «*AL TODESCO CHE INTAGLIA / Maestro Giovanni, galante non troppo, da che lo stimolo de la vostra non molto gran discrezione me ha sforzato con la frequenza dei richieste, del due e tre volte il giorno, a fare il sonetto, ch'io vi mando [...]*», Pietro Aretino, *Lettere sull'arte*, komm. von Fidenzio Pertile und hrsg. von Ettore Camesasca, 4 Bde., Mailand: Edizione del Milione, 1957–1960, II, Nr. DLXV, S. 340.

der *Anbetung der Hirten* (Kat. 14), ein stehendes B und ein liegendes I, als «*Ioanni Britto*» aufgelöst worden.[114] Obwohl im Liniengefüge feiner und in den Grauabstufungen differenzierter, schliesst sich dieses Schlüsselwerk an die bedeutende Gruppe von Tizians Landschaftsholzschnitten an. Sie werden heute auf Grund ihrer stilistischen Verbindung zur *Anbetung der Hirten* nicht mehr Niccolò Boldrini, sondern meist ebenfalls Britto zugeschrieben. Zu dieser Werkgruppe gehören die *Landschaft mit Kuhmelkerin* (Kat. 11), der *Hl. Hieronymus in der Wildnis* (Kat. 12) und der *Hl. Franziskus empfängt die Stigmata* (Kat. 13), die auch Niccolò Boldrini zugeschrieben wurden. Während das Blatt mit der *Anbetung der Hirten* chronologisch den drei andern nachfolgt und sich viel stärker an der Technik des Kupferstichs orientiert, vermitteln besonders das *Hieronymus*-Blatt und in gesteigerter Form die *Stigmatisation des Hl. Franziskus* mit ihrer freieren Strichführung die unmittelbare Dynamik von Tizians Bilderfindung. Der unverkennbare Unter-schied in der Strichführung, der die sogenannten Landschaftsholzschnitte von der *Anbetung der Hirten* trennt, steht vermutlich in unmittelbarem Zusammenhang mit der Vorlage, bei der es sich nicht um eine Zeichnung, sondern um ein Gemälde gehandelt haben dürfte.[115]

Britto erwies sich gegenüber seinen Vorlagen als anpassungsfähig, wobei ihm seine deutsche Herkunft und die Kenntnis der Formschneidetechnik Dürers und seines Kreises zugute kam. Die Blätter zeigen Britto als den gewandtesten unter den Formschneidern Tizians. Seine unmittelbare Zusammenarbeit mit Tizian fand um 1530 ein Ende. Wie Niccolò Boldrini betätigte er sich fortan selbständiger, wobei aus späterer Zeit nur noch vereinzelt Holzschnitte von seiner Hand bekannt sind. Der letzte Nachweis von Brittos Tätigkeit als Formschneider ist seine Signatur auf einem Holzschnitt mit der Darstellung des Sieges König Heinrichs II. bei Boulogne-sur-Mer 1549, der 1550 datiert ist.

[114] Vgl. zum Monogramm und weiteren möglichen Implikationen *Titian and the Venetian Woodcut* 1976, S. 191–192, und hier S. 35–36.

[115] Konrad Oberhuber führte demgegenüber den stilistischen Unterschied auf einen Wechsel in Tizians Zeichenstil zurück, der von Britto unmittelbar umgesetzt worden sein soll, Oberhuber, in: *Tiziano e Venezia* [1976] 1980, S. 525–528. Einschränkend zu den von Oberhuber herangezogenen Tizian-Zeichnungen sind die von Dreyer bezüglich der Eigenhändigkeit vorgebrachten Vorbehalte zu berücksichtigen, vgl. Dreyer 1979, S. 365–375. Muraro und Rosand schreiben die Werkgruppe noch Niccolò Boldrini zu, vgl. *Titian and the Venetian Woodcut* 1976, S. 145.

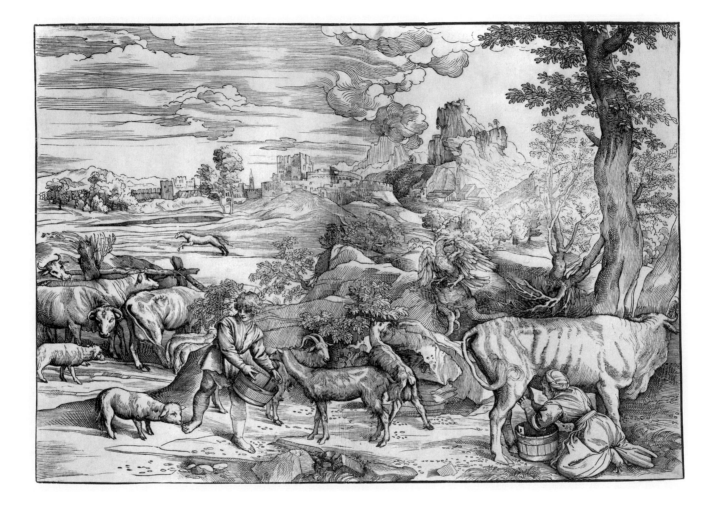

11a.

11. Giovanni Britto

Landschaft mit Kuhmelkerin
nach Tizian

Um 1525

a)

Holzschnitt, 37,4 × 53,0 cm
Auflage: I/III, waagrechter Riss rechts noch kaum zu sehen und vor dem Ausbruch der Schraffierung am rechten Baumstamm
Beischriften: verso mit Bleistift «Catalogue de [...] / Tom. 2 N. 5091 / Nagler, Tom. 2, p. 15 / Nicolaus Boldrini»; unten links «670»
Erhaltung: entlang der Einfassungslinie beschnitten; guter Druck, jedoch mit einigen senkrechten Stauchfalten in der Mitte des Blattes; einige Löcher im Papier von hinten restauriert
Provenienz: Slg. Johann Rudolph Bühlmann
Inv. Nr. D 27

b)

37,5 × 52,0 cm
Auflage: III/III, mit dem waagrechten Riss im Holzstock und mit dem Ausbruch der Schraffierung am rechten Baumstamm
Beischriften: oben links mit Bleistift «12/16»; verso: oben links mit Tinte «Rolàs [? ...] XXVIII No. 2454 Titiano Vercelli pinxit. / [...]»
Erhaltung: entlang der Einfassungslinie mit geringem Rand beschnitten; guter Druck, jedoch mit einigen senkrechten Mittelfalten; einige Löcher im Papier von hinten restauriert; einige bräunliche Flecken; die Einfassungslinie an mehreren Stellen nachgezogen
Provenienz: Schenkung Johann Heinrich Landolt, 1885 (Lugt, I, 2066a)
Inv. Nr. D 28

Lit.: Vasari-Milanesi [1568] 1906, V, S. 433; Ridolfi-von Hadeln [1648] 1914, I, S. 156; Mariette [1740–1770] 1851–1860, V, S. 336; Baseggio [1839] 1844, Nr. 24, S. 38; Passavant 1860–1864, VI, Nr. 96, S. 242; Korn 1897, Nr. 2, S. 45; Gheno 1905, Nr. 17, S. 347; Tietze/Tietze-Conrat 1938a, S. 71; Tietze/Tietze-Conrat 1938b, Nr. 14, S. 355; Mauroner 1941, Nr. 17, S. 43; Dreyer [1972], Kat. 20, S. 51–52; Dreyer 1976, S. 270–273; *Tiziano e la silografia veneziana* 1976, Kat. 28, S. 101–102; *Titian and the Venetian Woodcut* 1976, Kat. 21, S. 140–145; Oberhuber [1976] 1980, S. 525; Rearick [1976] 1980, S. 373; Wethey 1987, S. 229–230; Rearick, in: *Le siècle de Titien* 1993, Kat. 210, S. 563–564 (mit ausführlicher Bibliographie); Rearick 2001, S. 63.

Mit seinen bereits von Vasari erwähnten Landschaften, zu denen auch dieser Holzschnitt gehört, knüpfte Tizian unmittelbar an die venezianische Landschaftsmalerei Giovanni Bellinis und Giorgiones an. Möglicherweise diente ihm als Anregung aber auch ein Kupferstich Lucas van Leydens, die *Milchmagd*, aus dem Jahr 1510.[116] Tizians Holzschnitt spielte eine wichtige Rolle für die spätere pastorale Landschaftsmalerei, die ihre Beliebtheit auch der zeitgenössischen Wertschätzung des Landlebens verdankte. Bis heute in seiner Bedeutung ungeklärt, bleibt der für eine Szenerie dieser Art prominent ins Bild gesetzte und von einem felsigen Bergrücken überhöhte Adler im rechten Bildfeld.

12. Giovanni Britto

Der Heilige Hieronymus in der Wildnis
nach Tizian

Um 1530
Holzschnitt, 38,6 × 53,3 cm
Auflage: später Abzug mit dem waagrechten Riss rechts oben und Verwurmung
Beischriften: verso oben links mit Bleistift «N II p 398 Nro [?] 16»; mit brauner Tinte zweimal «paysages»; Wappenentwurf mit drei Malteserkreuzen und Winkel
Erhaltung: Retuschen an der Einfassungslinie und bei den Spuren der Wurmlöcher; senkrechte Mittelfalten, hinterlegt; mehrere grössere, rotbraune Flecken; punktiert (diente ehemals als Vorlage für Wappen)
Provenienz: Slg. Johann Rudolph Bühlmann
Inv. Nr. D 29

Lit.: Vasari-Milanesi [1568] 1906, V, S. 433; Ridolfi-von Hadeln [1648] 1914, I, S. 156; Mariette [1740–1770] 1851–1860, V, S. 336–337; Baseggio [1839] 1844, Nr. 22, S. 37; Passavant 1860–1864, VI, Nr. 58, S. 235; Korn 1897, Nr. 7, S. 47 und 55–57; Gheno 1905, Nr. 16, S. 347; Tietze/Tietze-Conrat 1938a, S. 70; Tietze/Tietze-Conrat 1938b, Nr. 7, S. 353; Mauroner 1941, Nr. 18, S. 44; Pallucchini 1969, I, S. 337; Dreyer [1972], Kat. 19, S. 51; Dreyer 1976, S. 270–273; *Tiziano e la silografia veneziana* 1976, Kat. 29, S. 102–103; *Titian and the Venetian Woodcut* 1976, Kat. 22, S. 146–148; Oberhuber [1976] 1980, S. 525; Rearick [1976] 1980, S. 373; Dreyer 1979, 366–367; Landau, in: *The Genius of Venice* 1983, Kat. P33, S. 333–335; Wethey 1987, Kat. X-20, S. 229–230; Rearick, in: *Le siècle de Titien* 1993, S. 554–555, Kat. 211, S. 564; Rearick 2001, S. 65; *De eeuw van Titiaan* 2002, Kat. III.11, S. 122 (mit ausführlicher Bibliographie).

Das bereits von Vasari und Ridolfi erwähnte Blatt mit dem Hl. Hieronymus in der Wüste nimmt ein in der venezianischen Malerei beliebtes Bildthema auf. Die wilde, gebirgige Landschaft herrscht vor. Während die Löwen im Vordergrund die Szene friedlich dominieren, ist der betende Hieronymus inmitten von Felsabbrüchen und einem Bergbach eingebettet. Der kraftvoll geschnittene Holzschnitt dürfte wenig später als die *Landschaft mit Kuhmelkerin* entstanden sein und erweist sich als einer der Höhepunkte in der Zusammenarbeit zwischen Giovanni Britto und Tizian. Der Holzstock erhielt bereits früh einen waagrechten Riss, der, wie hier, auf den meisten bekannten Abzügen zu finden ist. Das Blatt diente auf seiner Rückseite als Grundlage für den Entwurf eines Wappens, dessen Umrisse mit einer Nadel auf eine Unterlage durchpunktiert wurden.

[116] Bartsch 1803–1821, VII, Nr. 158, S. 422–423, und Matile 2000, Kat. 33, S. 70.

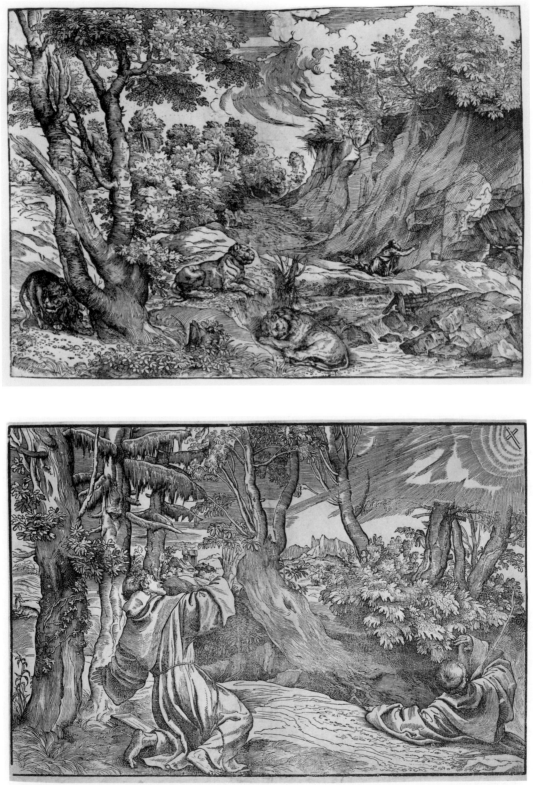

12.

13.

13. Giovanni Britto

Der Hl. Franziskus empfängt die Stigmata nach Tizian

Um 1530
Holzschnitt, 30,3 × 43,5 cm
Auflage: I/II, früher Abzug vor der Verwurmung
Erhaltung: mit Rändchen; senkrechte Mittelfalten; einige kleinere Einrisse, hinterlegt
Provenienz: Ankauf 2002
Inv. Nr. 2002.137

Lit.: Baseggio [1839] 1844, Nr. 20, S. 36; Passavant 1860–1864, VI, Nr. 59, S. 235; Korn 1897, Nr. 8, S. 48 und 54–55; Gheno 1905, Nr. 14, S. 347; Tietze/Tietze-Conrat 1938a, S. 70; Tietze/Tietze-Conrat 1938b, Nr. 9, S. 353; Mauroner 1941, Nr. 19, S. 44; Pallucchini 1969, I, S. 337; Dreyer [1972], Kat. 18, S. 50–51; *Tiziano e la silografia veneziana* 1976, Kat. 30, S. 103; *Titian and the Venetian Woodcut* 1976, Kat. 23, S. 150–151; Oberhuber [1976] 1980, S. 526; Chiari, in: *Incisioni da Tiziano* 1982, Kat. V, S. 33–34; Landau, in: *The Genius of Venice* 1983, Kat. P42, S. 340.

Das Bildthema der Stigmatisation des Hl. Franziskus erfreute sich in der zeitgenössischen Malerei ebenso wie der Hieronymus in der Wüste grosser Beliebtheit. Auch hier nimmt die Landschaftsschilderung breiten Raum ein. Verschiedenen Bäumen – der für Tizian ungewöhnlichen, von nordischen Vorbildern übernommenen Fichte und der knorrig gewachsenen Eiche – galt ein ganz besonderes Augenmerk des Künstlers. Dennoch unterwirft Tizian die Gestaltung der waldigen Anhöhe konsequent seinem eigentlichen Anliegen: Die gesamte Kreatur steht im Bann der Stigmatisation des Heiligen. Die wunderbewirkende Kraft des Kreuzes in der rechten oberen Bildecke setzt sich gleichsam in konzentrisch sich ausdehnenden Wellen fort, wobei der Wuchs der Bäume im Mittelgrund die vom Kreuz ausgehende Bewegung aufzunehmen scheint. Diese antworten damit in bewusst eingesetzter Bildsprache auf das zentrale Ereignis, das den Gefährten des Franziskus geblendet auf den Boden niederwirft.

14. Kopie (?) nach Giovanni Britto

Anbetung der Hirten nach Tizian

Um 1540–1550 (?)
Holzschnitt, 40,5 × 50,0 cm
Beischriften: unten links Monogramm «.IB.» ligiert; verso Sammlerstempel «vg»; «J. Storck a Milano 1797 / In. No. 493»
Erhaltung: geglättete senkrechte Mittelfalte
Wz 9
Provenienz: Sammler VG (18. Jh.; Lugt, II, Nr. 2513a); Joseph Storck, Mailand (Lugt, I, Nr. 2318); Slg. Johann Rudolf Bühlmann
Inv. Nr. D 24

Lit.: Baseggio [1839] 1844, Nr. 25, S. 38; Passavant 1860–1864, VI, Nr. 9, S. 224; Korn 1897, S. 60–63; Gheno 1905, Nr. 41, S. 349; Tietze/Tietze-Conrat 1938a, S. 70; Tietze/Tietze-Conrat 1938b, Nr. 6, S. 353; Mauroner 1941, Nr. 16, S. 43; Dreyer [1972], Nr. 17-II, S. 50; Meijer 1974, S. 88; *Tiziano e la silografia veneziana* 1976, Kat. 55A (Kopie), S. 119; *Titian and the Venetian Woodcut* 1976, Kat. 44, S. 196–201.

Die beliebte, bereits von Vasari und Ridolfi erwähnte Komposition der *Anbetung der Hirten* lehnt sich an ein Gemälde Tizians an, von der sich eine Version in Florenz befindet.[117] Die Arbeit Tizians an dieser Bilderfindung geht in die frühen dreissiger Jahre zurück. Das feine Linienwerk und die tonalen Werte unterscheiden sich deutlich von den anderen Holzschnitten, die Britto nach Zeichnungen Tizians schuf. Sie legen nahe, in der Vorlage nicht eine Zeichnung, sondern ein Gemälde zu vermuten. Der Holzschnitt existiert in mehreren Zuständen. Die vorliegende, zeitgenössische Kopie nach Brittos Blatt zeigt die Hand eines geübten Formschneiders, der in der Lage war, das Original minutiös zu übertragen. Auf Grund der erhalten Abzüge des Originals kann davon ausgegangen werden, dass der ursprüngliche Holzstock Brittos durch einen sich vergrössernden Sprung bald für den Druck unbrauchbar geworden war. Die Herstellung eines neuen Stocks könnte auf Grund der Beliebtheit der Darstellung nötig geworden sein. Trotz einigen Vereinfachungen gegenüber der ersten Fassung kann nicht ausgeschlossen werden, dass diese als Kopie bekannt gewordene Version erneut von Britto selbst geschnitten wurde.

[117] Florenz, Palazzo Pitti, vgl. Harold E. Wethey, *The Paintings of Titian*, London: Phaidon, 1969–1975, I, Nr. 79, S. 117–118. Das Gemälde, so vermutet man, wird 1532 in der Korrespondenz zwischen Tizian und dem Fürsten von Urbino genannt und 1534 nach Ancona gebracht, vgl. dazu Rearick, in: *Tiziano e Venezia* 1976, S. 372. Jacopo Bassano benutzte den Holzschnitt Brittos als Vorlage für mehrere Gemälde desselben Bildthemas. Nach dem Holzschnitt entstand vermutlich auch der später entstandene Kupferstich Luca Bertellis (Venedig, um 1560 – Padua, 1594).

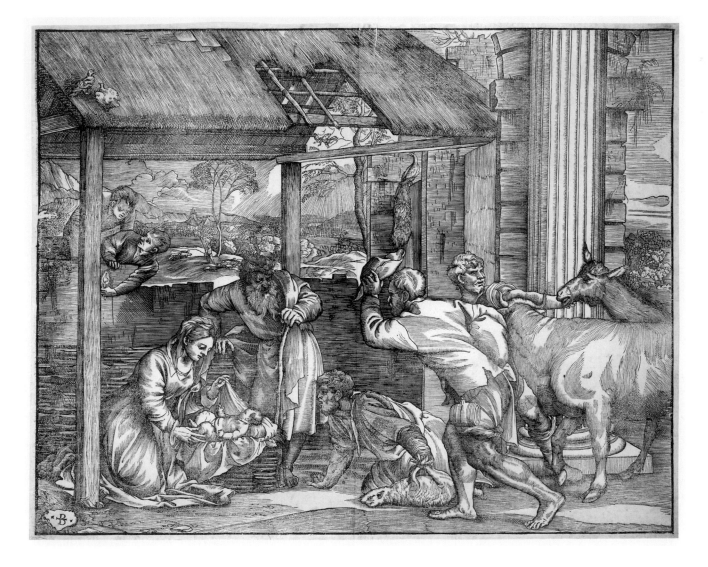

14.

Niccolò Boldrini

(Vicenza, Anfang 16. Jh. – tätig in Venedig um 1530–1570)

Über die Lebensumstände Niccolò Boldrinis ist kaum etwas bekannt. Seine Herkunft aus Vicenza ist durch Beischriften auf drei verschiedenen Holzschnitten belegt. Ebensowenig kann heute über seine Ausbildung zum Holzschneider gesagt werden. Trotz dieser Ungewissheit galt der später in Venedig tätige Boldrini lange als Tizians Formschneider schlechthin.[118] Vier Holzschnitte tragen seine Signatur. Nur einer von ihnen, die Darstellung von *Venus und Amor im Wald* (Kat. 19) aus dem Jahr 1566, geht jedoch auf eine Vorlage Tizians zurück. Eine eingehende Analyse der Schneidetechnik dieser gesicherten Holzschnitte liess die traditionelle Zuschreibung einiger weiterer Tizian-Holzschnitte an Boldrini grundlegend überdenken.[119] Die sogenannten Landschaftsholzschnitte, die *Landschaft mit Kuhmelkerin* (Kat. 11), der *Hl. Hieronymus in der Wildnis* (Kat. 12) und der *Hl. Franziskus empfängt die Stigmata* (Kat. 13), die ehedem zu seinen besten Arbeiten zählten, wurden in der Folge aus seinem Œuvre entfernt.[120] Dieser Kernbestand der Tizian-Holzschnitte wurde neu dem Werk Giovanni Brittos zugeordnet, dessen Monogramm «IB» sich auf dem Holzschnitt mit der *Anbetung der Hirten* befindet (Kat. 14).[121]

Boldrinis unmittelbare Zusammenarbeit mit dem Maler beschränkte sich vermutlich auf einen einzigen Holzschnitt, die *Sechs Heiligen* (Kat. 15), der um 1535 entstanden sein dürfte. Von diesem berichtete Vasari, Tizian habe seine Vorlage direkt auf den Holzstock gezeichnet.[122] Boldrini konnte auf diese Weise, ohne weitere Übertragungsmethoden anzuwenden, seine Schneidearbeit direkt umsetzen. Später gestaltete sich ihre Zusammenarbeit nicht mehr so eng. Alle danach entstandenen Holzschnitte, darunter die *Gefangennahme Samsons* (Kat. 16) oder die *Mystische Vermählung der Hl. Katharina*[123], lassen vermuten, Boldrini greife auf ältere Entwürfe und Zeichnungen zurück. So gibt auch die Darstellung *Venus und Amor im Wald* von 1566 keinesfalls ein Werk Tizians aus dieser Zeit wieder, sondern eher eine Bilderfindung aus der Zeit um 1530. Die Bildinschrift «*titianvs inv / Nicolaus Boldrinus / Vicenti[n]us inci/debat. 1566*» auf diesem Blatt ist

[118] Vgl. an jüngerer Literatur vor allem *Titian and the Venetian Woodcut* 1976, S. 176–190 und S. 236–265, Konrad Oberhuber, ‹Titian Woodcuts and Drawings: Some Problems›, in: *Tiziano e Venezia*, Akten des internationalen Symposiums, Venedig (1976), Vicenza: Pozza, 1980, S. 523–528, *Incisioni da Tiziano* 1982, S. 31–35, 40–41, David Landau, in: *The Genius of Venice* 1983, Kat. P34, S. 335, Maria Agnese Chiari, ‹La fortuna dell'opera pordenoniana attraverso le stampe di traduzione›, in: *Il Pordenone. Atti del convegno internazionale di studio*, Pordenone: Biblioteca dell'Immagine, 1985, S. 183–188, und Roger W. Rearick, in: *Le siècle de Titien* 1993, S. 559–594.

[119] Oberhuber [1976] 1980, S. 523–528. Die einleuchtenden Beobachtungen von Oberhuber an den Blättern Boldrinis und an dessen Schneidetechnik haben allerdings ihren Ausgangspunkt in einer aus heutiger Sicht kaum mehr haltbaren Argumentation betreffs Tizians Zeichenstil. Die anhand der Frankfurter Zeichnung *Landschaft mit zwei Astrologen* (Wethey 1987, Kat. X-38, S. 241) gemachte Feststellung, Tizian habe um 1530 zu einem verdichteten und tonaleren Zeichenstil gefunden und Giovanni Britto sei ihm hierin mit der *Anbetung der Hirten* (Kat. 14) unmittelbar gefolgt, entbehrt mittlerweile des inhaltlichen Kerns, da die genannte Zeichnung aus heutiger Sicht als Fälschung gelten muss, vgl. Dreyer 1979, S. 365–375.

[120] Muraro und Rosand, in: *Titian and the Venetian Woodcut* 1976, S. 138–150.

[121] Vgl. hier S. 51–56.

[122] Vasari-Milanesi [1568] 1906, VII, S. 437.

[123] *Titian and the Venetian Woodcut* 1976, Kat. 38, S. 182–184.

der einzige dokumentarische Beleg für Boldrinis Verbindung zu Tizian. Sie besagt, von der Datierung abgesehen, allerdings nicht mehr, als dass die Vorlage zu diesem Blatt von Tizian stammte.[124] Das fälschlicherweise immer wieder auch auf Boldrinis Holzschnitte bezogene Druckprivileg Tizians vom 4. Februar 1567 betraf nur die Kupferstiche, die Tizian in Zusammenarbeit mit Cornelis Cort herausgab.[125] Tizian selbst war zu dieser Zeit auf die meisten Stecher und Formschneider seiner Zeit nicht gut zu sprechen. Ob Boldrini zu den von ihm in seinem Gesuch um ein Druckprivileg als «huomini poco studiosi dell'arte» bezeichneten Zeitgenossen zählte, die den Ruf rechtschaffener Künstler, durch schlechte Reproduktionen nach ihren Werken und durch Geldgier angetrieben, schmälerten, muss hier offen bleiben.[126]

Hinweise auf den Gebrauch der Holzstöcke und den Vertrieb der Abzüge können mitunter beidseitig bedruckte Blätter geben, die in den Werkstätten als Ausschuss und vermutlich aus Gründen der Papierersparnis bei Probeabdrucken anfielen. Ein solcher doppelseitig bedruckter Holzschnitt findet sich auch in der Graphischen Sammlung der ETH mit einem Exemplare von Boldrinis Samsons Gefangennahme (Kat. 16). Wie zahlreiche andere Abzüge dieses Holzschnitts ist er unsorgfältig und von einem zu stark eingefärbten Holzstock gedruckt. Auf seiner Rückseite findet sich ein Abdruck von einem der zwölf Holzstöcke, die für Tizians Riesenholzschnitt Der Untergang des Pharaoh im Roten Meer (Abb. 1) geschnitten worden waren.[127] Der Druck weist Spuren zahlreicher Wurmlöcher auf, die auf einen bereits schlechten Zustand des Druckstocks hinweisen. Dieselben Wurmfrassspuren finden sich auf allen Abzügen aus Domenico dalle Grecches Druckerei, die laut Inschrift im Jahr 1549

gedruckt wurden. Keinen Wurmfrass weist demgegenüber der um 1540 bis 1545 zu datierende Holzstock der Gefangennahme Samsons auf. Obwohl dieser zu stark eingefärbt und unsorgfältig gedruckt wurde, handelt es sich dabei nicht um einen späten Abzug. Es kann vielmehr angenommen werden, dass der Holzschnitt mit der Gefangennahme Samsons ebenso wie der Untergang des Pharaos im Roten Meer in derselben Werkstatt gedruckt wurde, aller Wahrscheinlichkeit nach in derjenigen Domenico dalle Grecches. Als Drucker und Verleger besass dieser die nötige Infrastruktur, um auch aufwendige Druckerarbeiten, wie sie für einen mehrteiligen Holzschnitt wie den Untergang des Pharaos im Roten Meer nötig waren, vornehmen zu können. Seine Einrichtung wurde offenbar auch von anderen Holzschneidern genutzt. Nicht ausgeschlossen ist, dass Boldrini zu dieser Zeit Mitarbeiter in Domenico dalle Grecches Werkstatt war und bei diesem als Formschneider unter Vertrag stand.

Von den etwa dreissig mit Boldrini in Verbindung gebrachten Holzschnitten ist nur ein Teil nach Tizian und von diesen ist vermutlich ein einziger, die Sechs Heiligen (Kat. 15), unter Tizians direkter Anleitung entstanden. Unter den anderen, hinsichtlich Stil und Qualität sehr unterschiedlichen Blättern, befinden sich Werke nach Domenico Campagnola, Raffael und Pordenone. Viele der Holzschnitte, darunter der Affenlaokoon (Kat. 17), der Kampf des Herkules mit dem Nemëischen Löwen (Kat. 51) und die Venus mit Amor im Wald (Kat. 19), wurden auch als Chiaroscuroschnitte von zwei Platten gedruckt. An diesen definitiven Druckfassungen wird ersichtlich, dass die häufig geäusserte Kritik an der Qualität von Boldrinis Holzschnitten nur zum Teil berechtigt ist und meist auf der Grundlage der zahl-

[124] Abgesehen vom genannten Holzschnitt Venus und Amor im Wald (Kat. 19) finden sich folgende Beschriften auf seinen Blättern: «Nicolaus Boldrinus Vicentinus incidit» auf der Kopie nach Dürers Ecce Homo der Kleinen Passion (Passavant 1860–1864, VI, Nr. 36, S. 229), «D. C. Nich.. B. V. T.» auf dem Blatt Johannes der Täufer von Domenico Campagnola (Titian and the Venetian Woodcut 1976, Kat. 27, S. 160–161) und «PORDO/INV – nic.o bol. / inci.» auf Pordenones Sprengendem Reiter (ebd., Kat. 73, S. 246–247). Tizians Name trägt allerdings der zweite Zustand der Mystischen Vermählung der Hl. Katharina: «TITIANUS VECELLIUS INVENTOR LINEAVIT.», Titian and the Venetian Woodcut 1976, Kat. 38b, S. 182.

[125] Die zuerst von Crowe und Cavalcaselle fälschlicherweise vorgenommene Verbindung dieses Privilegs mit der Person Boldrinis wird zuletzt, obwohl durch Muraro und Rosand widerlegt, mit falscher Datumsangabe in Saur. Allg. Künstlerlexikon erneut wiederholt. Vgl. Crowe/Cavalcaselle 1877–1878, II, S. 344–345, und Titian and the Venetian Woodcut 1976, S. 22–23, sowie Anm. 48 und 51, S. 26–27.

[126] «[...] Conciosia che alcuni huomini poco studiosi dell'arte, per fuggir la fatica e per avidità del guadagno, si mettono à questa professione, defraudando l'honore del primo autore di dette stampe col peggiorarle, et l'utile delle fatiche altrui; oltra l'ingannare il popolo con la stampa falsificata e di poco valore [...]», hier zitiert nach Titian and the Venetian Woodcut 1976, Anm. 48, S. 26.

[127] Es handelt sich um einen Abdruck des Blattes mit der Stadtsilhouette ganz oben links, vgl. Titian and the Venetian Woodcut 1976, Kat. 4a, abgebildet auf S. 74.

reichen unvollständigen Abzüge nur von der Strichplatte gefällt wurde.

Anders als Giovanni Britto erwies sich Boldrini als derjenige Holzschneider, der nach der Übersiedlung Ugo da Carpis von Venedig nach Rom in der Lagunenstadt die von diesem eingeführte Technik des Chiaroscuroschnitts weiterführte. Im Gegensatz zur römischen Entwicklung des Farbholzschnitts,

bei dem der Druck von drei und mehr Platten üblich wurde, begnügte sich Boldrini allerdings jeweils mit einer Strich- und einer Tonplatte. Dieser Zweiplattendruck wurde später als das charakteristische Merkmal des venezianischen Chiaroscuroschnitts hervorgehoben.

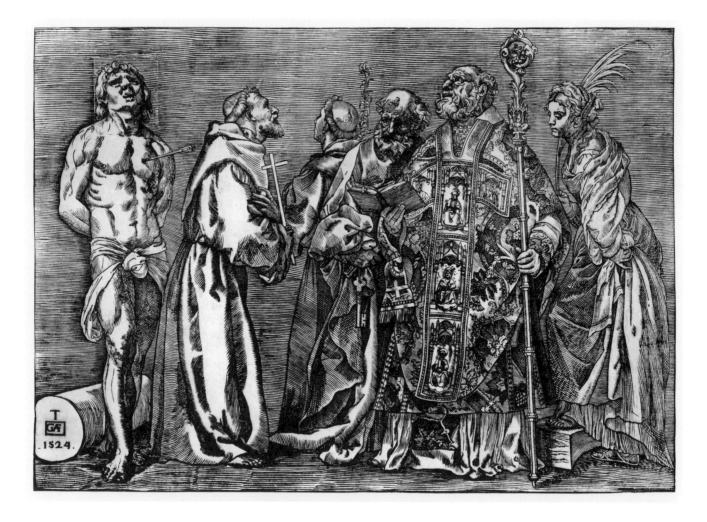

15.

15. NICCOLÒ BOLDRINI

SECHS HEILIGE (SEBASTIAN, FRANZISKUS, ANTONIUS VON PADUA, PETRUS, NIKOLAUS UND KATHARINA) nach Tizian

Um 1535
Holzschnitt, 38,0 × 54,1 (53,3) cm
Auflage: gleichmässiger Abzug vom nur geringfügig durch Wurmfrass beschädigten Originalholzstock
Beischriften: auf Säulenstumpf nachträglich aufgedruckt «T / GAF [A u. F ligiert] / .1524.»
Erhaltung: an einigen Stellen mit schwarzbrauner Tinte retuschiert; das Monogramm GAF ist auf separatem Papier gedruckt und eingefügt
Provenienz: Slg. Johann Rudolph Bühlmann
Inv. Nr. D 22

Lit.: Vasari-Milanesi [1568] 1906, VII, S. 437; Ridolfi [1648] 1914, I, 172; Mariette [1740–1770] 1851–1860, V, S. 315; Zanetti 1771, S. 537; Baseggio [1839] 1844, Nr. 19, S. 36; Passavant 1860–1864, Nr. 53, S. 233; Korn 1897, Nr. 6a, S. 51; Gheno 1905, Nr. 33, S. 348; Tietze/Tietze-Conrat 1938a, S. 70; Tietze/Tietze-Conrat 1938b, 8, S. 353; Mauroner 1941, Nr. 8, S. 37; Dreyer 1972, Kat. 9-I, S. 45–46; *Tiziano e la silografia veneziana* 1976, Nr. 44, S. 111–112; *Titian and the Venetian Woodcut* 1976, Kat. 35, S. 177–178; Landau, in: *The Genius of Venice* 1983, P34, S. 334–335; *De eeuw van Titiaan* 2002, Kat. III.13, S. 127.

Das Blatt gibt die untere Hälfte des Altarbilds wieder, das Tizian für die heute zerstörte Kirche S. Niccolò dei Frari in Venedig malte.[128] Der Abzug weist auf dem Säulenstumpf mit dem Monogramm «GAF», dem «T» für Tizian und der Jahreszahl «1524» eine auffällige Ergänzung auf. Die Initialen verwendete ein Kupferstecher und Verleger: Mit dem Monogramm «GA» und «F» für «fecit» signierte 1563 Gaspar ab Avibus, auch unter den Namen Gasparo Oselli oder Gaspare degli Uccelli bekannt, eine Darstellung des Hl. Rochus.[129] Gaspar ab Avibus war zeitweilig als Drucker in Venedig tätig und zusammen mit Niccolò Nelli an einer Werkstatt unter dem Namen «a l'Arca di Noè» beteiligt. Einen Zusammenhang mit dem Blatt Boldrinis herzustellen fällt demgegenüber schwer. Da das Monogramm und die Jahreszahl auf separatem Papier gedruckt oder gestempelt und nachträglich an dieser Stelle in den Holzschnitt eingefügt wurde, liegt es nahe, hier eine späte Ergänzung eines Sammlers oder Händlers zu vermuten. Die Grundlage für

die Jahresangabe «1524» ist unbekannt. Bekannt ist allerdings, dass ein Auftrag für das dieser Komposition zugrundeliegende Altarbild bereits 1518 an Paris Bordone ging. Tizian, der später den Auftrag zur Ausführung übernahm, dürfte bereits um 1520 mit ersten Entwürfen begonnen haben. Das Altarbild wurde hingegen erst in den frühen dreissiger Jahren vollendet, weshalb das Blatt heute meist um 1535 datiert wird.[130] Der Holzschnitt wurde später von Andrea Andreani kopiert (Kat. 42).

16. NICCOLÒ BOLDRINI

GEFANGENNAHME SAMSONS nach Tizian

Um 1540/45

a)

Holzschnitt, 30,7 (30,5) × 49,6 cm
Auflage: Druck vom rechts waagrecht bis zum Arm Samsons gerissenen Holzstock; weitere kleinere Risse des Holzstocks am linken Rand
Beischriften: verso mit Bleistift bezeichnet «/ 2 : 10 / 29. Aug.»
Erhaltung: mehrere Risse mit bräunlicher Tinte partiell retuschiert
Wz 7
Provenienz: Schenkung Johann Heinrich Landolt, 1885 (Lugt, I, 2066a)
Inv. Nr. D 26

b)

Holzschnitt, 32,3 (31,9) × 51,4 (51,7) cm
Auflage: Druck aus der Werkstatt des Domenico dalle Grecche (?), zu stark eingefärbter und deshalb fleckiger Probedruck
Beischriften: verso Sammlerstempel «AT.» Mit Bleistift «[...?] Arts [?] III, 261, BB.R»; «358»; unten rechts «N. Boldrini»; «Nr. 59»; «3577»; mit Tinte «Titien [f...]»
Erhaltung: mit breitem Rand; beidseitig bedruckt (verso Teildruck von Tizians *Der Untergang des Pharaohs im Roten Meer*)
Provenienz: nicht identifizierter Sammler AT (Lugt I und II, Nr. 183); Slg. Johann Rudolph Bühlmann (?)
Inv. Nr. D 25

Lit.: Ridolfi-Hadeln [1648] 1914, I, S. 203; Mariette [1740–1770] 1851–1860, V, S. 304; Baseggio [1839] 1844, Nr. 21, S. 37; Passavant 1860–1864, VI, Nr. 5, S. 223; Korn 1897, S. 47, und Nr. 1, S. 53; Gheno 1905, Nr. 15, S. 347; Tietze 1938a, S. 70; Tietze/Tietze-Conrat 1938b, Nr. 11, S. 353; Mauroner 1941, Nr. 21, S. 45; *Tiziano e la silografia veneziana* 1976, Nr. 48, S. 113–114; *Titian and the Venetian Woodcut* 1976, Kat. 39, S. 185–187.

[128] Das Altarbild befindet sich heute in den Vatikanischen Museen in Rom.
[129] Giuseppe Streliotto (Hrsg.), *Gaspar ab Avibus incisore cittadellese del XVI secolo*, Cittadella: Biblos, 2000, Nr. 3, S. 23–24.
[130] Vasari-Milanesi [1568] 1906, VII, S. 462.

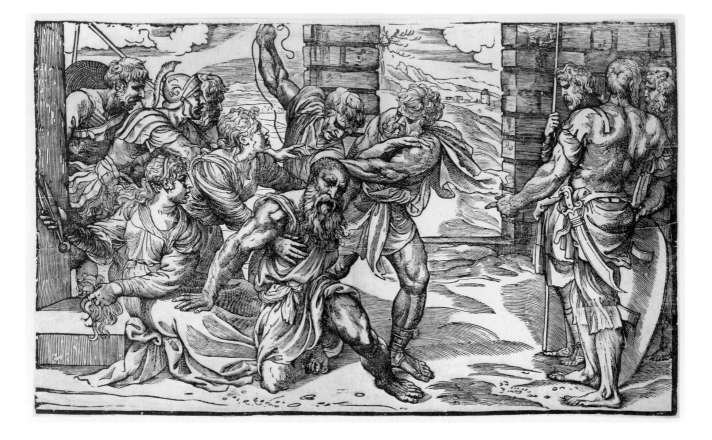

16a.

Der unbezwingbare Samson, der in manchem an Herkules erinnernde Held, verliebte sich in Delila. Diese wurde von den Philistern mit Geld überredet, ihnen das Geheimnis von Samsons Stärke zu verraten. Auf das inständige Bitten Delilas hin erzählte ihr dieser, seine Kraft komme von seinen langen, niemals geschorenen Haaren. Delila schickte darauf nach den Philistern und schnitt dem schlafenden Samson eine Haarlocke ab. Mühelos konnten darauf die Philister Samson, den alle Kräfte verlassen hatten, gefangennehmen. Der Holzschnitt geht auf einen verlorenen Entwurf Tizians zurück, der aus stilistischen Gründen in den frühen 1540er Jahren entstanden sein dürfte. Tizian griff für die zentrale Figurengruppe seiner Darstellung auf eine ältere Komposi-

tion zurück, die möglicherweise aus dem Umkreis Raffaels stammte und in einem Kupferstich Giovanni Antonio da Brescias verbreitet wurde.[131] Wie bereits Mariette erwähnte, sind gute, gemeint sind helle Abzüge (*«d'impressions pâle»*), unter den meist zu fett gedruckten Blättern selten. Das zweite Exemplar der *Gefangennahme Samsons* (Inv. Nr. D 25) wurde, vermutlich als Probedruck, auf ein zuvor mit dem ersten Blatt von Tizians zwölfteiligem *Untergang des Pharaohs im Roten Meer* gedruckt. Dieser Druck zeigt den stark wurmbeschädigten Zustand der Platte, wie ihn – meist stark retuschiert – nahezu alle Drucke aus der Werkstatt Domenico dalle Grecches zeigen.

[131] Arthur Mayger Hind, *Early Italian Engravings*, 7 Bde., London: Bernard Quaritch Ltd., 1938–1948, V, Nr. 23, S. 44.

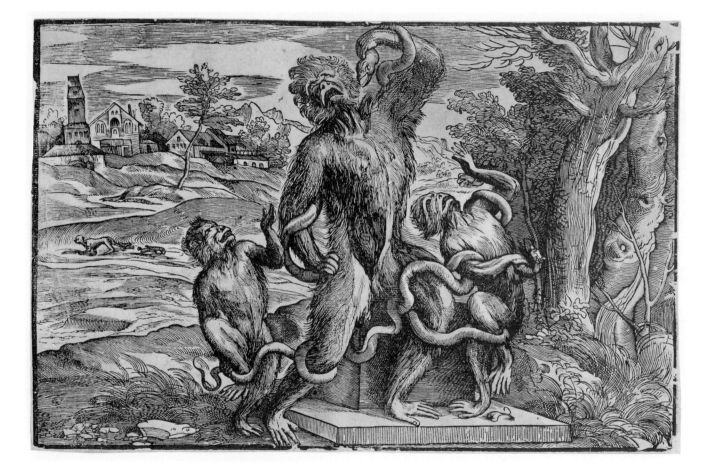

17a.

17. Niccolò Boldrini

Affenlaokoon nach Tizian

Um 1540/45

a)

Holzschnitt, 27,0 (27,2) × 40,6 cm
Auflage: Druck vom nur leicht verwurmten Holzstock und noch vor dem waagrechten Riss
Beischriften: verso unter dem dublierten Papier im Durchlicht längerer französischer Kommentar
Erhaltung: dubliert
Provenienz: Slg. Johann Rudolph Bühlmann
Inv. Nr. D 33

b)

Holzschnitt, 27,9 × 40,1 cm
Auflage: Druck vom stark verwurmten Holzstock und mit dem waagrechten Riss
Beischrift: verso oben rechts mit rotem Farbstift «13»
Erhaltung: Ecken hinterlegt; zwei Wurmlöcher im Papier
Provenienz: Schenkung Pestalozzi-Stalder und Pestalozzi-Escher 1931
Inv. Nr. D 34 (alte Inv. Nr. 1931.14)

Ridolfi [1648] 1914, I, S. 203; Mariette [1740–1770] 1851–1860, V, S. 324; Papillon 1766, I, S. 160; Baseggio 1844, Nr. 7, S. 30; Passavant 1860–1864, VI, Nr. 97, S. 243; Korn 1897, Nr. 16, S. 48; Gheno 1905, Nr. 9, S. 346; Tietze/Tietze-Conrat 1938a, S. 71; Tietze/Tietze-Conrat 1938b, Nr. 15, S. 349, 355; Mauroner 1941, Nr. 23, S. 46; Janson 1946, S. 49–53; *Renaissance in Italien* 1966, Nr. 175, S. 119; Pallucchini 1969, I, S. 337; Dreyer [1972], Nr. 25, S. 53–54; *Rome and Venice* 1974, Nr. 53, S. 86–88; *Tiziano e la silografia veneziana* 1976, Nr. 49, S. 114–115; *Titian and the Venetian Woodcut* 1976, Nr. 40, S. 188–190; Aikema 2001, S. 25–27.

Die 1506 in Rom aufgefundene hellenistische Skulpturengruppe von Laokoon und seinen Söhnen gehörte zu den gefeiertsten und für die Kunst der Zeit einflussreichsten antiken Statuen Roms. Die Travestie in Gestalt von drei Affen im Kampf mit den Schlangen auf die hehre Kunst wurde lange als Kritik an der Bewunderung der antiken Gruppe verstanden. Bereits Mariette hegte an dieser These jedoch Zweifel. Die Karikatur, die seit Ridolfi Tizian zugeschrieben wird, wurde später von Janson im Kontext der zeitgenössischen Debatte um die menschliche Anatomie zwischen den Anhängern des antiken Arztes Galen und dem in Padua an sezierten menschlichen Körpern dozierenden Anatomen Vesal verstanden.[132] Die Interpretation Jansons fand breite Zustimmung. Weitere Lesarten sind jedoch vorgeschlagen worden. Beachtung verdient vor allem die Möglichkeit, den Holzschnitt als Beitrag zu der unter Künstlern und Kunsttheoretikern geführten Debatte um den Wettstreit von Kunst und Natur und um das künstlerische Motto Tizians *Natura potentior Ars* (die Kunst ist mächtiger als die Natur) zu verstehen. Das theoretische Konzept birgt gleichzeitig seinen logischen Widerpart im Diktum Boccaccios von der Kunst als Nachahmerin der Natur, als *ars simia naturae* (die Kunst als Affe der Natur), oder, auf den Holzschnitt bezogen, die Natur selbst – in Gestalt der Affen – als Nachahmerin der Kunst. In dieser Weise, so die Interpretation von Muraro und Rosand, könnte die Laokoon-Karikatur aus Sicht des Künstlers als ein humorvolles Bekenntnis zu diesem intellektuellen Wettstreit gelten, das möglicherweise nicht ohne den Beitrag von Tizians Freund Pietro Aretino entstand.[133]

[132] Horst Woldemar Janson, ‹Titian's *Laocoon Caricature* and the Vesalian-Galenist Controversy›, in: *The Art Bulletin*, XXVII, 1946, S. 49–53; ebenfalls abgedruckt in Horst Woldemar Janson, *Apes and ape lore in the Middle Ages and the Renaissance*, London: The Warburg Institute, 1952 [= Studies of the Warburg Institute, 20], S. 333–364.

[133] Muraro/Rosand, in: *Titian and the Venetian Woodcut* 1976, Nr. 40, S. 188–190.

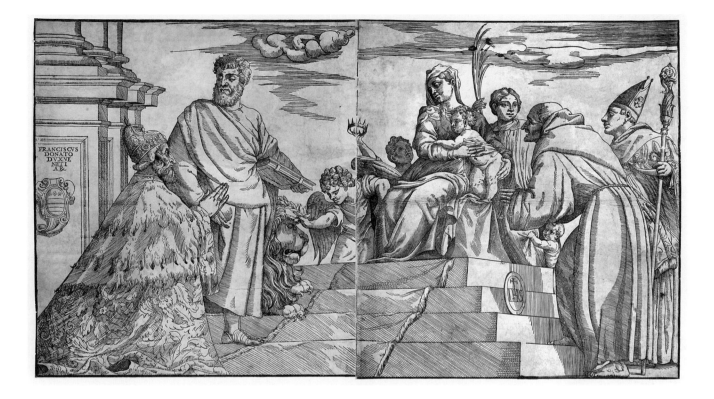

18.

18. NICCOLÒ BOLDRINI

DER DOGE FRANCESCO DONATO VOR DER MADONNA MIT DEN HLL. MARKUS, MARINA, BERNHARD UND LUDWIG VON TOULOUSE
nach Tizian

1545–1553
Holzschnitte von zwei Holzstöcken, je 43,5 × 39,0 cm
Beischriften: links oberhalb des Wappens «FRANCISCUS / DONATO / DUX VE / NETI / AR[rum]»
Erhaltung: durchwegs gleichmässig gebräunt; Mittelfalz geglättet; hinterlegter, im linken Teil grosser Einriss unten rechts, im rechten Teil oben doubliert
Wz 2 und 3
Provenienz: Schenkung Schulthess-von Meiss, 1894/1895 (Lugt, I, 1918a)
Inv. Nr. D 20.1–2

Lit.: Ridolfi-Hadeln [1648] 1914–1924, I, S. 164; Zanetti 1771, S. 539; Baseggio [1839] 1844, Nr. 6, S. 6; Passavant 1860–1864, VI, Nr. 99, S. 243; Gheno 1905, Nr. 32, S. 348; Tietze/Tietze-Conrat 1938a, S. 70; Mauroner 1941, Nr. 24, S. 46–47; Pallucchini 1969, I, S. 338; Dreyer [1972], Nr. 23, S. 52–53; *Tiziano e la silografia veneziana del Cinquecento* 1976, Nr. 77, S. 135–136.; *Titian and the Venetian Woodcut* 1976, Nr. 71, S. 240–242; Rearick, in: *Dal Pordenone a Palma il Giovane* 2000, S. 92.

19. NICCOLÒ BOLDRINI

VENUS UND AMOR IM WALD
nach Tizian

1566
Holzschnitt, 32,6 × 24,8 cm, Einfassungslinie 30,9 × 23,3 cm
Auflage: später Abzug vom verwurmten Holzstock ohne den Druck von der Tonplatte
Beischriften: unten links «TITIANUS INV / Nicolan[sic]s Boldrinus / Vincentinus inci/debat .1566.»; verso mit rotem Stift «V[T]allan»
Erhaltung: waagrechte Mittelfalte geglättet; zwei kleine Löcher beim Unterarm der Venus; gering stockfleckig
Provenienz: Slg. Bernhard Keller (1789–1870), Schaffhausen (Lugt I, Nr. 384; Auktion Gutekunst, 1871, Stuttgart, 1871, Nr. 907)
Inv. Nr. D 36

Lit.: Papillon 1766, I, S. 238; Bartsch 1803–1821, XII, Nr. 29, S. 126; Baseggio [1839] 1844, Nr. 14, S. 33; Korn 1897, Nr. 9, S. 48; Gheno 1905, Nr. 1, S. 345; Tietze/Tietze-Conrat 1938a, S. 71; Tietze/Tietze-Conrat 1938b, Nr. 10, S. 353; Mauroner 1941, S. 27; *Renaissance in Italien*, Nr. 178, S. 120; Dreyer [1972], Nr. 21, S. 52; *Tiziano e la silografia veneziana del Cinquecento* 1976, Nr. 78A, S. 137; *Titian and the Venetian Woodcut* 1976, Nr. 72B, S. 243–245.

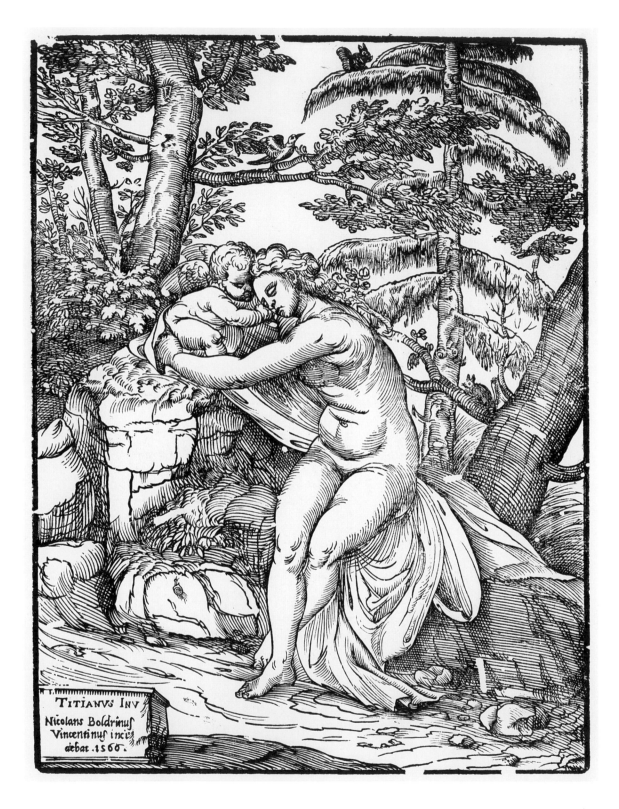

TITIANVS INV
Nicolaus Boldrinus
Vincentinus incis
ảebat .1566.

19.

20. NICCOLÒ BOLDRINI

BÄUERIN MIT KIND ZU PFERDE nach Martin Schongauer

Um 1566

a)

Holzschnitt, 12,9 × 17,9 cm
Druck vom verwurmten Holzstock
Beischriften: oben rechts in Tinte mit Monogramm von Dürer; verso mit Bleistift «Titian / [...] F. 100. No. 1868»
Erhaltung: an mehreren Stellen retuschiert: Einfassungslinie u. Wurmlöcher; untere rechte Ecke ergänzt und retuschiert
Wz: Kreis (nicht abgebildet)
Provenienz: Slg. Bernhard Keller (Auktion Gutekunst, Stuttgart 1871, Nr. 911)
Inv. Nr. D 31

b)

Holzschnitt, 13,4 (13,6) × 18,4 cm
Druck vom verwurmten Holzstock
Beischriften: verso mit Bleistift «(L 2)»; in brauner Tinte Schriftzug «Lugt 2957–59»
Erhaltung: an mehreren Stellen retuschiert: Einfassungslinie u. Wurmlöcher; durchwegs leicht stockfleckig
Wz: Kreis (nicht abgebildet)
Provenienz: Schenkung Schulthess-von Meiss, 1894/1895 (Lugt, I, 1918a)
Inv. Nr. D 32

Lit.: Baseggio [1839] 1844, Nr. 11, S. 32; Passavant 1860–1864, VI, Nr. 95, S. 242; Korn 1897, Nr. 14, S. 48 und 58; Gheno 1905, Nr. 11, S. 346; Tietze/Tietze-Conrat 1938a, S. 67; Mauroner 1941, S. 21; Dreyer [1972], Nr. 26, S. 54; *Tiziano e la silografia veneziana* 1976, Nr. 82, S. 139; *Titian and the Venetian Woodcut* 1976, Nr. 77, S. 256.

Die Bilderfindung wird auf einem 1644 datierten Kupferstich von Hendrick Hondius Tizian zugeschrieben.[134] Das Motiv der Bäuerin mit Kind auf ihrem Ritt zum Markt geht jedoch auf einen Kupferstich Martin Schongauers zurück, der seinerseits durch Nicoletto da Modena in einer Kopie in Italien verbreitet wurde.[135] Boldrini übernahm nur die zentrale Gruppe und setzte sie vor die Folie einer tizianesken Waldlandschaft. Stilistisch lässt sich das Blatt mit dem Holzschnitt *Venus und Amor im Wald* (Kat. 19) vergleichen und ist damit dem Spätwerk Boldrinis zuzurechnen.

20a.

[134] *The New Hollstein Dutch & Flemish Etchings, Engravings and Woodcuts, Hendrick Hondius*, bearb. von Nadine Orenstein, Amsterdam: Koninglijke van Poll Roosendaal, 1994, Nr. 36, S. 41.
[135] Bartsch 1803–1821, VI, Nr. 88, S. 157; vgl. zu Nicolettos Kupferstich Hind 1938–1948, V, Nr. 95, S. 133.

Tizians Nachfolger

Im Umkreis der unmittelbar nach Vorlagen Tizians arbeitenden Holzschneider betätigten sich in Venedig einige weitere Künstler mit dieser Technik. Dazu zählen Domenico Campagnola (um 1500–1564), der aus Zadar (Jugoslawien) gebürtige Andrea Schiavone (um 1510 [?] – 1563), der zusammen mit Francesco Salviati nach Venedig gekommene Giuseppe Porta und Giuseppe Scolari, ohne dessen kraftvoll expressive Holzschnitte das Bild des venezianischen Holzschnitts nur ungenügend umrissen wäre. Unter diesen Meistern des Holzschnitts gebührt Domenico Campagnola eine besondere Stellung. Obwohl Campagnolas Kupferstiche in der Graphischen Sammlung der ETH mit mehreren Blättern aus der Sammlung Schulthess-von Meiss vertreten sind, fand keiner seiner Holzschnitte in der Vergangenheit Eingang in die Sammlung.[136] Trotzdem sollen hier einige Hinweise zu seinem Holzschnittwerk eingefügt werden.

Domenico Campagnola

Über die Lebensumstände Domenico Campagnolas ist nur wenig bekannt. Er verbrachte sein Leben den spärlich erhaltenen Dokumenten zufolge zunächst in Venedig und später zu einem wesentlichen Teil in Padua.[137] Entsprechend haben ihn die Paduaner Biographen und Historiker des 17. Jahrhunderts als Lokalkünstler in Anspruch genommen. Geboren wurde er um 1500 in Venedig als Sohn eines deutschen Schuhmachers und kam als Adoptivsohn in die Familie des Kupferstechers Giulio Campagnola (um 1482 – um 1516). Campagnola zeigte reges Interesse an der Druckgraphik. Seine Beschäftigung mit dem Kupferstich und Holzschnitt setzte bereits früh in den Jahren 1517 und

[136] Matile 1998, Kat. 90–92, S. 144–146.

[137] Die Grundlage aller späteren Studien zu Domenico Campagnola bietet Rosita Colpi, ‹Domenico Campagnola (Nuove notizie biografiche e artistiche)›, in: *Bollettino del Museo Civico di Padova*, XXXI–XLIII, 1942–1954, S. 81–111. Vgl. die Biographien von Lionello Puppi, in: *Dizionario Biografico degli Italiani*, XVII, 1974, S. 312–317, Elisabetta Saccomani, in: Giuliano Briganti (Hrsg.), *La pittura in Italia. Il Cinquecento*, Mailand: Electa, 1988, Bd. 1, S. 197–199, Bd. 2, S. 662–663, Andrew John Martin, in: *Saur. Allgemeines Künstlerlexikon*, Bd. 16, 1997, S. 1–2, und Matile 1998, S. 141–146.

Abb. 6
Jan Stephan van Calcar, Frontispiz zu Andrea Vesalius,
De Humana corporis fabrica Libri septem, 1543, Holzschnitt

1518 ein. Die Beschäftigung mit dem Kupferstich war allerdings nur von kurzer Dauer. Nicht so diejenige mit der Holzschnittechnik, die er auch Jahre nach seinen ersten Werken in diesem Medium wieder aufnahm. Die frühen Holzschnitte des Jahres 1517 bilden eine stilistisch zusammengehörige Gruppe von sechs Blättern.[138] Sie unterscheiden sich auffallend von seinen gleichzeitig entstandenen, expressiven Kupferstichen.[139] Ebenso verschieden fiel ihre Grösse aus, die vom miniaturhaften Kleinformat bis zum grossformatigen, von zwei Holzstöcken gedruckten Werk reichte. Tizian diente ihm für den Holzschnitt ebenso wie als Zeichner als massgebliches Vorbild. Anders als dieser dürfte er jedoch seine Holzschnitte weitgehend eigenhändig geschnitten haben.[140]

Eine zweite Gruppe seiner Holzschnitte schliesst in den dreissiger und vierziger Jahren an die Landschaftsholzschnitte und -zeichnungen Tizians an. Sie bilden das unmittelbare druckgraphische Äquivalent seiner zahlreichen und bei seinen Zeitgenossen beliebten Landschaftszeichnungen.[141] Ihre Nähe zu Tizians Werken führte – wie bei den Zeichnungen der beiden Meister – mitunter zu Unsicherheiten bei der Werkzuschreibung.[142] Diesbezüglich Schwierigkeiten bereitete auch das berühmte Frontispiz für die erste Augabe des Lehrbuches der Anatomie von Andrea Vesalius, das 1543 unter dem Titel *De Humana corporis fabrica Libri septem* in Basel erschien (Abb. 6). Eine als Vorlage für das Titelblatt eingeschätzte Zeichnung in S. Marino (Kalifornien) wurde Domenico Campagnola zugeschrieben.[143] Neuere Forschungsergebnisse machen es jedoch wahrscheinlicher, dass der Entwurf für dieses Titelblatt, das zu den bedeutendsten seiner Art in Italien zählt, nicht von Campagnola, sondern wie die Tafeln des Werks vom flämischen Künstler Jan Stephan van Calcar stammt.[144]

[138] *Titian and the Venetian Woodcut* 1976, S. 124.

[139] Ebd., Kat. 16–20, S. 126–137.

[140] Eine Ausnahme macht das vermutlich von Lucantonio degli Uberti nach Campagnolas Vorlage geschnittene Blatt *Die Beweinung Christi*, vgl. ebd., Kat. 16, S. 126–127.

[141] Vgl. zu dieser Gruppe von Holzschnitten vor allem *Titian and the Venetian Woodcut* 1976, Kat. 25–29, S. 154–165.

[142] Vgl. etwa den hochformatigen Holzschnitt *Zwei Ziegen mit Baum*, ebd., Kat. 25, S. 154–156.

[143] Muraro und Rosand, in: *Titian and the Venetian Woodcut* 1977, Kat. 51, S. 218–221. Die Zeichnung befindet sich in der Henry E. Huntington Library and Art Gallery in S. Marino.

[144] Die Zuschreibung des Titelblatts an diesen aus dem künstlerischen Umkreis von Jan Scorel stammenden Meister erstaunt schon deshalb nicht, weil bereits Vasari die Tafeln des Anatomiewerks als Werke seines Freundes Jan Stephan van Calcar bezeugt, vgl. Vasari-Milanesi [1568] 1906, VII, S. 461, und Nicole Dacos, ‹Jan Stephan van Calcar en Italie: Rome, Florence, Venise, Naples›, in: *Napoli, l'Europa: ricerche di storia dell'arte in onore di Ferdinando Bologna*, hrsg. von Francesco Abbate und Fiorella Sricchia Santoro, Catanzaro: Meridiana Libri, 1995, S. 145–148.

ANDREA MELDOLLA, GEN. SCHIAVONE

(ZADAR, UM 1510 [?] – VENEDIG, 1563)

Obwohl Andrea Schiavone im damaligen Zara an der dalmatinischen Küste geboren wurde, sind seine familiären Wurzeln italienisch.[145] Seine vermögende Familie hatte über Generationen hinweg Landgüter in Meldola in der Romagna besessen. Von Anfang an ermöglichte ihm seine Herkunft gewisse Privilegien und eine gute Erziehung. Die Umstände und der Aufenthaltsort während seiner Jugend und Ausbildung sind unbekannt. Seit den späten 1530er Jahren dürfte er sich jedoch fest in Venedig niedergelassen haben. Die frühesten bekannten Arbeiten, Gemälde und Radierungen, stammen ebenfalls aus dieser Zeit und zeigen eine Faszination Schiavones für den linienbetonten, eleganten Stil Parmigianinos. Schiavone besass offenbar zahlreiche Zeichnungen Parmigianinos, die er – wie im 18. Jahrhundert Anton Maria Zanetti auch – für seine eigene Arbeit verwendete.[146] Diese Nähe zu den Werken Parmigianinos prägte die Sicht der Nachwelt auf Schiavone. Viele der mit einzelnen seiner Werke verbundenen Zuschreibungsfragen begründen sich darin, dass Schiavone öfter ausschliesslich als ein venezianischer Künstler mit Hang zu Parmigianinos Kunst betrachtet wurde.[147] Obwohl dessen Werke als Schiavones wichtigste Anregungsquelle betrachtet werden müssen, orientierte er sich auch an Künstlern mittelitalienisch-toskanischer Herkunft, namentlich an solchen aus dem Umkreis Raffaels, aber auch an Francesco Salviati und Domenico Beccafumi.

Kein anderer italienischer Künstler hatte sich vor Parmigianino mit der Technik der Radierung so intensiv auseinandergesetzt wie dieser selbst. Seinen Blättern verdankte Schiavone vermutlich den Anstoss, sich vertieft mit den Möglichkeiten der Radierung zu beschäftigen. Als Autodidakt, so ist anzunehmen, machte er sich mit den Grundlagen der Technik vertraut. Sie auszureizen und das Medium bis an die Grenzen des technisch Machbaren auszuloten war ihm stets auch das Risiko des Misslingens wert. Wie Parmigianino trieb er die Arbeit mit der Säure oft zu weit und zerstörte auf diese Weise einige seiner Platten.

Radierungen und Kaltnadelblätter machen einen erheblichen Teil von Schiavones Gesamtwerk aus. Der Katalog seines radierten Werks umfasst heute weit über hundert Blätter.[148] Ungleich geringer fällt demgegenüber die Zahl der Holzschnitte aus, die ihm heute zugeschrieben werden können. Eine Verbindung Schiavones mit dem Holzschnitt wurde entsprechend erst vor ein paar Jahrzehnten ernsthaft diskutiert.[149]

Im Berliner Kupferstichkabinett befindet sich ein Holzschnitt nach Tizian mit der Darstellung der *Dornenkrönung Christi*, von dem bisher kein zweites Exemplar nachgewiesen werden konnte (Abb. 7).[150] Die Komposition geht in den wesentlichen Zügen auf Tizians Gemälde aus den vierziger Jahren zurück, das sich heute im Louvre befindet. Seitenverkehrt wiedergegeben zeigt Tizians Bilderfin-

[145] Grundlage jeder Beschäftigung mit dem Werk Schiavones ist die Monographie mit Werkkatalog von Francis L. Richardson, *Andrea Schiavone*, Oxford: Clarendon Press, 1980.

[146] Richardson 1980, S. 19 und 76. Aus Schiavones Besitz könnten nach dessen Tod, wie Popham vorschlug, auch Zeichnungen in die Sammlung Alessandro Vittorias gelangt sein, vgl. Arthur Ewart Popham, *The Drawings of Parmigianino*, London: Faber & Faber, 1953, S. 49, und Victoria J. Avery, ‹Alessandro Vittoria collezionista›, in: *La bellissima maniera. Alessandro Vittoria e la scultura veneta del Cinquecento*, Ausstellungskatalog, hrsg. von Andrea Bacchi, Lia Camerlengo und Manfred Leithe-Jasper, Trento, Castello del Buonconsiglio (1999), Trento: Tipolitografia Temi, 1999, S. 147.

[147] Richardson 1980, S. 77. Vgl. auch Paola Rossi, ‹Andrea Schiavone e l'introduzione del Parmigianino a Venezia›, in: Vittore Branca/Carlo Ossola (Hrsg.), *Cultura e Società nel Rinascimento tra Riforme e Manierismi*, Florenz: Leo S. Olschki Editore, 1984, S. 189–205.

[148] Zu seinen fast 130 Radierungen vgl. Richardson 1980, S. 75–105, und *Italian Etchers of the Renaissance & Baroque* 1989, S. 22–27.

[149] Erstmals von Richardson in dessen Dissertation von 1971, ders., *Andrea Schiavone*, Ph. D. Institute of Fine Arts, New York University, 1971.

[150] Dreyer [1972], Kat. 22, S. 52.

dung auch ein weiterer Holzschnitt (Kat. 22), der die Buchstaben «AM» trägt. Dasselbe Monogramm befindet sich auch auf dem ersten Zustand von Schiavones Radierung *Raub der Helena*, die im Folgezustand das Monogramm zu «*Andrea Meldolla InVentor*» aufgelöst zeigt.[151] Damit liess sich die *Dornenkrönung Christi* mit Andrea Schiavone in Verbindung bringen. Offen blieb bis anhin allerdings die Frage, welches der beiden Blätter als Original betrachtet werden soll. Das Problem der Zuschreibung wird bis heute kontrovers beurteilt.[152] Mit dem Exemplar der *Mystischen Vermählung der Hl. Katharina* in der Graphischen Sammlung der ETH (Kat. 21) lässt sich ein zusätzliches Indiz finden, das für die Eigenhändigkeit des Berliner Unikats spricht. Der Holzschnitt, wohl die eindrucksvollste Arbeit Schiavones in dieser Technik, galt lange als Werk aus dem Umkreis Antonio Campis.[153] Im Zug der Zuschreibung von Holzschnitten an Schiavone kam jedoch dieses unsignierte Werk zum Corpus der Schiavone-Druckgraphik hinzu.[154] Wie zahlreiche andere Radierungen wurde auch die *Mystische Vermählung der Hl. Katharina* von Schiavone nach dem Druck eigenhändig mit Weisshöhungen überarbeitet. Die mit dem Pinsel aufgetragenen Lichter verleihen dem Holzschnitt einen ähnlichen Effekt, wie ihn Schiavone bei seinen Zeichnungen mit derselben Technik erzielte, und können hier als zusätzlicher Beleg für seine Autorschaft herangezogen werden.[155] Der stilistische Vergleich des Blattes mit dem Berliner Unikat der *Dornenkrönung Christi* (Abb. 7) zeigt verblüffende Übereinstimmungen der Strichführung und der unregelmässigen Breite der Schraffierung auf den Treppenstufen. Die monogrammierte Fassung der *Dornenkrönung* (Kat. 22) verrät demgegenüber mit den regelmässigen Linienabständen

Abb. 7
Andrea Schiavone, *Dornenkrönung Christi*,
um 1556/57, Berlin, Kupferstichkabinett,
Staatliche Museen Preussischer Kulturbesitz,
(Foto: Jörg Anders)

[151] Richardson 1980, Kat. 81, S. 95–96.

[152] Karpinski, gefolgt von Richardson und Landau, hält das Berliner Blatt für die ursprüngliche Fassung Schiavones, Muraro und Rosand hingegen halten am monogrammierten Blatt als dem Original fest, vgl. Karpinski 1976a, S. 272–273, Richardson 1980, Kat. 130, S. 106–107, Landau, in: *The Genius of Venice* 1983, P49, S. 344–345, und *Titian and the Venetian Woodcut* 1976, Kat. 91, S. 291. Zuletzt plädierte Bury in dieser Frage für das Blatt mit dem Monogramm, vgl. Bury 2001, Kat. 136, S. 195–196.

[153] Oberhuber, in: *Parmigianino und sein Kreis* 1963, Kat. 191, S. 70, und zuletzt Francesca Buonincontri, in: *I Campi. Cultura artistica cremonese del Cinquecento*, Ausstellungskatalog, hrsg. von Mina Gregori, Cremona (1985), Mailand: Electa, 1985, S. 320–323.

[154] Richardson 1980, Kat. 132, S. 108. Schiavone behandelte das Thema mehrfach, u.a. in einer Rötelzeichnung in Windsor, die als Vorstudie für eine seiner Radierungen entstand, vgl. Richardson 1980, Kat. 144, S. 116, und Kat. 92, S. 98.

[155] Ein in dieser Weise überarbeiteter Abzug einer Radierung, die zusätzlich mit einem Ockerton gedruckt wurde, befindet sich in Paris, Zerner 1979, TIB 32, S. 61.

und sauberen Kreuzschraffuren den professionellen Formschneider. Ein solcher war Schiavone nicht. Der Reiz seiner Blätter liegt vielmehr in der lebendigen und etwas ungestümen Linienführung, die sich weitgehend frei von den durch den Kupferstich geprägten Konventionen bewegt.

Die Tatsache, dass die Berliner *Dornenkrönung* in den Konturen durchgepunktet ist, muss nicht zwingend bedeuten, dass dies zu Kopierzwecken für die gleichformatige gegenseitige Variante mit dem Monogramm geschah. Auszuschliessen ist dies aber ebensowenig wie die Möglichkeit, dass Schiavone selbst seinen Holzschnitt noch einmal durch einen professionellen Holzschneider schneiden liess. Stilistisch vergleichbar mit der häufigeren, monogrammierten Fassung ist ein weiterer Holzschnitt mit der Darstellung der *Grablegung Christi*, bei dem Schiavone vermutlich die Vorlage lieferte. Muraro und Rosand interpretierten das Blatt als weitere Szene einer von Schiavone geplanten Passionsfolge, für die er einen Formschneider beizog.[156]

Die Zahl der Schiavone zugeschriebenen Holzschnitte ist gering. Neben den zwei vermutlich eigenhändig ausgeführten Darstellungen der *Dornenkrönung Christi* und der *Mystischen Vermählung der Hl. Katharina* erwähnt Richardson noch ein *Jüngstes Gericht*.[157] Der zunächst vielversprechende Versuch, Schiavone auch den grossen Holzschnitt *Der Untergang des Pharaohs im Roten Meer* nach Tizian (Abb. 1) zuzuschreiben, verlor durch ein neu aufgefundenes, früh zu datierendes Fragment einen grossen Teil seiner Attraktivität

und muss heute als unwahrscheinlich betrachtet werden.[158]

Schiavones Bedeutung für die venezianische Kunst der zweiten Hälfte des 16. Jahrhunderts wurde nach den bedeutenden Schriften Marco Boschinis zur Malerei der Lagunenstadt für lange Zeit vergessen. Schiavones fast impressionistisch anmutender Malstil, dessen Schliff manchen Zeitgenossen ungenügend erschien, verfehlte vor allem auf die jüngere Künstlergeneration, darunter Jacopo Tintoretto und Jacopo Bassano, nicht ihre Wirkung. Er bildete einen wesentlichen Teil jener stilistischen Grundlagen, die als manieristische Komponente das damalige Kunstverständnis auf die Probe stellten. Nicht weniger innovativ als in der Malerei erwies sich Schiavone als Radierer und als Holzschneider. Sein Ansatz war öfter unsystematisch. Unregelmässige Schraffuren in jede Richtung, fliessende, körperbetonende Linien sowie neuartige Versuche, während des Druckvorgangs mit dem Plattenton die Erscheinungsweise seiner Radierungen zu beeinflussen, standen letztlich im erfrischenden Gegensatz zu den zeitgenössischen Bestrebungen professioneller Stecher, ihre Techniken systematisch zu verfeinern. Seine Bemühungen, der Druckgraphik mit deren Mitteln malerische Qualität zu verleihen, fanden in grösserem Umfang erst im 17. Jahrhundert im Werk von Jacques Bellange, Giovanni Benedetto Castiglione und Rembrandt ihre Fortsetzung.

[156] Muraro und Rosand, in: *Titian and the Venetian Woodcut* 1976, Kat. 92, S. 292–293. Der Holzschnitt weist eine penible Angleichung an die Kupferstichtechnik der Zeit auf und wirkt deshalb härter und strenger als alle anderen. Da Schiavone bei seinen Radierungen jegliche Konventionen der zeitgenössischen Stichtechnik missachtete, ist seine Tätigkeit als Formschneider im Fall dieses Holzschnitts so gut wie ausgeschlossen.

[157] Richardson 1980, Kat. 132A, S. 108.

[158] Der Vergleich der Berliner Fassung der *Dornenkrönung* und der *Mystischen Vermählung der Hl. Katharina* führte zu einer zusätzlichen Beobachtung, die mancher bisher ungeklärten Frage im Umfeld der Tizian-Holzschnitte eine überraschende Wendung zu versprechen schien. Caroline Karpinski schrieb den grossen, zwölfteiligen Holzschnitt *Der Untergang des Pharaohs im Roten Meer* nach Tizian auf Grund von stilistischen Übereinstimmungen mit den beiden genannten Holzschnitten Andrea Schiavone zu, vgl. Karpinski 1976a, S. 272–274. Der mit einer Ausnahme eines Fragments nur aus Abzügen von 1549 und mit dem Namen Domenico delle Grecche bekannte Holzschnitt wäre demzufolge nicht bereits Jahrzehnte früher durch Bernardino Benalio verlegt worden, sondern erst in den späten vierziger Jahren, in einer Zeit, in der sich Schiavone mit dem Holzschnitt befasste. Bei den wenigen, bekannten und zumal kleinformatigen Holzschnitten von Schiavone ist kaum von einer Erfahrung des Künstlers auszugehen, die ein jahrelanges Unternehmen, wie es ein mehrteiliger Holzschnitt dieser Grösse darstellt, für ihn als machbar erscheinen lässt. Ungeklärt bliebe aber besonders die Tatsache, weshalb Tizians Entwurf so lange nicht ausgeführt wurde, obwohl ihn Benalio bereits 1516 in seinem Gesuch um ein Druckprivileg an den venezianischen Senat aufführte. Obwohl Karpinski verblüffende stilistische Übereinstimmungen bei der Blockbearbeitung anführen kann, wurde die These in der Folge dennoch als letztlich unwahrscheinlich von der Hand gewiesen, vgl. Richardson 1980, S. 106. Entscheidendes Gegenargument gegen die späte Ausführung stellt heute ein Fragment des Holzschnitts im Museo Correr in Venedig dar, das noch keine der Wurmfrassspuren zeigt, die sämtliche anderen Abzüge aufweisen, und daher entsprechend früher datiert werden muss, vgl. Muraro und Rosand, in: *Titian and the Venetian Woodcut* 1976, Kat. 4, S. 70, und Oberhuber, in: *Le siècle de Titien* 1993, Kat. 132, S. 526–527. Es bleibt allerdings anzumerken, dass eine Verwurmung der Holzstöcke im feuchten Klima Venedigs sehr schnell erfolgen konnte. So weist z.B. der von Schiavone mit einiger Sicherheit eigenhändig überarbeitete Abzug der *Mystischen Vermählung der Hl. Katharina* bereits erste Spuren von Wurmfrass auf.

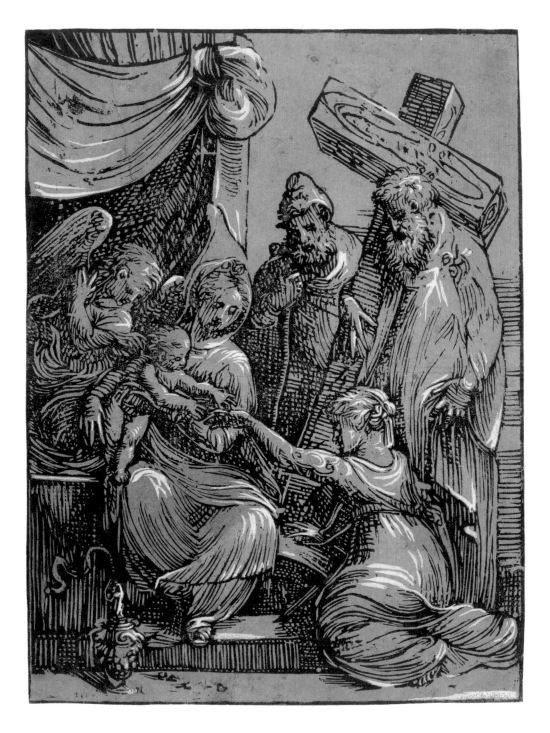

21.

21. ANDREA SCHIAVONE

DIE MYSTISCHE VERMÄHLUNG DER
HL. KATHARINA IM BEISEIN DES HL. PHILIPPUS
UND EINES ENGELS

Um 1550–1560
Holzschnitt mit Weisshöhungen, 30,5 × 22,5 cm
Auflage: Druck vom leicht verwurmten Holzstock
Erhaltung: mehrere Löcher und Fehlstellen, u.a. die rechte obere Ecke ergänzt
und retuschiert
Wz 15
Provenienz: Ambroise Firmin-Didot 1790–1876 (Lugt 119, Auktion 1877,
Nr. 2229 [?])
Inv. Nr. D 38

Lit.: Nagler 1858–1879, I, Nr. 1068.6 (?), S. 462–463; Passavant 1860–1864,
VI, Nr. 64, S. 236; Oberhuber, in: *Parmigianino und sein Kreis* 1963, Kat. 191,
S. 70; *Tiziano e la silografia veneziana del Cinquecento* 1976, Nr. 101,
S. 149–150; *Titian and the Venetian Woodcut* 1976, Nr. 93, S. 294; Karpinski
1976a, S. 271–273; Richardson 1980, Nr. 132, S. 108; Francesca Buonincontri,
in: *Grafica del 500* 1982, S. 35; Landau, in: *The Genius of Venice* 1983,
Kat. P48, S. 344; Francesca Buonincontri, in: *I Campi* 1985, S. 320–323.

22. ANONYM

DIE DORNENKRÖNUNG CHRISTI
nach Andrea Schiavone

Um 1560 (?)
Holzschnitt, 31,2 × 22,2 (22,4) cm
Beischriften: unten auf den Treppenstufen Monogramm «AM» (Andrea Mel-
dolla) ligiert.
Erhaltung: die linke untere Ecke fehlt
Wz 22
Provenienz: Schenkung Johann Heinrich Landolt, 1885 (Lugt, I, 2066a)
Inv. Nr. D 37

Lit.: Nagler 1858–1879, I, Nr. 907, S. 391–392; De Witt 1938, S. 38; Dreyer
[1972], Nr. 22, S. 52 (Kopie); *Tiziano e la silografia veneziana del Cinquecento*
1976, Nr. 98, S. 148–149; *Titian and the Venetian Woodcut* 1976, Nr. 91,
S. 291; Karpinski 1976a, Anm. 62, S. 272; Richardson 1980, Nr. 130, S. 106–107;
The Genius of Venice 1983, Nr. P49, S. 344; Bury 2001, Kat. 136, S. 195–196.

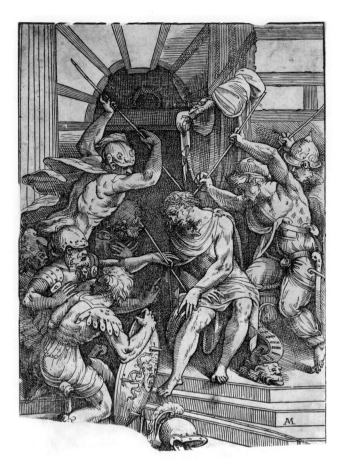

22.

GIUSEPPE PORTA, GEN. SALVIATI

(CASTELNUOVO DI GARFAGNANA, UM 1520/25 – VENEDIG, NACH 1575)

Carlo Ridolfi, der gut unterrichtete Vitenschreiber Venedigs, berichtet von Giuseppe Porta, er habe sich in den Wissenschaften ausgekannt, habe Mathematik studiert und ein Werk auf diesem Gebiet vorbereitet. Als er jedoch gesehen habe, dass er das Werk nicht zu Lebzeiten werde herausbringen können, habe er die dafür angefertigten Zeichnungen und Studien verbrannt, damit niemand sich unrechtmässig an den Früchten seiner Arbeit bereichern könne.[159] Zuvor war er allerdings bereits mit einer Publikation zur Konstruktion von ionischen Säulen in Erscheinung getreten.[160] Giuseppe Porta, gebürtig aus Castelnuovo di Garfagnana nördlich von Lucca, war seit 1535 Schüler Francesco Salviatis in Rom und kam mit diesem 1539 über Florenz und Bologna nach Venedig. Als Referenz an seinen Lehrer nahm Giuseppe Porta später den Namen Salviati an. Giuseppe Salviati blieb in Venedig, als sein Mentor Francesco die Stadt wieder verliess. Als Wahlvenezianer in der Stadt tätig, gelang es ihm in der Folge, die Protektion wichtiger Auftraggeber zu erhalten, so etwa diejenige der Familie Grimani, für die er in der Kirche S. Francesco della Vigna zusammen mit Battista Franco und Federico Zuccari eine Kapelle mit Fresken schmückte.[161]

Bereits kurz nach seiner Ankunft in der Lagunenstadt kam er mit dem Verleger Francesco Marcolini in Kontakt, bei dem als erste selbständige Werke des jungen Künstlers nach dessen Zeichnungen einige Holzschnitte erschienen. Marcolini aus Forlì stand als Verleger und Freund von Tizian, Sansovino, Tintoretto, Aretino und Doni ganz im Zentrum der künstlerischen Produktion in Venedig. Daneben widmete er sich aber auch der Herausgabe zahlreicher wissenschaftlicher Werke. Dazu zählen auch die Traktate Sebastiano Serlios und die Schriften Daniele Barbaros. Bei Marcolini erschien in erster Auflage im Jahr 1540 der wohl bekannteste Holzschnitt Salviatis, das Frontispiz für das Buch *Le sorti di Francesco Marcolini intitulato Giardino di Pensieri* (Kat. 23).[162] Das Buch, seinem Charakter nach ein typisches Produkt für die Bedürfnisse der anspruchsvollen, gebildeten Gesellschaft, vermittelt eine Anleitung zu einem Kartenspiel rund um Wahrsagerei und erläutert dieses mit Gedichten in Terzinen. Die ausserordentliche Wertschätzung, die das mit «IOSEPH PORTA GARFAGNINUS»

[159] «*Hebbe buon intendimento delle scienze, e fù studioso delle Matematiche, delle quali compose molti scritti e disegni, che pensava dar alle stampe, mà sopravenuto da una infermità, prefagendo il fine della vita, levatosi di letto fattifegli portare, gli gettò sul fuoco con molte inventioni dicendo, che non voleva, che altri si servissero delle sue fatiche [...].*» Ridolfi-Hadeln [1648] 1914, I, S. 244–245. Von diesen Vorbereitungen berichtete zuvor bereits Vasari, vgl. Vasari-Milanesi [1568] 1906, VII, S. 47.

[160] Giuseppe Salviati, *Regola di far perfettamente col compasso la voluta et del Capitello Jonico et d'ogni altra sorta*, Venedig: Francesco Marcolini, 1552. Von Salviati stammt ferner ein Manuskript, *Trattato d'acustica ed astronomia*, das sich heute in der Biblioteca Marciana in Venedig befindet, vgl. Bruce Boucher, ‹Giuseppe Salviati, pittore e matematico›, in: *Arte Veneta*, 30, 1976, S. 219–224, und *Architettura e Utopia nella Venezia del Cinquecento*, Ausstellungskatalog, hrsg. von Lionello Puppi, Venedig, Palazzo Ducale (1980), Mailand: Electa, 1980, Kat. 181, S. 179–180.

[161] William R. Rearick, ‹Battista Franco and the Grimani Chapel›, in: *Saggi e memorie*, 2, 1959, S. 105–139, und Michael Matile, «*Quadri laterali*» *im sakralen Kontext. Studien und Materialien zur Historienmalerei in venezianischen Kirchen und Kapellen des Cinquecento*, München: scaneg Verlag, 1997, Kat. 10, S. 181–182. Zum Gesamtwerk vgl. David McTavish, *Giuseppe Porta called Giuseppe Salviati*, New York/London: Garland, 1981.

[162] *Titian and the Venetian Woodcut* 1976, Kat. 84, S. 272–273; *Da Tiziano a El Greco* 1981, Kat. 174–175, S. 322–323. Der Holzstock befindet sich heute in der Galleria Estense in Modena, vgl. *I legni incisi della Galleria Estense* 1986, Kat. 70, S. 113.

signierte Frontispiz erfuhr, verdiente Salviati vermutlich zu Unrecht, da er hierbei mit geringen Veränderungen einen Marco Dente zugeschriebenen Kupferstich kopierte, der mehr als ein Jahrzehnt zuvor und vermutlich nach einem Entwurf aus dem Raffael-Umkreis entstanden war. Während Salviati seinen Holzschnitt verwendete, um das Gesellschaftsspiel mittels gelehrter Anspielungen in einen philosophisch-astrologischen Kontext einzubetten, gruppierte Marco Dente die Figuren im Vordergrund – in Anlehnung an Raffaels *Schule von Athen* – rund um ein Lehrbuch der Astrologie.[163] Trifft die mit guten Gründen vorgenommene Zuschreibung des Kupferstichs an den 1527 beim *Sacco di Roma* umgekommenen Marco Dente zu, stellt die Holzschnittversion Salviatis nur eine modifizierte, auf den Kontext von Marcolinis Buch abgestimmte Kopie nach dessen Blatt dar. Für diese Auffassung sprechen – abgesehen von den historischen Eckdaten – vor allem die im Holzschnitt bis in Details übernommenen Strich- und Schattenlagen des Kupferstichs. Sie sind im Holzschnitt nur mühsam und von geübten Holzschneidern wiederzugeben. Abweichend von seinem Römer Vorbild nahm Salviati im Holzschnitt Anpassungen an venezianische Gepflogenheiten vor. So erinnern vor allem Elemente der Landschaftsdarstellung und die typisierten Formen der Bäume an die Vorbilder Tizians und Domenico Campagnolas.[164] Wie gross seine Bewunderung für seine venezianischen Vorbilder und wie prägend Tizians Holzschnittbildnisse für ihn waren, zeigt auch das Porträt des Verlegers Marcolini, das ebenfalls in den *Sorti* von 1540 erstmals publiziert wurde.[165]

Salviati werden weitere Holzschnitte zugeschrieben, so etwa die beiden Illustrationen in einem seltenen, von Marcolini verlegten Büchlein, *La vita di Caterina vergine*. Die Illustrationen erwiesen sich als ausserordentlich anregend und inspirierten sowohl Jacopo Bassano als auch Jacopo Tintoretto.[166] Diesen Holzschnitten kann eine Darstellung der *Geburt der Maria* (Kat. 25) an die Seite gestellt werden, die, ebenfalls bei Marcolini, zwischen 1551 und 1552 in Anton Francesco Donis Schrift *La Zucca del Doni* erschien. Sowohl stilistisch als auch in bezug auf die Schnittechnik dürfte dieses Blatt vom gleichen Meister stammen.[167]

[163] Bartsch 1803–1821, XIV, Kat. 479, S. 356. Der Stich trägt das Monogramm SR, dessen Auflösung Oberhuber als «Ravenna Sculptor» vorschlug und entsprechend Bartschs Zuschreibung an Marco Dente da Ravenna folgte, vgl. *Renaissance in Italien* 1966, S. 108.

[164] Vgl. Christopher L. C. Ewart Witcombe: ‹Giuseppe Porta's Frontispiece for Francesco Marcolini's Sorti›, in: *Arte Veneta*, 37, 1983, S. 170–174, der das Frontispiz fälschlicherweise als Kupferstich beschreibt, und David Rosand, Rezension von *I legni incisi della Galleria Estense* (1986), in: *Print Quarterly*, VII, S. 74.

[165] Dreyer [1972], Kat. 37, S. 58–59, und *Titian and the Venetian Woodcut* 1976 sowie *Architettura e Utopia nella Venezia del Cinquecento*, Ausstellungskatalog, hrsg. von Lionello Puppi, Venedig, Palazzo Ducale (1980), Mailand: Electa, 1980, Kat. 386, S. 241.

[166] Gianvittorio Dillon, in: *Da Tiziano a El Greco 1540–1590* 1981, Kat. 178, S. 324. Vgl. auch Alessandro Ballarin, ‹Jacopo Bassano e lo studio di Raffaello e dei Salviati›, in: *Arte Veneta*, 21, 1967, S. 71–101.

[167] Der Holzschnitt wurde erstmals von David McTavish mit dem Nachweis auf die Publikation Anton Francesco Donis publiziert. Er vermutete als Vorlage eine verlorene Zeichnung Giorgio Vasaris, vgl. *Giorgio Vasari*, Ausstellungskatalog, bearb. von Anna Maria Maetzke u.a., Arezzo, Casa Vasari (1981), Florenz: Edam, 1981, Kat. VII.11, S. 199. Ein weiterer Holzschnitt Portas mit der Darstellung der *Lucretia und die Mägde*, datiert 1557, erwähnt Lucia Simonetto, in: Giuliano Briganti (Hrsg.), *La pittura in Italia. Il Cinquecento*, 2 Bde., Mailand: Electa, 1988, II, S. 811.

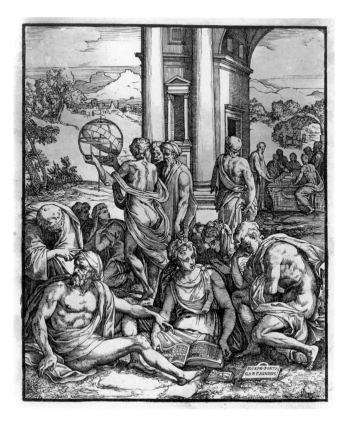

23.

23. GIUSEPPE PORTA, GEN. SALVIATI

GIARDINO DI PENSIERI

Frontispiz, aus: Le sorti di Francesco Marcolini da Forli
intitolato Giardino di Pensieri, Venedig: Francesco Marcolini, 1540

1540
Holzschnitt, 25,4 × 21,0 cm; Einfassungslinie 24,2 × 19,8 cm
Auflage: Druck vom weitgehend unbeschädigten Holzstock
Beischriften: unten rechts auf Schrifttafel «IOSEPH PORTA / GARFAGNI-
NUS»
Erhaltung: stark restauriert und unregelmässig gebräunt
Wz: Armbrust in Kreis (nicht abgebildet)
Provenienz: Slg. Johann Rudolph Bühlmann
Inv. Nr. D 39

Lit.: Mariette 1851–1860, IV, S. 201; Passavant 1860–1864, VI, Nr. 89, S. 240;
Renaissance in Italien 1966, Nr. 184, S. 123; *Tiziano e la silografia veneziana*
1976, S. 142, Nr. 90, S. 145; *Titian and the Venetian Woodcut* 1976, Nr. 84,
S. 272; *Da Tiziano a El Greco* 1981, Kat. 174, S. 322; *I legni incisi della Galleria
Estense* 1986, Nr. 70, S. 113.

Der Holzschnitt diente als Frontispiz für *Le sorti di
Francesco Marcolini da Forli intitolato Giardino di Pensieri*,
erstmals publiziert 1540, und gibt eine freie Kopie nach
einem Kupferstich Marco Dentes wieder. Da sich das
Porträt Francesco Marcolinis nicht wie in den gebundenen
Exemplaren auf der Rückseite des Holzschnitts befindet,
dürfte das Blatt einer späteren, möglicherweise unabhängig
von den *Sorti* erschienenen Auflage angehören.

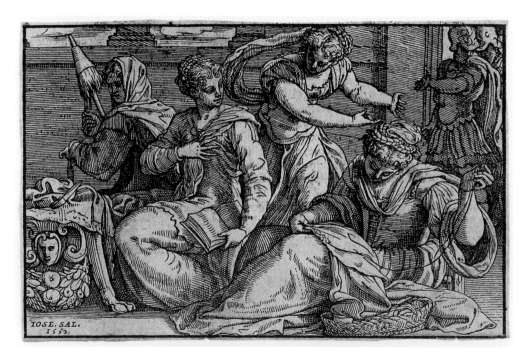

24.

24. GIUSEPPE PORTA, GEN. SALVIATI

LUKRETIA
aus: Giovanni Ostaus, La vera perfettione del disegno di varie
sorti di recami, Venedig 1557

1557
Holzschnitt, 9,30 × 14,30 cm (Blattgrösse)
Beischriften: unten links «IOSE. SAL. / 1557»
Erhaltung: entlang der Einfassungslinie beschnitten
Provenienz: Schenkung Schulthess-von Meiss, 1894/1895 (Lugt, I, 1918a)
Inv. Nr. D 981

Lit.: Passavant 1860–1864, VI, Nr. 75, S. 238; *Tiziano e la silografia veneziana*
1977, Kat. 91, S. 145–146; *Titian and the Venetian Woodcut* 1977, 86, S. 276.

25. ANONYM IN DER ART
DES GIUSEPPE SALVIATI

GEBURT DER MARIA
aus: Anton Francesco Doni, La Zucca del Doni, Venedig:
Francesco Marcolini, 1551/52

Um 1550
Holzschnitt, 10,5 × 8,1 cm
Erhaltung: mit breitem Rändchen
Provenienz: Slg. Johann Rudolph Bühlmann (?)
Inv. Nr. D 64

Lit.: David McTavish, in: *Giorgio Vasari* 1981, Kat. VII.11, S. 199.

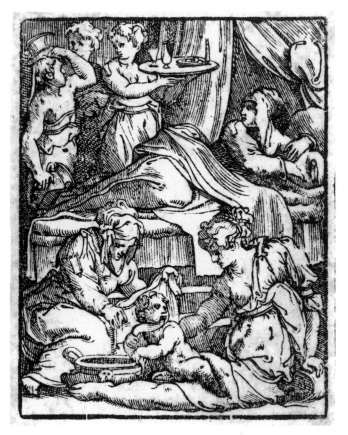

25.

Der Holzschnitt ist üblicherweise in den Abschnitt *«Le
Foglie della Zucca del Doni»* auf Seite 17 des Buches ein-
gebunden. Der Teil enthält eine Serie von sogenannten *«Di-
cerie del Doni»*, wobei der Holzschnitt der *Diceria* III zu-
geordnet und von folgendem Text begleitet wird: *«Quando
la natura, e la Madre nostra Carnale ci ha partoriti, e che
la legge nuova, il nuovo testamento ci ha tolto in seno, elle
ci tiene con un braccio, e ci appoggia alla Vecchia legge, al
Vecchio testamento, una c'è dietro alle spalle, e l'altra
inanzi a gli occhi. Noi appoggiati sopra il battesimo dobbia-
mo confessar con la bocca CHRISTO GIESU, e fermarci
in si tranquillo stato felicissimo e stare in quella purità. Ma
la carnenostra, chi ci pasce e si sostenta con tre cose, una il
viver co'l cibo, l'altra con accumular roba, vasi, oro, vesti-
menti, ec. L'altra con il civile ordine. Questo è più lontano
da questa carne. Colui che si ritrova unito alla sensualità
della carne doverebbe far sollevarla in su questo letto mon-
dano, e farla rimirare quelle tre anime, quelle tre potenze,
quelle tre virtù, si come l'anno scritto i sapienti nostri.»*[168]

[168] Anton Francesco Doni, *La Zucca del Doni*, Venedig: Francesco Marcolini, 1551/1552, S. 16–17, hier zitiert nach *Giorgio
Vasari* 1981, Kat. VII.11, S. 199.

Giuseppe Scolari

(Vicenza, um 1560–1625)

Über den Maler und Holzschneider Giuseppe Scolari sind erst in jüngerer Zeit verlässliche biographische Daten gefunden worden.[169] Auf Grund seiner Herkunftsangabe «vicentino», die sich sowohl in gedruckten wie auch handschriftlichen Quellen findet, muss Vicenza als seine Geburtsstadt gelten. Erste künstlerische Tätigkeiten sind aus der Zeit um 1580 bezeugt. Entsprechend dürfte seine Geburt in den frühen sechziger Jahren erfolgt sein.[170] Eine Lehre beim Vicentiner Maler Alessandro Maganza, wie sie Anton Maria Zanetti und andere vermuteten, konnte bisher nicht eindeutig erhärtet werden.[171] Scolaris Name findet sich hingegen in den Jahren zwischen 1592 und 1607 in den Mitgliedslisten der Malerzunft, der *Arte dei Depentori*, die ihren Sitz bei der Kirche S. Luca unweit des Rialto hatte.[172] Ferner ist seine Freundschaft mit dem Bildhauer Alessandro Vittoria belegt, eine Künstlerbeziehung, die auch Scolaris Holzschnittwerk beeinflusste. So liess sich Scolari bei seiner Darstellung des *Hl. Hieronymus* (Kat. 27) etwa vom Vorbild von Vittorias Marmorskulptur desselben Heiligen leiten, die dieser für den Zane-Altar in S. Maria Gloriosa dei Frari geschaffen hatte.[173] In der Zeit seines Wirkens in Venedig war Scolari für verschiedene Kirchen der Lagunenstadt als Maler tätig. Dokumente aus den Jahren 1599 und 1600 belegen die Anfertigung von zwei Gemälden für den Altar des Ospedale del Soccorso, einer Institution im Dienst der Armenhilfe.[174] Laut Marco Boschini soll der junge Giuseppe Scolari aber auch ein grosses Gemälde mit der Darstellung der *Anbetung der Ehernen Schlange* der Kirche S. Giovanni Elemosinario als Geschenk überlassen haben.[175] Solche Grosszügigkeit der Künstler hatte damals immer auch den Zweck, sich bei der Auftraggeberschaft für grössere Aufgaben zu empfehlen. Weitere Gemälde werden von Marco Boschini etwa in der Kirche S. Luca erwähnt.[176] Scolari hielt die Auftragslage nicht dauerhaft in Venedig. Laut Dokumenten aus dem Jahr 1616 war er zu dieser Zeit in Vicenza wohnhaft. Es ist deshalb naheliegend, dass er 1607, im Jahr seines Austritts aus der venezianischen Malerzunft, zurück in seine Geburtsstadt zog, wo er ein eigenes Haus besass. Die alte Guidenliteratur zur Stadt Vicenza, wie etwa Marco Boschinis *Gioielli pittoreschi* von 1676, berichtet von zahlreichen Gemälden, die Scolari für Kirchen in der Stadt malte. Zu den wichtigsten gehört zweifellos die Werkgruppe, die er für die Ausstattung der Cappella del Rosario in der Kirche S. Corona beisteuerte.[177] Drei zu unterschiedlichen Zeiten abgefasste Testamente aus den Jahren 1616, 1624 und 1625 geben Auskunft über seine Verwandtschaft und sein unmittelbares Lebensumfeld. Aus einigen Anmerkungen im letzten Testament lässt sich schliessen, dass Giuseppe Scolari Ende Januar oder Anfang Februar 1625 verstarb.[178]

Scolaris Werk war vielseitig und umfasste neben Gemälden auch Fassadenmalereien in Chiaroscuro-

[169] Iris Contant, ‹Nuove notizie su Giuseppe Scolari›, in: *Arte Veneta*, 55, 1999, S. 120–128, hier findet sich auch die einschlägige ältere Literatur nachgewiesen. Zu den Holzschnitten vgl. besonders Henri Zerner: ‹Giuseppe Scolari›, in: *L'Œil*, CXXI, 1965, S. 24–29 und 67, *Titian and the Venetian Woodcut* 1976, S. 296–315, und David Landau: ‹Printmaking in Venice and the Veneto›, in: *The Genius of Venice* 1983, S. 350–354.

[170] Baseggio 1844, S. 39, und Contant 1999, S. 121.

[171] Anton Maria Zanetti, *Della pittura veneziana e delle opere pubbliche de' veneziani maestri libri V*, Venedig: Giambattista Albrizzi, 1771, S. 251.

[172] Elena Favaro, *L'Arte dei pittori in Venezia e i suoi Statuti*, Florenz: Olschki, 1975, S. 149.

[173] Vgl. zur Freundschaft mit Vittoria R. Predelli, ‹Le memorie e le carte di Alessandro Vittoria›, in: *Archivio Trentino*, XXIII, 1908, S. 60, und Victoria J. Avery, ‹Alessandro Vittoria collezionista›, in: *La bellissima maniera. Alessandro Vittoria e la scultura veneta del Cinquecento*, Ausstellungskatalog, hrsg. von Andrea Bacchi u.a., Trento, Castello del Buonconsiglio (1999), Trento: Tipolitografia Temi, 1999, S. 148, und Anm. 39, S. 151.

[174] Bernard Aikema/Dulcia Meijers, *Nel Regno dei Poveri. Arte e Storia dei grandi Ospedali Veneziani in Età Moderna*, Venedig: Arsenale Editrice, 1989, S. 247, mit dem Nachweis von Zahlungen an den Maler «Isepo Scolari» für «doi quadri su l'altar».

Technik in Vicenza. Sein Nachruhm verdankt der Künstler jedoch vor allem seinen weiterum geschätzten Holzschnitten. Wie Domenico Campagnola und Andrea Schiavone gehörte Scolari zu den wenigen italienischen Künstlern, die ihre Entwürfe selbst in den Holzstock schnitten.[179] Seine auffallenden Blätter waren es, die in ihrer herausragenden Qualität dem venezianischen Holzschnitt am Ende des Cinquecento noch einmal zu einer kurzen Blüte verhalfen. Mit ihrer Originalität setzten sie einen Kontrapunkt zu den gleichzeitigen imitativen Bestrebungen eines Andrea Andreani auf dem Gebiet des Chiaroscuroschnitts. Nicht mehr als neun Blätter können heute Scolaris Holzschnittwerk zugerechnet werden. Einige von ihnen sind signiert, keines der Blätter aber trägt eine Datierung. Weitere sichere Anhaltspunkte für eine Datierung der Holzschnitte fehlen. Alle bekannten von ihm verwendeten Bild- und Anregungsquellen stammen aus der Zeit vor seiner Geburt. Geht man davon aus, dass Scolari sich erst in Venedig mit dem Holzschnitt zu beschäftigen begann, dürften sie nicht vor den neunziger Jahren entstanden sein.

Den thematischen Schwerpunkt seiner Holzschnitte bilden sechs Blätter, die je eine Szene aus der Passion Christi darstellen. Eine Darstellung des *Hieronymus in der Wildnis* und ein *Drachenkampf des Hl. Georg* runden die Reihe der sakralen Bildgegenstände ab. Ein einziges Blatt, der *Raub der Proserpina*, ist einer mythologischen Historie gewidmet. Damit reihen sich seine Blätter unmittelbar in die vorherrschende Themenwelt der zeitgenössischen Malerei um Jacopo Tintoretto und Palma il Giovane im letzten Viertel des Cinquecento ein. Die künstlerischen Mittel dieses Kreises orientierten sich zwar grundsätzlich an der Aufgabe, die ihnen durch die Kirche nach dem Tridentiner Konzil auf-

erlegt wurde. Im Umfeld Venedigs galten dabei jedoch besondere Verhältnisse, die sich weniger nach der Doktrin der römischen Kirche – sie konnte sich gegen die Serenissima nur schwer durchsetzen – als nach den Besonderheiten und Bedürfnissen der staatstragenden religiösen Laienbruderschaften zu richten hatten. Ihnen oblag die Hauptlast, wenn es um die Ausstattung ihrer Kirchen und Kapellen ging.

In diesem Umfeld sah sich auch der von Vicenza nach Venedig zugewanderte Giuseppe Scolari eingebunden. Seine grosse Zahl an quellenkundlich gesicherten Gemälden für Kirchen in der näheren Umgebung des Rialto lassen das Zentrum seiner Tätigkeit in der Lagunenstadt deutlich erkennen.[180] Weniger deutlich erscheinen die Anfänge und das Umfeld Scolaris auf dem Gebiet des Holzschnitts. Unbekannt ist insbesondere, wo und bei wem er das Handwerk erlernte. In einer Zeit, in der sich kaum mehr Künstler fanden, die diesem ehemals blühenden Zweig der Druckgraphik noch Aufmerksamkeit schenkten, gelang es Giuseppe Scolari, Blätter ganz besonders eindrücklicher Art zu schaffen: Sie zeichnen sich einerseits durch ihr grosses Format aus, heben sich andererseits von der grossen Masse der Holzschnitte durch überlegenes Handwerk und die Kombination von herkömmlichem Schnittverfahren mit der damals kaum mehr ausgeübten Technik des Weisslinienholzschnitts ab. Dabei benutzte er nicht nur das Messer der Formschneider, sondern bediente sich auch eines Stichels, wie ihn die Kupferstecher verwendeten. Die Technik, bei der die Zeichnung nicht nur aus schwarzen Linien, sondern auch aus schwarzen, durch weisse Linien aufgehellte Flächen besteht, kam letztmals in vergleichbar überzeugender Form beim Schweizer Urs Graf (um 1485–1527/28) zur Anwendung.

[175] «*Sopra la porta, che và verso Rialto Novo, vi è l'historia del castigo de'serpenti: opera di Gioseffo Scolari Vicentino. Lo fece gratis nella sua gioventù, per farsi conoscere [...]*», Marco Boschini, *Le ricche minere della pittura veneziana*, Venedig: Francesco Nicolini, 1674, *Sestier di S. Polo*, S. 12.

[176] Boschini 1674, *Sestier di S. Marco*, S. 102, und Matile 1997, Kat. V 6, S. 286–287.

[177] Contant 1999, S. 124–126.

[178] Contant 1999, S. 122.

[179] Vgl. Bury 2001, S. 42.

[180] Die Kirchen S. Giovanni Elemosinario, S. Giacomo di Rialto und S. Luca, für die Werke Scolaris bezeugt sind, befinden sich alle nur wenige Schritte vom Rialto entfernt.

Scolari, von der Malerei herkommend und gleichzeitig sein eigener Formschneider, sah mit dieser Methode die Möglichkeit, vom schwarzen Grund her ins Helle zu arbeiten. Damit entsprach er unmittelbar dem auch für die zeitgenössischen Kirchengemälde unter den Bedingungen von Kerzenlicht angewandten charakteristischen Verfahren, besondere Bildeffekte mittels aufgesetzter Lichter auf dunklem Malgrund zu erzielen. Dieses Vorgehen verhalf seinen Holzschnitten massgeblich zu deren eigenwilligem, flüssigem Stil, der seinen Bildfindungen etwas von der machtvollen und expressiven Bildsprache vermittelt, die etwa Jacopo Tintorettos Kunst eigen ist.

Auffallend intensiv war Scolaris Umgang mit den Holzstöcken, die er häufig überarbeitete. Zu diesem Zweck war er wie bei der zweiten Version des *Hieronymus in der Wildnis* (Kat. 27) oder der *Grablegung Christi* (Kat. 28) bereit, selbst ganze Figurenpartien im Stock mit neu bearbeiteten Holzeinsätzen zu ersetzen. Damit verfuhr er ähnlich wie später Rembrandt mit seinen Radierungen, hatte sich dabei aber mit einem Medium auseinanderzusetzen, das solche Veränderungen nur unter grossem Aufwand zuliess und zudem die Spuren dieses Vorgehens in allen späteren Abzügen aufzeigte.[181] Diese sichtbaren Holzeinsätze ordneten sich der Gesamtwirkung der Blätter weitgehend unter.

Das Format und die Art ihrer Behandlung zeichnen die Blätter Scolaris weniger als Sammlerobjekte denn als Andachtsbilder aus und treten damit unmittelbar die Nachfolge der Einblattholzschnitte des 15. Jahrhunderts an. Sie suchen sich, wie das Beispiel der *Grablegung Christi* besonders gut zeigt, durch die kräftigen tonalen Gegensätze und vor allem durch die auf bildrhetorische Effekte angelegten Kompositionen mit Gemälden zu messen. Sie

tun das so überzeugend, dass sie – in Anbetracht von Scolaris Tätigkeit im Dienst der Kirche naheliegend – im Umfeld der Laienbruderschaften sogar als provisorischer Gemäldeersatz auf Bruderschaftsaltären oder in deren Versammlungslokalitäten gedient haben könnten. Eine besondere Nachfrage, dies mag auch ein Grund für das Vorherrschen von Passionsszenen gewesen sein, könnte dabei vor allem von den meist ärmeren und in jeder Pfarrkirche ansässigen Sakramentsbruderschaften hergerührt haben, die dort für den Unterhalt der Sakramentsaltäre verantwortlich waren und in der Regel auch über einen mit Bildschmuck ausgestatteten Versammlungsort in der Kirche verfügten.[182]

Seine Wertschätzung fand Scolari in der kunsthistorischen Literatur erst spät. Kennern der künstlerischen Szene Venedigs und Vicenzas wie Marco Boschini war er jedoch eine lobende Erwähnung wert: «*Gioseffo Scolari Vicentino [...] era bravo intagliatore di stampe in legno, che molte se ne vedono di sua invenzione.*»[183] Zuvor hatte bereits Giulio Mancini Scolari in seiner Liste der bedeutenden Stecher und Holzschneider aufgeführt.[184] Und auch in den Augen Anton Maria Zanettis galt er als ausgezeichneter Zeichner und Holzschneider.[185] Seither wurde Scolari in der Regel als der letzte grosse Holzschneider in der Nachfolge Tizians betrachtet. Seine Eigenständigkeit wurde zu Recht immer wieder betont. Die ihn prägende Kraft der Künstlergeneration um Jacopo Tintoretto ist hingegen erst in jüngerer Zeit ins rechte Licht gerückt worden. Das Bewusstsein für die gesellschaftlich religiösen Umwälzungen seiner Zeit lassen Scolaris expressiv theatralische Bildsprache aber letztendlich erst richtig verstehen.

[181] Vom *Hieronymus in der Wildnis* und vom *Raub der Proserpina* sind je zwei und vom *Drachenkampf des Hl. Georg* sind drei verschiedene Zustände bekannt. Vgl. *Titian and the Venetian Woodcut* 1976, Kat. 95–98, S. 298–305.

[182] Vgl. zum venezianischen Bruderschaftswesen Matile 1997, S. 27–44 und 67–83. Laut Boschini malte Scolari für die Sakramentsbruderschaft an der Kirche S. Luca vier Gemälde mit Szenen aus der Passion Christi, vgl. ebd., Kat. V 6, S. 286–287, und Boschini 1674, *Sestier di S. Marco*, S. 102.

[183] Boschini 1674, *Sestier di S. Polo*, S. 12–13.

[184] Giulio Mancini, *Considerazioni sulla pittura*, hrsg. von Adriana Marucchi, 2 Bde., Rom: Accademia Nazionale dei Lincei, 1957, I, 98. Vgl. auch Bury 2001, S. 40.

[185] «*[Scolari] Era eccellente disegnatore ed intagliatore di stampe in legno*», Zanetti 1771, S. 251.

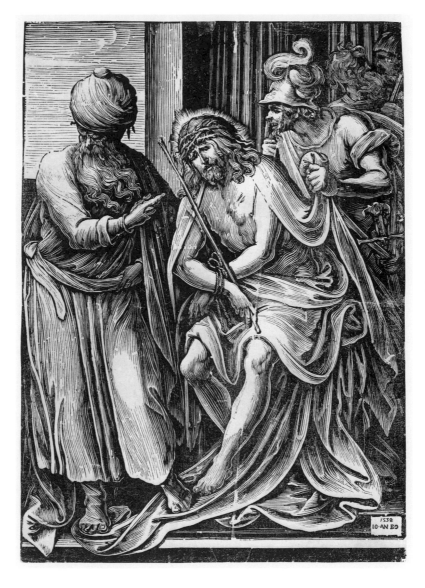

26.

26. GIUSEPPE SCOLARI

ECCE HOMO

Nach 1590 (?)
Holzschnitt, 48,9 × 34,5 (34,1) cm
Auflage: später Druck vom verwurmten Holzstock
Beischriften: unten rechts «1538 / IO.AN BO»
Erhaltung: innerhalb der Einfassungslinie beschnitten
Papier: Papier vélin
Provenienz: Slg. Johann Rudolph Bühlmann (?)
Inv. Nr. D 326

Lit.: Nagler 1858–1879, IV, S. 35, Nr. 85; Hind 1935, II, S. 436; De Witt 1938, S. 82; Hind 1938–1948, V, S. 33; Zerner 1965, S. 25; Dreyer [1972], Kat. Nr. 44, S. 61; *Titian and the Venetian Woodcut* 1976, Kat. 95, S. 300.

Die Signatur und Datierung unten rechts auf dem Blatt wurden wahrscheinlich im frühen 19. Jahrhundert, dem vermutlichen Zeitpunkt dieser Neuauflage, ergänzt. Von dem Blatt existiert auch ein erster Zustand ohne die Beischrift und vor der Verwurmung des Holzstocks.

27.

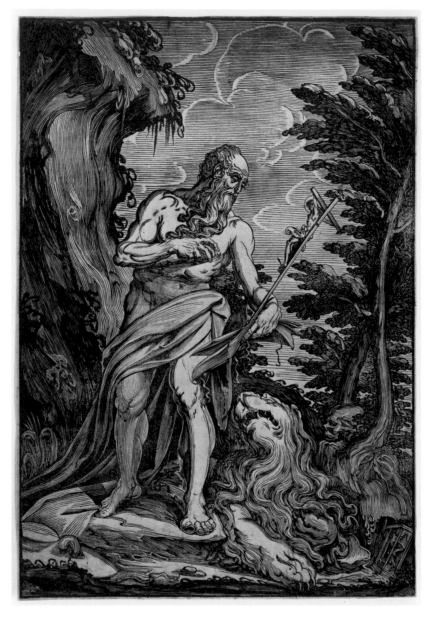

27. Giuseppe Scolari

Der Hl. Hieronymus

Nach 1590 (?)
Holzschnitt, 54,3 × 37,5 cm; Holzstock, 53,4 × 37,3 cm
Auflage: I/II, vor den Korrekturen im Holzstock
Beischriften: verso mit Tinte «No. 41» und «Beccafumi Sculp.»; weitere Händlervermerke in Rötel und Bleistift; Spuren einer Bleistiftzeichnung
Erhaltung: vor allem an den Rändern zahlreiche restaurierte Risse; braune Flecken; waagrechter Mittelfalz

Provenienz: Schenkung Johann Heinrich Landolt, 1885 (Lugt, I, 2066a)
Inv. Nr. D 328

Lit.: Papillon 1766, I, S. 161; Nagler 1835–1852, XI, S. 160, Nr. 5; Passavant 1860–1864, VI, Nr. 57, S. 234; Lafenestre 1886, S. 141; De Witt 1938, S. 82; Zerner 1965, S. 26; Dreyer [1972], Nr. 47, S. 61; *Titian and the Venetian Woodcut* 1976, Kat. 97A, S. 302–303; Landau, in: *The Genius of Venice* 1983, P60, S. 351–352.

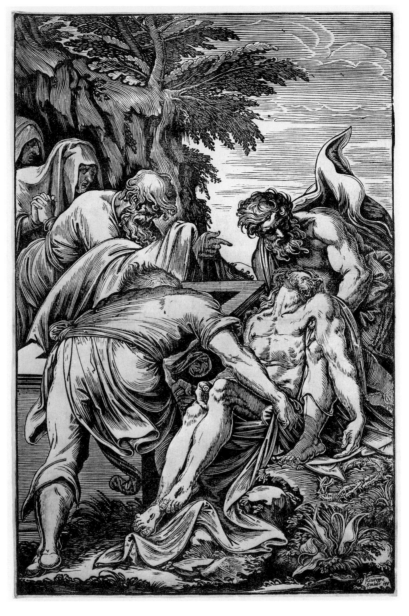

28.

28. GIUSEPPE SCOLARI

GRABLEGUNG CHRISTI

Nach 1590 (?)
Holzschnitt, 67,5 × 44,2 cm; Holzstock, 66,8 × 43,6 cm
Auflage: mit der Ergänzung im Bereich der beiden Marienköpfe
Beischriften: unten rechts «Gioseppe / Scolari inv»
Erhaltung: waagrechter Mittelfalz; mehrere braune Flecken im oberen Teil; Riss
hinterlegt am Bein unten rechts; Retuschen an mehreren Stellen
Wz 17

Provenienz: Slg. Johann Rudolph Bühlmann (?)
Inv. Nr. D 327

Lit.: Bartsch 1803–1821, XII, Nr. 25, S. 45; Baseggio 1844, Nr. 3, S. 43; Nagler
1835–1852, XI, S. 160, Nr. 3; Passavant 1860–1864, VI, S. 221, Nr. 25; Zerner
1965, S. 26; *Titian and the Venetian Woodcut* 1976, Kat. 98, S. 304; Landau,
in: *The Genius of Venice* 1983, P62, S. 353.

II.

HOLZSCHNITTE
OBER- UND MITTELITALIENS

Im Gegensatz zur Gruppe von Holzschnitten, die mit dem venezianischen Umkreis Tizians in Verbindung gebracht werden können, sind die italienischen Holzschnitte nicht venezianischen Ursprungs in der Graphischen Sammlung der ETH nur in bescheidenem Umfang vertreten. Die generelle Seltenheit dieser Blätter hängt vor allem mit dem geringen Sammlerinteresse zusammen, die diesem wenig beachteten Feld der italienischen Druckgraphik in der Vergangeneheit zuteil wurde. Eine Ausnahme macht dabei die umfangreiche und vielfältige Sammlung an Druckstöcken, die sich heute in der Galleria Estense in Modena befindet.[186] Einblattholzschnitte, wie die hier folgenden, durch Luca Cambiaso und Andrea Andreani vertreten, finden sich in der Modeneser Sammlung – neben den umfangreichen Beständen an Buch- und Devotionsholzschnitten sowie Werken aus dem Bereich der populären Graphik – in der Minderzahl.

Der kleine in diesem Kapitel zusammengefasste Teilbestand der Graphischen Sammlung der ETH verzeichnet – von einer grösseren Zahl von Buchholzschnitten abgesehen – drei anonyme Einblattholzschnitte, eine allegorische Illustrationsfolge zur Metallbearbeitung von Domenico Beccafumi, eine Kopie Andrea Andreanis nach einem Tizian-Holzschnitt und zwei Holzschnitte Luca Cambiasos. Sie bilden eine kleine, heterogene Gruppe von Blättern, die das äusserst vielfältige Kapitel Druckgeschichte, zu dem auch die zahlreichen Spielformen der populären Graphik gehören, nur in einzelnen Facetten aufscheinen lassen kann.

[186] Vgl. dazu *I legni incisi della Galleria Estense: Quattro secoli di stampa nell'Italia Settentrionale*, Ausstellungskatalog, bearb. von Maria Goldoni u.a., Modena, Galleria Estense (1986), Modena: Mucchi Editore, 1986.

HOLZSCHNITTE ANONYMER MEISTER

29. ANONYM

DIE BEWEINUNG CHRISTI

Um 1540–1550 (?)
Holzschnitt, 17,5 × 15,4 cm
Beischriften: verso mit brauner Tinte bezeichnet «Parmessano»; mit Bleistift «PMa / 1863»; «A. Campi»; «W[eigel] 15293»; «Zani VIII., 258»; «Unique / Exp. rare»
Erhaltung: an der linken oberen Ecke angesetzt und retuschiert; waagrechte, geglättete Mittelfalte; teilweise fleckig
Provenienz: Pietro Malenza, Verona (gest. 1866; Lugt I, Nr. 2101); Ambroise Firmin Didot (Lugt I, 119; Auktion 1877, Nr. 2254, S. 223)
Inv. Nr. D 41

Lit.: Nagler 1858–1879, I, Nr. 1068, S. 5; Oberhuber 1963, Nr. 192, S. 70; Francesca Buonincontri, in: *I Campi* 1985, S. 321.

Der Holzschnitt galt lange als ein Werk des lombardischen Künstlers Antonio Campi. Zu Recht wurde er aus stilistischen Gründen aus seinem Œuvre ausgeschieden.[187] Oberhuber vermutete demgegenüber einen venezianischen Holzschneider aus dem Umkreis Andrea Schiavones. Gegen diese Sicht sprechen allerdings erhebliche stilistische Differenzen. Die Komposition übernimmt mit dem Oberkörper des Leichnams Christi Elemente von Parmigianinos Radierung des gleichen Bildthemas.[188] Gleichzeitig unterscheidet sich der Stil in den eleganten, etwas hart, aber flüssig geführten Linien erheblich von den bekannten Werken venezianischer Provenienz. Der Formschneider, der vermutlich auch das hier folgende Blatt mit der Darstellung der *Heiligen Familie* anfertigte, bleibt unbekannt. Als Vorlage könnte in Anbetracht des Kopfputzes und der Gewänder eine Zeichnung toskanischer Herkunft, möglicherweise aus dem Umkreis Francesco Salviatis oder Giorgio Vasaris, gedient haben.

30. ANONYM

DIE HL. FAMILIE

Um 1540–1550 (?)
Holzschnitt, 14,7 × 11,7 cm
Beischriften: verso mit Bleistift «P Ma / 1857»; grosses, in Holz geschnittenens Exlibris des 17./18. Jahrhunderts, «S», mit dreistieliger Blütenpflanze samt Wurzeln
Erhaltung: gering stockfleckig; Sammlerstempel durchscheinend; am oberen Rand kleiner Einriss
Provenienz: Pietro Malenza, Verona (gest. 1866; Lugt I, Nr. 2101); Schenkung Schulthess-von Meiss, 1894/1895 (Lugt, I, 1918a)
Inv. Nr. D 42

Lit.: nicht publiziert (?)

Das Blatt, das sich wie die vorhergehende Katalognummer in der Veroneser Sammlung Pietro Malenzas befand, aber auf anderen Wegen in die Graphische Sammlung gelangte, konnte in der Literatur nicht eindeutig nachgewiesen werden. Die stilistische Erscheinung lässt vermuten, dass der Holzschnitt vom gleichen Meister wie die genannte *Beweinung Christi* (Kat. 29) stammt und ebenfalls nach einer Vorlage toskanischer Provenienz geschnitten wurde.

[187] Francesca Buonincontri, in: *I Campi* 1985, S. 321.

[188] Bartsch 1803–1821, XVI, Nr. 5, S. 8.

[189] Arthur Ewart Popham, *Catalogue of the Drawings of Parmigianino*, 3 Bde., New Haven/New York: Yale University Press, 1971, Nr. 700 recto, S. 206.

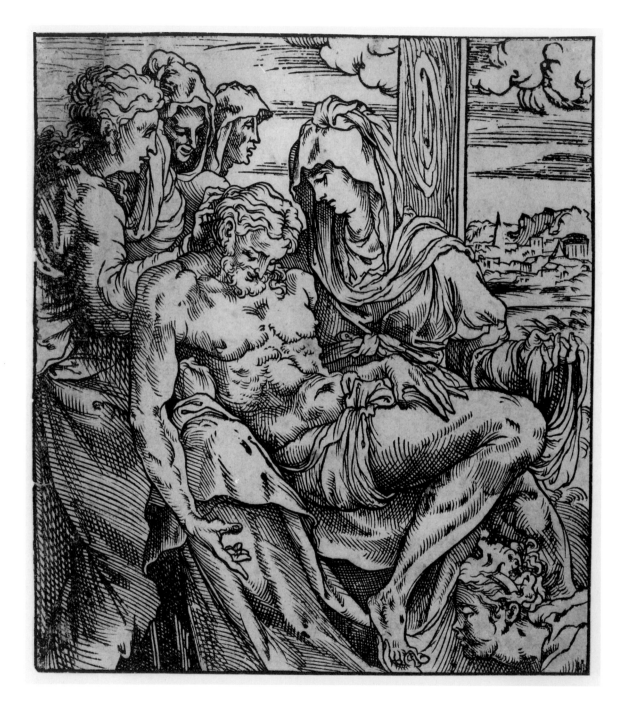

29.

31. ANONYM

ALTE FRAU MIT SPINNROCKEN UND HÜHNERVIEH
nach Francesco Parmigianino und Enea Vico

16./17. Jahrhundert
Holzschnitt, 19,0 × 13,8 cm
Spätdruck mit zahlreichen Ausbrüchen in der Einfassungslinie
Provenienz: Slg. Johann Rudolph Bühlmann (?)
Inv. Nr. D 40

Lit.: *Parmigianino tradotto* 2003, Kat. 275, S. 146–147.

30.

Die alte Frau mit Spinnrocken geht auf eine Zeichnung Parmigianinos zurück, die sich heute in Chatsworth befindet.[189] Sie wurde in zwei Varianten gestochen: die eine, mit dem Monogramm Enea Vicos, zeigt die alte Frau seitenverkehrt in einem Innenraum vor einem Kamin, der auf Parmigianinos Vorlage nur angedeutet wird. Eine spätere Kopie des Monogrammisten DWF gibt die Figur in einer Landschaft wieder.[190] Das vorliegende, vergleichsweise grob geschnittene Blatt bettet die durch die Kupferstiche populär gewordene Frauengestalt in einem bäuerlichen Umfeld mit Stall und Federvieh ein.

31.

[190] Bartsch 1803–1821, XV, Nr. 39, und Kopie, S. 301; der Kupferstich Enea Vicos trägt die Aufschrift «FRAN. PARM. INVENTOR.» Vgl. auch John Spike, *The Illustrated Bartsch: Italian Masters of the Sixteenth Century, Enea Vico*, 30, New York: Abaris Books, 1985, S. 55–56.

Domenico Beccafumi

(Siena, um 1484/86 – Siena, 1551)

Beccafumis Bedeutung als führender Maler in Siena und seine herausragenden Verdienste auf dem Gebiet der Helldunkeltechnik – des *chiaro e scuro* –, zu denen sowohl die bahnbrechenden Arbeiten am Fussboden des Sieneser Doms als auch die Chiaroscuroschnitte der *Apostelserie* zählen, lassen oft vergessen, dass auch Radierungen und einfache Linienholzschnitte zu seinem Werk gehören.[191] Während seine Radierungen ebenfalls häufig in Kombination mit Tonplatten als Farbschnitte gedruckt wurden, beschränkten sich seine Bemühungen im einfachen, schwarzweissen Linienholzschnitt auf eine zehn Blätter umfassende Folge, die alchemistischen und metallurgischen Inhalten gewidmet ist. Acht der zehn Blätter dieses seltenen Holzschnittzyklus befinden sich auch in der Graphischen Sammlung der ETH.

Beccafumi zeigte, wie Vasari zu berichten wusste, ein ausgeprägtes Interesse an Fragen der Metallbearbeitung.[192] Auch als Fünfundsechzigjähriger habe er sich noch Tag und Nacht mit dem Bronzeguss befasst, um die acht grossen Bronze-Engel für den Sieneser Dom fertigzustellen.[193] Vasari beschreibt ferner eine Serie von Radierungen, auf denen Beccafumi seltsame alchemistische Szenen dargestellt habe. Bis heute ist nicht restlos geklärt, weshalb Vasari hier von Radierungen und nicht von Holzschnitten spricht. Die Frage stellt sich, ob Beccafumi eine heute unbekannte Folge ähnlicher Thematik radierte oder ob Vasari, in Unkenntnis der Holzschnitte, irrtümlicherweise diese als Radierungen bezeichnete. Letztere Auffassung setzte sich mehrheitlich durch.[194] Sie ist aber auch aus anderen Gründen naheliegend. Vasari schildert die Darstellungen Beccafumis und erzählt, wie Jupiter und andere Götter Merkur gefesselt in der Hitze eines Schmelztiegels zur Ruhe *(congelare)* bringen wollten. Sobald Vulkan und Pluto glaubten, mit dem entfachten Feuer zum Ziel gelangt zu sein, habe sich Merkur jedoch auf einmal in Rauch verflüchtigt.[195] Die Beschreibung liest sich wie eine metaphorische Schilderung eines Vorgangs bei der Metallverarbeitung und lässt sich damit unmittelbar mit den allegorisch-emblematischen Darstellungen der Metalle in Beccafumis Holzschnittfolge in Übereinstimmung bringen.[196]

Die Holzschnitte waren ursprünglich, wie schlüssig nachgewiesen werden konnte, als Illustrationen zu den zehn Kapiteln eines zeitgenössischen Traktats des Sienesen Vannoccio Biringuccio (1480–1539), der unter dem Titel *De la Pirotechnia* erstmals 1540 in Venedig gedruckt wurde, geplant. Das Buch erschien sechzehn Jahre vor dem grundlegenden Text zur Metallkunde *De Re Metallica* von Giorgio Agricola.[197] Der Traktat, den Biringuccio in den Jahren 1530–1535 in Siena verfasste, erschien später ohne die Illustrationen Beccafumis. Dennoch dürften sie, vermutlich nach inhaltlichen Angaben des Gelehrten, ebenfalls in diesen Jahren entstanden sein. Die bekannten Abzüge der Folge

[191] Vgl. zu Beccafumis Chiaroscuroschnitten und Fussbodenintarsien Lincoln 2000, S. 45–110 und hier S. 102–107.

[192] Vasari-Milanesi [1568] 1906, V, S. 654.

[193] Piero Torriti, *Beccafumi*, Mailand: Electa, 1998, Kat. S5, S. 227–230.

[194] Vgl. u.a. G. F. Hartlaub, ‹De Re Metallica›, in: *Jahrbuch der preussischen Kunstsammlungen*, 1939, S. 103–110, Vincenzo Bianchi und Erberto Bruni, *Alcune rarissime stampe di soggetto alchimistico attribuite a Domenico Beccafumi (1486–1551)*, Pavia: Gruppo italiano della società farmaceutica del Mediterraneo latino, 1958, Mino Gabriele, *Le Incisioni Alchemico-metallurgiche di Domenico Beccafumi*, Florenz: Giulio Giannini & Figlio, 1988, und Andrea De Marchi, in: *Domenico Beccafumi e il suo tempo*, Ausstellungskatalog, hrsg. von Piero Torriti, Siena, Pinacoteca Nazionale di Siena u.a. (1990), Mailand: Electa, 1990, Kat. 174, S. 502–504.

[195] «[...] e stampò con acquaforte alcune storiette molto capricciose d'archimia; dove Giove e gli altri Dei volendo congelare Mercurio, lo mettono in un crogiuolo legato, e facendogli fuoco attorno Vulcano e Plutone, quando pensarono che dovesse fermarsi, Mercurio volò via e se n'andò in fumo», Vasari-Milanesi [1568] 1906, V, S. 653.

[196] Gabriele 1988, S. 6.

[197] Der Traktat des Sienesen Biringuccio, der in den Jahren 1530–1535 entstand, erschien erst postum: Vannoccio Biringuccio, *De la Pirotechnia Libri.X. Dove ampiamente si tratta non solo di ogni sorte & diuersita di Miniere, ma anchora quanto si ricerca intorno à la prattica di quelle cose di quel si appartiene a l'arte de la fusione ouer gitto di metalli come d'ogni altra cosa simile à questa*, Venedig: per Venturino Roffinello, 1540. *Parmigianino e la pratica dell'alchimia*, Ausstellungskatalog, hrsg. von Sylvia Ferino-Pagden u.a., Casalmaggiore, Centro culturale Santa Chiara (2003), Mailand: Silvana Editoriale Spa, 2003, Kat. I.16, S. 73, und Kat. I.20, S. 81.

weisen alle Spuren von starkem Wurmfrass auf. Da die Holzschnitte nicht ihren ursprünglichen Verwendungszweck erfüllten, blieben die Druckstöcke möglicherweise längere Zeit unbenutzt liegen und wurden erst später, bereits erheblich beschädigt, neu aufgelegt.

Inhaltlich gliedert sich die Folge in zwei Teile. Die ersten fünf Szenen befassen sich mit der Bindung der Metalle, die den planetarischen Göttern zugeordnet werden. Dabei bilden sich folgende Paare: Blei – Saturn, Zinn – Jupiter, Eisen – Mars, Kupfer – Venus, Quecksilber – Merkur und Gold – Sonne. Das Quecksilber erweist sich in allen Szenen naturgemäss als das flüchtigste der in Ketten gelegten, personifizierten Metalle und erhielt dadurch jeweils eine Sonderrolle. Die zweite Gruppe der Illustrationen befasst sich mit der Technik der Metallverarbeitung, der Metallgewinnung, dem Guss von Metallgegenständen, der Destillation und den verschiedenen Anwendungen von Schiesspulver und feierlichem Feuerwerk.

32. Domenico Beccafumi

Vulkan und der Philosoph (Teoria) arbeiten in der Schmiede, während draussen die Metalle sich in den Felsen verstecken (Blatt I der Folge)

1530–1535
Holzschnitt, 17,7 × 12,0 cm
Auflage: Druck vom verwurmten Holzstock
Beischriften: verso mit Bleistift «18»; auf Karton Händlervermerk «300.– / JNK»; «L.B. 2699 8 Bl. Domenico Beccafumi»; «X/29»
Erhaltung: zahlreiche Stellen (Wurmlöcher) mit brauner Tinte retuschiert, ebenso die Einfassungslinie
Provenienz: Christian David Ginsburg (1831–1914, Lugt I, Nr. 1145)
Inv. Nr. D 219.1

In der Schmiede befinden sich zwei männliche Gestalten: Vulkan, nur mit einer Lendenschürze bekleidet, und, in Mantel und Hut, der Philosoph, der dem Praktiker Vulkan als Verkörperung der *Teoria* anleitend zur Seite steht. Versinnbildlicht kehrt das Gespann von *Teoria* und *Pratica* in allen Szenen der Folge wieder, wobei immer Vulkan tatkräftig die Hand anlegt und der Philosoph Ratschläge erteilend im Hintergrund bleibt. Draussen, versteckt in den Felsen, beobachten die Metalle – dargestellt in den klassischen Personifikationen der ihnen zugehörigen planetarischen Götter – die Vorbereitungen in der Schmiede. Durch ihre Attribute, Blitzschleuder und Caduceus, sind Jupiter und Merkur kenntlich gemacht. Die in der Darstellung zum Ausdruck gebrachte Nähe von Verarbeitungsort und Abbaugebiet der Metalle könnte auf die Passagen des Traktats *De la Pirotechnia* anspielen, in denen auf die aus logistischen Gründen zwingende lokale Verarbeitung des abgebauten metallhaltigen Gesteins eingegangen wird.[198]

[198] Biringuccio 1540, fol. 5v–6r. Die Titel und die Beschreibungen der einzelnen Szenen folgen hier und im folgenden in den wesentlichen Zügen der Deutung bei Gabriele 1988, Tafeln I–X, S. 7–12.

33. Domenico Beccafumi

Vulkan und der Philosoph (Teoria) begeben sich auf die Suche nach den in Felsen eingeschlossenen Metallen
(Blatt II der Folge)

1530–1535
Holzschnitt, 17,7 × 12,1 cm
Auflage: Druck vom verwurmten Holzstock
Beischriften: verso mit Bleistift «14»; auf Karton Händlervermerk «300.– / JNK»; «L.B. 2699 8 Bl. Domenico Beccafumi»; «X/29»
Erhaltung: zahlreiche Stellen (Wurmlöcher) mit brauner Tinte retuschiert, ebenso die Einfassungslinie
Provenienz: Christian David Ginsburg (1831–1914, Lugt I, Nr. 1145)
Inv. Nr. D 219.2

Vulkan und sein Begleiter begeben sich auf die Suche nach den verborgenen Metallen. Sie werden dabei von der in weiblicher Gestalt erscheinenden, lebensspendenden *Natura* unterstützt, die, als Personifikation der guten Einflüsse des Makrokosmos, diese auf die Erde ausgiesst und den Metallen dadurch ihre spezifischen Tugenden verleiht. Von Jupiter und Merkur abgesehen sind hier auch Venus mit der Taube, Saturn mit der Sichel und der behelmte Mars zu erkennen. Zwischen Mond und Sonne, den regulierenden Kräften der ewigen irdischen Zyklen, entströmt dem Himmel Wasser, dem gemäss aristotelischer – und auch von Biringuccio geteilter – Auffassung der Ursprung der Metalle und der Mineralien in den Gesteinen zu verdanken ist.[199]

34. Domenico Beccafumi

Die Metalle fliehen beim Versuch Vulkans, sie aus den Felsen zu lösen
(Blatt III der Folge)

1530–1535
Holzschnitt, 18,0 × 11,9 cm
Auflage: Druck vom verwurmten Holzstock
Beischriften: verso mit Bleistift «20»; auf Karton Händlervermerk «300.– / JNK»; «L.B. 2699 8 Bl. Domenico Beccafumi»; «X/29»
Erhaltung: zahlreiche Stellen (Wurmlöcher) mit brauner Tinte retuschiert, ebenso die Einfassungslinie
Provenienz: Christian David Ginsburg (1831–1914, Lugt I, Nr. 1145)
Inv. Nr. D 219.3

Die Metalle sollen aus dem Gestein gelöst und in reiner Form gewonnen werden. Der Schmelzvorgang, für den sich Vulkan des Feuers bediente, lässt die Metalle entweichen, was Beccafumi bildlich als Flucht der Götter darstellte. Das Quecksilber in Gestalt Merkurs verflüchtigt sich schneller als alle anderen Metalle, weshalb er sich quirlig aus der Gruppe absondert und dem Feuer, seinem ärgsten Feind, entflieht.[200]

35. Domenico Beccafumi

Vulkan fesselt die gefangenen Metalle mit einer Kette (Blatt IV der Folge)

1530–1535
Holzschnitt, 17,5 × 12,0 cm
Auflage: Druck vom verwurmten Holzstock
Beischriften: unten rechts «Mecarinus De Senis. / inventor. S.»; verso mit Bleistift «15»; auf Karton Händlervermerk «/ JNK»; «L.B. 2699 / 8 Bl. / Beccafumi, D.»; «X/29»
Erhaltung: zahlreiche Stellen (Wurmlöcher) mit brauner Tinte retuschiert, ebenso die Einfassungslinie
Provenienz: Christian David Ginsburg (1831–1914, Lugt I, Nr. 1145)
Inv. Nr. D 219.4

Das von Beccafumi als einziger Holzschnitt der Folge signierte Blatt zeigt, wie Vulkan die nunmehr aus dem Gestein gewonnenen Metalle in Ketten legt. Hinter dem Felsen liegend befindet sich eine separierte weitere Gruppe gebundener Metalle, womit Beccafumi möglicherweise in einer ikonographisch-emblematischen Form die Raffination der Edelmetalle – ihre Gewinnung aus der unreinen, in der Natur vorkommenden Form – andeuten wollte, der sich Biringuccio in seinem Text ausführlich angenommen hatte.[201]

[199] Biringuccio 1540, fol. 4v und 5v.

[200] So rät Biringuccio, das Quecksilber mittels Destillation zu gewinnen, da das Feuer «*suo contrario, lo caccia*», Biringuccio 1540, fol. 23v, und Gabriele 1988, S. 9.

[201] Biringuccio 1540, fol. 54v–59r.

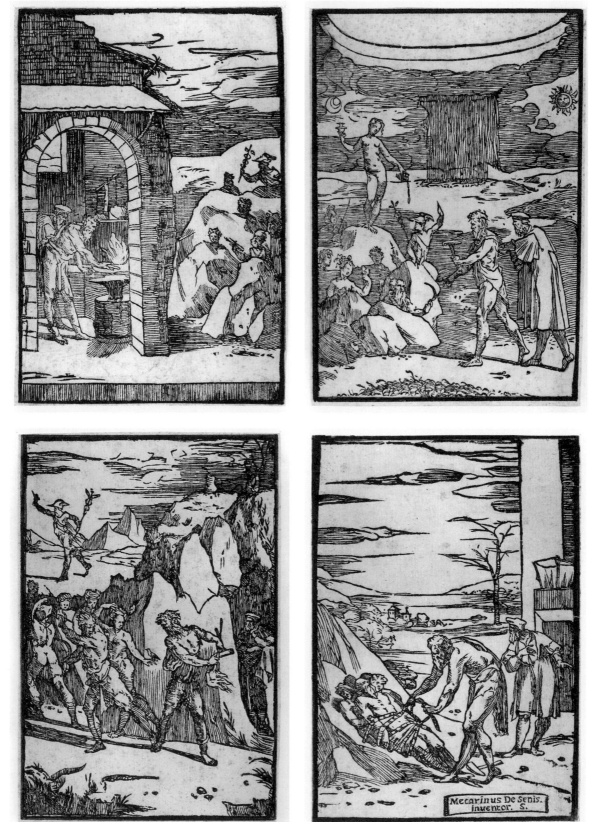

32.

33.

34.

35.

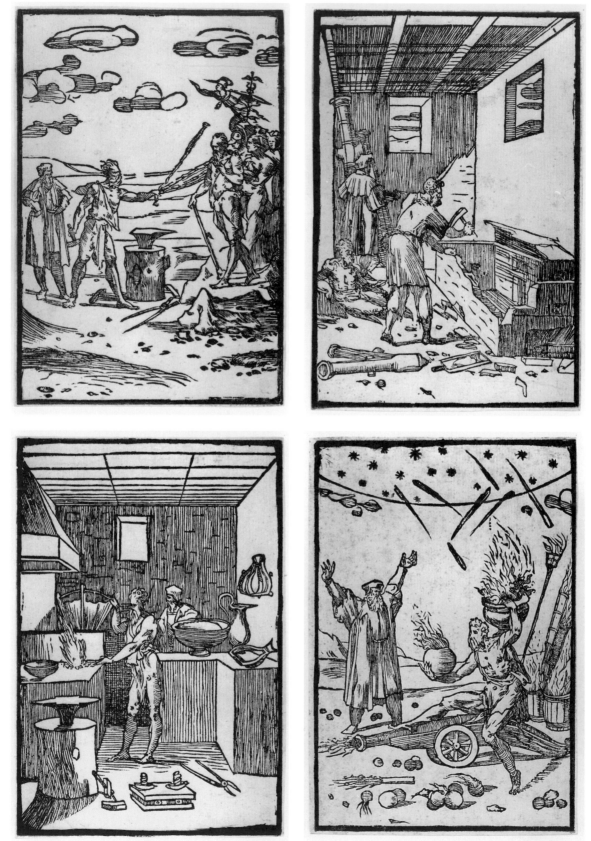

36. DOMENICO BECCAFUMI

VULKAN FÜHRT DIE METALLE ZUM ORT IHRER VERARBEITUNG (Blatt V der Folge)

1530–1535
Holzschnitt, 17,5 × 12,1 cm
Auflage: Druck vom verwurmten Holzstock
Beischriften: verso mit Bleistift «19»; auf Karton Händlervermerk «/ JNK»; «L.B. 2699 / 8 Bl. / Beccafumi, D.»; «X/29»
Erhaltung: zahlreiche Stellen (Wurmlöcher) mit brauner Tinte retuschiert, ebenso die Einfassungslinie
Provenienz: Christian David Ginsburg (1831–1914, Lugt I, Nr. 1145)
Inv. Nr. D 219.5

Die Metalle werden von Vulkan zur Verarbeitung geführt. Beccafumi setzte den von Biringuccio für das Binden des flüchtigen Quecksilbers benutzten Begriff «incatenato» im Wortsinn um und stellte die Metalle in Ketten gebunden dar.[202]

37. DOMENICO BECCAFUMI

NACH DEM MISSERFOLG WIRD DER ZERSTÖRTE OFEN ABGERISSEN (Blatt VI der Folge)

1530–1535
Holzschnitt, mit Feder ergänzt, 17,5 × 12,1 cm
Auflage: Druck vom verwurmten Holzstock
Beischriften: verso mit Bleistift «17»; auf Karton Händlervermerk «/ JNK»; «L.B. 2699 / 8 Bl. / Beccafumi, D.»; «X/29»
Erhaltung: zahlreiche Stellen (Wurmlöcher) mit brauner Tinte retuschiert, ebenso die Einfassungslinie
Provenienz: Christian David Ginsburg (1831–1914, Lugt I, Nr. 1145)
Inv. Nr. D 219.6

Der zweite Teil der Holzschnittfolge (Blatt VI–X) umfasst Illustrationen, die sich mit verschiedenen Kapiteln des Traktats *De la Pirotechnia* Biringuccios beschäftigen. Ein Gehilfe Vulkans baut, während Vulkan selbst über einen Misserfolg beim Guss grübelnd untätig zuschaut, den zerstörten Ofen ab. Im *Proemio* des sechsten Buchs könnte der Schlüssel zum Verständnis der Szene liegen: Biringuccio warnt, dass beim kleinsten Fehler das ganze Werk zerstört werden könne.[203]

38. DOMENICO BECCAFUMI

VULKAN AN DER ESSE BEI DER HERSTELLUNG KLEINER GERÄTE (Blatt VIII der Folge)

1530–1535
Holzschnitt, mit Feder ergänzt, 17,3 × 11,7 cm
Auflage: Druck vom verwurmten Holzstock
Beischriften: verso mit Bleistift «21»; auf Karton Händlervermerk «/ JNK»; «L.B. 2699 / 8 Bl. / Beccafumi, D.»; «X/29»
Erhaltung: zahlreiche Stellen (Wurmlöcher) mit brauner Tinte retuschiert, ebenso die Einfassungslinie
Provenienz: Christian David Ginsburg (1831–1914, Lugt I, Nr. 1145)
Inv. Nr. D 219.7

Nach der Darstellung des Gusses von Kanonenrohren und Glocken auf der hier fehlenden siebten Illustration der Folge schildert das achte Blatt die Herstellung von kleineren Geräten wie Schalen und Krüge. Die Szene korrespondiert mit dem achten Buch in Biringuccios Traktat, wo von der *«piccola arte del gitto»* die Rede ist.[204]

39. DOMENICO BECCAFUMI

VULKAN KOMMANDIERT EIN FEUERWERK (Blatt X der Folge)

1530–1535
Holzschnitt, mit Feder ergänzt, 17,4 × 11,6 cm
Auflage: Druck vom verwurmten Holzstock
Beischriften: verso mit Bleistift «16»; auf Karton Händlervermerk «/ JNK»; «L.B. 2699 / 8 Bl. / Beccafumi, D.»; «X/29»
Erhaltung: zahlreiche Stellen (Wurmlöcher) mit brauner Tinte retuschiert, ebenso die Einfassungslinie
Provenienz: Christian David Ginsburg (1831–1914, Lugt I, Nr. 1145)
Inv. Nr. D 219.8

Nach der Illustration der Kunst der Destillation, wie sie das neunte Buch des Traktats von Biringuccio beschreibt, widmet sich das zehnte und letzte Kapitel der Zusammensetzung von Schiesspulver und den verschiedensten Anwendungen von Feuer und Sprengkörpern in der Artillerie und bei festlichen Feuerwerken, den *«fuochi artificiali»*. Während Vulkan seinem Temperament und Können entsprechend aus allen Rohren schiesst, verwirft der Philosoph schockiert vom Resultat seiner eigenen Rezepte die Hände.

Lit.: Vasari-Milanesi [1568] 1906, V, S. 653; Mariette [1740–1770] 1851–1860, I, S. 94–95; Passavant 1860–1864, VI.; Hartlaub 1939, S. 103–110; Bianchi/ Bruno 1958; Karpinski 1960, S. 9–14; Gabriele 1988; De Marchi, in: *Domenico Beccafumi e il suo tempo* 1990, Nr. 174, S. 502–504 (mit ausführlicher Bibliographie); Torriti 1998, Kat. D112, S. 302–306; *Parmigianino e la pratica dell'alchimia* 2003, Kat. I.18 und I.19.I–X, S. 74–77.

[202] Ebd., fol. 23r.

[203] «[...] per il che le fadighe e'l tempo dato, la spesa fatta tutta si perde, tal che l'artefice tutto consolato et stracco, et ben spesso tutto ruinato ne resta», ebd., fol. 75v, hier zitiert nach Gabriele 1988, S. 11.

[204] Biringuccio 1540, fol. 118v.

Luca Cambiaso

(Moneglia/Genua, 1527 – S. Lorenzo de El Escorial, 1585)

Anders als in Venedig und Rom waren im 16. Jahrhundert in Genua nur wenige Künstler auf dem Gebiet der Druckgraphik tätig. Zu den frühesten unter ihnen gehörte der Zeichner und Maler Luca Cambiaso. Ungemein produktiv mit der Feder, fertigte er eine schier unerschöpfliche Zahl von scheinbar flüchtig hingeworfenen Federskizzen, denen er mit ergänzenden Pinsellavierungen den letzten Schliff gab. Seine Versuche auf dem Gebiet des Holzschnitts sind bisher nur in Ansätzen erforscht worden, und es liegt auf Grund ihrer ungewöhnlichen Natur wohl noch mancher von ihnen unentdeckt unter den italienischen Zeichnungen in den Sammlungen in aller Welt.

Der 1527 geborene Cambiaso wurde bereits früh von seinem Vater Giovanni Cambiaso, der selbst Maler war, zum Zeichnen nach Wachsmodellen und zum Studium der zeitgenössischen Kunst seiner Heimatstadt angehalten.[205] Zu den eben vollendeten Malereien gehörte in Genua die prachtvolle Ausstattung mit Fresken und Stuckarbeiten des damaligen Palazzo Doria, an denen unter anderen Perino del Vaga, Domenico Beccafumi und Giovanni Antonio da Pordenone beteiligt waren. Abgesehen von den Eindrücken, die ihm diese Künstler vermittelten, lassen die überbetonten muskulösen Figuren in Cambiasos Frühwerk die Kenntnis von Arbeiten Michelangelos vermuten. Er dürfte sie entweder auf einer Romreise zwischen 1547 und 1550 oder vermittelt durch Druckgraphik und Zeichnungen ken-

nengelernt haben. Daneben galt sein Interesse zunehmend der Darstellung von schwierigen Verkürzungen dramatisch bewegter, aber trotzdem malerisch aufgefasster Figuren. Dies ging zeitgleich mit einem Wandel in der Genueser Kunst einher, die durch den Zuzug römischer Künstler sowie durch den für Cambiaso besonders wichtigen Architekten und Entwurfskünstler Giovan Battista Castello (um 1509–1569) – Il Bergamasco, wie er in Genua genannt wurde – zunehmend Züge manieristischer Bildsprache annahm.[206]

Cambiaso besass die seltene Fähigkeit, seine Kompositionen mit wenigen Federstrichen virtuos zu Papier zu bringen. Nicht anders bediente er sich der spontanen Technik der Freskomalerei, die es ihm erlaubte, seine skizzierten Entwürfe ohne zusätzliche Kartonvorzeichnungen auf die Wände zu übertragen. Während er bis um 1550 vor allem an Aufträgen seines Vaters beteiligt war, darunter an Decken- und Lünettenfresken im ehemaligen Palazzo Doria und im Palazzo Grillo sowie am *Jüngsten Gericht* für die Kirche S. Maria delle Grazie in Chiavari, ging er seit 1551 unabhängige Wege. Seine Auftraggeber kamen einerseits durch Vermittlung des Architekten Galeazzo Alessi aus Perugia zunehmend aus Kreisen der Genueser Aristokratenfamilien. Andererseits erhielt Cambiaso die Möglichkeit, im Auftrag von religiösen Bruderschaften herkömmlichen, mehrteiligen Altartafeln mit den Mitteln der neuen Bildsprache zu zeit-

[205] Eine nützliche Übersicht zu Leben und Werk Cambiasos bietet Lauro Magnani, *Luca Cambiaso da Genova all'Escorial*, Genua: Sagep Editrice, 1995. Vgl. ferner den grundlegenden Werkkatalog: Bertina Suida Manning und William Suida, *Luca Cambiaso. La vita e le opere*, Mailand: Ceschina, 1958.

[206] Magnani 1995, S. 51.

[207] Vgl. *Galeazzo Alessi e l'architettura del Cinquecento*, Akten des internationalen Kolloquiums, Genua (1974), hrsg. von Wolfgang Lotz u.a., Genua: Sagep Editrice, 1975, Donna Marie Salzer, *Galeazzo Alessi and the villa in Renaissance Genoa*, Ph. D. Cambridge, Harvard University (1992), Ann Arbor: UMI, 1994, und Magnani 1995, S. 59–71.

gemässer Wirkung zu verhelfen.[207] Unter dem Einfluss Galeazzo Alessis, der ihm zu einem gemässigteren Malstil riet, bemühte sich Cambiaso zunehmend, den ungestümen Figurenstil an eine harmonischere Formensprache heranzuführen.[208] Raffaello Soprani betonte in seiner Lebensbeschreibung Cambiasos ferner die Bedeutung der täglichen Ratschläge und Diskussionen mit seinem Freund Giovan Battista Castello, die wesentlich zur Verfeinerung seines Mal- und Zeichenstiles beigetragen haben sollen.[209] Ihre Zusammenarbeit begann 1558 und führte zu zahlreichen gemeinsam ausgeführten Villenausstattungen mit Fresken und Stuck. Geprägt sind diese komplexen perspektivischen Bildanlagen von schwierigen Verkürzungen aus der Untersicht, dem *sotto in sù*. Damit nicht genug begann Cambiaso seine Figuren, möglicherweise einer Anregung Albrecht Dürers folgend, zur besseren Kontrolle ihrer Körperhaltungen in kantigen Volumen zu komponieren. Davon zeugen nicht nur seine Fresken in den Festräumen der Villa Cattaneo-Imperiale und des Palazzo della Grimaldi della Meridiana in Genua aus den sechziger Jahren, sondern auch zahlreiche Zeichnungen.[210]

Als 1567 Giovan Battista Castello nach Spanien ging, übernahm Cambiaso von diesem verschiedene grössere Aufträge für Dekorationsmalereien. Zu seinen Spezialitäten der 1570er Jahre zählten ferner reizvolle Nachtstücke mit künstlichen Lichtquellen wie die *Madonna mit der Kerze* in der Galleria del Palazzo Bianco oder *Christus vor Kaiphas* im Museo dell'Accademia Ligustica di Belle Arti. Nach verschiedenen Anfragen Philipps II., die Nachfolge Antonio Navarretes als Hofmaler in Madrid anzutreten, und wohl auch auf Vermittlung Giovanni Andrea Dorias, eines überzeugten Anhängers des gegenreformatorischen Gedankenguts, übersiedelte

Cambiaso 1583 nach Spanien. Bis zu seinem Tod zwei Jahre später übernahm er, gemeinsam mit seinem Sohn Orazio, seinem Schüler Lazzaro Tavarone und dem Sohn Giovan Battista Castellos, Fabrizio, sowie dem Maler Nicola Granello verschiedene Aufträge. Unter anderem gestalteten sie die Deckenfresken im Presbyterium und im Chor von S. Lorenzo de El Escorial.

Neben der Malerei erwies sich Cambiaso als unermüdlicher Zeichner, von dem die Legende berichtet, seine Mutter habe die Zeichnungen stapelweise im Ofen verfeuert. Nur dank Lazzaro Tavarone, der rettete, was er in Sicherheit bringen konnte, seien zahlreiche von ihnen den Flammen entkommen.[211] In unmittelbarem Zusammenhang mit seiner Tätigkeit als Zeichner stehen seine Holzschnitte. Die Beschäftigung Cambiasos mit dieser Drucktechnik ist weitgehend unerforscht und die Eigenart der daraus entstandenen Werke stellt zahlreiche Fragen, die bis heute nicht befriedigend beantwortet werden können.[212] Unklar ist etwa, ob sie als Studienvorlagen für andere Künstler oder, versehen mit Pinsellavierungen, als geschickte Imitationen originaler Handzeichnungen dienten. Mindestens zwölf verschiedene Holzschnitte werden mit ihm in Verbindung gebracht.[213] Teilweise sind die Blätter mit den Initialen Cambiasos bezeichnet. Andere tragen zusätzlich die bis heute nicht gedeutete Buchstabenfolge «GG. N. F. E.», bei der es sich um ein Monogramm eines Holzschneiders handeln könnte, und die Buchstaben «P.S.F.», die als Hinweis auf den Verleger «Petri Stefanoni Formis» verstanden wurden.[214] Auf Grund dieser Hinweise ist denkbar, dass Cambiaso seine Holzschnitte nicht selber schnitt, sondern einem zeitgenössischen Formschneider übergab, der diese Aufgabe nach seinen Anweisungen ausführte.

[208] Alessi ermunterte Luca «[...] a dismettere quella gigantesca maniera; mentr'essa mancava in alcuna parte die grazia, e di leggiadria. Approfittossi Luca de'consigli del virtuoso amico [...] adattandosi da indi innanzi ad un colorire più soave, e ad un disegnar meno stravagante», Raffaello Soprani, Le vite de'pittori, scultori, et architetti genovesi e de'Forestieri che in Genova operarono (1674), 2. erweiterte Ausgabe, hrsg. von Carlo Giuseppe Ratti, 2 Bde., Bologna: Stamperia Casamara, 1768–1797, I, S. 80, und Magnani 1995, S. 63 und 73–94.

[209] Soprani-Ratti [1674] 1768–1797, I, S. 82.

[210] Vgl. dazu Magnani 1995, S. 147–162, und Edward J. Olszewski, ‹Drawings by Luca Cambiaso as a Late Renaissance Model of *Invenzione*›, in: *Cleveland Studies in the History of Art*, 5, 2000, S. 29–31.

[211] Soprani-Ratti [1674] 1768–1797, I, S. 82.

[212] Die neuere Literatur zu Cambiaso bietet mit Ausnahme der von Suida und Suida Manning erstellten, allerdings unvollständigen Liste kaum wesentliche neue Erkenntnisse: vgl. Suida Manning / Suida 1958, S. 170–171, *Renaissance in Italien 1966*, S. 138–139, Magnani 1995, Anm. 8, S. 162, *Genoa. Drawings and Prints 1530–1800*, Ausstellungskatalog, bearb. von Carmen Bambach und Nadine M. Orenstein, New York, Metropolitan Museum of Art, 1996, Kat. 17, S. 24, und *Ausgewählte Graphik aus drei Jahrhunderten*, Bassenge, Auktionskatalog 78, 2001, Kat. 22–23.

[213] Neun werden bei Suida Manning und Suida verzeichnet, vgl. Suida Manning / Suida 1958, S. 170–171. Zu ergänzen sind eine zweite Fassung des Themas *Venus und Adonis*, vgl. hier Kat. 40, sowie eine *Geisselung* und eine *Dornenkrönung Christi* in der Albertina in Wien, vgl. *Renaissance in Italien 1966*, Kat. 216, S. 138, und Reichel 1926, S. 62, bzw. Karpinski 1983, TIB 48, S. 47.

[214] Die Monogramme wurden bereits von Brulliot aufgeführt, vgl. Brulliot 1832–1834, I, Nr. 1364, S. 172.

Jean-Michel Papillon, der Holzschnitte Cambiasos in einem Sammelband des Abbé de Marolles gesehen hatte, vergleicht die Drucke mit Kohlezeichnungen: «*Les gravures sur bois de Lucas Cangiage [...] sont dessinés comme si elles n'etoient qu'esquissées au charbon [...].*»[215] Tatsächlich weicht ihr Erscheinungsbild grundsätzlich von vergleichbaren Blättern der Zeit ab und zeigt eine starke Bindung an den Zeichenstil Cambiasos: Die Figuren sind mit harten, teilweise mehrmals gebrochenen Linien umrissen, und auf eine Modellierung der Körper wird vollständig verzichtet. Während das Blatt *Venus beweint den Tod des Adonis* (Kat. 40) noch den Charakter einer flüssig hingeworfenen Federzeichnung trägt, ist in der *Grablegung Christi* (Kat. 41) fast nur noch das Gerüst der Komposition angegeben. Die zahlreichen Leerstellen der Holzschnitte lassen die Möglichkeit offen, dass sie in dieser Form als unvollendet zu gelten haben und erst in von Hand ergänzter Form das erstrebte Resultat darstellen. Überarbeitete Holzschnitte sind in der Albertina in Wien und im Metropolitan Museum of Art in New York nachzuweisen: Das Wiener Exemplar der *Dornenkrönung Christi* zeigt, abgesehen vom Druck der Strichplatte, vermutlich von Hand aufgetragene Lavierungen in der Art eines Chiaroscuroschnitts.[216] Das New Yorker Exemplar *Raub einer Sabinerin* ergänzte Cambiaso hingegen in der Art seiner Federzeichnungen mit einer die Körperlichkeit modellierenden Lavierung in Sepia.[217] Die Frage, ob Cambiaso seine Holzschnitte als Mittel zur schnellen Herstellung von Zeichnungen betrachtete, die nur mit einer ergänzenden, schnell hingeworfenen Lavierung als vollendet gelten können, wird nicht ohne eingehende Nachforschungen nach weiteren lavierten Holzschnitten zu beantworten sein. Eine solche Untersuchung könnte sich dabei nicht nur auf die Durchsicht der jeweiligen Sammlungsbestände an Druckgraphik beschränken, sondern würde vor allem auch eine kritische Durchsicht der Cambiaso zugeschriebenen Federzeichnungen erfordern.

[215] Papillon 1766, I, S. 193.

[216] Reichel 1926, Taf. 64 und S. 62.

[217] *Genoa. Drawings and Prints 1530–1800* 1996, Kat. 17, S. 24.

[218] Allein drei Fassungen des Themas in Öl befanden sich ehemals in der Sammlung von Gian Vincenzo Imperiale in Genua, vgl. Suida Manning / Suida 1958, S. 89–90.

[219] Vgl. zusätzlich zum vorliegenden Exemplar Suida Manning / Suida 1958, Nr. 7, S. 171; Musper führt als Bildtitel für den vorliegenden Holzschnitt auf Grund des Dreizacks im Vordergrund *Poseidon und die Nymphen* auf, Heinrich Theodor Musper, *Der Holzschnitt in fünf Jahrhunderten*, Stuttgart: Kohlhammer, 1964. Der Eber im Hintergrund, der von Putti mit Schlagstöcken bestraft wird, kann m.E. jedoch als Mars in Gestalt des Ebers gedeutet werden, der Adonis die tödliche Verwundung zufügte. Bei der Waffe dürfte es sich entsprechend um den Jagdspeer des Adonis handeln.

[220] Suida Manning / Suida 1958, S. 89. Ohne das Wissen um die Existenz des vorliegenden Holzschnitts vermuteten die Autoren, dieses Gemälde hätte mit dem von ihnen publizierten Holzschnitt korrespondiert, vgl. Suida Manning / Suida 1958, Nr. 7, S. 171. Passavant führt bei der Beschreibung des Holzschnitts sowohl das Monogramm Cambiasos als auch diejenigen des Monogrammisten GG.N. und des Verlegers Pietro Stefanoni an: da keine der beiden Holzschnittfassungen alle Beischriften in der von ihm zitierten Weise zeigen, dürfte es sich bei seinen Angaben um ein Versehen handeln, vgl. Passavant 1860–1864, VI, Nr. 74a, S. 238; vgl. ebd. Nr. 44, S. 231–232.

[221] *Ausgewählte Graphik*, Bassenge, Auktionskatalog 80, 2002, Nr. 5206, S. 22–23.

40.

40. LUCA CAMBIASO

VENUS UND DIE DREI GRAZIEN BEWEINEN
DEN TOD DES ADONIS

1576 (?)
Holzschnitt, 25,00 × 29,40 cm
Beischriften: unten Mitte monogrammiert «CL»; rückseitig in brauner Tinte
«Luca Cambiasi, je la crois gravée par lui même -»
Erhaltung: innerhalb der Einfassungslinie beschnitten; im unteren Teil einzelne
schwach gedruckte Partien geringfügig überarbeitet; rechts unten und oben Partien gebräunt
Provenienz: Slg. Johann Rudolph Bühlmann
Inv. Nr. D 888

Lit.: Brulliot 1832–1834, I, S. 172; Nagler 1858–1879, II, S. 116; Passavant 1860–1864, VI, Nr. 74a, S. 238; Musper 1964, S. 258, und Abb. 210, S. 263; *Renaissance in Italien* 1966, Nr. 217, S. 139; *Ausgewählte Graphik*, Bassenge, Auktionskatalog 80, 2002, Nr. 5206, S. 22–23.

Luca Cambiaso nahm sich wiederholt sowohl in Gemälden wie auch in Zeichnungen dem Thema *Tod des Adonis* an.[218] Unter der vergleichsweise geringen Zahl von Holzschnitten, die Cambiaso zugeschrieben werden oder für die er die Vorlagen anfertigte, findet sich dieser Bildgegenstand gleich in zwei unterschiedlichen Fassungen.[219] Beide zeigen die trauernde Venus im Beisein der drei Grazien. Unmittelbare Vorlagen für die Holzschnitte sind nicht bekannt. Aus schriftlichen Quellen lässt sich allerdings ein verlorenes Gemälde nachweisen, das sich ehemals in der Sammlung des Gian Vincenzo Imperiale befunden haben soll und das die trauernde Venus zusammen mit den drei Grazien darstellte.[220] Nagler vermutete, Cambiaso habe den Holzschnitt eigenhändig mit «*malerischer Hand*» in der Art einer Kohlezeichnung geschnitten. Das nur in wenigen Exemplaren bekannte Blatt trägt auf einem 2002 im Kunsthandel befindlichen Exemplar die durchaus plausible handschriftliche Datierung «1576».[221]

41. Luca Cambiaso (?)

Die Grablegung Christi

Letztes Viertel 16. Jh. (?)
Holzschnitt, 32,80 × 22,90 cm
Auflage: Abdruck vom verwurmten Holzstock
Beischriften: oben rechts «Ioh» oder «104» (?)
Erhaltung: entlang der schwach sichtbaren Einfassungslinie beschnitten
Wz: Anker in Kreis mit Stern
Provenienz: Wilhelm Eduard Drugulin (1825–1879; Lugt I, 2612);
Slg. Johann Rudolph Bühlmann
Inv. Nr. D 828

Lit.: Nagler 1858–1879, II, S. 116; Suida Manning/Suida 1958, Nr. 3, S. 170
(Variante); Séguin 2002, S. 45.

Unter den Holzschnitten Cambiasos finden sich neben der
Grablegung Christi weitere Szenen der Passion: Die *Geisse-*
lung und die *Dornenkrönung*.[222] Während die *Geisselung*
viel stärker auf den flüssigen Stil von Cambiasos Feder-
zeichnungen Rücksicht nimmt, zeigen sich die beiden ande-
ren Blätter von einer spröderen Seite, die annehmen lässt,
dass für sie eine Überarbeitung mit dem Lavierpinsel
vorgesehen war. Die Komposition der *Grablegung* erinnert
an die gemalte Fassung desselben Themas im Museo
dell'Accademia Ligustica di Belle Arti in Genua.[223] Beim
vorliegenden Blatt, bei dem die Eigenhändigkeit fraglich
bleibt, handelt es sich um eine Variante eines Holzschnitts
gleichen Bildthemas, von dem ein Abzug in den Uffizien
nachweisbar ist.[224] Ein weiteres Exemplar dieses seltenen
Holzschnitts befand sich 2001 im Kunsthandel.[225]

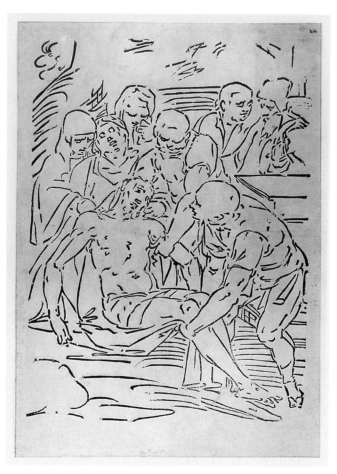

41.

[222] Von beiden Blättern befinden sich Exemplare in der Albertina in Wien, vgl. *Renaissance in Italien* 1965, Nr. 216, S. 138, und
Reichel 1926, S. 62 und Taf. 64, bzw. Karpinski 1983, TIB 48, S. 47.

[223] Suida Manning/Suida 1958, S. 64, und Magnani 1995, Abb. 258, S. 233.

[224] Florenz, Gabinetto disegni e stampe degli Uffizi, Inv. Nr. 7025, abgebildet bei Suida Manning/Suida 1958, Abb. 393,
Taf. CCXXXII.

[225] Vgl. Armand Séguin, ‹Aggiunte ai cataloghi›, in: *Grafica d'arte*, 52, 2002, S. 45, und Bassenge, Auktionskataloge, 78 und
79, 2001 bzw. 2002, Nrn. 5187 bzw. 5089.

[226] Vgl. zu Andreani hier S. 164–175.

[227] Maria Elena Boscarelli, ‹Andrea Andreani incisore mantovano›, in: *Grafica d'arte*, 3, 1990, S. 9–13.

ANDREA ANDREANI

(MANTUA, UM 1558/59 – MANTUA, 1629)

Andrea Andreani verdankt seinen Ruf vor allem seinen Farbholzschnitten und seiner Tätigkeit als Verleger und Drucker älterer Chiaroscuroschnitte aus dem Nachlass Niccolò Vicentinos. Einfache Holzschnitte wie diese Kopie nach Tizian blieben in seinem Werk Ausnahmen.[226] Die Komposition der *Sechs Heiligen* kopiert seitenverkehrt den Holzschnitt Niccolò Boldrinis nach Tizians heute in den Vatikanischen Museen befindlichem Altarbild mit der Darstellung der *Madonna mit Kind und den sechs Heiligen* aus S. Niccolò ai Frari in Venedig

(Kat. 15). Neben diesem Blatt nach Tizian kopierte Andreani auch den mehrteiligen, frühen Holzschnitt des Venezianers mit der Darstellung des *Triumphs Christi* (Abb. 2). Auf Grund dieser Kopien nach Tizian wurde die Vermutung geäussert, er habe sich zunächst in Venedig aufgehalten.[227] Die Widmung Andreanis an den Sienesen Fabio Buonsignori legt jedoch nahe, dass Andreani den Holzschnitt erst während seines Sieneser Aufenthalts in den Jahren zwischen 1586 und 1598 schnitt.

42. ANDREA ANDREANI

SECHS HEILIGE (SEBASTIAN, FRANZISKUS, ANTONIUS VON PADUA, PETRUS, NIKOLAUS UND KATHARINA) nach Niccolò Boldrini

Um 1586–1598
Holzschnitt, 50,2 × 40,0 cm; mit Ergänzungen 51,3 × 40,0 cm
Beischriften: unten rechts auf Säulenstumpf «TITIAN INVEN / AA INTA-GLIAT^or. / MANTOANO: / A FABIO BUONS^ri / NOBIL SENESE» (teilweise von Hand ergänzt)
Erhaltung: rechts stark beschnitten und Schrift unvollständig; linke untere Ecke fehlt, angesetzt und retuschiert, ebenso Spitzen des Palmwedels links oben; senkrechter Mittelfalz eingerissen; ganzes Blatt doubliert
Provenienz: Slg. Jacopo Durazzo, Genua (Auktion Gutekunst, Stuttgart, 1873,

Nr. 1396); Schenkung Johann Heinrich Landolt, 1885 (Lugt, I, 2066a)
Inv. Nr. D 23

Lit.: Zanetti 1771, S. 537; Mariette [1740–1770] 1851–1860, V, S. 315; Heinecken 1778–1790, I, S. 244; Baseggio [1839] 1844, Nr. 18, S. 35; Passavant 1860–1864, Nr. 53 Kopie B, S. 234; Mauroner 1941, Nr. 8-III, S. 37; Dreyer [1972], Kat. 9-II, S. 45–46; *Tiziano e la silografia veneziana* 1976, Nr. 46, S. 112; *Titian and the Venetian Woodcut* 1976, Nr. 37, S. 178.

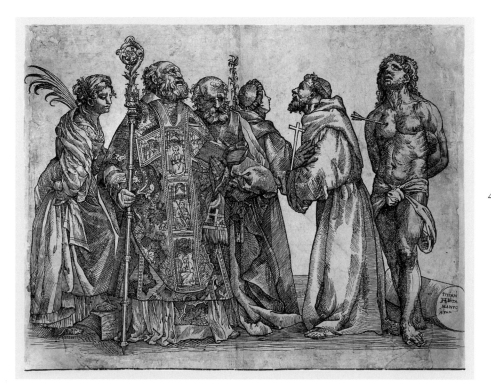

42.

III.

Der Chiaroscuroschnitt in der Renaissance

In einem Kommentar zu den Farbholzschnitten Ugo da Carpis berührte der englische Kunstliterat John Evelyn (1620–1706) mit knappen Worten wesentliche Aspekte des italienischen Chiaroscuroschnitts: *"Ugo da Carpi did things in stamp, which appear'd as tender as any Drawings and in a new way of 'Charo Scuro'* [sic], *or 'Mezzo Tinto' by the help of two plates, exactly conter-calked, the one serving for the shadow; the other for the heightning."*[228] Neben dem Hinweis auf die Technik und den ersten italienischen Vertreter dieser Druckspezialität verglich er die Gattung bezeichnenderweise mit Zeichnungen, als deren druckgraphische Entsprechung und für deren getreue Wiedergabe der Chiaroscuroschnitt im besonderen gedacht war. Die Bezeichnungen Chiaroscuroschnitt oder Clair-obscur-Holzschnitt für einen von mehreren Stöcken und entsprechend vielen Farben gedruckten Holzschnitt leiten sich von den Begriffspaaren *«chiaro – scuro»* und *«clair – obscur»* ab, die in der Kunsttheorie als

Termini für Helldunkelverfahren verwendet wurden. Bereits Cennino Cennini beschrieb gegen Ende des 14. Jahrhunderts in seinem *Libro dell'Arte*, wie der Maler die Verteilung von Licht und Schatten, das *«rilievo chiaro e scuro»*, gemäss den Lichtquellen zu beachten habe.[229] Seine spätere, in der Malpraxis gängige Bedeutung, die den Terminus auf das Helldunkel in der monochromen Malerei und Zeichnung bezieht, erhielt das ehemals ohne trennendes Bindewort verwendete Begriffspaar *chiaro scuro* allerdings erst von Giorgio Vasari. Im engeren und später gültigen Sinn bezeichnete er Farbholzschnitte als *«stampe di chiaroscuro»*.[230] Neben der vom Helldunkel abgeleiteten Bezeichnung kennt man den Farbholzschnitt auch unter dem Begriff Camaïeu-Schnitt oder *gravure en camayeux*, der seine Herkunft der geschnittenen Kamee verdankt, bei der mit dem Schliff von verschiedenfarbigen Steinschichten ein vergleichbarer Helldunkeleffekt erzeugt wird.

[228] John Evelyn, *Sculptura: or the History, and Art of Chalcography and Engraving in Copper. With an ample enumeration of the most renowned Masters, and their Works*, London: G. Beedle & T. Collins, 1662, hier zitiert nach *Evelyn's Sculptura*, hrsg. von C. F. Bell, Oxford: Clarendon Press, 1906, S. 47.

[229] Cennino Cennini, *Il libro dell'Arte*, hrsg. von Franco Brunello, Vicenza: Neri Pozza Editore, 1982, S. 11 (Kapitel IX).

[230] U.a. Vasari-Milanesi [1568] 1906, V, S. 226. Vgl. zur Begriffsgeschichte Luigi Grassi, *Chiaroscuro*, in: Luigi Grassi/Mario Pepe 1978, I, S. 102, und René Verbraeken, *Clair-Obscur, – histoire d'un mot*, Nogent-le-Roi: Editions Jacques Laget, 1979.

Grundsätzlich lassen sich die Chiaroscuroschnitte in zwei Gruppen teilen, die sich durch die Abstimmung der einzelnen Druckformen voneinander unterscheiden. Die eine, in Italien von Ugo da Carpi von deutschen Vorbildern übernommene Technik kombiniert eine herkömmliche, meist schwarz gedruckte Strichplatte mit einer farbigen Tonplatte, die neben ihrem Farbton durch Aussparungen weisse Partien des Papiers frei lässt. Im Ergebnis wird dem Blatt der Charakter einer weiss gehöhten Federzeichnung auf farbig grundiertem Papier vermittelt. Erste und fast gleichzeitige in diese Richtung zielende Versuche unternahmen in den Jahren 1507 und 1508 Lucas Cranach in Wittenberg und Hans Burgkmair in Zusammenarbeit mit dem Formschneider Jost de Negker in Augsburg. Im Unterschied zur eigentlichen Chiaroscurotechnik wurden bei diesen ersten Versuchen die Weisshöhungen mit Hilfe einer zweiten Strichplatte und deren Einfärbung mit goldener oder silberner Farbe erreicht.[231] Der entscheidende Schritt, die Weisshöhungen durch Aussparungen in einer über die Strichplatte druckenden Tonplatte zu erzielen, erfolgte möglicherweise jedoch nur wenig später mit Burgkmairs Überarbeitung seines *Hl. Georg* und seines *Maximilian I. zu Pferd*.[232]

Erst mit der Weiterentwicklung der Technik zum Mehrplattendruck fusst die heutige Forschung auf etwas sicherer Grundlage. Ihr liegt mit Burgkmairs und de Negkers 1510 datiertem Blatt *Das Liebespaar vom Tod überrascht*, bei dem erstmals drei Stöcke verwendet wurden, ein aussagekräftiger Druck zugrunde.[233] Er gehört der zweiten, in ihrer Drucktechnik verfeinerten Gruppe von Chiaroscuroschnitten an. Im Gegensatz zu den von zwei Stöcken gedruckten Farbholzschnitten gibt die schwarz gedruckte Strichplatte hier

nicht mehr die ganze Komposition wieder. Diese wird erst durch den Abzug der beiden zusätzlichen Tonplatten vervollständigt. Burgkmair, de Negker und Lucas Cranach folgten in dieser Technik weitere Künstler mit eigenen Arbeiten unmittelbar nach, unter ihnen Hans Baldung Grien und Hans Wechtlin. Die Abhängigkeit der einzelnen Holzstöcke untereinander war bei der zweiten Gruppe der Chiaroscuroschnitte grösser. Jede Platte erhielt innerhalb der Komposition eine Helligkeitsstufe zugewiesen, wobei auf eine eigentliche Strichplatte verzichtet wurde. Die angestrebte Wirkung erreichten die Formschneider allein durch das Zusammenspiel verschiedener flächig angelegter Tonabstufungen. Für diese verfeinerte Technik, die lange als Eigenheit der italienischen Chiaroscuroschnitte galt, stand vor allem der Name Ugo da Carpis, der sie nach 1516 in seinen Arbeiten nach Raffael und Parmigianino bis zu grosser Meisterschaft entwickelte (Kat. 45 und 53).

Um den Anspruch, die Technik des Chiaroscuroschnitts erfunden zu haben, kämpften sowohl die Künstler selbst als auch die späteren Künstlerbiographen. Lucas Cranach steht im Verdacht, mittels falscher Datierung seines *Hl. Christophorus* Hans Burgkmair und Jost de Negker das Verdienst um die Erfindung streitig gemacht zu haben, und von Ugo da Carpi ist bekannt, dass er sich – im Wissen um seine deutschen Vorbilder – 1516 vom Senat in Venedig das Druckprivileg für seine angeblich eigene Errungenschaft geben liess.[234] Was damals als gängiges Ringen um Ehre und Ruf, aber auch als Kampf um regionale Marktanteile verstanden werden kann, unterstreicht zum einen die Bedeutung, die damals dieser Invention zugemessen wurde, erfuhr zum anderen in der späteren Kunstliteratur ein eher chauvinistisch geprägtes Gehabe, das sich ent-

[231] Vgl. dazu Landau/Parshall 1994, S. 184–191.

[232] Bartsch 1803–1821, VII, Nrn. 23 und 32, S. 208–209 bzw. S. 211–212; vgl. dazu auch die Diskussion um die Datierung von Lucas Cranachs *Venus und Cupido* bzw. dessen *Hl. Christophorus* bei Landau/Parshall 1994, S. 191–198.

[233] Bartsch 1803–1821, VII, Nr. 40, S. 215.

[234] Der Text seiner Bittschrift an den venezianischen Senat findet sich im Wortlaut bei Johnson 1982, Anm. 1, S. 12.

lang den gleichen Lagern verfolgen lässt wie der Streit um die Erfindung des Kupferstichs durch Maso Finiguerra oder dessen deutsche Zeitgenossen.[235]

Der Chiaroscuroschnitt zeigt eine Facette der zeitgenössischen künstlerischen Praxis, die sich mit dem Problem des Helldunkel auseinandersetzte. Sowohl die Malerei als auch die Zeichnung kannten ihre monochromen Spielarten und gestanden dieser Manier ihren ganz eigenen Wert zu. Monochrome Wandmalereien, als Grabdekorationen in Kirchen oder als *sgraffiti* an Fassaden, waren sowohl in nord- als auch mittelitalienischen Städten verbreitet. Als *Grisaillen* gehörten sie spätestens seit Giottos Sockelfresken in der Arena-Kapelle in Padua aus den Anfängen des Trecento zum gängigen Repertoire der Maler. Eine besondere Eigenart monochromer Dekoration entwickelte sich mit den Holzintarsien für Chorgestühle und Privatbibliotheken. Besonders Verona und Urbino, daneben aber auch Klosterkirchen wie die Benediktinerabtei von Monte Oliveto, erfreuten sich ihres Rufes auf dem Gebiet der Intarsienkunst.[236] Damit verdankt der Chiaroscuroschnitt seinen Erfolg mittelbar zahlreichen künstlerischen Bestrebungen, die im zweiten und dritten Jahrzehnt des Cinquecento in mannigfacher Weise die Voraussetzungen für den farbigen Mehrplattendruck schufen. Wie gezeigt wurde, stand nördlich der Alpen die Erfindung der Drucktechnik mit dem Aufkommen des Zeichnens auf farbig grundiertem Papier in unmittelbarem Zusammenhang.[237] Von Ugo da Carpi ist jedoch überliefert, dass er sich vor seiner Ankunft in Venedig in seiner Geburtsstadt Carpi bereits als Fassadenmaler betätigt hatte und mit einiger Sicherheit damals mit monochromer Helldunkelmalerei in Berührung gekommen war.[238] Dass Ugo da Carpi in Venedig als Holzschneider die Technik des Farbholzschnitts nur kurze Zeit nach den ersten Versuchen auf diesem Gebiet in Augsburg und Wittenberg durch Burgkmair und Cranach übernahm, erscheint deshalb nur folgerichtig.

Venedig blieb auch nach 1520 eines der wichtigsten Zentren der Druckgraphik und des Buchdrucks. Ungeachtet dessen erhielt Rom auf diesem Gebiet mit Raffaels innovativer Strategie zur Verbreitung seiner Bildideen jedoch mehr und mehr Gewicht. Die blühende Auftragssituation in der Stadt bildete dafür die Grundlage und zog zunehmend Künstler aus ganz Italien, aber auch aus den Ländern nördlich der Alpen an. Die Raffaelstecher kamen mit wenigen Ausnahmen aus Norditalien oder genossen, wie etwa der Bolognese Marcantonio Raimondi, ihre Ausbildung dort. Aus Parma oder Bologna stammte auch Baverio de'Carocci, genannt Baviera, den Raffael lange als Farbreiber beschäftigt hatte und später aber als Drucker einsetzte. Baviera spielte eine zentrale Rolle im Geschäft mit der Raffael-Druckgraphik. Er war nach dem Tod Raffaels nicht nur Erbe der unter der Aufsicht des Künstlers entstandenen Kupferplatten, sondern der damals massgebliche Verleger in Rom, der auch weiterhin als Auftraggeber der Stecher in Erscheinung trat.[239] Produziert wurde nicht auf Bestellung, sondern nach den Bedürfnissen des Marktes. Damit wurde zum einen der Verleger als Berufsgattung etabliert, zum anderen entstand gleichzeitig ein eigentliches Verlagsprogramm. Unter Raffaels Aufsicht wurden vornehmlich Zeichnungen gestochen, die der Künstler eigens als Stichvorlagen anfertigte. Vasari nannte die aus dieser Zusammenarbeit hervorgegangenen Kupferstiche später bezeichnenderweise

[235] Vgl. dazu Matile 1998, S. 15–16.

[236] Vgl. dazu Evelyn Lincoln, *The Invention of the Italian Renaissance Printmaker*, New Haven/London: Yale University Press, 2000, S. 69–71.

[237] Landau/Parshall 1994, S. 183.

[238] Vgl. hier S. 46–48.

[239] *«Fece poi Marco Antonio per Raffaello un numero di stampe, le quali Raffaello donò poi al Baviera suo garzone»*, Vasari-Milanesi [1568] 1906, IV, S. 354. Der Geschichte und Entwicklung der Druckgraphik im Umfeld Raffaels widmeten sich in der Vergangenheit mehrfach eingehende Untersuchungen, vgl. zuletzt besonders Corinna Höper, in: *Raffael und die Folgen* 2001, bes. S. 51–72.

disegni stampati.[240] Die Vorlagen, meist Rötel- oder lavierte Federzeichnungen, gaben strenge Vorgaben hinsichtlich der Figuren und der generellen Bildkomposition. Offen blieb in manchen Fällen die Gestaltung des Hintergrunds, wo die Stecher Landschaften nach eigenem Gutdünken oder nach Vorlagen aus anderen Quellen einfügen konnten. Die Grenzen für ihren Spielraum waren recht weit gesetzt und trugen den Eigenarten der einzelnen Stecher Rechnung. Dies zeigen die vergleichsweise grossen Unterschiede der verschiedenen Blätter, die bei grosser Nachfrage nach ein und derselben Vorlage von mehreren Stechern in Angriff genommen wurden. Zu den wichtigsten Mitarbeitern, die Raffael eigens zum Zweck der Vervielfältigung seiner Zeichnungen herangezogen hatte, gehörten Marcantonio Raimondi (um 1470/1482 – um 1527/1534), Agostino Veneziano (um 1490 – nach 1536) und Marco Dente (gest. 1527). Raffael verstand es, sein Umfeld und die Zahl der Mitarbeiter an die wachsende Grösse und Zahl seiner Aufträge anzupassen. Dazu gehörte auch das Geschick, fähigen Malern wie Giulio Romano und Luca Penni nach längerer Zusammenarbeit zum rechten Zeitpunkt weitgehend freie Hand zu lassen, so etwa bei den Fresken in den Loggien des Vatikans, wo diese selbständig nach seinen Vorlagen arbeiten konnten. Die Organisation der Werkstattmitarbeiter und besonders die kluge Arbeitsteilung stellten eines von Raffaels entscheidenden Erfolgsrezepten dar. Im Grundsatz wurde es später von manchem Künstler mit Gewinn übernommen.

Eine willkommene Möglichkeit zur Erweiterung seines Angebots an Druckgraphik ergab sich nach 1516 für Raffael mit der Ankunft Ugo da Carpis in Rom. Der Ruf für seine Spezialität und Fähigkeit, von mehreren Stöcken farbig zu drucken, dürfte ihm bis nach Rom bereits vorausgeeilt sein und ihn zu einem willkommenen Mitarbeiter für Raffael gemacht haben. Dieser pflegte wie seine Mitarbeiter neben der Feder- und Rötelzeichnung vor allem jene von Giovan Battista Armenini in seinem Traktat als die dritte von vier Zeichnungsarten bezeichnete Methode, der lavierten und weiss gehöhten Federzeichnung.[241] Für die Übertragung dieser Art von Zeichnungen war der Chiaroscuroschnitt wie geschaffen. Die Zusammenarbeit mit Raffael dürfte gemessen an der vergleichsweise kleinen Zahl an damals entstandenen Chiaroscuroschnitten Ugos Tätigkeit kaum vollständig in Anspruch genommen haben. Hierbei muss jedoch in Erinnerung gerufen werden, dass der Farbholzschnitt während des ganzen Cinquecento eine Spezialität von wenigen Formschneidern blieb. Insgesamt entstanden in dieser Zeitspanne nur etwa 150 Chiaroscuroschnitte, davon zählt Bartsch deren 28 nach Raffael und 38 nach Parmigianino. Gemessen an dieser kleinen Zahl konnte demgegenüber der Kupferstich dank zahlreichen Stechern und Tausenden von gedruckten Blättern einen ungleich grösseren Erfolg vorweisen.[242] Das Handwerk des farbigen Mehrplattendrucks, das laut Vasari den auf diese Weise gedruckten Blättern den Anschein gab, sie wären mit dem Pinsel gemalt, blieb in den Händen weniger Spezialisten.[243] Dazu gehörten neben Ugo da Carpi vor allem die Holzschneider Antonio da Trento (tätig um 1527) und Niccolò Vicentino (tätig um 1525–1550), deren Werk einer engen Zusammenarbeit mit Parmigianino entsprang. Von den noch im Cinquecento tätigen Künstlern sind ferner die Formschneider Giovanni Gallo, Alessandro Gandini, der als Künstlerpersönlichkeit nur schwer fassbare Monogrammist ND von Bologna

[240] Vasari-Milanesi [1568] 1906, V, S. 397. Der Begriff findet sich in der Kunstliteratur bereits vor Vasari bei Marcantonio Michiel: «[...] libro de dissegni a stampa [...] de man de varii maestri», Marcantonio Michiel, *Notizia d'opere del disegno*, hrsg. und übers. von Theodor Frimmel, Wien: Verlag von Carl Graeser, 1896 [= Quellenschriften für Kunstgeschichte und Kunsttechnik, N.F., 1], S. 92. Vgl. dazu Matile 1998, S. 17–18.

[241] Giovan Battista Armenini, *De' veri precetti della pittura* [Ravenna 1587], Krit. Ausgabe, bearb. von Marina Gorreri, Turin: Einaudi, 1988, S. 71.

[242] Trotter 1974, S. 5.

[243] «[...] carte che paiono fatte col pennello, a guisa di chiaroscuro [...].» Vgl. Vasari-Milanesi [1568] 1906, V, S. 420.

sowie einige anonyme Meister zu nennen. Vasari berichtet, die schönsten Chiaroscuroschnitte seien jedoch nach dem Tod Parmigianinos von Domenico Beccafumi geschaffen worden.[244] Nach den Anfängen der Technik in Venedig und Rom erwies sich der sienesische Maler Beccafumi zweifellos als der innovativste unter den Künstlern, die sich mit der Chiaroscuro-Technik auseinandersetzten. Seine lebenslange Beschäftigung mit der Anfertigung der Fussbodeninkrustationen im Sieneser Dom gehörte nicht nur zu den grössten Unternehmungen dieser Art, sondern liess ihn die Technik des *Chiaroscuro* auch im Holzschnitt nach ihren Möglichkeiten hin ausloten. Dazu gehörte ferner die intensive Beschäftigung mit weiteren Formen und Anwendungen mono- und polychromer Helldunkeltechnik, von der zahlreiche seiner Zeichnungen auf grundierten Papieren oder Ölgemälde in Grisaille-Technik zeugen.[245] Auf dem Gebiet der Druckgraphik bediente er sich, wie Parmigianino (Kat. 52), zunächst der Kombination von Radier- und Holzschnittechnik, wobei die Radierung die Funktion einer Strichplatte übernahm und der graue Hintergrund mit den herausgearbeiten Partien für die Imitation von Weisshöhungen von einer Tonplatte in Holz übernommen wurde.[246] Zu den heute seltensten Blättern seiner Hand gehört eine Serie von Aposteldarstellungen. Meist von drei oder höchstens vier Stöcken gedruckt, übertreffen sie an linearer Eleganz und flächiger Tonabstufung alle vorgängigen Versuche in dieser Technik. Beccafumis Blätter können für die ganze spätere Entwicklung des Chiaroscuroschnitts als wegweisend gelten. Sie dürften, zusammen mit den Bodeninkrustationen des Sieneser Doms, für deren Entwurf und Ausführung Beccafumi einen grossen Teil seiner künstlerischen Tätigkeit in seiner Heimatstadt einsetzte,

vor allem für Andrea Andreani Anregung gewesen sein. Von der schieren Grösse der Bildfelder von Beccafumis Bodeninkrustationen beeindruckt, setzte Andreani diese Kompositionen als Riesen-Chiaroscuroschnitte um, zu deren Herstellung eine umfangreiche Zahl von Holzstöcken nötig war (Abb. 8). Andreani werden ferner zahlreiche Nachdrucke von originalen, älteren Chiaroscuroschnitten nach Raffael verdankt. Entsprechend wichtig ist seine Rolle auch im frühen 17. Jahrhundert, als sich Bologna zu einem bedeutenden Zentrum der künstlerischen Rezeption der Werke Raffaels entwickelte. Durch Andreanis spezifisches Interesse am Mehrplattendruck war es dem auch selber als Holzschneider tätigen Künstler gelungen, zahlreiche Strich- und Tonplatten aus Nachlässen in seinen Besitz zu bringen. In der Regel mit seinem Monogramm und einer Jahrzahl versehen, sind sie deutlich als Nachdrucke aus dem Verlag Andreanis gekennzeichnet. Vom drucktechnischen Standpunkt betrachtet ist ihre Ausführung nicht immer einwandfrei. Eine hohe Auflage war Andreani womöglich in vielen Fällen wichtiger als die Qualität der einzelnen Abzüge. Entsprechend mangelt vielen dieser Blätter die nötige Sorgfalt während des Druckvorgangs, wobei nahezu alle Neuabzüge Andreanis beim Abziehen der Strichplatte in der Presse einem zu grossen Druck ausgesetzt waren. Die übermässige Kraft presste die oft dick aufgetragene Farbe an die Ränder der geschnittenen Plattenstege. Die solchermassen verpresste Farbe erscheint in den Abzügen deshalb meist dunkler als die eigentlichen Linien der Strichplatte und lässt sie im Gesamteindruck unscharf erscheinen.

Die Chiaroscuroschnitte erfreuten sich unter Liebhabern grosser Nachfrage. Sie sind deshalb auch

[244] «*Ma le più belle poi sono state fatte da Domenico Beccafumi sanese, dopo la morte del detto Parmigianino [...]*», Vasari-Milanesi [1568] 1906, V, S. 423.

[245] Vgl. z.B. *Domenico Beccafumi e il suo tempo* 1990, Kat. 116–123, 126–127 und 129, S. 452–457, 460–461 und 463.

[246] Ebd., Kat. 146 und 149, S. 479–481.

[247] Aubin Louis Millin, *Dictionnaire des beaux-arts*, Paris: Desray, 1806, Bd. I, S. 745.

[248] Ernst Rebel, *Faksimile und Mimesis: Studien zur deutschen Reproduktionsgraphik des 18. Jahrhunderts*, Diss. München (1979), Mittenwald: Mäander, 1981 [= Studien und Materialien zur kunsthistorischen Technologie, 2], S. 14–19. Zur Zeichnungsreproduktion vgl. ergänzend auch Michael Matile, ‹[...] *das zweyte Ich der Zeichnung* [...]›. Zur Reproduktion von Handzeichnungen im Zeitalter des Klassizismus›, in: *Klassizismen und Kosmopolitismus. Kulturaustausch um 1800*, Akten des Symposiums (2001), hrsg. von Kornelia Imesch, Zürich: Schweizerisches Institut für Kunstwissenschaft, 2003 (im Druck).

heute noch in mehr oder weniger grossem Umfang in fast allen Graphik-Sammlungen vertreten. Die von Sammlern und Kennern des 17. und 18. Jahrhunderts um ihrer Möglichkeiten zur Wiedergabe von Handzeichnungen gleichermassen geschätzte Technik zeigte sich bereits im Cinquecento in einem ganz besonderen Verhältnis zur Zeichnung als Sammlungsobjekt. Als solche wurden sie in Privathäusern in Klebebänden, versehen mit mehr oder weniger aufwendigen Montierungen, aufbewahrt. Manchmal dienten sie aber auch gerahmt als Wandschmuck. Dies war den Formschneidern bewusst und veranlasste sie in einigen Fällen, die Rahmungen und Einfassungen gleich mitzudrucken. Dies lässt sich etwa an den beiden gleichformatigen Blättern *Der Lautenspieler* und *Johannes der Täufer in der Wüste* (Kat. 55 und 56) von Antonio da Trento zeigen: Beide Kompositionen, die thematisch zwar kaum als Pendant eingestuft werden können, unterstreichen formal mit ihrer im Holzschnitt wiedergegebenen und weitgehend übereinstimmenden quadratischen Rahmung ihren Charakter als Kunstobjekte. Gleichermassen wie Antonio da Trento auf die Wiedergabe der zeichnerischen Handschrift Wert legte, verwies er mit der Präsentation der Zeichnungen als gerahmte Werke auf deren Charakter als Sammlungsobjekte. Original und Wiedergabe, Vorlage und *Fac-simile*, standen bei vielen Chiaroscuroschnitten weit mehr im Vordergrund der künstlerischen Problemstellung, als es dies bei Kupferstichen der Fall war. Der Chiaroscuroschnitt galt dem Kunsthistoriker Aubin Louis Millin (1759–1818) nicht zufällig – und vermutlich nicht zuletzt unter dem Eindruck der besonders zahlreich in dieser Technik reproduzierten, skizzenhaften Parmigianino-Zeichnungen – als besonders geeignet, Skizzen und Entwürfe festzuhalten: «[...] *ce genre de gravure, qui convient surtout pour représenter ces dessins où les artistes n'ont voulut qu'esquisser les principaux caractères du dessins ou de la composition.*»[247] Zu Recht wurde deshalb gerade in diesem im Cinquecento entwickelten Druckverfahren die Anfänge des Faksimiledrucks gesehen.[248] Darüber hinaus soll nicht übersehen werden, dass im Cinquecento Wiedergaben von Zeichnungen in Chiaroscuro-Technik – im Gegensatz zu den späteren Bemühungen – zwar auf die Nähe zur Vorlage abzielten, in ihrem Wesen aber vor allem auf ihre eigene Wirkung hin angelegt waren.

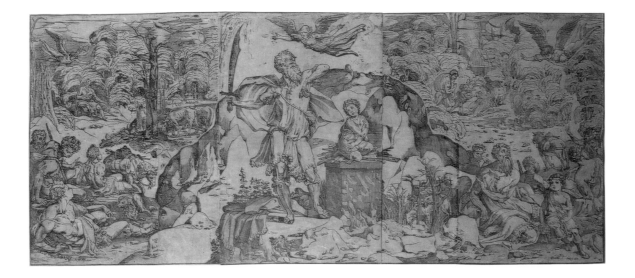

Abb. 8
Andrea Andreani, *Das Opfer Abrahams*, 1580, Chiaroscuroschnitt, 75 × 170 cm
David Tunick, Inc., New York

Chiaroscuroschnitte nach Raffael und dessen Kreis

Ugo da Carpi – Die Jahre in Rom

Ugo da Carpi schwankte zwischen künstlerischer Innovation und dem Versuch, sich als Formschneider von Buchillustrationen und als Herausgeber von Büchern zu etablieren.[249] Sein einziges bekanntes Gemälde mit der Darstellung der Hl. Veronika mit dem Schweisstuch Christi und den Hll. Petrus und Paulus, so wird überliefert, malte er in Öl buchstäblich von Hand, nämlich mit den Fingern anstelle eines Pinsels.[250] Gleichzeitig kopierte er für die Holzschnittillustration von Büchern im Auftrag seiner venezianischen Verleger in alter Manier nach französischen Stundenbüchern des 15. Jahrhunderts. Sein Ruf und Nachruhm war jedoch entschieden mit seinen Chiaroscuroschnitten verbunden, die ihm auch den Eintrag in Giorgio Vasaris Vitenwerk über die berühmten Maler, Bildhauer und Architekten eintrugen. Wenn Ugo da Carpi die Technik des Chiaroscuroschnitts auch nicht erfand, wie er selbst vorgab, so kann er zumindest als derjenige gelten, der die Technik in Italien als erster einführte. Seine in Venedig nach Beispielen Lucas Cranachs und Hans Burgkmairs d. Ä. entwickelte Drucktechnik mit zwei Stöcken, die eine dominierende Strichplatte für die eigentliche Zeichnung und eine farbige Tonplatte für Weisshöhungen sowie für die Imitation eines getönten Papiers einsetzte, fand in Rom schnell Beachtung und Wertschätzung. Dabei blieb es nicht beim Verfahren mit zwei Druckformen. In

[249] Bereits Vasari beschrieb ihn als mittelmässigen Maler, zugleich aber als begnadeten Künstler in anderen «*fantasticherie*», vgl. Vasari-Milanesi [1568] 1906, V, S. 420. Ugos bekannteste Publikation, der *Thesauro de Scrittori*, erschien erstmals 1525 und stellt im wesentlichen eine Schrifttypensammlung dar. Die meist zitierte Ausgabe erschien jedoch erst zehn Jahre später, 1535, vgl. Ugo da Carpi, *Thesauro de Scrittori*, Rom [1535], London: Nattali & Maurice, 1968.

[250] Rom, Vatikan. Laut Vasari soll sich Michelangelo abfällig über Ugos Technik geäussert haben: Ugo hätte besser den Pinsel verwendet und in besserer Manier gemalt, statt sich zu rühmen, das Bild mit den Fingern gemalt zu haben, Vasari-Milanesi [1568] 1906, V, S. 421–422. Servolini 1977, Tafel vor S. 1.

Rom erkannte er bald, dass sich mit dem Druck von einer Strich- und bis zu vier oder sogar fünf Tonplatten die Effekte des Helldunkel noch weiter steigern liessen. Raffael selbst setzte sich für die Technik ein und gab Ugo da Carpi eigene Zeichnungen zur Übertragung. Diese wichtige Protektion des einflussreichen Raffaels für einen Neuankömmling in Rom verhalf ihm zu einem vielversprechenden künstlerischen und editorischen Neubeginn.

Seine Ankunft in Rom erfolgte zwischen 1516 und 1518. Der genaue Zeitpunkt seiner Abreise aus Venedig ist unbekannt. Während der venezianische Verleger Pentio de Leucho in einem *Breviarium romanum* noch im März 1518 eine von Ugo da Carpi signierte *Verkündigung* publizierte, sprechen einige vermutlich schon vor 1518 entstandene Chiaroscuroschnitte nach Raffael für eine Ankunft in Rom vor diesem Datum.[251] Das Blatt *Der Tod des Ananias*, entstanden nach einer im Zusammenhang mit den Teppichen für die Sixtinische Kapelle entstandenen Zeichnung Raffaels, belegt mit der Beischrift als erstes Dokument seine Tätigkeit in Rom: «ROME. APUD. UGUM. DE. CARPI. IMPRESSAM. M.D.XVIII.».[252] Die Inschrift – berücksichtigt man den vollen Wortlaut – zeugt ferner von Ugo da Carpis Vorsicht gegenüber Kopisten seiner Werke. Nachdem er bereits 1516 beim venezianischen Senat um ein Schutzprivileg für seine Technik, «*di stampare chiaro et scuro, cosa nuova et mai piu fatta*», ersucht hatte, erhielt er nun auch von Papst Leo X. 1518 ein solches Vorrecht, das im Kirchenstaat seine Holzschnitte bei Strafe der Exkommunikation vor Nachahmung schützte.[253] Der ausserhalb der Einfassungslinie gedruckte Text konnte allerdings einfach entfernt werden, weshalb er diesen Verweis auf seine Rechte später mitunter auch innerhalb der Darstellung abdruckte. Dass der

Aufdruck keinen wirklichen Schutz vor Plagiaten bot, beweist eine Kopie seines Chiaroscuroschnitts *Aeneas und Anchises*, bei der auch das Druckprivileg kurzerhand mitkopiert worden war.[254]

Die ihm für den Farbholzschnitt verliehenen Rechte erstreckten sich jedoch nicht auf seine Buchillustrationen. Ebensowenig vermochten einmal vergebene Privilegien über den lokalen Bereich hinaus Wirkung zu entfalten. Die Berechtigung von Ugo da Carpis steten Versuchen, die Einkünfte aus seiner Tätigkeit abzusichern, bestätigte sich während seiner Tätigkeit als Buchholzschneider in Rom. Seine erstmals 1522 in Venedig erschienenen Illustrationen für Ludovico Arrighis *La operina da imparare di scrivere littera cancellarescha* waren offenbar Gegenstand eines Rechtsstreits. Arrighi besass für diese Originalausgabe ein Privileg der venezianischen Serenissima und damit ein exklusives Publikationsrecht auf dem venezianischen Staatsgebiet. Dieses galt jedoch nicht auf römischem Boden, weshalb es Ugo da Carpi 1525 möglich war, sich für seine Kopie dieses Werks von Papst Clemens VII. dieselben Rechte garantieren zu lassen.[255]

Die Chiaroscuro-Technik des Holzschnitts war in Rom weitgehend unbekannt und kam als neues Ausdrucksmittel der Druckgraphik in Zeiten des Aufschwungs gerade recht. Ugos Technik bestand zunächst darin, eine Strichplatte, wie er sie zuvor für die Wiedergabe von Tizians *Opfer Abrahams* (Kat. 10) anfertigte, mit einem Farbton im Druck zu hinterlegen und damit ein grundiertes Papier zu imitieren. Mit Aussparungen in der Tonplatte gelang es, Teile des Papiers im Druck weiss zu belassen. Diese Vorgehensweise liess die zutreffende Vermutung aufkommen, das Ziel der Technik sei vor allem die adäquate Wiedergabe von weiss gehöh-

[251] Trotter 1974, S. 9, und Gnann, in: *Raphael und der klassische Stil* 1999, Kat. 49, 51 und 52, S. 110, 112–113.

[252] Bartsch 1803–1821, XII, Nr. 27, S. 46, und *Raphael und der klassische Stil* 1999, Kat. 11, S. 72–73.

[253] Den Hinweis auf dieses Schutzprivileg Papst Leos X. publizierte Ugo da Carpi am unteren Rand seines bereits genannten Blattes *Der Tod des Ananias* von 1518: «.RAPHAEL. VRBINAS. / QUIQUIS. HAS. TABELLAS. INVITO. AVTORE. INPRIMET. EX. DIVI. LEONIS. X. / AC[.] ILL. PRINCIPIS. ET. SENATUS. VENETIARUM. DECRETIS. EXCOMUNI-CATI/ONIS. SENTENTIAM. ET. ALIAS. PENAS. INCURRET.»

[254] Vgl. Bartsch 1803–1821, XII, Nr. 12, S. 104, und *Raphael und der klassische Stil* 1999, Kat. 2, S. 61. Caroline Karpinski schrieb die Kopie dem Meister ND von Bologna zu, vgl. Caroline Karpinski, ‹Le Maître ND de Bologne›, in: *Nouvelles de l'Estampe*, 26, 1976, Kat. 5, S. 26. Die Kopie ist abgebildet in Karpinski 1983, TIB 48, 12 Copy (104), S. 168.

[255] Johnson 1982, S. 8. Vgl. zur Editionsgeschichte Esther Potter, in: da Carpi 1968, S. VII–IX.

ten, auf farbig grundierten Papieren ausgeführten Feder- oder Pinselzeichnungen gewesen.[256] Anders als beim Kupferstich, dessen Vorlage eine Zeichnung, ein Gemälde oder sogar ein antikes Bildwerk sein konnte, dürfte die Wahl der Wiedergabetechnik bei Chiaroscuroschnitten zunächst in der Eigenart der Vorlage gelegen haben. Nur wenige dieser Vorlagen für Chiaroscuroschnitte sind jedoch überliefert. Dazu gehört eine Zeichnung in Feder, laviert und mit Weisshöhungen versehen, im British Museum.[257] Sie zeigt den *Traum Jakobs* und diente als Vorlage sowohl für ein Fresko in den Loggien des Vatikans als auch für einen handwerklich besonders ausgereiften Holzschnitt von drei Stöcken, der wiederholt Ugo da Carpi oder Niccolò Vicentino zugeschrieben wurde.[258] Die Zeichnung weist alle technischen Merkmale auf, für deren Wiedergabe sich die Chiaroscuro-Manier besonders eignete: Die Konturen der Feder- und Kohlevorzeichnung werden durch die Strichplatte hervorgehoben und in den einzelnen Partien durch Strichlagen ergänzt. Die beiden Tonplatten in zwei Grautönen folgen flächig den Abstufungen der Lavierungen, wobei die hellere Platte mit Aussparungen die Weisshöhungen wiedergibt. Sowohl der Holzschnitt als auch das zugehörige Fresko im sechsten Joch der Loggien geben Raffaels Zeichnung seitenrichtig wieder. Die Wolkenformationen sowie der oben gebogene Wanderstock Jakobs belegen, dass der Holzschnitt nach der Zeichnung und nicht nach dem Fresko angefertigt wurde. Die Zeichnung Raffaels wurde am oberen Rand vermutlich nachträglich beschnitten. Der dort nicht mehr sichtbare Gottvater und die Mondsichel in der linken Himmelshälfte erscheinen hingegen sowohl auf dem Fresko als auch auf dem Chiaroscuroschnitt.

Öfter wurde eine Abhängigkeit der Chiaroscuroschnitte von Kupferstichen der Raffaelstecher vermutet. Das Gegenteil erscheint wahrscheinlicher. Der Vergleich von Kupferstichen und Holzschnitten, die auf die gleiche Bildfindung zurückgehen, bestätigt diese Annahme. Stellt man etwa Ugo da Carpis *Herkules und Anthäus* der von Marcantonio Raimondi gestochenen Fassung gegenüber, so steht seine lebendige Strichführung, die stilistisch unmittelbar an den *Hl. Hieronymus* nach Tizian anschliesst, in deutlichem Kontrast zur ausgefeilten, glatten Stichtechnik des Kupferstichs. Der Verlust an unmittelbarer Lebendigkeit scheint hier zu Ungunsten des Kupferstichs auf eine grössere Entfernung zur verlorenen Vorlage Raffaels hinzuweisen.[259] Vermutlich waren diese und andere Kopien Raimondis nach Ugos Holzschnitten gearbeitet und entstanden erst nach dem Tod Raffaels im Jahr 1520. Raffael selbst dürfte die Stecher und Holzschneider noch gezielt für bestimmte Aufgaben herangezogen und seine Zeichnungen für die Übertragung in ein bestimmtes Druckmedium ausgeführt haben.

Nach dem Tod Raffaels änderte sich die Situation unter der Führung des Verlegers Baviera grundlegend. Es galt, den Mangel von ständigem Zufluss neuer Zeichnungsvorlagen Raffaels zu kompensieren und dessen künstlerisches Erbe möglichst gewinnbringend und in hohen Auflagen zu verbreiten. Ugo da Carpi, der die Rechte an seinen Chiaroscuroschnitten selbst besass, druckte und verlegte seine Werke vermutlich unabhängig von Baviera. Die Zahl der ihm zugeschriebenen, nach Vorlagen Raffaels geschnittenen Blätter beläuft sich auf über ein Dutzend. Darunter sind sowohl weiterum bekannte Kompositionen, wie sie Raffael für seine Teppichserie für die Sixtinische Kapelle verwendete,

[256] Bereits Vasari betonte die entscheidende Rolle der lavierten und gehöhten Federzeichnung für die Entwicklung der Chiaroscuro-Technik, vgl. Vasari-Milanesi [1568] 1906, V, S. 421.

[257] London, British Museum. Die Zeichnung galt lange als Werk Luca Pennis, wird aber heute als Arbeit Raffaels betrachtet, vgl. Dacos 1986, Nr. VI.1, S. 173–174, *Raphael und der klassische Stil* 1999, Kat. 100, S. 162, und *Raffael und die Folgen* 2001, Kat. 1.7, S. 154. Weitere Vorzeichnungen Raffaels zu Chiaroscuroschnitten lassen sich für den *Wunderbaren Fischzug* (Windsor, Royal Collection, Nr. 12749) oder die *Auferstehung Christi* (Chatsworth, Trustees of the Chatsworth Settlement, Nr. 150) nachweisen. Lange Zeit galten diese mit den Loggien-Dekorationen in Verbindung stehenden Zeichnungen als von der Hand Luca Pennis. In neuerer Zeit wurde diese Gruppe von lavierten und weiss gehöhten Federzeichnungen wieder Raffael zurückgegeben, dem sie ursprünglich zugeschrieben worden waren. Vgl. Joannides 1983, Kat. 357, S. 225, und *Raphael und der klassische Stil* 1999, Kat. 112–113, S. 176–177.

[258] *Raphael und der klassische Stil* 1999, Kat. 101, S. 163.

[259] Als Zeichner der Vorlage wurde trotz der Beischrift «RAPHAEL / URBINAS» seit Passavant immer wieder Giulio Romano genannt, vgl. Passavant 1860–1864, VI, Nr. 174, S. 28, und Trotter 1974, S. 12–14, sowie Shoemaker, in: *Engravings of Marcantonio Raimondi* 1981, Kat. 51, S. 162–164. Letztere datiert den Stich Raimondis in die Jahre 1520–1522, ebd. Demgegenüber spricht sich Gnann für eine Autorschaft Raffaels aus, vgl. ders., in: *Raphael und der klassische Stil* 1999, Kat. 49–50, S. 110–111. Zum Problem der Händescheidung vgl. auch Corinna Höper, ‹Die Stuttgarter Raffael-Zeichnung: Über die Grenzen der «Händescheidung»›, in: *Raffael und die Folgen* 2001, S. 23–49.

als auch kleine, intime Szenen, wie das Blatt, das unter dem Titel *Raffael und seine Geliebte* bekannt wurde.[260] Erst 1524, mit der Ankunft Parmigianinos in Rom, begann sich für den Chiaroscuroschnitt eine neue Perspektive abzuzeichnen. Und es erscheint heute wahrscheinlich, dass Ugos Zusammenarbeit mit Parmigianino, obwohl dafür keine dokumentarischen Nachweise möglich sind, bereits vor dem Fall Roms und seiner Flucht aus der Stadt im Jahr 1527 begann.

Vasari zählte bei Ugo da Carpis Chiaroscuroschnitten insgesamt sechs nach Zeichnungen Raffaels und einen nach Parmigianino.[261] Die signierten Blätter in dieser Technik aus venezianischer Zeit blieben hingegen unerwähnt. Adam von Bartsch listete demgegenüber 29 Blätter unter Ugos Namen auf.[262] Insgesamt 34 einigermassen sichere Zuschreibungen, davon 13 signierte und dokumentierte Chiaroscuri, finden sich in neuerer Zeit bei Luigi Servolini verzeichnet.[263] Eine Reduktion auf gerade noch 14 Blätter erfuhr Ugos Chiaroscuro-Werk 1982 durch eine rigorose, jedoch bedenkenswerte Stilanalyse Jan Johnsons.[264] Das Feld der Zuschreibungen blieb jedoch auch danach umstritten und gab in jüngster Vergangenheit wieder zum gegenteiligen Pendelausschlag Anlass.[265]

Die Zuschreibungsfragen auf dem Gebiet des frühen Chiaroscuroschnitts sind ausserordentlich schwierig und mangels dokumentarischer Grundlage meist nur auf der Ebene von Stilvergleichen anzugehen. Erschwerend kommt dazu, dass die Formschneider bemüht waren, ihren unterschiedlichen Vorlagen soweit wie möglich gerecht zu werden. Damit reduziert sich das Feld möglicher Vergleiche im wesentlichen auf die Beurteilung der künstlerischen und handwerklichen Umsetzung der Wiedergabe. Formale Aspekte der Komposition oder generelle Fragen des Stils beziehen sich meist auf die Vorlage und sind deshalb für die Zuschreibungsfrage nur in eingeschränktem Mass aussagekräftig. Entscheidend für die Beurteilung ist aber auch die Druckqualität und die präzise Abstimmung der einzelnen Stöcke aufeinander, ohne die ein Abzug rasch den Eindruck einer dilettantischen, unsorgfältigen Arbeit erweckt. Als Referenzwerke müssen generell die signierten Werke der einzelnen Formschneider dienen.

Als ersten Chiaroscuroschnitt Ugo da Carpis erwähnte Vasari die Darstellung der lesenden Sibylle, der ein Knabe mit einer Fackel leuchtet (Kat. 43). Er stufte sie als Frühwerk des Künstlers ein. Noch in der Zweiplattentechnik gedruckt, galt diese Komposition schon immer als eine seiner frühesten Werke nach Raffael in Rom. Uneinigkeit herrscht allerdings darüber, welche der verschiedenen überlieferten Fassungen Ugo da Carpi zugeschrieben werden soll. Zwei gegenseitige Darstellungen des gleichen Bildthemas stehen dabei im Vordergrund der Diskussion. Bartsch entschied sich, und nach ihm zahlreiche weitere Kenner, für die Fassung mit der nach links orientierten Sibylle (Kat. 44). Die Lebendigkeit der Zeichnung sowie die Spuren der überaus intensiven Verwendung der Druckformen mit der nach rechts blickenden Sibylle (Kat. 43) sprechen allerdings gegen diese Auffassung. In der hier als Kopie bezeichneten Fassung legen vor allem die für einen Chiaroscuroschnitt Ugo da Carpis zu regelmässig und glatt gesetzten Striche in den Schraffuren die Annahme nahe, es handle sich um das Werk eines professionellen Kopisten.

Raffaels Arbeiten an den Entwürfen für die Bildteppiche der Sixtinischen Kapelle, die 1514 mit

[260] Bartsch 1803. 1821, XII, Nr. 3, S. 141, und *Chiaroscuro* 2001, Kat. 7, S. 56–57.

[261] Vasari-Milanesi [1568] 1906, V, S. 421–422.

[262] Bartsch 1803–1821, XII, S. 207–208.

[263] Servolini 1977, unter *Catalogo dei Chiaroscuri* [ohne Paginierung]. Die bereits 1975 erschienene Dissertation zum Werk Ugo da Carpis von Caroline Karpinski verzeichnet unter Einbezug aller Buchholzschnitte, Holzschnitte, Chiaroscuri und des einzigen bekannten Ölbildes des Künstlers insgesamt 60 Werke – darunter sind 22 Chiaroscuroschnitte.

[264] Johnson akzeptiert, mit Ausnahme des experimentellen Blattes mit der Darstellung des *Archimedes*, nur den Kern der dokumentierten Werke Ugo da Carpis, vgl. Johnson 1982, S. 2–87. Dieser Ansicht war im wesentlichen auch schon Trotter 1974, S. 29.

[265] Hier sind vor allem die Beiträge von Achim Gnann zur Mantuaner Raffael-Ausstellung von 1999 und dessen Aufsätze zur Graphik nach Parmigianino zu nennen, *Raphael und der klassische Stil* 1999, bes. Kat. 8, 101, 113, 195, 254, 280, S. 68, 163, 177, 277, 346, 374–375, Achim Gnann, ‹La collaborazione del Parmigianino con Ugo da Carpi, Niccolò Vicentino e Antonio da Trento›, in: *Parmigianino e il manierismo europeo* (Akten) 2002, S. 288–297, und Achim Gnann, ‹Parmigianino e la grafica›, in: *Parmigianino e il manierismo europeo* (Ausstellungskatalog) 2003, S. 83–91.

dem Auftrag Papst Leos X. ihren Anfang nahmen, und seine Vorzeichnungen für einzelne Freskofelder in den Loggien des Vatikans bilden in der Folge den thematischen Schwerpunkt der Chiaroscuri Ugo da Carpis. Rasch passte er seine Technik den Anforderungen von Raffaels Vorlagen an. Die zusätzliche Verwendung einer dritten, vierten oder sogar fünften Platte für weitere tonale Abstufungen lavierter Partien drängte sich auf. 1518 druckte er das auch von Vasari erwähnte Blatt mit der Darstellung der *Flucht des Aeneas und Anchises aus Troja*. Der Chiaroscuroschnitt trägt wie beim *Tod des Ananias* den Hinweis auf das Druckprivileg Papst Leos II. Beide sind von vier Platten gedruckt.[266] Im Gegensatz zu den von zwei Stöcken gedruckten Blättern, wie dasjenige der *Lesenden Sibylle* (Kat. 43), verzichtete Ugo bei dem ungewöhnlich grossen Druck *Aeneas und Anchises* weitgehend auf die Verwendung einer eigentlichen Strichplatte und setzte sämtliche Druckformen als subtil aufeinander abgestimmte Tonplatten ein. Etwas weniger ausgeprägt zeigt dieses Vorgehen das vermutlich zwischen 1518 und 1520 entstandene Blatt *David erschlägt Goliath* (Kat. 45). Auch hier ist der dunkelste Farbton zur Betonung von Schattenpartien flächig verwendet. Die eigentliche Konturzeichnung hingegen wird weitgehend mit dem mittleren oder sogar dem hellsten Farbton vorgenommen. Von den von Ugo da Carpi signierten Chiaroscuroschnitten weist die *Kreuzabnahme Christi* (Kat. 46) in der Strichplatte noch keine tonal eingefärbte Flächen auf, sondern zeigt, obwohl von drei Stöcken gedruckt, noch dieselbe Technik, wie er sie für seine frühen Blätter, etwa der *Lesenden Sibylle*, benutzte. Unterschiedlich ist allerdings, dass sich die Strichlagen nicht mehr gleichmässig über das ganze Blatt verteilen, sondern sich gezielter nach den Körperkonturen

richten. Während die abweichende Technik lange Zeit einerseits als Konsequenz aus der Umsetzung einer älteren Vorlage Raffaels aus der Zeit um 1506 verstanden und eine Datierung in die frühe römische Zeit vor 1520 vorgeschlagen wurde, plädiert die jüngste Forschung für Ugos Verwendung einer Zeichnung Raffaels aus der Zeit seiner Arbeiten an den Entwürfen für die vatikanischen Loggien und datiert den Farbholzschnitt in die Zeit zwischen 1520 und 1523.[267]

Das Blatt *Der wunderbare Fischzug* (Kat. 49) gehört wie *Der Tod des Ananias* in den Themenbereich von Raffaels Bildteppichen für die Sixtinische Kapelle. Das Werk zählt nicht zu den signierten und von Vasari erwähnten Blättern. Eine heute Raffael zugeschriebene Zeichnung in Windsor stimmt in allen wesentlichen Details der Komposition überein.[268] Die Zuschreibung an Ugo da Carpi ist ungesichert.[269] Tatsächlich lässt sich das Blatt aus stilistischen Gründen nicht wie *Der Tod des Ananias* von 1518 derselben Schaffensperiode zuordnen. Die Umrisse der Figuren und die linienbetonte Landschaftszeichnung im Hintergrund weichen stark von den signierten und 1518 datierten Werken ab, bei denen das flächige Helldunkel der Tonplatten und die räumliche Erscheinungsweise der Protagonisten im Zentrum des künstlerischen Anliegens stehen. Diese Beobachtung, die sich auch an anderen Ugo da Carpi zugeschriebenen Blättern machen lässt, liess eine Zuschreibung des Farbholzschnitts *Der wunderbare Fischzug* an ihn entweder fraglich erscheinen oder mit einer viel späteren Datierung in die späte römische oder sogar in die bolognesische Zeit erklären.[270] Das Blatt gehört stilistisch in den Umkreis einer Gruppe von qualitativ hochstehenden Chiaroscuroschnitten, der auch weitere Ugo da

[266] *Raphael und der klassische Stil* 1999, Kat. 2 und 11, S. 61 und 72–73.

[267] Vgl. Rebel 1981, S. 97, *Raphael und der klassische Stil* 1991, Kat. 109, S. 172, sowie *Raffael und die Folgen* 2001, Kat. 12.1 und 3–4, S. 166–167.

[268] Joannides 1983, Kat. 357, S. 223, und *Raffael und der klassische Stil* 1999, Kat. 8, S. 68.

[269] Bereits Kristeller schrieb das Blatt einem Nachfolger Ugo da Carpis zu und auch Johnson führte es in seinem Katalog der Chiaroscuri Ugo da Carpis nicht auf. Kristeller, in: Thieme-Becker, *Allgemeines Künstlerlexikon*, VI, S. 49, und Johnson 1982.

[270] *Raphael und der klassische Stil* 1999, Kat. 8, S. 68.

Carpi zugeschriebene Werke, etwa die Darstellungen *Die Apostel Petrus und Johannes* (Kat. 59), die sogenannte *Überraschung* (Kat. 62) oder *Circe und Odysseus* nach Parmigianino, angehören. Die in jüngster Zeit vorgebrachten Argumente für Ugos Autorschaft fussen ausschliesslich auf stilistischen Beobachtungen.[271] Der mit seiner Signatur versehene und deshalb auch von Vasari bezeugte Chiaroscuroschnitt *«una Venus con molti Amori che scherzano»*, der heute allgemein unter der Bezeichnung *Das Venusfest* bekannt ist, könnte in der Zuschreibungsfrage eine Schlüsselrolle einnehmen.[272] Während Johnson das ovalförmige Blatt als qualitativ unter den anderen Holzschnitten Ugos stehend beurteilte und entsprechend als Plagiat aus dem Œuvre ausschloss, erachtete es Gnann jüngst – wie manche Autoren zuvor – wieder als eigenhändiges Werk aus der Zeit vor der *Kreuzabnahme* (Kat. 46) um 1520–1522.[273] Ohne die Signatur hätte das ungewöhnliche Blatt allerdings schwerlich Eingang in den Katalog der Werke Ugo da Carpis gefunden. Zu stark baut die Komposition auf linearen Elementen der Strichplatte und der Weisshöhungen auf. Viel eher lässt sich die Darstellung mit späteren, anonym gebliebenen Chiaroscuroschnitten, von denen eine grosse Zahl von Bartsch verzeichnet wurden, in Verbindung bringen. Wie erwähnt, war die Furcht Ugo da Carpis vor Plagiaten keineswegs unbegründet. Ob das Werk als solche Fälschung einzustufen ist, dafür könnte möglicherweise die Signatur «PER UGO DA CARPO» selbst einen Hinweis geben. Mit Ausnahme einer späteren Auflage des *Tod des Ananias* findet sich auf keinem anderen signierten Chiaroscuroschnitt an Stelle von «da Carpi» die Schreibweise «da Carpo». Im Fall des *Tod des Ananias* könnte die Signatur des zweiten Zustands postum hinzugefügt und den Hinweis auf das Druckprivileg der ersten Auflage ersetzt haben.[274] Auch wenn sich gewisse Unsicherheiten in der Zuschreibungsfrage kaum ausräumen lassen, mag die Kontroverse zeigen, dass es neben Ugo da Carpi eine Reihe fähiger Meister des Chiaroscuroschnitts gab, die als Urheber mancher vorschnell ihm zugeschriebener Blätter in Frage kommen. Selbst wenn die Zuschreibung an Ugo da Carpi im Fall der Blätter *Der wunderbare Fischzug* und *Apostel Petrus und Johannes* fraglich erscheint, herrschen in den frühen Abzügen dieser Werke ausgewogene und auch drucktechnisch meisterhaft umgesetzte malerische Werte vor, für deren Qualität, abgesehen von Ugo da Carpi, nur Niccolò Vicentino einstehen kann.[275]

[271] Die in einzelnen Punkten vielleicht zu kritischen Positionen Jan Johnsons und William H. Trotters hinsichtlich der Ugo da Carpi zuzuschreibenden Blätter fanden in den letzten Jahren mit den verschiedenen Beiträgen Achim Gnanns und Dieter Grafs ihren gegenteiligen Pendelausschlag: Problematisch daran ist allerdings, dass erfolgte Abschreibungen von einzelnen Werken auf Grund stilistischer Argumentation neuerdings mit nichts weniger als ebenfalls stilistischen Erwägungen rückgängig gemacht werden, ohne der verbleibenden Unsicherheit solcher Entscheidungen gebührend Ausdruck zu geben.

[272] Vasari-Milanesi [1568] 1906, V, S. 421.

[273] Johnson 1982, S. 85–87, und Gnann, in: *Raphael und der klassische Stil* 1999, Kat. 195, S. 277.

[274] Wie Johnson 1982, S. 66, betont, existieren von keinem anderen Blatt derart zahlreiche Abzüge ohne das Druckprivileg des ersten Zustands wie beim Blatt *Der Tod des Ananias*. Es erscheint deshalb wohl möglich, dass die im zweiten Zustand auf der Treppe angebrachte Signatur nicht mehr eine Veränderung von Ugo da Carpi selbst ist, sondern eine postume Massnahme, die nötig wurde, als die Holzstöcke von einem Nachfolger Ugos nicht mehr mit dem Druckprivileg gedruckt werden durften.

[275] Der Frage, inwieweit dieser Formschneider, der sein Handwerk vermutlich bereits in Rom erlernt haben dürfte, als Urheber für die genannte Gruppe von Chiaroscuroschnitten in Frage kommt, wird weiter unten nachzugehen sein, vgl. S. 118–119.

43. UGO DA CARPI

LESENDE SIBYLLE
(nach rechts orientiert) nach Raffael

Um 1518
Chiaroscuroschnitt von zwei Holzstöcken, 27,6 × 21,6 cm
Auflage: II/II; später Abdruck mit Verlust in der oberen linken Ecke der Tonplatte und zahlreichen Wurmlöchern
Beischriften: im Fenster oben rechts «R», darunter «R. V. I.»
Erhaltung: doubliert, rechts und links etwas beschnitten
Provenienz: Slg. Johann Rudolph Bühlmann
Inv. Nr. D 9

Lit.: Vasari-Milanesi [1538] 1906, V, S. 421; Bartsch 1803–1821, XII, Nr. 6, S. 89–90; Trotter 1974, S. 66–69 (III.2/IV); Karpinski 1975, Nr. 39, S. 284–287; Servolini 1977, Kat. Nr. 2 (als Kopie B); Johnson 1982, Kat. Nr. 4, S. 23–28; Karpinski 1983, TIB 48, Nr. 6 (Copy B), S. 140; *Chiaroscuro Prints* 1989, Kat. 1, S. 34; Landau/Parshall 1994, S. 152–154; *Raffael und die Folgen* 2001, Kat. A 5 (als Kopie), S. 162 (mit ausführlicher Bibliographie).

Laut Vasari soll es sich bei diesem Blatt um das erste Werk Ugo da Carpis in Chiaroscuro-Manier handeln. Die Komposition ist in mehreren Versionen überliefert. Sowohl Karpinski wie auch Johnson sahen im vorliegenden Blatt aus stilistischen Gründen das Original Ugo da Carpis. Beide von Johnson als Kopien bezeichnete Versionen sind nach links orientiert, das Original nach rechts. Der Vergleich des Blattes mit dem von Bartsch ursprünglich als Original aufgeführten Werk (Kat. 44) zeigt erhebliche Unterschiede in der Strichführung. Das vorliegende Blatt zeichnet sich durch einen lebhafteren, flüssigeren Linienschnitt aus, dem in der Kopie ein akurate, scharf und regelmässig gezeichnete Strichführung gegenübersteht. Diese spiegelt eher die geübte Hand eines Kopisten wider.[276]

44. ANONYM

LESENDE SIBYLLE
(nach links orientiert), Kopie nach Ugo da Carpi

1. Hälfte des 16. Jhs. (?)
Chiaroscuroschnitt von zwei Holzstöcken, 27,1 × 21,5 cm
Beischrift: im Fenster oben links «R»
Erhaltung: doubliert; untere Ecken fehlen, retuschiert, ebenso einige Fehlstellen und Einrisse
Provenienz: Slg. Johann Rudolph Bühlmann
Inv. Nr. D 10

Lit.: Bartsch 1803–1821, XII, Nr. 6, S. 89–90; Trotter 1974, S. 66–69 (I/IV); Karpinski 1975, S. 285; Servolini 1977, Kat. Nr. 2 (als Kopie B); Johnson 1982, Kat. Nr. 4, S. 23–28 (Kopie A); Karpinski 1983, TIB 48, Nr. 6 (89), S. 138; *Chiaroscuro Prints* 1989, Kat. 1, S. 34; *Raffael und die Folgen* 2001, Kat. A 5, S. 162 (mit ausführlicher Bibliographie).

[276] Trotter diskutiert, einer Anregung Konrad Oberhubers folgend, die Möglichkeit, dass die Komposition auf Parmigianino zurückgehen könnte, wie dies zwei Parmigianino zugeschriebene Zeichnungen nahelegen, Trotter 1974, S. 67–68 (Zeichnungen in Slg. Nathan Chaiken, New York, und eine im Cincinnati Art Museum). Die Wahrscheinlichkeit dafür erscheint allerdings gering. Zum einen bediente sich Parmigianino nachweislich in vielen Fällen einzelner Bildfindungen aus der Raffael-Schule, zum anderen mag kaum einleuchten, dass Ugo da Carpi, der sowohl nach Raffael wie nach Parmigianino schnitt, die Verweise auf Raffael in seinem Holzschnitt so prominent eingefügt hätte, wenn er über die Quelle seiner Vorlage nicht im Bild gewesen wäre.

43.

44.

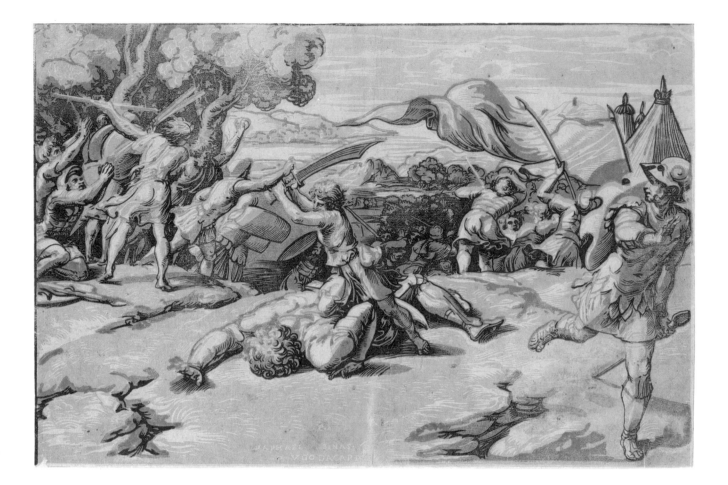

45.

45. Ugo da Carpi

David erschlägt Goliath nach Raffael

Um 1518–1520
Chiaroscuroschnitt von drei Holzstöcken (hellgrau, dunkelgrau, schwarz),
26,0 × 38,7 cm
Auflage: II/III, mit der vollen Inschrift in der hellsten Tonplatte
Beischriften: in der Tonplatte unten «.RAPHAEL. VRBINAS. / .P. VGO. DA CARPI.»
Erhaltung: an mehreren Stellen beschädigt, mit Fehlstellen an den Ecken und Retuschen; Rand rundherum verstärkt
Wz 1
Provenienz: Slg. Johann Rudolph Bühlmann
Inv. Nr. D 43

Lit.: Vasari-Milanesi [1568] 1906, S. 421; Bartsch 1803–1821, XII, Nr. 8, S. 26–27; Karpinski 1975, Nr. 47, S. 307–311; Servolini 1977, Nr. 8, Taf. XIX; Johnson 1982, Nr. 11-II, S. 58–62; Karpinski 1983, TIB 48, S. 21; *Raphael et la seconde main* 1984, Nr. 9, S. 19; Simpson, in: *Chiaroscuro Prints* 1989, Kat. 3, S. 38f.; *Raphael und der klassische Stil* 1999, Kat. 106, S. 169; *Raffael und die Folgen* 2001, Kat. G 10.2, S. 432–433 (mit ausführlicher Bibliographie).

46. Ugo da Carpi

Kreuzabnahme nach Raffael

Um 1520–1523
Chiaroscuroschnitt von drei Holzstöcken (beige, braun, schwarz),
35,7 × 27,6 cm
Auflage: II/II, mit Schrift auf der hellsten und Druck der zweiten Platte
Beischriften: in der hellsten Tonplatte oben auf Kreuz «INRI» mit seitenverkehrtem N; auf Schrifttäfelchen unten rechts «VGO DA CARPI»; auf unterem Rand «+ RAPHAEL . VRBINAS +»
Erhaltung: mehrere waagrechte Mittelfalten geglättet und restauriert; obere rechte Ecke hinterlegt; Büttenpapier durch Restaurierungen beschädigt.
Provenienz: Slg. Johann Rudolph Bühlmann
Inv. Nr. D 44

Lit.: Vasari-Milanesi [1568] 1906, V, S. 421; Bartsch 1803–1821, Nr. 22, S. 43; Trotter 1974, S. 76–78; Servolini 1977, Nr. 10, Taf. XXI; Rebel 1981, S. 15–17 und 96–98; Johnson 1982, Nr. 9, S. 48–53; Karpinski 1983, TIB 48, S. 49; *Raphael invenit* 1985, S. 171–172, Kat. V.5, S. 671; *Raphael und der klassische Stil* 1999, Kat. 109, S. 172; *Raffael und die Folgen* 2001, Kat. A 12.3, S. 167 (mit ausführlicher Bibliographie).

46.

Giuseppe Niccolò Vicentino

(Tätig in Rom und Bologna um 1525–1550)

Zu den namentlich bekannten Formschneidern, die im Umkreis von Ugo da Carpi nach Raffaels Tod in Rom arbeiteten, gehörte vermutlich auch der in Vicenza geborene Giuseppe Nicola Rossigliani, genannt Niccolò Vicentino. Über seine Lebensumstände ist kaum etwas bekannt. Giorgio Vasari ist der Hinweis zu verdanken, *«Ioannicolo Vicentino»* habe nach Parmigianinos Tod im Jahr 1540 etliche von dessen Zeichnungen in Chiaroscuroschnitte übertragen.[277] Fünf seiner Blätter, die alle einen anderen Künstler als Vorlage nennen, sind signiert.[278] Weitere werden ihm aus stilistischen Gründen zugeschrieben. Da sich unter seinen signierten Arbeiten zwei nach Maturino und Polidoro da Caravaggio befinden, die bis zum Fall 1527 in Rom gearbeitet hatten, liegt die Annahme nahe, der Holzschneider sei noch vor der Plünderung der Stadt ebenfalls dort tätig gewesen. Sowohl Polidoro wie auch Maturino führten, mehr als andere Zeitgenossen, zahlreiche heute weitgehend verlorene Fassadenmalereien in Chiaroscuro-Technik aus. Ihr Interesse an der monochromen Helldunkelmalerei mag die Zusammenarbeit mit Niccolò Vicentino angeregt haben. *Der Tod des Ajax* nach Polidoro (Kat. 47) und *Cloelias Flucht aus dem Lager Porsennas* (Kat. 48), frei nach einem Fresko in der Villa Lante, dürften entsprechend zu den frühen, noch in Rom entstandenen Arbeiten des Formschneiders gehören.

Das grundlegende Rüstzeug für die Anfertigung von Chiaroscuroschnitten eignete sich Niccolò Vicentino jedoch durch das Studium der Farbholzschnitte Ugo da Carpis an. Wahrscheinlich kam er mit ihnen bereits in Norditalien oder bei einem Aufenthalt in Venedig in Berührung. Die vermutlich früheste von ihm überlieferte Arbeit von zwei Holzstöcken zeigt den *Kampf des Herkules mit dem Nemëischen Löwen* (Kat. 50), bei deren Konzeption ein früher Chiaroscuroschnitt gleichen Bildthemas Ugo da Carpis Pate stand.[279] Die Komposition geht auf ein Fragment eines antiken Reliefs zurück, das im Künstlerkreis um Raffael zu einem beliebten Motiv wurde und das heute die Gartenfront der Villa Medici in Rom ziert.[280] Niccolò Vicentino, der den Holzschnitt mit seinem und dem Namen Raffaels versah, lag vermutlich eine Zeichnung dieses Künstlers vor. Dieselbe Vorlage dürfte auch Niccolò Boldrini für seinen Holzschnitt (Kat. 51) verwendet haben, der die Kampfgruppe von Herkules und dem Nemëischen Löwen eingebettet in einer Landschaft darstellt. Raffaels Vorlage betraf vermutlich jedoch nur die Figurengruppe, nicht aber die felsige und baumbestandene Hintergrund-

[277] *«[...] e molte altre che si veggiono fuori di suo, stampate dopo la morte di lui da Ioannicolo Vicentino»*, Vasari-Milanesi [1568] 1906, V, S. 423.

[278] Bartsch 1803–1821, XII, Nrn. 15, 23, 5, 9, 17, S. 39, 64, 96, 99, 119.

[279] Bartsch 1803–1821, XII, Nr. 15, S. 117–118, und *Raphael und der klassische Stil* 1999, Kat. 51, S. 112.

[280] Rom, Villa Medici, vgl. Phyllis Pray Bober/Ruth Rubinstein, *Renaissance Artists and Antique Sculpture: a Handbook of Sources*, London: Harvey Miller Publishers, 1986, Nr. 136, S. 172, und Graf, in: *Chiaroscuro* 2001, Kat. 10, S. 62.

landschaft, die venezianischen Ursprungs sein dürfte. Ob sie von Vicentino selbst erfunden wurde oder auf ein weiteres Vorbild zurückgeht, muss offen bleiben. Während Ugo da Carpis Darstellung des Kampfes in dessen venezianischer Manier noch auf einer fein gearbeiteten Strichplatte aufbaut, zeigt Vicentinos Arbeit, obwohl ebenfalls nur von zwei Stöcken gedruckt, einen gröberen Umgang mit dem Messer. Dies lässt auf eine genaue Kenntnis von Holzschnitten aus dem Umkreis Tizians schliessen.

Niccolò Vicentinos spätere Arbeiten lösten sich ganz von diesen venezianischen Einflüssen und unterstreichen nun sein Bemühen, mit den neueren Arbeiten Ugo da Carpis Schritt zu halten. Es entstanden so qualitätvolle, reife Arbeiten wie *Christus heilt die Aussätzigen* nach Parmigianino und das grosse Blatt *Saturn* nach Pordenone (Kat. 69). Beide Werke zeugen von Niccolòs grosser Fertigkeit im Umgang mit dem Mehrplattendruck. Das Blatt *Christus heilt die Aussätzigen* entspricht ferner in derart hohem Mass der Vorlage Parmigianinos, dass Vasaris Bericht, er habe erst nach dem Tod Parmigianinos nach dessen Werken gearbeitet, an Glaubwürdigkeit einbüsst.[281] Viel eher dürfte auch hier eine Zusammenarbeit der Künstler noch zu Parmigianinos Lebzeiten als Garant für die Qualität dieses Holzschnittes herhalten.[282]

Etliche in die späte römische oder bolognesische Zeit datierte und Ugo da Carpi zugeschriebene Blätter zeigen grosse stilistische Ähnlichkeiten mit einzelnen gesicherten Arbeiten Niccolò Vicentinos. Zu Recht wurde in diesem Zusammenhang angeführt, keine der signierten Chiaroscuroschnitte Ugo da Carpis hätten später durch Andrea Andreani eine Wiederauflage erfahren.[283] Damit konnten diese Druckformen nicht Teil jener bolognesischen Werkstatthinterlassenschaft gewesen sein, aus der Andreani später seine Holzstöcke für die eigene verlegerische Tätigkeit aufkaufte. Bemerkenswerterweise befanden sich aber unter diesen Platten auffallend viele Holzstöcke von der Hand Niccolò Vicentinos und einige mit erheblichen Unsicherheiten Ugo da Carpi zugeschriebene sogenannte Spätwerke. Zu diesen zählen etwa der *Wunderbare Fischzug* (Kat. 49) und *Die Apostel Petrus und Johannes* (Kat. 59). Wie öfter vermutet wurde, könnte es sich bei dem durch Andreani aufgekauften Werkstattnachlass um jenen Niccolò Vicentinos gehandelt haben.[284] Auf Grund von stilistischen Beobachtungen wird hier das Blatt *Der wunderbare Fischzug* unter dem Namen Vicentinos und nicht Ugo da Carpis geführt.[285]

[281] Die Vorlage Parmigianinos befindet sich heute in Chatsworth, Devonshire Collections, Popham 1971, Kat. 690, Taf. 133, und Michael Jaffé, *The Devonshire Collection of Italian Drawings. Bolognese and Emilian Schools*, London: Phaidon Press Ltd, 1994, Nr. 673, S. 241.

[282] Landau/Parshall 1994, S. 157–159.

[283] Johnson 1982, S. 10.

[284] Johnson 1982, S. 10. So auch Landau, in: *The Genius of Venice* 1983, S. 336, und Davis, in: *Mannerist Prints* 1988, S. 147.

[285] Vgl. dazu hier S. 112–113.

47a.

47. GIUSEPPE NICCOLÒ VICENTINO

DER TOD DES AJAX nach Polidoro da Caravaggio

a)

Vor 1527 (?)
Chiaroscuroschnitt von drei Holzstöcken (schwarz, braun), 30,6 × 41,4 cm
Auflage: I/II, vor der Adresse Andrea Andreanis
Beischriften: unten rechts «PULIDORO.CAR / IO.NIC.VICEN»
Erhaltung: links der Mitte senkrechte Falte; im oberen Teil retuschierte Wurmlöcher (?); die beiden unteren Ecken beschädigt und ergänzt; oben links Einriss mit Papierverlust hinterlegt und retuschiert
Wz 4
Provenienz: Slg. Johann Rudolph Bühlmann
Inv. Nr. D 15

b)

Vor 1527 (?)/1608
Chiaroscuroschnitt von drei Holzstöcken (schwarz, hellbraun), 32,1 × 42,1 cm
Auflage: II/II, mit der Adresse Andrea Andreanis
Beischriften: unten rechts «POLIDORO DA CARAVAGIO / AA IN MANTOVA 1608»
Erhaltung: Mittelfalte mit Einriss unten, Einriss oben rechts; doppelte Umrisslinie in Tinte hinzugefügt
Wz: nicht identifiziert (nicht abgebildet)
Provenienz: Schenkung Johann Heinrich Landolt, 1885 (Lugt, I, 2066a)
Inv. Nr. D 16

Lit.: Bartsch 1803–1821, XII, Nr. 9-I, S. 99; Karpinski 1983, TIB 48, S. 154; Gnann 1996, S. 96; *Raphael und der klassische Stil* 1999, Kat. 220, S. 307.

47b.

48. GIUSEPPE NICCOLÒ VICENTINO

CLOELIAS FLUCHT AUS DEM LAGER PORSENNAS
nach Maturino da Firenze

Vor 1527 (?)

a)

Chiaroscuroschnitt von drei Holzstöcken (schwarz, olivgrün),
28,20 × 42,30 cm
Auflage: I/II, vor dem Monogramm Andreanis
Beischriften: unten links «MATURIN / IOS. NICus / VICENT.»; verso Händlervermerk «2634»
Erhaltung: in der Blattmitte senkrechte Faltspuren; verso Offset eines weiteren Abzugs
Provenienz: Slg. Antonia Brentano, geb. Birckenstock (Lugt, I, Nr. 345, Auktion F.A.C. Prestel, Frankfurt, 1870, Nr. 2723); Schenkung Johann Heinrich Landolt, 1885 (Lugt, I, 2066a)
Inv. Nr. D 14

b)

Neuauflage von 1608
Chiaroscuroschnitt von drei Holzstöcken (schwarz, olivgrün), 28,2 × 42,3 cm
Auflage: II/II, mit dem Monogramm Andreanis und der neuen Tonplatte
Beischriften: unten links «MATURIN / INVENT / 16 AA [ligiert] 08 / in mantoua»
Erhaltung: untere linke Ecke angesetzt und retuschiert; einige kleine Randeinrisse
Wz: nicht identifiziert (nicht abgebildet)
Provenienz: Slg. Johann Rudolph Bühlmann
Inv. Nr. D 325

Lit.: Bartsch 1803–1821, XII, Nr. 5, S. 96; Baseggio 1844, Nr. 6, S. 21–22; Trotter 1974, S. 155–156; Dacos 1982, S. 11; Karpinski 1983, TIB 48, S. 150; Gnann 1997, S. 145–146; *Chiaroscuro* 2001, Kat. 11, S. 64–65.

Die Komposition des Chiaroscuroschnitts geht in den Grundzügen auf ein Deckenfresko in der Villa Lante in Rom zurück, das sich heute im Palazzo Zuccari (Bibliotheca Hertziana) befindet. Die Szene schildert die mutige Flucht der römischen Edelfrau Cloelia und ihren Gefährtinnen aus dem Heerlager des etruskischen Königs Porsenna am Tiber ausserhalb Roms, wo sie als Geiseln gefangengehalten wurden. Während Cloelia im Begriff ist, den Fluss auf einem Pferd zu durchqueren, lagern am Ufer die Schutzpatronin der Stadt, die Dea Roma, und der Flussgott Tiber zusammen mit Romulus und Remus mit der Wölfin. Die Historie von der Flucht Cloelias gehört zu den Beispielen römischer Tugenden und Heldentaten aus der Geschichte des Alten Roms. Die Zuschreibung der Bilderfindung an Maturino ist allerdings umstritten. Dem Chiaroscuroschnitt dürfte auf Grund der wesentlichen Abweichungen der Komposition vom genannten Fresko der Villa Lante eine andere Zeichnungsvorlage gedient haben, die unabhängig von der Zuschreibung dieses Deckengemäldes von Maturino angefertigt worden sein könnte. Der Holzschnitt existiert in zwei Auflagen. In der zweiten aus dem Jahr 1608 wurde die helle Tonplatte durch Andrea Andreani neu geschnitten.

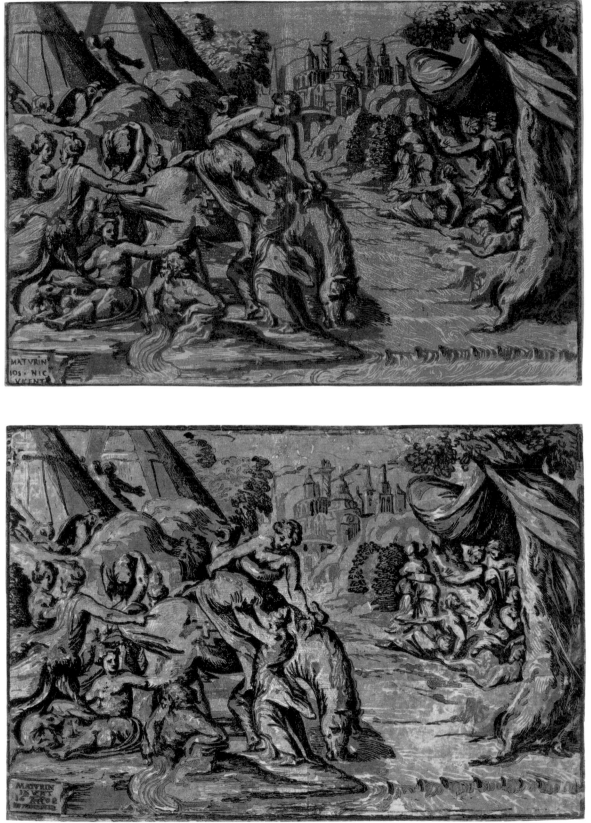

48a.

48b.

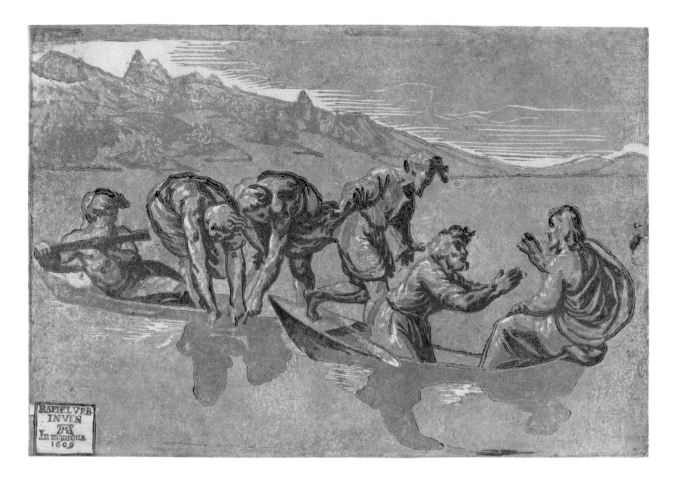

49.

49. Giuseppe Niccolò Vicentino (?)

Der wunderbare Fischzug nach Raffael

Um 1527/1530
Chiaroscuroschnitt von drei Holzstöcken (grünlichgrau, olivgrau, schwarz),
23,9 × 34,8 cm
Auflage: III/III, mit verändertem Himmel und weissem Schrifttäfelchen Andrea
Andreanis, Auflage von 1609
Beischriften: oben rechts mit Tinte «O»; unten rechts «r.»; unten links «RA-
PHEL URB / INVEN / AA / In mantoua / 1609»; verso unten links mit Tinte «N /
17»; mit Bleistift «Sept. 1901, W – 13 –»; rechts Kürzel «elt» unter waagrech-
tem Strich
Erhaltung: rechte untere Ecke sowie Riss unten links hinterlegt
Provenienz: Slg. F. Uehlinger-Roth, Horgen
Inv. Nr. D 47 (1885, 13.3)

Lit.: Bartsch 1803–1821, XII, Nr. 13-II, S. 37; *Clair-obscurs* 1965, Nr. 72, S. 32;
Trotter 1974, S. 19–21 und 101–103; Karpinski 1975, Nr. 50, S. 317–323; Ser-
volini 1977, Nr. 19 (II); *Raphael invenit* 1985, S. 129–130; *Chiaroscuro Prints*
1989, Kat. 10, S. 50f.; *Raphael und der klassische Stil* 1999, Kat. 8, S. 68; *Raf-
fael und die Folgen* 2001, Kat. H 1.1A, S. 482; *Chiaroscuro* 2001, Kat. 5,
S. 52–53.

50. Giuseppe Niccolò Vicentino

Herkules erwürgt den Nemëischen Löwen nach Raffael

Vor 1527 (?)/um 1600
Chiaroscuroschnitt von zwei Holzstöcken (schwarz, beige), 24,9 × 19,1 cm
Auflage: II/II, mit Adresse von Andreani; Druck der verwurmten Strichplatte
Beischriften: unten links «RAPH.VR / AA»
Erhaltung: entlang der Einfassungslinie beschnitten; geglättete Knickfalte am
linken Bildrand
Provenienz: Slg. Bernhard Keller (Lugt I, 384, Auktion Gutekunst, Stuttgart,
1871, Nr. 905)
Inv. Nr. D 58

Lit.: Bartsch 1803–1821, XII, Nr. 17 (II/II), S. 119; Passavant 1860–1864, VI,
Nr. 17, S. 221–222; Oberhuber 1966; *Raphael et la seconde main* 1984, Kat.
68, S. 58; *Raphael invenit* 1985, Nr. VII.6, S. 249; Bober/Rubinstein [1986]
1991, unter Nr. 136, S. 136; *Raffael zu Ehren* 1993, Nr. 164, S. 92; *Raffael und
der klassische Stil* 1999, unter Kat. 51, S. 112; *Raffael und die Folgen* 2001,
S. 59–61, und Kat. A 73.1, S. 197–198 (mit ausführlicher Bibliographie).

50.

Niccolò Boldrini

(Vicenza, Anfang 16. Jh. – tätig in Venedig um 1530–1570)

51.

51. Niccolò Boldrini

Herkules und der Nemëische Löwe nach Raffael

Um 1530 (?)
Chiaroscuroschnitt (ohne den Druck der Tonplatte), 30,10 × 40,90 cm
Beischriften: unten links «RAPHAEL.UR.IN.v»
Wz: Lilie in Kreis (?) und Gegenmarke mit Kleeblatt (nicht abgebildet)
Provenienz: Ankauf 2002
Inv. Nr. 2002.1

Lit.: Bartsch 1803–1821, XII, Nr. 18, S. 20; Baseggio 1844, Nr. 16, S. 34–35; Passavant 1860–1864, VI, Nr. 18, S. 222; Korn 1897, Nr. 6, S. 44; Trotter 1974, S. 96–98; Oberhuber [1976] 1980, S. 527; Karpinski 1983, TIB 48, S. 190; *Raphael invenit* 1985, Kat. VII.7, S. 249; *Creative Copies* 1988, S. 83; *Raffael und die Folgen* 2001, S. 59–60, und Kat. A 73.2, S. 198.

Die zahlreichen Leerstellen dieses Abdrucks von einer Strichplatte zeigen, dass die Komposition wie beim *Milon von Kroton* (Kat. 67) darauf angelegt ist, als Chiaroscuroschnitt mit einer zusätzlichen Tonplatte gedruckt zu werden. Ein vollständiger Abzug von zwei Holzstöcken befindet sich im Metropolitan Museum of Art in New York.[286]

[286] Karpinski 1983, TIB 48, S. 190. Eine Kopie der Komposition von Rubens befindet sich im Sterling and Francine Clark Institute in Williamstown, vgl. *Creative Copies* 1988, Kat. 20, S. 83–86.

CHIAROSCUROSCHNITTE NACH PARMIGIANINO

Der Tod Raffaels am 6. April 1520 hinterliess in Rom bei Auftraggebern und Künstlergenossen eine sowohl in persönlicher wie künstlerischer Hinsicht spürbare Lücke. Zugleich machte er den Weg für seine Schüler frei, sich auf ihre eigenen Kräfte und Ideen zu besinnen und selbständige Wege zu suchen. Dennoch war das künstlerische Umfeld vier Jahre später für eine Künstlerpersönlichkeit dankbar, die wie Francesco Mazzola, genannt Parmigianino (1503–1540), neue Ideen und vor allem eine neue *maniera* nach Rom brachte. Der aus Parma stammende damals einundzwanzig Jahre alte Parmigianino vermochte die Künstler sogleich durch seinen an Correggio geschulten Stil und durch seine eleganten Figuren, deren grazile und geschmeidige Gestalten in Rom neu waren, zu begeistern. Und es dauerte nicht lange, bis das Wort vom *Raffaello redivivo* in der Stadt die Runde machte. Parmigianino seinerseits erhielt im römischen Umfeld für ihn völlig neue Eindrücke. Die formale Kraft und die Plastizität der Gestalten Michelangelos standen hier neben der Strenge antiker Statuen und der Klassizität Raffaels. Letztere erfüllte ihn mit Begeisterung,

und seine Aufmerksamkeit galt lange dem eingehenden Studium der massgeblichen Kompositionen dieses früh verstorbenen Malergenies. Aus den überlieferten Studien und Werken, die während seines Rom-Aufenthalts entstanden, lässt sich eine besondere Faszination für die Teppichkartons, die Fresken in den Loggien des Vatikans, aber auch für das Altarbild mit der Darstellung der *Transfiguration Christi* ablesen.

Parmigianino gehörte zu den wenigen Künstlern, die wie Raffael die unterschiedlichen Verfahren der Druckgraphik zugunsten der schnellen Verbreitung der eigenen Kunst einzusetzen wussten. Mehr als jeder andere Künstler seiner Zeit, Leonardo da Vinci ausgenommen, betätigte sich Parmigianino unermüdlich als Zeichner. Gegen tausend Blätter in unterschiedlichster Technik, Studien in roter und schwarzer Kreide, Federskizzen, laviert und gehöht oder auf präpariertem, farbigem Papier, mit Metallstift oder gar Aquarell, offenbaren eine unvergleichliche Fertigkeit und Virtuosität.[287] An einem Unternehmen wie demjenigen von Marcantonio Raimondi und Baviera sah er, wie mit Kupferstichen ein

[287] Zeugnis von der Vielfalt von Parmigianinos Corpus der Zeichnungen gibt in erster Linie der umfangreiche Werkkatalog von Popham, der allein 823 Zeichnungen verzeichnet, vgl. Arthur Ewart Popham, *Catalogue of the Drawings of Parmigianino*, 3 Bde., New Haven/New York: Yale University Press, 1971. Als Ergänzung zu Pophams Werk erschien unlängst ein Band, der die seit 1971 neu aufgefundenen Zeichnungen in einem Katalog zusammenfasst, Sylvie Béguin, Mario Di Giampaolo und Mary Vaccaro, *Parmigianino. I disegni*, Turin/London: Umberto Allemandi, 2000.

ansehnlicher Verdienst zu machen war. Da die ihm zunächst versprochenen päpstlichen Aufträge ausblieben, sah sich Parmigianino veranlasst, sich selbst der Radierung zu widmen. Dies fiel ihm um so leichter, als die Technik seiner Vorliebe für die schnelle Skizze entgegenkam.[288] Durch geduldiges Experimentieren und das gleichzeitige Gespür für die Ausdrucksmöglichkeiten gelang es ihm als einem der ersten Künstler in Italien, die Radierung als eigenständige druckgraphische Technik zu entwickeln und diese souverän für die eigenen Bedürfnisse zu benutzen.[289]

Die künstlerische Strategie, Kupferstecher und Formschneider für die rasche Verbreitung der eigenen Bildideen und der neuartigen *maniera* einzusetzen, hatte Parmigianino von Raffael übernommen. Was er zu Lebzeiten in dieser Richtung unternahm, sollte sich auch nach seinem Tod auszahlen: Parmigianinos Qualitäten als Zeichner wurden, wie diejenigen Raffaels, im Cinquecento ebenso günstig beurteilt und ebenso oft zum Anlass für eine Übertragung in den Kupferstich oder Holzschnitt genommen, wie sie ihm später unter den Sammlern und Liebhabern viele Bewunderer eintrugen. Die druckgraphischen Erzeugnisse und Reproduktionen boten die unmittelbare Grundlage des Geniekults, der die Rezeption seiner Zeichnungen prägte. Die Wertschätzung drückte sich zu einem geringeren Teil in schriftlichen Äusserungen oder Elogen auf den Künstler aus, sondern vielmehr in der Sorgfalt und Ausstattung der Reproduktionen und deren grosser Verbreitung. Weder Anton Maria Zanetti (1680–1767) noch später Benigno Bossi (1727–1792) sahen sich als Herausgeber und Stecher seiner Zeichnungen veranlasst, ihnen in ihren Publikationen einen längeren Kommentar zu widmen.[290] Die richtige Einschätzung solcher Zeichnungen war

nicht Sache von Liebhabern, die vom vielgelesenen Kunsthistoriker und Sammler Antoine Joseph Dezallier d'Argenville (1680–1765) abschätzig *Demi-Connoisseurs* genannt wurden, sondern diejenige der echten Kenner, die auch die leisen Andeutungen eines künstlerischen Gedankens *(pensiero)* auf Grund ihrer lebendigen Einbildungskraft zu verstehen und vor ihren Augen geistig zu vollenden wussten.[291]

Was in Rom und später in Bologna unter den Augen Parmigianinos an Kupferstichen und Chiaroscuroschnitten entstand, unterscheidet sich aber grundsätzlich von der späteren auf Reproduktion und Faksimilierung bedachten Graphik-Produktion. Bedeutsam erscheint die Tatsache, dass etwa im Umkreis Raffaels und Parmigianinos ausschliesslich nach *modelli* gearbeitet wurde, die diese für die Umsetzung in den Kupferstich oder Chiaroscuroschnitt angefertigt hatten. Die Bezeichnung Reproduktion trifft hier für die druckgraphische Umsetzung so wenig zu, wie sie – um einen Vergleich aus der Architektur heranzuziehen – für ein Bauwerk angemessen wäre, das nach einem Modell oder einem Plan von Dritten errichtet wurde.[292] Den künstlerischen Anteil des Kupferstechers vermerkte Marcantonio Raimondi neben dem Verweis auf den Urheber des «modello» – «Raphael invenit» – entsprechend mit seinem Namen oder Monogramm, gefolgt vom Zusatz «fecit». Ähnlich handhabten diese Praxis in vielen Fällen die Formschneider Ugo da Carpi und Niccolò Vicentino. Als Reproduktionsgraphik im engeren Sinn können die Chiaroscuroschnitte nach Parmigianino in der ersten Hälfte des 16. Jahrhunderts ebensowenig bezeichnet werden wie die viel später im 18. Jahrhundert nach dem Vorbild Ugo da Carpis geschnittenen Chiaroscuri Anton Maria Zanettis. Dieser

[288] Der Zeitpunkt, an dem Parmigianino die Arbeit mit der Radierung aufnahm, und ob er damit nicht erst in nachrömischer Zeit begann, ist nicht endgültig geklärt. Die Möglichkeit bleibt bestehen, dass sich seine Versuche als Radierer, wie öfter angenommen wird, auf die Zeit seines Aufenthalts in Bologna zwischen 1527 und 1530 beschränkten, vgl. Landau/Parshall 1994, S. 266.

[289] Der erste Stecher in Italien, der sich mit der Radierung auseinandersetzte, dürfte nicht Parmigianino, sondern, wie Landau ausführt, Marcantonio Raimondi gewesen sein, vgl. Landau/Parshall 1994, S. 264–270.

[290] Vgl. *Parmigianino tradotto* 2003, besonders S. 148–173 und hier S. 192–195.

[291] *«Les grands maîtres finissent peu leurs dessins; ils se content de faire des esquisses, ou griffonements faits de rien, qui ne plaisent pas aux demi-connoisseurs. Ceux-ci veulent quelque chose de terminé, qui soit agréable aux yeux [...]»*, Antoine Joseph Dezallier d'Argenville, *Abrégé de la vie des plus fameux peintres* [1745–1752], erw. Aufl., 4 Bde., Paris: de Bure, 1762, I, S. LXI. Vgl. auch Anne Peters, *Francesco Bartolozzi. Studien zur Reproduktionsgraphik nach Handzeichnungen*, Diss. Universität Köln 1987, Duisburg: Selbstverlag, 1987, S. 43.

[292] Auf das Problem der Reproduktionsgraphik kann hier nur am Rand eingegangen werden. Verschiedene Studien haben sich in jüngster Zeit diesem Themenkreis ausführlich gewidmet, vgl. u.a. Christian Rümelin, «Stichtheorie und Graphikverständnis im 18. Jahrhundert», in: *artibus et historiae*, XXII, Nr. 44, 2001, S. 187–200, *Raffael und die Folgen* 2001 und Norberto Gramaccini und Hans Jakob Meier, *Die Kunst der Interpretation: französische Reproduktionsgraphik, 1648–1792*, München: Deutscher Kunstverlag, 2002.

intendierte damit eher die Wiederbelebung eines alten, attraktiven Holzschnittverfahrens denn die Faksimilierung von Zeichnungen.

Unvergleichlich schwieriger als bei Raffael erweist sich die Quellenlage, die Stilkritik und die Datierung bei den Chiaroscuroschnitten nach Parmigianino. Was nicht unmittelbar den Signaturen und den Beischriften der Chiaroscuroschnitte selbst entnommen werden kann, ist der Nachwelt durch Giorgio Vasaris Mitteilungen in der Vita Parmigianinos und in einem Passus der Lebensbeschreibung Marcantonio Raimondis überliefert: Nach seiner Rückkehr aus Rom nach dem Fall der Stadt 1527 habe Parmigianino begonnen, Kupferstiche und Chiaroscuroschnitte nach seinen Werken anfertigen zu lassen. In diesem Zusammenhang nennt Vasari drei Formschneider: Ugo da Carpi, Antonio da Trento und, als Formschneider nach Parmigianinos Tod, auch Niccolò Vicentino.[293] Eng mit der Diskussion um die Entstehung einiger Chiaroscuroschnitte verbunden ist ferner der aus der Schule Marcantonio Raimondis stammende Kupferstecher Giovanni Jacopo Caraglio (1500/05–1565).

Die gesicherten Daten für Zuschreibungen sind, abgesehen von den signierten Chiaroscuroschnitten, nicht sehr zahlreich. Dies führte bis in die Gegenwart zu zahlreichen kontroversen Ansichten rund um das jeweilige Œuvre der namentlich bekannten Formschneider.[294] In jüngster Zeit wurde mit erneuten Zuschreibungen an Ugo da Carpi gar einer mittlerweile fragwürdig gewordenen Tradition Tribut gezollt, die einer sachlichen Auslegeordnung der massgeblichen Argumente kaum standhalten kann.[295] Wie zu zeigen sein wird, dürfte

Giuseppe Niccolò Vicentino ein viel grösserer Anteil an der Produktion von Chiaroscuroschnitten nach Parmigianino zukommen, als diese Studien zuletzt vermuten liessen.

Parmigianino selbst wird ein Versuch mit der Technik des Chiaroscuroschnitts zugeschrieben. Das Werk, eine Kombination von Radierung und einer Tonplatte, folgt vereinfacht einem Entwurf Raffaels für einen seiner Teppiche für die Sixtinische Kapelle und zeigt die *Heilung eines Lahmen durch die Apostel Petrus und Johannes* (Kat. 52). Von der Radierung existieren zwei Zustände: eine mit und eine ohne die Beischrift «I.V.R.». Neben der zusätzlichen Inschrift weist der zweite Zustand auch Spuren einer Überarbeitung auf. Vom zusätzlichen Druck mit Tonplatten sind ebenso zwei verschiedene Fassungen bekannt. Die seltenere Version, von der sich ein Exemplar im Museum of Fine Arts in Boston befindet, wurde nur durch den Druck einer einzigen Tonplatte ergänzt. Diese Platte weicht von den vermutlich später geschnittenen Holzstöcken ab.[296] Die bekanntere Fassung weist hingegen zwei verschiedene, mit Tonplatten gedruckte Farbtöne auf. Die zugehörige radierte Strichplatte galt lange als täuschend genaue Kopie der Radierung Parmigianinos. Ein detaillierter Vergleich, der auch die schlecht nachzuahmenden Korrosionsspuren berücksichtigt, kann jedoch nachweisen, dass für alle bekannten Versionen dieselbe Kupferplatte verwendet wurde.[297] Ungeklärt bleibt hingegen, ob die Tonplatten von Parmigianino selbst oder – wahrscheinlicher – von einem seiner Formschneider, Antonio da Trento oder Niccolò Vicentino, geschnitten wurden.

[293] In der Vita Parmigianinos schreibt er: «[...] *nel qual tempo* [in Bologna, Anm. d. Verf.] *fece intagliare alcune stampe di chiaroscuro, e fra l'altre la Decollazione di San Piero e San Paulo, ed un Diogene grande. Ne mise anco a ordine molte altre per farle intagliare in rame e stamparle, avendo appresso di Sè per questo effetto un maestro Antonio da Trento [...].*» Vasari-Milanesi [1568] 1906, V, S. 226. In der Vita Marcantonio Raimondis lautet der entsprechende Passus: «*Il modo adunque di fare le stampe in legno di due sorti, e fingere il chiaroscuro, trovato da Ugo, fu cagione che seguitando molti i costui vestigie, si sono condotte da altrii molte bellissime carte. [...] e Francesco Parmigiano intagliò in un foglio reale aperto un Diogene, che fu più bella stampa, che alcuna che mai facesse Ugo. Il medesimo Parmigiano avendo mostrato questo modo di fare le stampe con tre forme ad Antoniuo da Trento, gli fece condurre in una carta grande la decollazione di San Pietro e San Paulo di chiaroscuro; e dopo, in un'altra fece due stampe sole la Sibilla Tiburtina che mostra ad Ottaviano imperadore Cristo nato in grembo alla Vergine, e uno ignudo che sedendo volta le spalle in bella maniera; e similmente in un ovato una Nostra Donna a giacere, e molte altre che si veggiono fuori di suo, stampate dopo la morte di lui da Ioannicolo Vicentino.*» Vasari-Milanesi [1568] 1906, V, S. 422–423.

[294] Hier sei nur die wichtigste, jüngere Literatur aufgeführt: Arthur Ewart Popham, ‹Observations on Parmigianino's Designs for Chiaroscuro Woodcuts›, in: *Miscellanea, I. Q. van Regteren Altena*, Amsterdam: Scheltema & Holkema, 1969, S. 48–52, ders., *Catalogue of the Drawings of Parmigianino*, 3 Bde., New Haven/London: Yale University Press, 1971, S. 11–17, Trotter 1974, Servolini 1977, Johnson 1982, Landau/Parshall 1994, S. 146–159.

[295] Achim Gnann, ‹La collaborazione del Parmigianino con Ugo da Carpi, Niccolò Vicentino e Antonio da Trento›, in: *Parmigianino e il manierismo europeo* (Akten) 2002, S. 288–297, Achim Gnann, ‹Parmigianino e la grafica›, in: *Parmigianino e il manierismo europeo* (Ausstellungskatalog) 2003, S. 83–91, und *Parmigianino tradotto* 2003.

[296] *Italian Etchers of the Renaissance & Baroque* 1989, Nr. 10, S. 16–17.

[297] Die Graphische Sammlung der ETH besitzt, abgesehen von dem hier beschriebenen Exemplar (Kat. 52), einen Abzug der Kupferplatte mit starken Korrosionspuren und Kratzern (Inv. Nr. D 49). Die meisten von ihnen lassen sich bereits an dem von Wallace als Original bezeichneten Exemplar in Boston beobachten, vgl. *Italian Etchers of the Renaissance & Baroque* 1989, Kat. 10, S. 16–17.

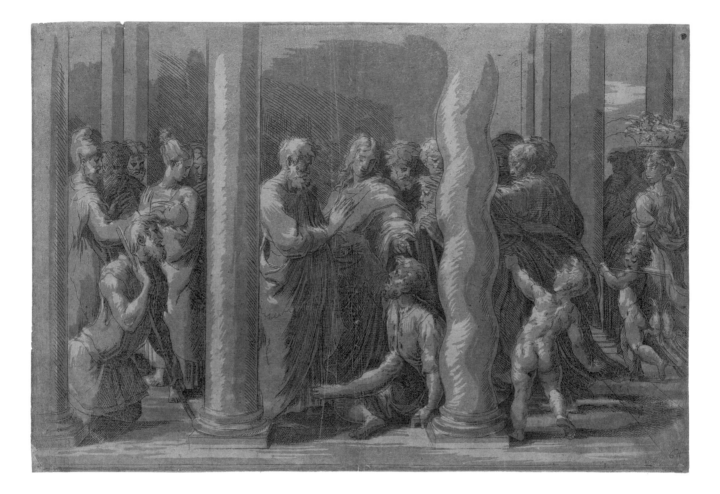

52.

52. FRANCESCO PARMIGIANINO (?)

PETRUS UND JOHANNES AN DER TEMPELPFORTE EINEN LAHMEN HEILEND

Um 1530–1540 (?)
Radierung und Chiaroscuroschnitt von zwei Holzstöcken (hellbeige, beige),
27,7 × 40,4 cm
Auflage: II/II, berarbeitet und retuschiert, mit dem Druck von zwei Tonplatten
und mit den Löchern in den vier Ecken der radierten Platte
Beischriften: unten links auf Säulenbase «I.V.R.»; rechts unten mit Tinte «6 u
(u mit Querstrich)» (?)
Erhaltung: am Plattenrand beschnitten, oben kleines Papierrändchen; doubliert;
senkrechte Knickfalten in der Mitte; untere linke Ecke fehlt; einige kleine Ein-
risse an der oberen, unteren und linken Bildkante
Provenienz: Slg. Johann Rudolph Bühlmann (?)
Inv. Nr. D 48

Lit.: Bartsch 1803–1821, XII, Nr. 27, S. 78, und XVI, Nr. 7-II, S. 9; *Parmigia-
nino und sein Kreis* 1963, Nr. 45, S. 22–23; Trotter 1976, S. 193–194; *Raphael
invenit* 1985, S. 131; *Mannerist Prints* 1988, Nr. 33, S. 102–103; *Italian Etchers
of the Renaissance & Baroque* 1989, S. 16–17; Landau/Parshall 1994, S. 270;
Raphael und der klassische Stil 1999, Kat. 281, S. 376; *Raffael und die Folgen*
2001, Kat. H 3.1, S. 485 (mit ausführlicher Bibliographie); *Parmigianino tra-
dotto* 2003, Kat. 2, S. 44–45.

UGO DA CARPI IN ROM UND BOLOGNA

(CARPI/FERRARA, UM 1480 – BOLOGNA, 1532)

Ugo da Carpis Zusammenarbeit mit Parmigianino begann frühestens 1524, dem Jahr von dessen Ankunft in Rom. Möglicherweise kam es dazu jedoch erst kurz vor dem Einmarsch der kaiserlichen Truppen Karls V. und der Plünderung im Jahr 1527, dem Ereignis, das als *Sacco di Roma*, als Fall Roms, in die Geschichte einging. Er zwang Ugo da Carpi, Parmigianino und andere in Rom tätige Künstler, die Stadt fluchtartig zu verlassen. Sowohl Parmigianino als auch Ugo da Carpi begaben sich nach Bologna. Das einzige dokumentierte Werk Ugos nach Parmigianino ist sein signiertes Blatt *Diogenes* (Kat. 53), das zu seinen unbestritten differenziertesten Werken gehört. Glaubt man dem Zeugnis Vasaris, entstand dieses von ihm als das schönste Werk des Künstlers beurteilte Blatt erst in Bologna.[298] Die überlieferten Entwurfsskizzen – ein eigentlicher *modello* ist nicht bekannt – stammen jedoch bereits aus der Zeit von Parmigianinos Arbeit an seinem Altarbild der sogenannten *Hieronymus-Vision*, die er vor 1527 noch in Rom malte.[299] Es bleibt deshalb ungewiss, ob Ugo die Arbeit vor oder erst nach dem *Sacco di Roma* schnitt. Die Gestalt des Diogenes, mit der Rechten mit einem Stock auf das vor ihm liegende Buch weisend und mit schwungvoll nach hinten geworfenem Umhang, zeigt, was Parmigianino – und Ugo da Carpi – in Rom lernen konnte. Die Monumentalität der Pose, die an die berühmten nackten Figuren, die *Ignudi* Michelangelos im Gewölbe der Sixtinischen Kapelle, anknüpft, kontrastiert in witzigem Dialog mit der kümmerlichen Gestalt des gerupften Huhns

im Hintergrund. Diogenes von Sinope, so überliefert eine Anekdote, verhöhnte mit diesem spöttisch die Lehre Platos, der den Menschen als ein zweibeiniges, federloses Lebewesen definierte. Die Gestalt des Diogenes imitiert hier mit ihrer raumgreifenden Gestik kaum zufällig die Züge eines omnipotenten Wesens und Schöpfers. Kraft und philosophische Schärfe in Bildwitz und die Dramatik der Bewegung sind gepaart mit einer subtilen, malerischen Abstimmung der einzelnen Tonplatten. Mit der detailreichen Muskulatur, den fliessenden Stoffalten und fliegenden Haaren bis zur porigen Hühnerhaut des Gockels sah sich Ugo da Carpi gezwungen, die Möglichkeiten der Chiaroscuro-Technik bis an ihre Grenzen auszuschöpfen.

Die Komposition ist in zwei Versionen überliefert: Einmal in einem Kupferstich Gian Giacopo Caraglios und einmal in Ugo da Carpis Chiaroscuroschnitt. Welches der beiden Werke zuerst entstand und ob, wie öfter vermutet wurde, Ugo da Carpi seine Fassung erst nach Caraglios Vorlage herstellte, konnte bisher nicht eindeutig geklärt werden.[300] Zuletzt sprach sich Achim Gnann auf Grund von Vergleichen mit den erhaltenen Vorstudien Parmigianinos für die ursprüngliche Existenz von zwei verschiedenen *modelli* Parmigianinos aus, von denen je eines Caraglio und Ugo da Carpi vorgelegen habe.[301] An die Seite des *Diogenes* kann der unvollendet gebliebene, ebenfalls grossformatige Chiaroscuroschnitt *Archimedes* gestellt werden, der dem *Diogenes* möglicherweise hätte als Pendant dienen sollen.[302]

[298] Die Formulierung Vasaris, «[...] *Francesco Parmigianino intagliò in un foglio reale aperto e Diogene, che fu più bella stampa, che alcuna mai facesse Ugo*», hat verschiedentlich die Frage hervorgerufen, ob Vasari tatsächlich die Ausführung dieses Blattes Parmigianino zuschreibe. Davon kann nicht die Rede sein, da er sonst das Blatt kaum gleichzeitig als schönstes Werk Ugo da Carpis bezeichnet hätte. Anstelle von «*fece intagliare*» verkürzte er – wohl versehentlich – auf das blosse «*intagliò*», eine Ausdrucksform, die er auch im Satz davor verwendete und mit der er später vergleichbare Missverständnisse im Fall von Ugo da Carpis *Herkules vertreibt Avaritia aus dem Tempel der Musen* nach Baldassare Peruzzi bewirkte: «*Peruzzi pittore sanese fece di chiaroscuro simile una carta d'Ercole [...]*», Vasari-Milanesi [1568] 1906, V, S. 422.

[299] London, National Gallery. Popham 1971, I, S. 12.

[300] Popham vermutete, obwohl er die höhere Qualität von Ugos *Diogenes* anerkennt, dass dieser seine Arbeit nach Caraglio schnitt, vgl. Popham 1971, S. 12.

[301] *Raphael und der klassische Stil* 1999, Kat. 301, S. 396.

[302] *Raphael und der klassische Stil* 1999, Kat. 280, S. 374–375.

Demgegenüber sprechen stilistische Vergleiche zahlreicher unsignierter und undokumentierter Blätter, die in jüngster Zeit wieder Ugo da Carpi zugeschrieben wurden, gegen seine Autorschaft.[303] Unter ihnen befinden sich auch so qualitätvolle Werke wie der *Wunderbare Fischzug* nach Raffael (Kat. 49) und die *Apostel Petrus und Johannes* nach Parmigianino (Kat. 59). Eine eingehende Untersuchung der für Drucke seiner Chiaroscuroschnitte verwendeten Papiere steht aus, weshalb kaum Aussagen über die Verwendung der Holzstöcke nach seinem Tod 1532 in Bologna gemacht werden können. Immerhin lässt sich auf Grund des Wasserzeichens vermuten, dass Ugo da Carpis signierte *Kreuzabnahme Christi* (Kat. 46) um 1580 – zusammen mit Antonio da Trentos *Martyrium der Apostel Petrus und Paulus* (Kat. 54) – eine Neuauflage erhielt.[304] Ferner steht fest, dass keines seiner signierten Werke zu Beginn des 17. Jahrhunderts in den Besitz Andrea Andreanis gelangte und von diesem neu gedruckt wurde.[305] Um so zahlreicher sind hingegen dessen Nachdrucke von Chiaroscuro-

schnitten, die hier als Werke Niccolò Vicentinos oder anderer anonymer Formschneider betrachtet werden.

Ugo da Carpis gesicherte Chiaroscuroschnitte zeichnen sich durch eine subtile Farbabstimmung und einen gleichmässigen Druck aus. Selbst die am schwierigsten zu handhabende Strichplatte hinterliess bei ihm keine Spuren zu grossen Pressendrucks, wie sie bei den späten Abzügen Andreanis die Regel waren. Entsprechend selten sind an seinen Helldunkelschnitten Unschärfen festzustellen, die von unsorgfältigem Umgang mit der Druckerpresse herrühren. Obwohl Ugo da Carpi Aufnahme in das Vitenwerk Vasaris erhielt, dürfte seine Wertschätzung erst im 18. Jahrhundert ihren Höhepunkt erreicht haben. Für Anton Maria Zanetti waren seine Werke Anlass, das alte Handwerk des Mehrplattenholzschnitts für eigene, erfolgreiche Versuche wieder aufzunehmen. Der Franzose Nicolas Le Sueur (1691–1764) und die Engländer John Baptist Jackson (um 1700 – um 1777) und John Skippe (1741–1812) folgten diesem Beispiel.

53. Ugo da Carpi

Diogenes nach Francesco Parmigianino

Um 1527
Chiaroscuroschnitt von vier Holzstöcken (grün-olivgrün), 45,3 × 33,1 cm
Beischriften: unten links «FRANCISCUS / PARMEN / PER. UGO. CARP»
Erhaltung: auf allen Seiten beschnitten; waagrechter Mittelfalz hinterlegt
Wz 24
Provenienz: Slg. Bernhard Keller (Lugt I, 383; Auktion Gutekunst, Stuttgart, 1871, Nr. 904)
Inv. Nr. D 8

Lit.: Vasari-Milanesi [1568] 1906, V, S. 422; Bartsch 1803–1821, XII, Nr. 10, S. 100; *Parmigianino und sein Kreis* 1963, Nr. 91, S. 40; *Clair-obscurs* 1965, Nr. 86, S. 35; *Renaissance in Italien* 1966, Nr. 197, S. 129–130; Trotter 1974, 162–166; Karpinski 1975, Nr. 54, S. 330–333; Servolini 1977, Nr. 12, Taf. XXIII; Johnson 1982, Nr. 15, S. 77–84; Karpinski 1983, TIB 48, S. 155; Landau/Parshall 1994, S. 154; *Raphael und der klassische Stil* 1999, Kat. 301, S. 396; Karpinski 2000, S. 121–123; Gnann, in: *Parmigianino e il manierismo europeo* 2002, S. 289; *Parmigianino e il manierismo europeo* 2003, Kat. 2.4.8, S. 334–335; *Parmigianino tradotto* 2003, Kat. 81, S. 69–70.

[303] Die zahlreichen Zuschreibungen an Ugo da Carpi fussen m.E. auf einer vergleichsweise oberflächlichen stilistischen Ähnlichkeit mit den dokumentierten Werken. Zahlreiche Fragen bleiben bei dieser Betrachtungsweise ausgeklammert, die zumindest ein Fragezeichen hinter die jeweilige Zuschreibung rechtfertigen würde. Dazu zählt auch die Frage, weshalb ein stets auf seine Druckprivilegien bedachter Künstler auf einmal die Drucke nicht einmal mehr mit seinem Namen oder einem Monogramm kenntlich macht. Die Wiederaufnahme der zuvor stets umstritten gebliebenen Zuschreibungen an Ugo da Carpi durch Achim Gnann wurde – allerdings ohne kritische Diskussion – sowohl in *Chiaroscuro* 2001, in *Raffael und die Folgen* 2001 als auch in *Parmigianino tradotto* 2003 übernommen. Vgl. Gnann, in: *Raphael und der klassische Stil* 1999, passim, *Parmigianino e il manierismo europeo* (Akten) 2002, S. 288–297, und *Parmigianino e il manierismo europeo* (Ausstellungskatalog) 2003, S. 83–91, und Kat. 2.4.9, S. 334.

[304] Vgl. die Wasserzeichen Nrn. 13–15. David Woodward weist nach, dass Papiere mit diesen Wasserzeichen um 1580 in Rom verwendet wurden, vgl. ders., *Catalogue of Watermarks in Italian Printed Maps ca. 1540–1600*, Florenz: Leo S. Olschki, 1996, Nr. 333, S. 191.

[305] Es bleibt spekulativer Betrachtung vorbehalten, weshalb kein einziger der signierten Holzstöcke Ugo da Carpis aus römischer Zeit den Weg nach Bologna und von da in Andreanis Werkstatt fand. Dass umgekehrt ausschliesslich unsignierte und angeblich in römischer Zeit entstandene Werke, wie der *Wunderbare Fischzug* (Kat. 49), aus Rom gerettet und später in den Besitz Andreanis gelangt sein sollen, mag nur schwerlich einleuchten.

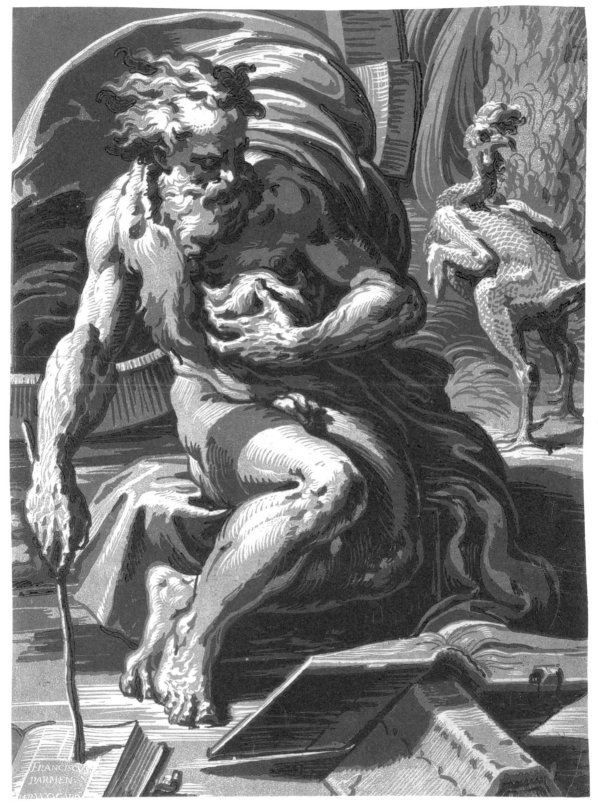

53.

Antonio da Trento

(Tätig in Bologna um 1527)

Neben Ugo da Carpi und Niccolò Vicentino gilt Antonio da Trento als einer der führenden Meister des Chiaroscuroschnitts nach Parmigianino. Laut Vasaris Zeugnis war er der engste Mitarbeiter Parmigianinos und teilte mit diesem nach dessen Flucht aus Rom im Jahr 1527 sogar die Unterkunft in Bologna. Die erstmals von Adam von Bartsch geäusserte Vermutung, bei ihm und dem unter Francesco Primaticcio in Fontainebleau tätigen Maler Antonio Fantuzzi handle es sich um dieselbe Künstlerpersönlichkeit, wurde lange kolportiert, erwies sich aber letztlich als Irrtum.[306] Die Zeitspanne der Zusammenarbeit zwischen Parmigianino und dem Formschneider Antonio da Trento war nur von kurzer Dauer. Der Grund für den plötzlichen Bruch der Künstlerfreundschaft und das Ende der gemeinsamen Werkstatt und Unterkunft blieb bis heute ungeklärt. Vielleicht fehlte Antonio die künstlerische und unternehmerische Freiheit, oder ein Zerwürfnis liess ihn auf Rache sinnen. Jedenfalls verschwand er eines Tages spurlos, jedoch nicht ohne Parmigianino empfindlich zu schädigen. Vasari, immer bereit, seine Schilderungen mit Anekdoten oder Charakterschilderungen auszuschmücken, berichtet auch von Antonio da Trentos Ausscheiden aus der Werkstatt: Eines morgens, als Francesco Parmigianino noch schlief, hätte dieser die Truhe mit den wohlverwahrten Platten und Zeichnungen des Künstlers aufgebrochen und sich damit «zum Teufel» gemacht.[307] Die Kupferplatten

und Holzstöcke, und nicht die Zeichnungen, so dürfte Vasaris Bericht verstanden werden, liess er auf der Flucht bei einem Freund zurück und hoffte wohl, sie später dort holen zu können. Nicht Antonio da Trento, sondern der bestohlene Parmigianino sollte sie später jedoch aus diesem Versteck zurückerhalten. Gewiss wären die Druckformen für Antonio viel gewinnbringender einzusetzen gewesen als die Zeichnungen. Die von Vasari bezeugte Verzweiflung Parmigianinos über den Verlust der Werke lässt jedoch erahnen, welchen Stellenwert sie für den Künstler selbst besassen.[308]

Laut Vasari erlernte Parmigianino die Technik des Chiaroscuroschnitts bei Ugo da Carpi und vermittelte sie während seinem Aufenthalt in Bologna zwischen 1527 und 1530 seinem engsten Werkstattmitarbeiter Antonio da Trento.[309] Nur zwei der Antonio zugeschriebenen Blätter tragen sein Monogramm, die Darstellung des *Johannes des Täufers* (Kat. 56) und des *Lautenspielers* (Kat. 55). Vasari bezeugte ferner das *Martyrium des Hl. Paulus und die Verurteilung Petri* (Kat. 54), die Blätter *Nackter Mann von hinten* und *Augustus und die Tiburtinische Sibylle* als eigenhändige Werke sowie «*un ovato una Nostra Donna a giacer*», die vermutlich als *Die Madonna mit der Rose* (Kat. 57) identifiziert werden kann.[310] Mit Ausnahme von *Augustus und die Tiburtinische Sibylle* und dem Blatt *Nackter Mann von hinten*, einem Hauptwerk, das auch unter dem Titel *Narziss an der Quelle* geführt

[306] Die alte These erhielt sich erstaunlich lange. Bereits Herbet sprach sich 1896 jedoch dagegen aus, vgl. Félix Herbet, ‹Les graveurs de l'école de Fontainebleau, II. Catalogues de l'Œuvre de Fantuzzi›, in: *Annales de la Société historique et archéologique du Gâtinais*, 1896, S. 257–291. Zerner wies später ebenfalls auf die Unwahrscheinlichkeit dieser Behauptung hin, vgl. Henri Zerner, *Die Schule von Fontainebleau. Das graphische Werk*, Wien/München: Schroll, 1969, S. 19. Vgl. auch die Zusammenfassung der Diskussion zugunsten einer Identität der beiden Künstler bei Zava Boccazzi, *Antonio da Trento. Incisore (prima metà XVI sec.)*, Trient: CAT, [1962] 1977 [= Collana Artisti Trentini], S. 231–237.

[307] «*In questo tempo il detto Antonio da Trento, che stava seco per intagliare, una mattina che Francesco era ancora in letto, apertogli un forzieri, gli furò tutte le stampe di rame e di legno, e quanti disegni avea, ed andatosene col diavolo, non mai più se ne seppe nuova: tuttavia riebbe Francesco le stampe, avendole colui lasciate in Bologna a un suo amico, con animo forse di riaverle con qualche comodo; ma i disegni non potè giammai riavere. Perchè mezzo disperato tornando a dipignere [...]*.» Vasari-Milanesi [1568] 1906, V, S. 227.

[308] Landau/Parshall 1994, S. 155–157.

[309] Da Antonio da Trento Ugo da Carpi sehr wohl gekannt haben könnte, mag durchaus zutreffen, dass er die Technik nicht bei Parmigianino, sondern direkt von Ugo erlernte – eine Vermutung, die bereits Joseph Strutt äusserte, vgl. Joseph Strutt, *A biographical dictionary; containing an historical account of all the engravers, from the earliest period of the art of engraving to the present time; and a short list of their most esteemed works*, 2 Bde., London: Faulder, 1785–1786, II, S. 367.

[310] Vasari-Milanesi [1568] 1906, V, S. 422–423. Vgl. zu den Blättern *Nackter Mann von hinten* und *Augustus und die Tiburtinische Sibylle* Karpinski 1983, TIB 48, S. 141 und 249, sowie Gnann, in: *Parmigianino e il manierismo europeo* 2003, Kat. 2.4.12, S. 336–337.

wurde, besitzt die Graphische Sammlung alle gesicherten Werke Antonios. Die weiteren mit seinem Namen verbundenen Chiaroscuroschnitte, darunter die sogenannte *Vestalin Tutia* (Kat. 58), sind ihm vor allem auf Grund der charakteristischen, linienbetonten Technik seiner Strichplatten und dem lebendigen, fast unruhigen Spiel der Weisshöhungen der Tonplatte zugeschrieben worden.[311]

Anders als Ugo da Carpi und Niccolò Vicentino arbeitete er ausschliesslich nach Vorlagen Parmigianinos. Diese *modelli* für Antonios Chiaroscuroschnitte blieben bis heute verschollen und dürften durch seinen Diebstahl ein unrühmliches Ende gefunden haben. Dennoch lässt sich die Vorarbeit Parmigianinos anhand von etwa zwei Dutzend Zeichnungen verfolgen.[312] Sein grösster Chiaroscuroschnitt, *Das Martyrium von Paulus und die Verurteilung Petri* (Kat. 54), schildert den in der *Legenda Aurea* überlieferten Bericht, wie Petrus und Paulus durch den Kaiser Nero zum Tod verurteilt werden, Paulus auf der Stelle durch Enthauptung, Petrus an anderer Stätte durch Kreuzigung. Die Szene geht auf Parmigianinos römische Zeit zurück und könnte ursprünglich im Zusammenhang mit einem von Vasari bezeugten Projekt zur Ausmalung der vatikanischen Sala dei Pontefici entstanden sein, für das Parmigianino von Papst Clemens VII. ein Auftrag in Aussicht gestellt worden war.[313] Der Auftrag kam jedoch nie zur Ausführung. Dieselbe Szene wurde mit einigen Abweichungen in Rom bereits von Gian Giacomo Caraglio gestochen.[314] Die diesem seitenverkehrt ausgeführten, aber sehr getreuen Kupferstich zugrundeliegende Vorzeichnung befindet sich heute im British Museum.[315] Bei aller Nähe zur Version Caraglios zeigt der Chiaroscuroschnitt Antonio da Trentos jedoch viele Unterschiede. Berechtigterweise wurde deshalb von einer eigens für Antonio angefertigten Vorlage ausgegangen.[316] Da einige mit dem Farbholzschnitt übereinstimmende Detailstudien überliefert sind, wäre es jedoch auch denkbar, dass Parmigianino, wie es bei Tizian vermutet wird, die endgültigen Entwürfe für seine Chiaroscuroschnitte direkt auf die Holzstöcke zeichnete.[317]

Antonio da Trentos bevorzugte Technik war der Druck von zwei Stöcken. Das Blatt *Das Martyrium von Paulus und die Verurteilung Petri* blieb der einzige gesicherte Chiaroscuroschnitt, bei dem er drei Platten verwendete. Die Chronologie ihrer Entstehung ist ungeklärt. Hingegen steht fest, dass Caraglio seinen Kupferstich nach Parmigianinos Vorlage zu *Das Martyrium von Paulus und die Verurteilung Petri* noch in Rom stach und entsprechend Antonios Version nicht allzu lange nach der Flucht aus Rom entstanden sein dürfte. Die vielfigurige, grossformatige Komposition erregte bereits Vasaris Aufmerksamkeit und galt seither als das unbestrittene Meisterwerk des Formschneiders.[318] Abzüge der Holzstöcke sind in den verschiedensten Farbkombinationen überliefert, wobei die frühen Zustände mit noch intakter Strichplatte Grün- und Blautöne sowie eine fast orangefarbene Tönung (Kat. 54a) bevorzugt verwendeten. Spätere Exemplare, deren Strichplatte namentlich im rechten Vordergrund nicht mehr vollständig ist, sind häufig kontrastreicher, aber mit teilweise stark ölhaltigen Farben gedruckt (Kat. 54b und 54c).[319]

[311] Bartsch 1803–1821, XII, S. 142–143, und E. Kolloff, in: Meyer, *Allg. Künstler-Lexikon*, II, S. 149–155, und Zava Boccazzi [1962] 1977.

[312] Vgl. dazu Popham 1969, S. 49, ders. 1971, I, S. 12, und Landau/Parshall 1994, S. 155.

[313] Vasari-Milanesi [1568] 1906, V, S. 222, und Popham 1967, Nr. 88, S. 54–56, bzw. ders. 1971, Nr. 190, S. 92–93.

[314] Bartsch 1803–1821, XV, Nr. 8, S. 71.

[315] London, British Museum, Inv. Nr. 1904-12-1-2, vgl. Popham 1971, I, Nr. 190, S. 92–93, und Hugo Chapman, in: *Correggio & Parmigianino. Master Draughtsmen of the Renaissance*, Ausstellungskatalog, bearb. von Carmen C. Bambach u.a., London: British Museum, 2000, Kat. 75, S. 119.

[316] Popham 1967, Nr. 88, S. 54–56, bzw. ders. 1971, Nr. 190, S. 92–93.

[317] Hier bleibt anzumerken, dass 1860 eine Zeichnung Parmigianinos aus der Sammlung Samuel Woodburn versteigert wurde, die als Entwurf für den Chiaroscuroschnitt bezeichnet wurde, Auktion Christie's, 12. Juni 1860, Lot 1308. Die Zeichnung ist heute verschollen, siehe Popham 1967, Zeichnung (b), S. 56.

[318] Aufmerksamkeit erhielt Parmigianinos Komposition auch von Marco Pino in Siena, dem eine grossformatige Kopie des Holzschnittes zugeschrieben wird; Siena, Museo Civico, vgl. *Domenico Beccafumi e il suo tempo* 1990, Kat. 81, S. 398–399, und Torriti 1998, Kat. A25, S. 356–357.

[319] Eine detaillierte Untersuchung von Jan Johnson unterscheidet insgesamt vier verschiedene Versionen des Drucks, deren Druckfolge aber nicht völlig geklärt zu sein scheint, vgl. Jan Johnson, ‹States and Versions of a Chiaroscuro Woodcut›, in: *Print Quarterly*, IV, 1987, S. 154–158. Auf Grund der Wasserzeichen dürften die Exemplare Kat. 54b und 54c um 1580 gedruckt worden sein.

54a.

54b.

54. Antonio da Trento

Das Martyrium des Apostels Paulus und die Verurteilung Petri
nach Francesco Parmigianino

Um 1527

a)

Chiaroscuroschnitt von drei Stöcken (schwarz, ocker), 29,1 × 47,3 cm
Auflage: I/II, Einfassungslinie teilweise ausgebrochen
Beischriften: verso mit Bleistift «7297/R B.28»
Erhaltung: Mittelfalt, unten Mitte restaurierter Einriss; verso feiner Offset-
abdruck eines weiteren Exemplars gleicher Einfärbung
Provenienz: Slg. Johann Rudolph Bühlmann
Inv. Nr. D 17

b)

Chiaroscuroschnitt von drei Stöcken (schwarz, braun, beige), 29,8 × 48,1 cm
Auflage: II/II, Zustand wie Inv. Nr. D 19, Druck mit stark ölhaltiger Farbe von
der dunklen Tonplatte; zahlreiche Ausbrüche in der Schwarzplatte (oben rechts
und links, unten rechts im Vordergrund)
Beischriften: verso mit Händlervermerk «P5 / 25m»
Erhaltung: zahlreiche Einrisse, teilweise hinterlegt; Mittelfalte hinterlegt
Wz 13
Provenienz: Schenkung Schulthess-von Meiss, 1894/1895 (Lugt, I, 1918a)
Inv. Nr. D 18

c)

Chiaroscuroschnitt von drei Stöcken (schwarz, braun, beige), 30,8 × 49,1 cm;
29,2 × 48,1 cm (Einfassungslinie)
Auflage: II/II; Zustand wie Inv. Nr. D 18, zahlreiche Ausbrüche in der Schwarz-
platte (oben rechts und links, unten rechts im Vordergrund)
Beischriften: verso in schwarzer Tinte «B. IV. No. 28. 1re [?] épr. / DNR / J. A.
Boerner»; unten rechts mit Bleistift «720»
Erhaltung: senkrechte Mittelfalte
Wz 14
Provenienz: Slg. Johann Andreas Boerner (1785–1862; Lugt 269/270)
Inv. Nr. D 19

Lit.: Vasari-Milanesi [1568] 1906, V, S. 226; Bartsch 1803–1821, XII, Nr. 28,
S. 79–80; Kolloff, in: Meyer, *Allg. Künstler-Lexikon*, II, Nr. 20, S. 153–154;
Zava Boccazzi [1962] 1977, Nr. 2, S. 276; *Parmigianino und sein Kreis* 1963,
Nr. 118, S. 48–49; *Clair-obscurs* 1965, Nrn. 129–131, S. 42–43; Trotter 1974,
S. 169–172; Karpinski 1983, TIB 48, S. 119; *Parmigianino* 1987, Kat. Nr. 29,
S. 14; Johnson 1987, S. 154–158; Landau/Parshall 1994, S. 154–157; Cirillo
Archer 1995, TIB 28, Commentary, S. 94–95; *Raphael und der klassische Stil*
1999, Kat. 257, S. 349; *Chiaroscuro* 2001, Nr. 19, S. 80; *Parmigianino tradotto*
2003, Kat. 91, S. 73–74.

55. Antonio da Trento

Der Lautenspieler
nach Francesco Parmigianino

Um 1527–1530
Chiaroscuroschnitt von zwei Holzstöcken (schwarz, grün-grau), 13,0 × 12,6 cm
Auflage: Druck mit der Einfassung und dem Monogramm
Beischriften: unten Mitte auf der Bordüre ligiertes Monogramm «.AT.»
Rand aussen leicht beschnitten; Riss von oben bis zur Mitte des Blattes hinter-
legt
Provenienz: Slg. Johann Rudolph Bühlmann (?)
Inv. Nr. D 55

Lit.: Bartsch 1803–1821, XII, Nr. 3, S. 143; Kolloff, in: Meyer, *Allg. Künstler-
Lexikon*, II, Nr. 35, S. 155; Reichel 1926, S. 57; Zava Boccazzi [1962] 1977,
Nr. 6, S. 276; *Parmigianino und sein Kreis* 1963, Nr. 112, S. 47; Karpinski
1983, TIB 48, S. 238; *Parmigianino tradotto* 2003, Kat. 99, S. 77.

56. Antonio da Trento

Johannes der Täufer
nach Francesco Parmigianino

Um 1527–1530
Chiaroscuroschnitt von zwei Holzstöcken (schwarz, blau), 13,50 × 13,40 cm
Auflage: Druck mit der Einfassung und dem Monogramm
Beischriften: unten Mitte auf der Bordüre ligiertes Monogramm «.AT.»
Erhaltung: etwas beschmutzt, aufgeklebt und verblasst; innerhalb der äusser-
sten Einfassungslinie beschnitten; Loch im linken Rand retuschiert; beim Mo-
nogramm unten schwarzer Strich
Provenienz: Ankauf 2002
Inv. Nr. 2002.120

Lit.: Bartsch 1803–1821, XII, Nr. 17, S. 73; Kolloff, in: Meyer, *Allg. Künstler-
Lexikon*, II, Nr. 6, S. 152; Zava Boccazzi [1962] 1977, Nr. 1, S. 276; Trotter
1974, S. 173–176; Karpinski 1983, TIB 48, S. 107; *Chiaroscuro* 1989, Nr. 5,
S. 43–44; *Parmigianino tradotto* 2003, Kat. 92, S. 74.

55.

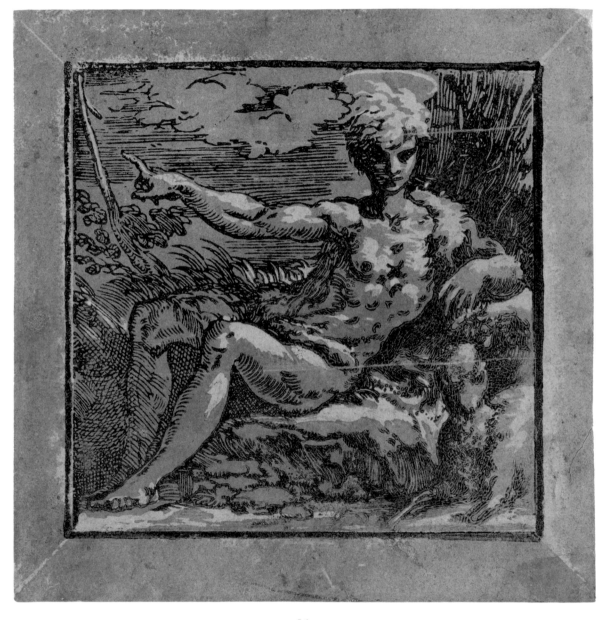

56.

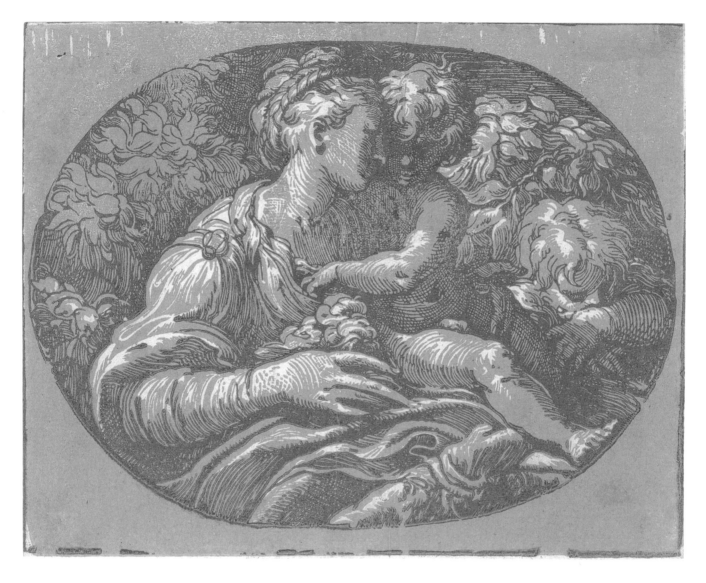

57.

57. ANTONIO DA TRENTO

MADONNA MIT ROSE, KIND UND JOHANNESKNABE nach Francesco Parmigianino

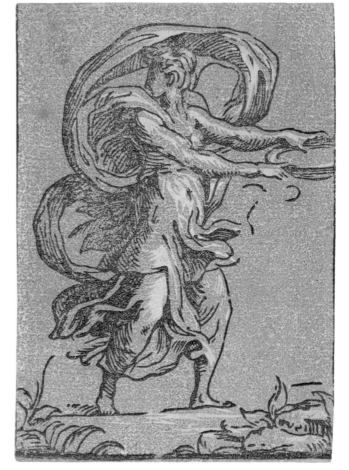

Um 1527–1530
Chiaroscuroschnitt von zwei Holzstöcken (schwarz, lindgrün), 19,3 × 23,6 cm
Auflage: Einige Ausbrüche an der unteren Randlinie in der Strichplatte; keine Spuren von Wurmfrass
Erhaltung: entlang der Randlinie beschnitten; oben links kleines Loch; in der Mitte geglättete Knickfalten; verso einige aufgefüllte Löcher
Wz: Hand mit fünfblättriger Blume (nicht abgebildet), ähnlich Wz 1
Provenienz: Slg. Johann Rudolph Bühlmann
Inv. Nr. D 53

Lit.: Vasari-Milanesi, V, S. 423; Bartsch, XII, Nr. 12, S. 56–57; Kolloff, in: Meyer, *Allg. Künstler-Lexikon*, II, Nr. 3, S. 152; Zava Boccazzi [1962] 1977, Nr. 8, S. 277; *Parmigianino und sein Kreis* 1963, Nr. 114, S. 47–48; Karpinski 1983, TIB 48, S. 73; Di Giampaolo 2000, Nr. 8, S. 194; *Parmigianino tradotto* 2003, Kat. 87, S. 72.

Von derselben Komposition existiert eine in Holzschnittmanier radierte Kopie mit dem Monogramm «F.MF.».[320]

58. ANTONIO DA TRENTO (?)

DIE VESTALIN TUTIA nach Francesco Parmigianino

Um 1527–1530
Chiaroscuroschnitt von zwei Holzstöcken (schwarz, ocker), 10,0 × 6,9 cm
Erhaltung: entlang der Einfassungslinie beschnitten
Provenienz: Slg. Johann Rudolph Bühlmann (?)
Inv. Nr. D 61

Lit.: Bartsch, XII, Nr. 2, S. 142–143; Kolloff, in: Meyer, *Allg. Künstler-Lexikon*, II, Nr. 29, S. 154; Zava Boccazzi [1962] 1977, Nr. 9, S. 277; *Parmigianino und sein Kreis* 1963, Nr. 134, S. 51f.; Karpinski 1983, TIB 48, S. 237; *Parmigianino tradotto* 2003, S. 62.

58.

Das Blatt gibt seitenrichtig eine heute verlorene Zeichnung Parmigianinos wieder, die durch eine Kopie in den königlichen Sammlungen von Windsor überliefert ist.[321] Die weibliche Gestalt wurde als Vestalin Tutia identifiziert, die, so die Überlieferung durch Valerio Massimo und Dionysius von Halikarnass, beschuldigt wurde, ihr Keuschheitsgelübde gebrochen zu haben. Um ihre Unschuld zu beweisen erhielt sie die Aufgabe, Wasser aus dem Tiber mit einem Sieb zu sammeln – eine Probe, die Tutia dank der Hilfe der Göttin Vesta bestand.

[320] Vgl. das Exemplar der Graphischen Sammlung der ETH, Inv. Nr. D 54, und *Parmigianino tradotto* 2003, Kat. 89, S. 72.

[321] Windsor, Royal Library, vgl. Popham 1971, Copies Nr. 39, S. 240.

Giuseppe Niccolò Vicentino

(Tätig in Rom und Bologna um 1525–1550)

Die Quellenlage zu Leben und Wirken Niccolò Vicentinos ist wenig ergiebig. Aufenthalte in Venedig und später Rom, während denen er das Handwerk des Chiaroscuroschnitts erlernte und erste Blätter nach Polidoro da Caravaggio und anderen Künstlern schnitt, sind wahrscheinlich.[322] Nach dem Fall Roms im Jahr 1527 dürfte er, wie auch Parmigianino, nach Bologna gelangt sein, wo er im weiteren Umkreis des Malers ein Auskommen fand. Es ist ungewiss, ob er zur Zeit von Antonio da Trentos Zusammenarbeit mit Parmigianino in den Jahren von 1527 bis 1529 bereits in Verbindung mit deren Werkstatt stand. Wahrscheinlich ist jedoch, dass er nach dem Verschwinden Antonios in den Jahren zwischen 1530 und 1540 als einziger auf den Chiaroscuroschnitt spezialisierter Formschneider Parmigianino zur Verfügung stand. Vasari hingegen betont, Niccolò Vicentino habe erst nach Parmigianinos Tod 1540 Chiaroscuroschnitte nach dessen Zeichnungen geschnitten.[323] Die Mitteilung des Florentiner Kunsthistoriographen verdient einige Glaubwürdigkeit, da er um 1540 in Bologna tätig war und entsprechend Kenntnisse aus erster Hand mitteilen konnte. Dennoch lässt die ausserordentliche Qualität einiger Chiaroscuroschnitte Niccolò Vicentinos vermuten, dass sie nicht ohne den unmittelbaren Einfluss und die Aufsicht Parmigianinos geschaffen wurden.

Die früheste Studie, die sich nach Bartsch mit der Frage der Zuschreibungen an Niccolò Vicentino beschäftigte, ist diejenige von Giambattista Baseggio.[324] In Anbetracht der schwierigen Quellenlage erstaunt die Tatsache kaum, dass Niccolò Vicentino im Schatten Ugo da Carpis bisher keine weitere monographische Studie gewidmet wurde, die sein Œuvre unter Berücksichtigung der zu seiner Zeit entstandenen grossen Zahl anonymer Chiaroscuroschnitte zu umreissen suchte. Der Umfang seines Werk ist entsprechend bis heute Gegenstand kontroverser Diskussionen. Den Kern bildet eine kleine Gruppe von fünf Blättern, die auf Grund der Signatur des Künstlers als gesichert gelten können. Zu den nach Raffael und dessen Umkreis geschnittenen, signierten Blättern *Der Kampf des Herkules mit dem Nemëischen Löwen* (Kat. 50), *Der Tod des Ajax* (Kat. 47) und *Die Flucht Cloelias aus der Gefangenschaft* (Kat. 48) gesellt sich das Blatt *Christus heilt die Aussätzigen*, das nachweislich nach einer Zeichnung Parmigianinos aus römischer Zeit entstand.[325] Einige weitere Blätter, darunter zwei verschiedene Darstellungen der *Anbetung der Könige*, tragen die Initialen F. P., die Francesco Parmigianino als Zeichner der Vorlage ausweisen. Sie werden in der Regel als Werke Niccolò Vicentinos betrachtet.[326] Überzeugend wurde auch die nach Pordenone geschnittene Darstellung des *Saturn* als eigenhändige Arbeit erkannt.[327] Ihm oder seiner Werkstatt werden ferner eine Gruppe von sechs Tugenddarstellungen und – abwechselnd mit Antonio da Trento – auch eine Folge der *Zwölf Apostel* zugeschrieben.[328] Während sich Antonio da Trentos Chiaroscuroschnitte vor allem durch de-

[322] Vgl. hier S. 118–119.

[323] Vasari-Milanesi [1568] 1906, V, S. 423.

[324] Baseggio 1844, bes. S. 17–23. Von den nicht signierten und einzig aus stilistischen Beweggründen Niccolò zugewiesenen Werken führt er, entgegen dem abweichenden Urteil von Bartsch, unter anderen die folgenden Blätter als eigenhändig auf: *Die Überraschung* (Kat. 62), *Die Anbetung der Könige* (Bartsch 1803–1821, XII, Nr. 2, S. 29), *Der Traum Jakobs* (Bartsch 1803–1821, XII, Nr. 5, S. 25) und *Die Verehrung der Psyche* (Kat. 70).

[325] Chatsworth, The Chatsworth Settlement, vgl. Popham 1971, Nr. 690, S. 204–205, und Jaffé 1994, III, Nr. 673, S. 241.

[326] Bartsch 1803–1821, XII, Nr. 2–3, S. 29–30. Eine von Niccolò Vicentino signierte *Sacra Conversazione* (Bartsch 1803–1821, XII, Nr. 23, S. 64) trägt zwar ebenfalls die Initialen FP, geht aber kaum auf eine Vorlage Parmigianinos zurück.

[327] Landau, in: *The Genius of Venice* 1983, Kat. P35, S. 335–336.

[328] Bartsch 1803–1821, XII, Nr. 1–6, S. 128–129, und Nr. 1–12, S. 69–70.

tailreich geschnittene, von einem dichten Liniengeflecht überzogene Strichplatten auszeichnen, können die angeführten Farbholzschnittfolgen in dieser Hinsicht deutlich von diesen Arbeiten unterschieden werden. Die Strichplatten, meist mit vergleichsweise satten, mitunter sogar fast plumpen Linien geschnitten, betonen vor allem die Umrisse und beschränken sich darüber hinaus im wesentlichen auf die schematische Angabe von Faltenwürfen und Schattenpartien. Charakteristisch ist gegenüber den Antonio da Trento eindeutig zugeschriebenen Blättern die Verwendung der mittleren Tonplatten. Sie wurden teilweise wie zusätzliche Strichplatten eingesetzt und geben in dieser Funktion vor allem die Umrisse von architektonischen Elementen und Silhouetten im Hintergrund an. Die hellste Tonplatte der meist von drei Holzstöcken gedruckten Chiaroscuroschnitte diente allein der gleichmässigen Einfärbung des Hintergrunds und den Aussparungen für den Effekt von Weisshöhungen. Diese stilistischen Elemente, die die genannten Blätter mit einer weiteren Gruppe von anonymen Farbholzschnitten teilt, verbindet sie gleichzeitig mit den signierten Blättern *Cloelias Flucht aus dem Lager Porsennas* (Kat. 48) und *Christus heilt die Aussätzigen*.[329] Aus den angeführten stilistischen Gründen erscheint es folgerichtig, diese unsignierten Chiaroscuro-Folgen nicht ins Werk Antonio da Trentos, sondern in dasjenige Niccolò Vicentinos zu integrieren.

Trotz gemeinsamer stilistischer Merkmale sind unter den verschiedenen Werkgruppen Vicentinos erhebliche qualitative Schwankungen auszumachen, die insbesonders die mehr oder weniger sorgfältige Abstimmung der Holzstöcke betreffen. Dabei weisen vor allem die Nachdrucke Andrea Andreanis oft Spuren unsorgfältigen Druckens auf.

Unter den jüngst erneut Ugo da Carpi zugeschriebenen Blättern findet sich eine grosse Zahl, die sich stilistisch ebenfalls fast nahtlos mit den signierten Werken Niccolò Vicentinos in Verbindung bringen lässt. Dazu gehören auch die in der Graphischen Sammlung vorhandenen Werke *Die Überraschung* (Kat. 62), *Die Verehrung der Psyche* (Kat. 70), *Circe trinkt vor den Gefährten des Odysseus* (Kat. 60 und 61) und *Die Jungfrau mit Kind und den Heiligen Sebastian und Geminianus* (Kat. 65). Sowohl die für den Druck verwendeten Farbtöne, die Linienführung sowie die Behandlung der Tonplatten erlauben es, diese Gruppe als zusammengehörig zu betrachten.[330] Die Blätter *Die Apostel Petrus und Johannes* (Kat. 59), *Christus heilt die Aussätzigen, Der wunderbare Fischzug* (Kat. 49), aber auch das grossformatige Werk *Saturn* (Kat. 69) nach einer Zeichnung Pordenones erweisen sich hingegen bei näherer Analyse als qualitativ ausgereifter als die eben genannte Werkgruppe. Berechtigterweise wurde in Anbetracht der Qualität dieser Blätter die Möglichkeit eines direkten Einflusses von Parmigianino auf die künstlerische Umsetzung in Betracht gezogen. Für die übrigen Farbholzschnitte ist eine Entstehung nach dessen Tod denkbar. Dabei drängt sich die Frage auf, ob Niccolò Vicentino nach dem Tod Parmigianinos 1540 sich nicht sogar als grosser Nutzniesser der für Chiaroscuroschnitte gewachsenen Nachfrage erwies. Auf Grund von Vasaris Aussagen und den zahlreichen ihm zuzuweisenden Arbeiten darf angenommen werden, dass er – möglicherweise zusammen mit einer kleinen Werkstatt – einen grossen Teil seines Werks erst nach dem Tod Parmigianinos herausgab.

Die Zuschreibung der oben genannten Blätter an Niccolò Vicentino lässt sich mit einem weiteren, unabhängigen Indiz stützen. Andrea Andreani, selber

[329] Bartsch 1803–1821, XII, Nr. 15, S. 39.

[330] Es kann nicht Aufgabe eines Bestandeskatalogs sein, diese Gruppe von Chiaroscuroschnitten über die Bestände der in der Graphischen Sammlung der ETH vorhandenen Blätter hinaus einzeln kritisch zu durchforsten. Dennoch sei auf einige Chiaroscuroschnitte verwiesen, von denen hier angenommen wird, sie könnten mit einigem Recht als Arbeiten Niccolò Vicentinos oder dessen Werkstatt betrachtet werden: Karpinski 1983, TIB 48, S. 18, 26, 27, 31, 38, 40, 43, 53, 85, 88, 93–102, 115, 116, 117, 144, 150, 168 (?), 178, 189, 191, 194, 196, 197, 200, 201, 207–212, 233, 241, 242 (?), 245, 246. Ein Indiz für die Zusammengehörigkeit ganzer Gruppen von Chiaroscuroschnitten ist die Tatsache, dass viele der Vorlagen zu den hier Vicentino zugeschriebenen Werken über die Jahrhunderte zusammengeblieben sind. So befanden sich etwa die Vorlagen zum Blatt *Die Überraschung* zusammen mit der ebenfalls in einem Oval eingefassten Serie zu Szenen rund um den Wettstreit von Apollo und Marsyas in der Sammlung Crozat, von wo sie den Weg in den Louvre fanden. Dieselbe Provenienz weisen auch die erhaltenen Vorlagen zur Apostelserie und zum Blatt *Die Apostel Petrus und Johannes* auf; vgl. Popham 1971, Nr. 376, 390–392, 394, 411 bzw. 469–474.

Formschneider zahlreicher Chiaroscuroschnitte, verlegte einen Schwerpunkt seiner Tätigkeiten in den Jahren vor und nach 1600 auf den Nachdruck von älteren Holzstöcken, die er in grösserer Zahl übernehmen konnte. Die Liste dieser neu aufgelegten Drucke liest sich wie ein Verzeichnis der bereits durch stilistische Argumente als Werke Niccolò Vicentinos zur Diskussion gestellten Arbeiten.[331] Abgesehen von einer Kopie des anonymen Holzschnitts *Die Sintflut* und einem Chiaroscuroschnitt Alessandro Gandinis dürften sämtliche von Andreani für Neuauflagen verwendeten Druckformen in Verbindung mit Niccolò Vicentinos Nachlass stehen.[332] Die Annahme, Andreani habe sich für seinen Verlag Holzstöcke auch aus dem Nachlass Ugo da Carpis sichern können, dürfte auf Grund der hier erneut zur Diskussion gestellten Zuschreibungen an Niccolò Vicentino und der Tatsache, dass sich keine für Ugo da Carpi gesicherten Werke unter den neu aufgelegten Blättern befanden, hinfällig sein. Der Bestand an Druckstöcken aus der Werkstatt Niccolò Vicentinos im Verlag von Andreani legt ferner nahe, auch einige von zwei Stöcken gedruckte Blätter als seine Werke zu betrachten, die ihrer Drucktechnik halber an das signierte Blatt *Der Tod des Ajax* (Kat. 47) erinnern, aber bisher kaum als seine Werke diskutiert wurden.[333]

Niccolò Vicentinos Anteil an der Entwicklung des Chiaroscuroschnitts in der ersten Hälfte des 16. Jahrhunderts dürfte, dafür spricht sowohl die stilistische Evidenz als auch Andreanis Besitz einer grösseren Anzahl von Platten aus dessen Nachlass, grösser als angenommen sein. Der auf den Schutz seiner Werke und entsprechender Kennzeichnung bedachte Ugo da Carpi wurde vermutlich zu Unrecht als Urheber einiger dieser Blätter bestimmt. Bemerkenswerterweise fand später seine facettenreiche, vor allem auf tonalen Werten und offenen Umrissen aufbauende Art des Chiaroscuroschnitts bei Anton Maria Zanetti weniger Nachahmung als die einfacher zu imitierende, linearere Manier Niccolò Vicentinos, die oft als Spätstil Ugo da Carpis galt. Die vergleichsweise gute Quellenlage liess Ugo da Carpi in der Kunstliteratur in ganz anderem Licht als Niccolò Vicentino erscheinen. Seine vielzitierte Behauptung, er sei der Erfinder des Chiaroscuroschnitts, verschaffte ihm zusammen mit seinen hervorragenden Arbeiten einen Platz in der ersten Reihe italienischer Meister der Druckgraphik. Dagegen blieb Niccolò Vicentino trotz seiner grossen und im Licht der hier neu aufgegriffenen Zuschreibungen unübersehbaren Verdienste immer im Schatten desselben.

[331] Vgl. die 29 Werke umfassende Liste Kolloffs in: Meyer, *Allg. Künstler-Lexikon*, 1872, I, S. 724–727; darunter befinden sich u.a. folgende, hier für Werke Niccolòs und möglicher enger Mitarbeiter gehaltene Blätter: *Petrus (bzw. Moses) predigt dem Volke* (Bartsch 1803–1821, XII, Nr. 25, S. 77), *Die Anbetung der Könige* (Bartsch 1803–1821, XII, Nr. 2, S. 29), *Die Beschneidung Christi* (Kat. 64), *Christus heilt die zehn Aussätzigen* (Bartsch 1803–1821, XII, Nr. 15, S. 39), *Christus im Hause Simons* (Bartsch 1803–1821, XII, Nr. 17, S. 40), *Der wunderbare Fischzug* (Kat. 49), *Die Apostel Petrus und Johannes* (Kat. 59), *Sacra Conversazione mit den Hl. Sebastian und Geminianus* (Kat. 65), *Die christlichen Tugenden* (Bartsch 1803–1821, XII, Nr. 1–6, S. 128), *Saturn* (Kat. 69), *Herkules erwürgt den Nemëischen Löwen* (Kat. 50), *Die Verehrung der Psyche* (Kat. 70), *Die badenden Nymphen* (Bartsch 1803–1821, XII, Nr. 2, S. 122), *Der Tod des Ajax* (Kat. 47), *Circe trinkt vor den Gefährten des Odysseus vom Zaubertrank* (Kat. 60 bzw. 61), *Cloelias Flucht aus dem Lager Porsennas* (Kat. 48) und *Die Überraschung* (Kat. 62).

[332] Bereits Landau gelangte in seiner Zuschreibung des *Saturn* zu ähnlichen Schlussfolgerungen, vgl. Landau, in: *The Genius of Venice* 1983, P35, S. 336.

[333] *Die Hl. Familie mit Heiligen* (Karpinski 1983, TIB 48, S. 86), *Die Hl. Cäcilie* (Karpinski 1983, TIB 48, S. 129), *Circe reicht den Gefährten des Odysseus einen Zaubertrank* (Karpinski 1983, TIB 48, S. 179), *Jason kehrt mit dem Goldenen Vliess zurück* (Karpinski 1983, TIB 48, S. 191) und *Mutius Scävola verbrennt sich die Hand im Feuer* (Karpinski 1983, TIB 48 S. 152).

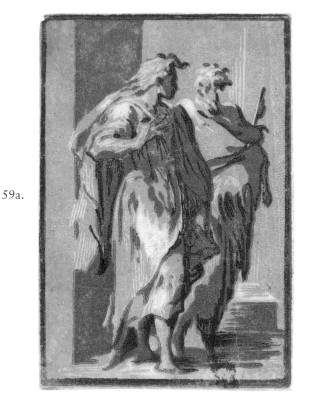

59a.

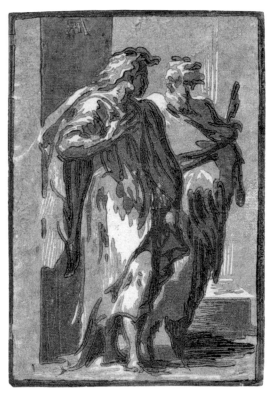

59b.

59. GIUSEPPE NICCOLÒ VICENTINO (?)

DIE APOSTEL PETRUS UND JOHANNES nach Francesco Parmigianino

Um 1530–1540

a)

Chiaroscuroschnitt von drei Holzstöcken (gelb, oliv, schwarz), 16,0 × 10,9 cm
Auflage: I/II, vor dem Monogramm von Andrea Andreani
Beischriften: verso oben Mitte «3»; mit Bleistift «[...] Mazzuoli / Parmeggian / B 12. 77. 26»; unten weiterer Verweis auf Bartsch
Erhaltung: an der oberen linken Ecke leicht beschädigt
Provenienz: Schenkung Johann Heinrich Landolt, 1885 (Lugt, I, 2066a)
Inv. Nr. D 11

b)

Chiaroscuroschnitt von drei Stöcken (hellbraun, dunkelbraun), 15,7 × 10,4 cm
Auflage: II/II, mit dem Monogramm von Andrea Andreani
Beischriften: oben links Monogramm AA; verso: oben links mit Tinte «3»; in der Mitte Besitzvermerk in Tinte «P Gervaise 1860»; unten mit Tinte «S P.»
Erhaltung: kleine Fehlstelle an der Bildkante unten rechts

Provenienz: Slg. P. Gervaise (gest. 1860; Lugt 1078); Slg. Johann Rudolph Bühlmann (?)
Inv. Nr. D 12

Lit.: Bartsch 1803–1821, XII, Nr. 26-I, S. 77; Kolloff, in: Meyer, *Allg. Künstler-Lexikon*, I, Nr. 8, S. 718; Popham 1971, S. 138, und Nr. 376, Taf. 384; Servolini 1977, Nr. 22, Taf. XXXIII; Karpinski 1983, TIB 48, Nr. 26-I, S. 116; *Raphael und der klassische Stil* 1999, Kat. 254, S. 346 (als Ugo da Carpi); *Parmigianino tradotto* 2003, Kat. 80, S. 69.

Der Chiaroscuroschnitt geht auf eine Zeichnung Parmigianinos zurück, die sich heute im Louvre befindet. Sie wird von Popham in das Jahrzehnt zwischen 1530 und 1540 datiert.[334] Das Blatt stellt möglicherweise eines jener Werke dar, die Niccolò Vicentino noch zu Lebzeiten Parmigianinos in enger Zusammenarbeit mit dem Maler fertigstellte.

[334] Popham 1971, S. 138, und Nr. 376, Taf. 384. Da Pophams Datierung der Zeichnung in die nachrömische Zeit mit der von Gnann für den Chiaroscuroschnitt vertretenen Autorschaft Ugo da Carpis kaum vereinbar ist, plädiert Gnann für eine frühere Entstehung der Zeichnung, vgl. *Raphael und der klassische Stil* 1999, Kat. 254, S. 346.

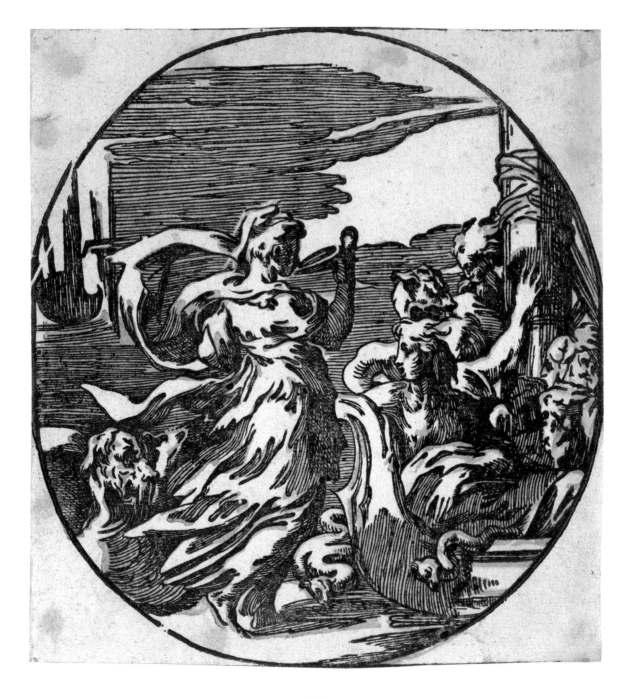

60.

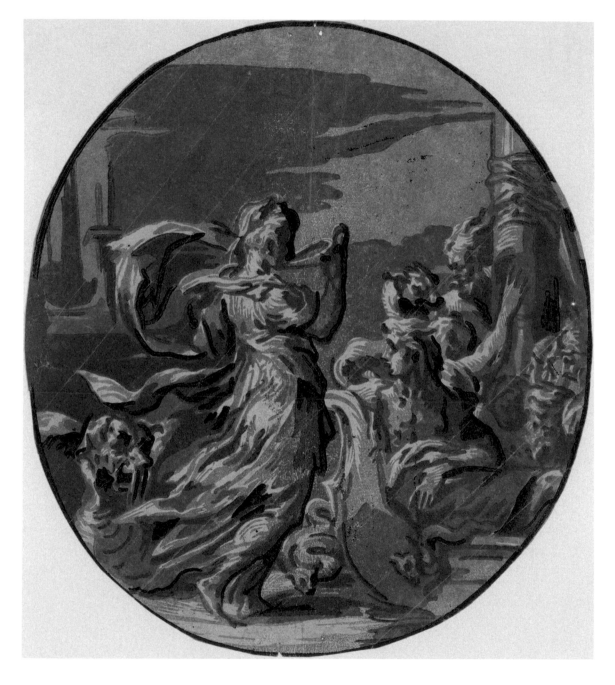

61.

60. Niccolò Vicentino (?)

Circe trinkt vor den Gefährten des Odysseus nach Francesco Parmigianino

Um 1530–1540
Chiaroscuroschnitt von zwei Holzstöcken (schwarz, helles beige),
Oval 21,4 × 19,1 cm
Auflage: Probedruck Andrea Andreanis von zwei der drei Holzstöcke, ohne die Tonplatte mit seinem Monogramm
Beischriften: verso oben links mit Bleistift «B XII. III.8»; rechts «Nr 3633»; unten Zuschreibung an Andreani
Erhaltung: etwas wasserfleckig; zahlreiche braune Flecken auf der Rückseite; Einfassungslinie oben und unten entlang der Einfassungslinie beschnitten
Provenienz: Slg. Johann Rudolph Bühlmann
Inv. Nr. D 51

Lit.: Bartsch 1803–1821, XII, Nr. 8, S. 111–112; Karpinski 1975, Nr. 59, S. 348; Karpinski 1983, TIB 48, S. 180 (?); *Chiaroscuro* 2001, Kat. 22, S. 86–87; Gnann, in: *Parmigianino e il manierismo europeo* 2002, S. 295; Gnann, in: *Parmigianino e il manierismo europeo* 2003, S. 89–90; *Parmigianino tradotto* 2003, Kat. 212, S. 125–126.

61. Giuseppe Niccolò Vicentino (?)

Circe trinkt vor den Gefährten des Odysseus nach Francesco Parmigianino

Um 1530–1540
Chiaroscuroschnitt von vier Holzstöcken (schwarz, ocker, braun, dunkelbraun),
Oval 21,5 × ca. 19,1 cm
Erhaltung: entlang der Einfassungslinie des Ovals beschnitten und doubliert; Papierverlust an der linken Seite angesetzt und retuschiert; diagonale, geglättete Knickfalten in regelmässigen Abständen; einige kleinere Löcher
Provenienz: Schenkung Johann Heinrich Landolt, 1877 (Lugt, I, 2066a)
Inv. Nr. D 52

Lit.: Bartsch 1803–1821, XII, Nr. 8-II, S. 111; Kolloff, in: Meyer, *Allg. Künstler-Lexikon*, I, Nr. 25, S. 726; Reichel 1926, S. 62, Taf. 62; Karpinski 1975, Nr. 59, S. 348; Servolini 1977, Nr. 32, Taf. XLIII; Karpinski 1983, TIB 48, S. 178; Gnann, in: *Parmigianino e il manierismo europeo* 2002, S. 295; Gnann, in: *Parmigianino e il manierismo europeo* 2003, S. 89–90.

Als Vorlage Parmigianinos für die beiden obgenannten Chiaroscuroschnitte gilt eine Zeichnung in den Uffizien.[335] Die Holzschnitte geben die Komposition im Gegensinn wieder.[336] Die Zuschreibung der Blätter erwies sich auf Grund der verschiedenen Kombinationen und Einfärbungen, in denen die einzelnen, für diesen Holzschnitt angefertigten Platten gedruckt wurden, als ausserordentlich schwierig. Die Graphische Sammlung besitzt zwei Exemplare, eines von zwei, das andere von vier Platten gedruckt, bei denen die Erscheinung nicht unterschiedlicher sein könnte und bei denen nur genaues Studium Übereinstimmungen erkennen kann: Beide Blätter zeigen den Druck einer gemeinsamen Tonplatte in unterschiedlicher Einfärbung, die weitgehend mit den Umrissen der schwarzen Strichplatte korrespondiert und im von vier Platten gedruckten Exemplar (Kat. 61) mit der mittleren der drei Tonplatten identisch ist. Drucke von der Strich- und einer Tonplatte werden häufig mit Antonio da Trento oder gar mit Ugo da Carpi in Verbindung gebracht.[337] Gegenüber diesen Zuschreibungen sind erhebliche Zweifel angebracht.[338] Beim Abzug von zwei Stöcken (Kat. 60) handelt es sich vermutlich um einen Probeabzug aus Andreanis Werkstatt, bei dem auf den Druck der hellsten Tonplatte mit seinem Verlegerzeichen verzichtet wurde.[339] Stilistisch lassen sich die detailliert geschnittenen Linien der schwarzen Strichplatte mit denjenigen des signierten Blattes *Tod des Ajax* (Kat. 47) vergleichen. Eine Zuschreibung an Vicentino lässt sich also auch hier als wahrscheinlich annehmen.

[335] Florenz, Uffizien, vgl. Popham 1971, Nr. 85, S. 69.

[336] Dieselbe Komposition stach auch Giulio Bonasone, vgl. Bartsch 1803–1821, XV, Nr. 86, S. 135.

[337] So etwa Graf, in: *Chiaroscuro* 2001, Kat. 22, S. 86, und, zugunsten von Ugo da Carpi, Gnann, in: *Parmigianino e il manierismo europeo* 2002, S. 295, sowie *Parmigianino tradotto* 2003, Kat. 212, S. 125–126.

[338] Kolloffs führt nicht alle bekannten Versionen dieses Blattes auf, vgl. Kolloff, in: Meyer, *Allg. Künstler-Lexikon* 1872, I, S. 726–727. In Andreanis Besitz befand sich eine weitere Fassung des gleichen Bildthemas, die jedoch auf eine andere Vorlage Parmigianinos zurückgeht, vgl. Bartsch 1803–1821, XII, Nr. 6, S. 110, *Chiaroscuro* 2001, Kat. 21, S. 84, und Popham 1971, I, Kat. 73, S. 66.

[339] Vgl. die Exemplare in Wien und Parma, Karpinski 1983, TIB 48, S. 180, und *Parmigianino tradotto* 2003, Kat. 212, S. 125–126.

62. GIUSEPPE NICCOLÒ VICENTINO (?)

DIE ÜBERRASCHUNG
nach Francesco Parmigianino

Um 1530–1540
Chiaroscuroschnitt von drei Holzstöcken (schwarz, beige), 23,9 × 17,0 cm
Auflage: III/III, mit abgeschnittenem Monogramm Andrea Andreanis (?)
Beischriften: unten rechts mit Tinte «ZV.» (?)
Erhaltung: an allen Seiten beschnitten; doubliert
Provenienz: Schenkung Johann Heinrich Landolt, 1877 (Lugt, I, 2066a)
Inv. Nr. D 45

Lit.: Bartsch 1803–1821, XII, Nr. 10, S. 146; Passavant 1860–1866, VI, Nr. 10,
S. 222; Kolloff, in: Meyer, *Allg. Künstler-Lexikon*, Nr. 29, S. 727; *Parmigiani-
no und sein Kreis* 1963, Nr. 94, S. 41; Karpinski 1975, Nr. 57, S. 340–343;
Servolini 1977, Nr. 25; Gnann, in: *Parmigianino e il manierismo europeo* 2002,
S. 289; *Parmigianino tradotto* 2003, Kat. 79, S. 68–69.

Das Blatt gibt seitengleich eine Vorlage Parmigianinos wie-
der, die sich heute im Louvre befindet.[340] Die Arbeit gehört
stilistisch in die Nähe von zwei weiteren Chiaroscuroschnit-
ten in ovaler Form, *Marsyas fischt die Flöte aus dem Wasser*
und *Der Wettstreit zwischen Apollo und Marsyas*.[341] Die
Zuschreibung des Holzschnittes an Ugo da Carpi kann bei
näherem Vergleich mit den Werken Niccolò Vicentinos
kaum überzeugen. Die Art der Linienführung in der Strich-
platte, wie sie bei vielen seiner Holzschnitte beobachtet wer-
den kann, und die Neuauflage der Druckformen durch
Andreani sprechen für eine Autorschaft Vicentinos.

62.

[340] Popham 1971, I, Nr. 411, S. 145–146. Vgl. dazu ebd., Nr. 390, S. 141.
[341] Bartsch 1803–1821, XII, Nr. 24 I und II, S. 123, Karpinski 1983, TIB 48, S. 196–197, sowie *Chiaroscuro* 2001, Kat. 8,
S. 58.

63. Giuseppe Niccolò Vicentino (?)

Christus heilt den Gichtbrüchigen nach Parmigianino (?)

Um 1530–1540
Chiaroscuroschnitt von vier Holzstöcken (grau), 26,7 × 20,6 cm
Erhaltung: entlang den Randlinien beschnitten; Strichplattenlinien teilweise ergänzt; einige Flecken rechts im Hintergrund der Darstellung.
Provenienz: Slg. Bernhard Keller (Lugt 384; Auktion Gutekunst, Stuttgart, 1871, Nr. 886)
Inv. Nr.: D 56

Lit.: Bartsch 1803–1821, XII, Nr. 14, S. 38; Mariette [1740–1770] 1851–1860, I, S. 205–206; Servolini 1977, Nr. 28; Karpinski 1983, TIB 48, S. 40.

Vor der Kulisse eines Tempels heilt Christus im linken Vordergrund einen Lahmen und heisst ihn aufzustehen. Das Blatt, das Bartsch einem anonymen Holzschneider zuschreibt, geht laut Servolini auf eine Zeichnungsvorlage Parmigianinos in den Uffizien zurück.[342] Bereits Mariette, der sich durch einen Informanten in Rom bestätigt sieht, vermutete als Erfinder der Komposition jedoch Perino del Vaga. Er soll sie in der Cappella Massimi in S. Trinità dei Monti gemalt haben. Von der Kapellendekoration, die um 1539 entstand, existieren heute nur noch einige Entwurfszeichnungen, die allerdings diese Szene nicht wiedergeben.[343] Auf Grund der Linienführung der Strichplatte und der verwendeten Farbwahl, die im Werk Vicentinos öfter zu finden ist[344], wird der Chiaroscuroschnitt hier unter den Niccolò Vicentino zugeschriebenen Blättern aufgeführt.

[342] Florenz, Uffizien, Nr. 9464 (nicht in Popham 1971), vgl. Servolini 1977, Nr. 28. Der Engel korrespondiert auch mit einer Zeichnung und einer Radierung Andrea Schiavones desselben Bildthemas, vgl. Richardson 1980, Kat. 15 und 142, S. 83 und 115–116.

[343] Vgl. dazu Elena Parma, in: *Perino del Vaga tra Raffaello e Michelangelo*, Ausstellungskatalog, hrsg. von Elena Parma, Mantua, Palazzo Tè (2001), Mailand: Electa, 2001, Kat. 71–73, S. 178–183.

[344] Vgl. hier Kat. 64.

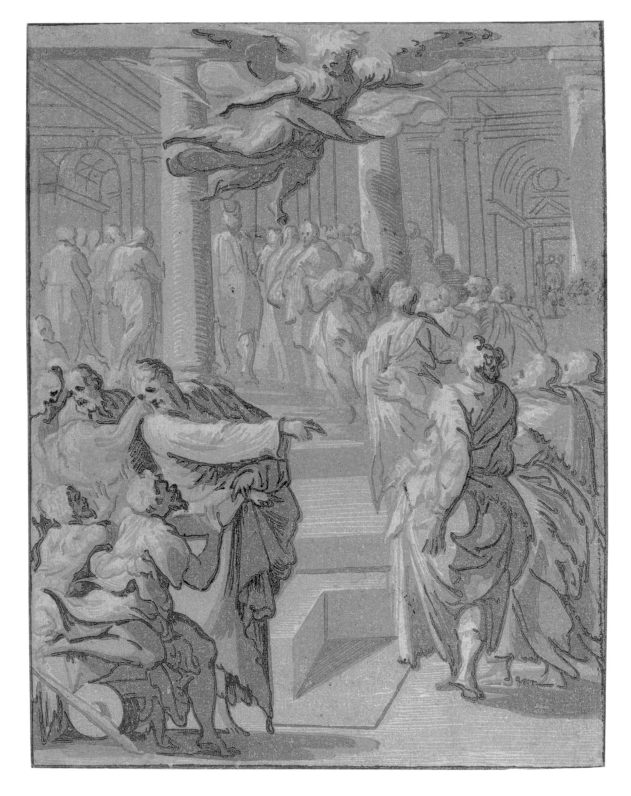

63.

64. Giuseppe Niccolò Vicentino (?)

Beschneidung Christi im Tempel
nach Francesco Parmigianino

Um 1530–1540
Chiaroscuroschnitt von vier Holzstöcken (grau), 40,1 × 29,3 cm
Auflage: I /II, vor dem dem Monogramm Andrea Andreanis und der Datierung 1608
Erhaltung: verso Offsetabdruck eines zweiten Exemplars; eine Falte oben links; einige Flecken oben rechts
Provenienz: Slg. Bernhard Keller (Lugt I, Nr. 384; Auktion Gutekunst, Stuttgart, 1871, Nr. 884)
Inv. Nr. D 13

Lit.: Bartsch 1813–1821, XII, Nr. 6, S. 31; Mariette [1740–1770] 1851–1860, V, S. 161–162; Zanetti 1837, Nr. 82, S. 67; Kolloff, in: Meyer, *Allg. Künstler-Lexikon*, «Andreani», Nr. 4; *Parmigianono und sein Kreis* 1963, Nr. 97, S. 42; *Clair-obscurs* 1965, Nr. 101, S. 37; Trotter 1974, S. 296–299; Karpinski 1983, TIB 48, S. 31; Coutts 1987, S. 47–50; Davis, in: *Mannerist Prints* 1988, Kat. 55, S. 148–149.

Eine unmittelbare Vorlage für die Komposition liess sich bisher nicht nachweisen. Andreani, der das Werk 1608 neu auflegte, gab als Erfinder der Komposition Salviati an, wobei unklar bleibt, ob er Giuseppe oder Francesco Salviati meinte. Gegen diese Auffassung äusserte sich allerdings bereits Bartsch und schrieb die Bilderfindung Parmigianino zu. Zwei Zeichnungen Parmigianinos im British Museum und in der Ecole des Beaux Arts in Paris wurden später als Vergleiche herangezogen. Sie legen nahe, dass Parmigianino als Autor der mutmasslichen Vorlage in Frage kommt.[345] In der Tat weist eine Studie Parmigianinos zu einer *Anbetung der Hirten* die beiden Vordergrundfiguren in identischer Haltung auf.[346] Andrea Schiavone übernahm bei seiner Radierung des gleichen Themas in freier Weise wesentliche Elemente des Chiaroscuroschnitts.[347] Da die Druckstöcke für diesen Chiaroscuroschnitt mit Niccolò Vicentinos Werkstattnachlass in den Besitz Andreanis gekommen sein dürften, erhält die bereits 1837 vorgebrachte

Zuschreibung an Vicentino durch Alessandro Zanetti einige Glaubwürdigkeit. Die Einfärbung des Abzugs teilt das Blatt sowohl mit Vicentinos *Christus heilt den Gichtbrüchigen* (Kat. 63) als auch mit Exemplaren von *Jakobs Traum*.[348]

65. Giuseppe Niccolò Vicentino (?)

Die Jungfrau mit Kind und den Heiligen Sebastian und Geminianus
nach Parmigianino

Um 1530–1540
Chiaroscuroschnitt von vier Holzstöcken (braun, hellbraun), 40,6 × 30,8 cm
Auflage: III/III, mit der Adresse Andrea Andreanis
Beischriften: «AA in mantoua 160[8]» und Monogramm «FB.V»; verso unleserliche Sammlersignatur in Tinte; unten links Sammlerstempel «JP» und mit Rötel «mz»; mit Bleistift «U. da Carpi (A. Andreani) nach Barozio»
Erhaltung: stellenweise gering fleckig; waagrechte Mittelfalte
Wz: Bogen mit Pfeil (nicht abgebildet)
Provenienz: unbekannter Sammler (nicht bei Lugt); Sammler «JP» (nicht bei Lugt); Sammler «mz» (vgl. Lugt, Suppl. 1927a)
Inv. Nr. D 46

Lit.: Bartsch 1803–1821, XII, Nr. 26, S. 66; *Parmigianino und sein Kreis* 1963, Nr. 90, S. 39; Karpinski 1975, Nr. 56, S. 337–339; Servolini 1977, Nr. 30, Taf. XLI; Karpinski 1983, TIB 48, S. 88.

Von diesem Chiaroscuroschnitt sind drei verschiedene Druckzustände bekannt. Zwei davon stammen aus der Werkstatt Andreanis, der das Blatt mit verschiedenen Beischriften einmal 1605 und noch einmal 1608 neu auflegte. Mit der Angabe des Monogramms FB für Federico Barocci irrte sich Andreani. Als Vorlage diente Vicentino, aus dessen Nachlass die Holzstöcke in Andreanis Besitz gelangt sein dürften, eine Zeichnung Parmigianinos, die sich heute im Louvre in Paris befindet.[349]

[345] Popham 1971, Kat. 218 und 521, S. 99 und 166. Trotter verweist ferner auf eine Gruppe von Zeichnungen Parmigianinos, die sich mit der Darstellung der Anbetung der Hirten auseinandersetzen und die ebenfalls nahelegen, dass die unmittelbare Vorlage von Parmigianino stammen dürfte, vgl. Trotter 1974, S. 296–299.

[346] Popham 1971, I, Nr. 593, S. 183, bzw. *Mannerist Prints* 1988, Kat. 55, S. 148–149.

[347] Richardson 1980, Kat. 10, S. 82. Richardsons Hinweis auf die Fresken Francesco Salviatis im Oratorio di S. Giovanni Decollato in Rom als mögliche Quelle für den Holzschnitt mögen hingegen nicht zu überzeugen.

[348] Gnann schreibt den *Traum Jakobs* vermutlich zu Unrecht Ugo da Carpi zu. Die auch von ihm akzeptierte stilistische Beziehung zu den Blättern *Die Überraschung* (Kat. 62), *Pan, Apoll und Marsyas* sowie die *Badenden Nymphen*, in denen hier Werke Vicentinos vermutet werden, unterstützt die Ansicht, es handle sich bei der hier besprochenen Gruppe um Werke Niccolòs, vgl. *Raphael und der klassische Stil* 1999, Kat. 101, S. 163.

[349] Popham 1971, I, Kat. 464, S. 155. Gegen die Zuschreibung dieser Vorlage an Parmigianino sprach sich demgegenüber Sylvie Béguin aus und brachte sie, ebenso wie den Chiaroscuroschnitt, mit einem Fresko in der Kirche S. Pietro in San Polo d'Enza (Reggio Emilia) in Verbindung, vgl. dies., in: *Niccolò dell'Abate*, Ausstellungskatalog, bearb. von Sylvie Béguin, Bologna Palazzo dell'Archiginnasio (1969), Bologna: Edizioni Alfa, 1969, Kat. 3, S. 51–53. Eine weitere Zeichnung, die eine Variante der Komposition darstellt, reproduzierte Francesco Rosaspina, vgl. *Parmigianino tradotto* 2003, Kat. 392, S. 192.

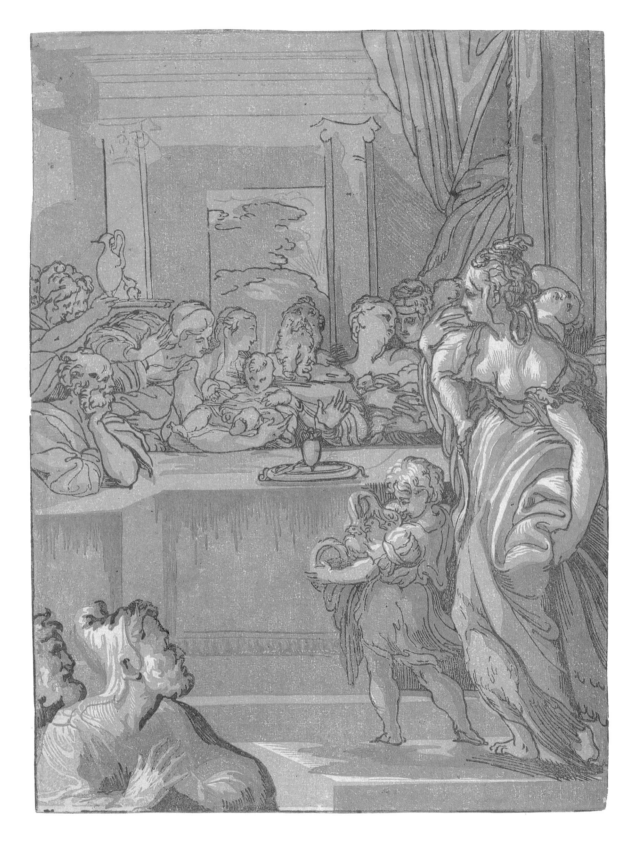

64.

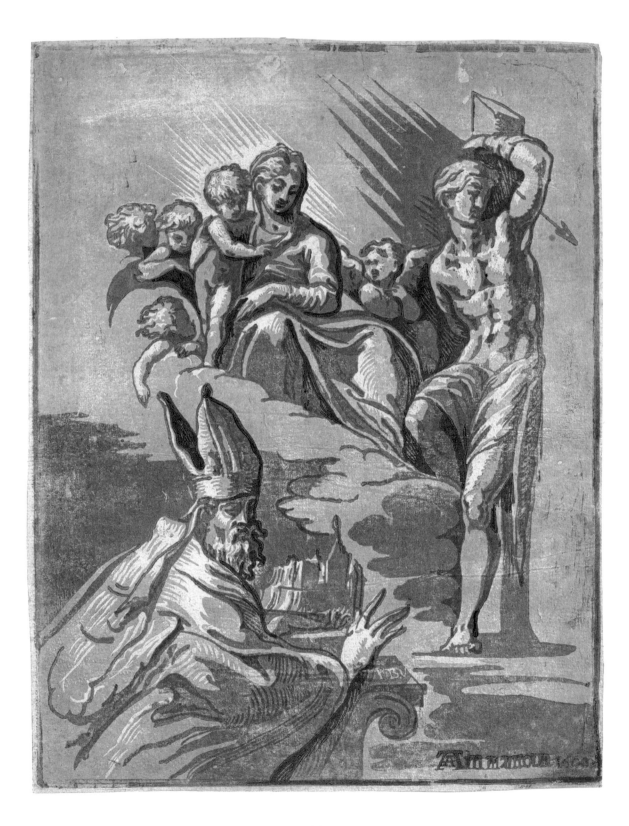

65.

Meister ND von Bologna

(Tätig in Bologna um 1544)

Nach seiner Flucht aus der durch die kaiserlichen Truppen geplünderten Stadt Rom im Jahr 1527 stand Parmigianino mit mehreren Formschneidern in Kontakt. Zu diesen gehörte neben Antonio da Trento und Niccolò Vicentino vermutlich auch der nur durch sein Monogramm bekannte Meister ND von Bologna. Seine Tätigkeit in Bologna bezeugt ein Chiaroscuroschnitt nach einer verlorenen Studie Raffaels, der die Inschrift «BONONIAE» aufweist.[350] Mit seinem Monogramm «ND B» bezeichnete er fünf Blätter. Darüber hinaus werden ihm weitere zwei zugeschrieben, die nur die Bezeichnung «NB» tragen. Sein Œuvre umfasst insgesamt elf Holzschnitte, wovon die meisten auf römische Vorlagen Raffaels zurückgehen. Daneben finden sich aber auch einzelne Werke nach Michelangelo, Rosso Fiorentino und Parmigianino. Nur zwei seiner Arbeiten tragen allerdings eine Datierung. Die Jahresangabe «1544» findet sich sowohl auf dem Chiaroscuroschnitt *Der Bethlehemitische Kindermord* nach einem der Teppiche der Scuola Nuova des Vatikans als auch auf dem Blatt *Spielende Putti*, einer Szene nach einer Komposition an der Sockelzone im Konstantinssaal. Diese Datierung bleibt bisher der einzige zeitlich auswertbare Hinweis auf seine Tätigkeit.[351]

Die Chiaroscuroschnitte des Meisters ND von Bologna zeigen unterschiedliche stilistische Ansätze, die ihn als Nachahmer der grossen Meister des Fachs ausweisen. Die flächige Behandlung bei der Umsetzung seiner Vorlage lassen zum einen Ugo da Carpi und Niccolò Vicentino als Vorbilder ausmachen. Die stark linienbetonten Schnitte erinnern zum anderen an Antonio da Trentos subtile Druckkunst. Mit zwei Ausnahmen druckte er alle Blätter von drei Holzstöcken, so auch das Blatt *Maria mit dem Kind, dem Johannes-Knaben und Heiligen* (Kat. 66). Die Komposition geht auf eine Vorlage Francesco Parmigianinos zurück, die sich ehemals in Anton Maria Zanettis und später Dominique Vivant-Denons Sammlung befand.[352] Diese *Sacra Conversazione* Parmigianinos hatte bereits mehrfach im Umfeld des Künstlers weitere Verwendung gefunden, so auch in einer Radierung Gaspare Reverdinos.[353] Das in braunen Terrakotta-Farbtönen gedruckte Blatt schliesst sich thematisch wie stilistisch eng an die nach einer Vorlage Rosso Fiorentinos geschnittene *Hl. Familie mit der Hl. Anna* an.[354] Bei beiden Chiaroscuroschnitten sind die Lichter und Schatten mit eng geführten Schraffuren erzielt. Sie dürften vor den mit der Jahrzahl 1544 bezeichneten Blättern entstanden sein.

[350] Paris, Bibliothèque National, Inv. Ea 26 a, vgl. Caroline Karpinski, ‹Le Maître ND de Bologne›, in: *Nouvelles de l'Estampe*, 26, 1976, Kat. 8, S. 27.

[351] Karpinski 1976b, Kat. 1 und 7, S. 24 und 26.

[352] Die Zeichnung ist sowohl durch einen Chiaroscuroschnitt Zanettis als auch durch eine Faksimile-Lithographie von L. Bouteiller überliefert, vgl. David Brown und David Landau, ‹A Counterproof Reworked by Perino del Vaga and Other Derivations from a Parmigianino Holy Family› in: *Master Drawings*, 1981, S. 18–22.

[353] Vgl. zu Reverdino Bartsch XV, Nr. 9, S. 470–471. Eine lange als Kopie geführte Nachzeichnung im Ashmolean Museum in Oxford stellte sich als partieller und danach von Perino del Vaga überarbeiteter Gegendruck eines noch feuchten Abzugs einer heute verlorenen Radierung heraus, vgl. Brown/Landau 1981, S. 18–22, Achim Gnann, in: *Perino del Vaga tra Raffaello e Michelangelo* 2001, Kat. 38, S. 140, und Elena Parma, ‹Parmigianino e Perino. Ricerche di due maestri inquieti: considerazioni sui loro possibili e probabili rapporti›, in: *Parmigianino e il manierismo europeo* (Akten) 2002, S. 315–319.

[354] Vgl. *Rosso Fiorentino. Drawings, Prints, and Decorative Arts*, Ausstellungskatalog, bearb. von Eugene A. Carroll, Washington: National Gallery of Art, 1987, Kat. 113, S. 358–359.

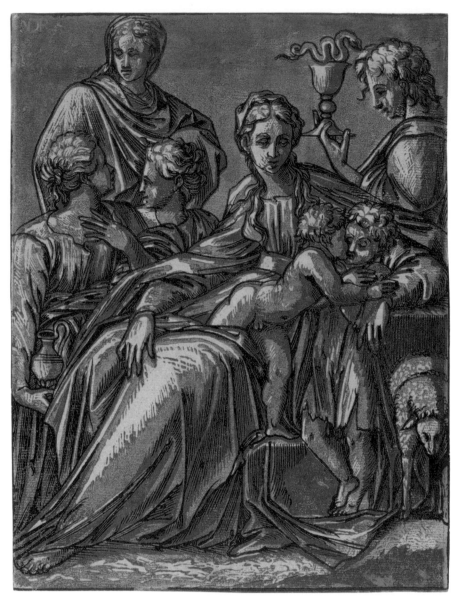

66.

66. MEISTER ND VON BOLOGNA

SACRA CONVERSAZIONE

(MARIA MIT DEM KIND, DEM JOHANNES-KNABEN, JOHANNES DEM EVANGELISTEN,
MARIA MAGDALENA UND ZWEI WEIBLICHEN HEILIGEN) nach Francesco Parmigianino

Um 1540
Chiaroscuroschnitt von drei Holzstöcken (schwarz, rostrot, braun),
24,0 × 18,2 cm
Beischriften: oben links monogrammiert «ND B»
Erhaltung: alte Doublierung mit Stempel von A. Firmin-Didot; entlang der Einfassungslinie beschnitten; einige Flecken im Hintergrund des oberen Teils
Provenienz: Slg. Ambroise Firmin-Didot (Lugt 119; Auktion 1877, Nr. 2080, S. 207)
Inv. Nr. D 50

Lit.: Bartsch 1803–1821, XII, Nr. 21, S. 63; Nagler 1858–1879, IV, Nr. 2372.3, S. 743–744; *Parmigianino und sein Kreis* 1963, Nr. 141, S. 53; Karpinski 1976b, Kat. 4, S. 25; Karpinski 1983, TIB 48, S. 84.

CHIAROSCUROSCHNITTE NACH PORDENONE UND ANDEREN MEISTERN

Neben Raffael und Parmigianino, deren Zusammenarbeit mit Chiaroscuro-Holzschneidern entscheidend zur Entwicklung des Farbholzschnitts beitrugen, trat vor allem Pordenone als weitere Quelle von Bilderfindungen für Chiaroscuroschnitte in Erscheinung. Er war als solcher lange unerkannt geblieben, da die entsprechenden Kompositionen entweder, wie im Fall der Fresken am Palazzo d'Anna in Venedig, durch Witterungseinflüsse vollkommen zerstört worden waren oder der jeweilige Zusammenhang mit der Vorlage erst spät überhaupt bekannt wurde. So sind Werke nach Pordenone von Niccolò Boldrini und von Niccolò Vicentino bekannt (Kat. 67 und 69). Mit seinem sprengenden Reiter des heute verlorenen Fassadenfreskos auf der dem Canale Grande zugewandten Seite des Palazzo d'Anna setzte Pordenone ein weit über Venedig hinaus wirkendes Beispiel einer fulminanten Reiterdarstellung. In der Graphik fand die Darstellung verschiedentlich Nachahmung. Aus dem engeren Bereich des Holzschnitts sind davon Beispiele Boldrinis, Vicentinos und Giuseppe Scolaris überliefert.[355] Die Freskomalereien des Palazzo d'Anna boten ferner mit der kraftvollen Gestalt des Saturn als Zeitenmesser Chronos eine Vorlage für eine der besten Arbeiten Niccolò Vicentinos.

[355] Vgl. Landau, in: *The Genius of Venice* 1983, P50, S. 345 und Davis, in: *Mannerist Prints* 1988, Kat. 43, S. 124–125. Scolari benutzte das Vorbild Pordenones für die Darstellung des *Hl. Georg im Drachenkampf*.

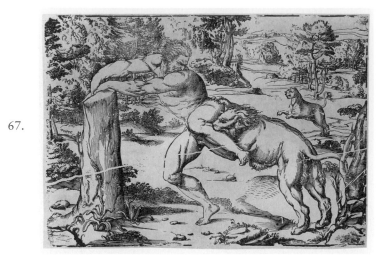

67.

67. Niccolò Boldrini

Milon von Kroton nach Pordenone

Um 1540
Chiaroscuroschnitt (ohne den Druck der Tonplatte), 30,7 × 42,5 cm; Holzstock
30,3 × 42,0 cm
Auflage: später Druck von der gesprungenen und etwas verwurmten Platte und
Ausbrüchen an den Plattenrändern, ohne den Druck von der Tonplatte
Erhaltung: doubliert; senkrechte Mittelfalten
Wz: Buchstabe M (?), nicht identifiziert (nicht abgebildet)
Provenienz: Slg. Johann Rudolph Bühlmann (?)
Inv. Nr. D 21

Lit.: Mariette [1740–1770] 1851–1860, V, S. 324; Baseggio 1844, Nr. 15, S. 34;
Passavant 1860–1864, VI, Nr. 70, S. 237; Korn 1897, Nr. 5, S. 44; Gheno 1905,
Nr. 12, S. 347; Tietze/Tietze-Conrat 1938a, S. 64–66, 71; Tietze/Tietze-Conrat
1938b, S. 471–475; Mauroner 1943, S. 73; *Tiziano e la silografia veneziana*
1976, Kat. 81, S. 138–139; *Titian and the Venetian Woodcut* 1976, Kat. 75,
S. 250–252; Landau, in: *The Genius of Venice* 1983, Kat. P51, S. 345; *Mannerist Prints* 1988, Kat. 9, S. 54–55; Cohen 1996, II, S. 705.

Milon von Kroton war einer der erfolgreichsten Athleten
der archaischen Zeit Griechenlands. Seine Körperstärke
war sprichwörtlich. Im Alter unfähig, das Nachlassen sei-
ner Kräfte einzusehen, wollte er sie an einem halb gespalte-
nen Baum noch einmal erproben. Beim Versuch, den Baum
auseinanderzureissen, fielen die Keile heraus, seine Hände
wurden eingeklemmt, und er wurde wehrlos ein Opfer wil-
der Tiere. Die Autorschaft der Vorlage, die für diesen als
Chiaroscuroschnitt konzipierten Holzschnitt diente, war

lange ungewiss. Nicht Tizian, wie es seit Mariette vermutet
wurde, sondern Pordenone gilt heute als Erfinder der Kom-
position. Er malte das Bildthema nachweislich mindestens
in drei Fassungen.[356] Ausgangspunkt aller Fassungen dürf-
ten die in den Jahren zwischen 1534 und 1536 für den Pa-
lazzo Rorario in Pordenone entstandenen Freskomalereien
gewesen sein, die heute verloren sind. Laut Beschreibungen
war dieses Fresko vom Motto «*Gloriatur, qui noscit me,
quia sum Dominus Deus faciens justitiam, et judicium*»
und einer Darstellung begleitet, die Gottvater bei der Be-
strafung der Gottlosen zeigte.[357] Entsprechend sollte mit
der Schilderung Milons nicht der glorreiche und nunmehr
bedauernswerte Athlet, sondern die Folgen einer gottlosen,
sich selbst überschätzenden Handlungsweise als mahnen-
des Beispiel vor Augen geführt werden. Das heute in
Chicago befindliche Gemälde zeigt dieselbe Figurengruppe
wie der Holzschnitt, weist jedoch einen etwas abgeänderten
Hintergrund auf. Das vorliegende Blatt zeigt, wie die mei-
sten bekannten Abzüge dieses Werkes, nur den Druck der
Strichplatte. Ein vollständiges Exemplar mit dem zusätz-
lichen Abdruck einer Tonplatte befindet sich im British
Museum in London.[358]

[356] Vgl. Cohen 1996, II, Kat. 77, S. 703–707: Chicago, The David and Alfred Smart Museum, University of Chicago (The
Cochrane-Woods Collection), eine mögliche zweite Fassung des Gemäldes befand sich 1795 in der Sammlung der Gebrüder
Morosini in deren Palazzo bei S. Tomà in Venedig, vgl. ebd., II, S. 749, und eine weitere als Chiaroscuro-Malerei am Palazzo
Mantica in Pordenone. Ein Skizzenblatt mit Studien zur Figur Milons befindet sich in Paris, Louvre, Nr. 10828.

[357] Cohen 1996, II, S. 742.

[358] *The Genius of Venice* 1983, Kat. P51, S. 345.

68.

68. ANONYM

LIEBESPAAR MIT NACKTEM KRIEGER UND UNGESATTELTEM PFERD
Kopie nach Niccolò Boldrini (?)

Um 1550
Chiaroscuroschnitt von zwei Holzstöcken (ocker, schwarz), 16,1 × 24,0 cm
Beischriften: verso mit brauner Tinte «P. Mariette 1668»; unten links von gleicher Hand «C110»
Wz 25
Provenienz: Slg. Pierre Mariette (1634–1716; Lugt I, 1789); Slg. Johann Rudolph Bühlmann
Inv. Nr. D 35

Lit.: Baseggio 1844, Nr. 12, S. 32; Passavant 1860–1864, VI, Nr. 68, S. 237; Korn 1897, Nr. 10, S. 48; Gheno 1905, Nr. 36, S. 348; Tietze/Tietze-Conrat 1938b, S. 67–68; Mauroner 1941, S. 21; *Tiziano e la silografia veneziana* 1976, Kat. 94, S. 146–147; *Titian and the Venetian Woodcut* 1976, Kat. 87, S. 277–279; Wood 2000, S. 258.

Die Darstellung, für deren Deutung das Liebespaar Angelika und Medoro nach Ariosts *Orlando furioso* vorgeschlagen wurde, lässt sich in zwei Fassungen nachweisen: als einfacher Druck der Strichplatte und, wie im vorliegenden Exemplar, als Chiaroscuroschnitt mit einer zusätzlichen Tonplatte. Lange galt der Chiaroscuroschnitt als die ursprüngliche Fassung. Rosand und Muraro werteten das Verhältnis hingegen anders und bezeichneten den Farbholzschnitt als Kopie nach dem möglicherweise von Boldrini geschnittenen Original. Die Argumentation, die berechtigterweise die Schwächen in der Linienführung und einiger Strichlagen am Hinterlauf des Pferdes hervorhebt, vermag das Verhältnis von Original und Kopie jedoch nicht endgültig zu lösen. Da die Chiaroscuro-Technik um 1550 als Medium für einen Kopisten recht umständlich und auch kaum geläufig gewesen sein dürfte, mag diese These nicht vorbehaltlos zu überzeugen.

69.

69. GIUSEPPE NICCOLÒ VICENTINO

SATURN nach Pordenone

Um 1535–1539
Chiaroscuroschnitt von vier Holzstöcken (schwarz, olivgrün), 32,6 × 44,7 cm
Auflage: I/II, vor der Adresse Andreanis
Erhaltung: teilweise gebräunt; stellenweise brüchig; mehrere kleine Risse und Löcher
Provenienz: Schenkung Johann Heinrich Landolt, 1885 (Lugt, I, 2066a)
Inv. Nr. D 323

Lit.: Bartsch 1803–1821, XII, Nr. 27-I, S. 125; Kolloff, in: Meyer, *Allg. Künstler-Lexikon*, «Andreani», Nr. 19, S. 726; *Parmigianino und sein Kreis* 1963, Kat. 89, S. 39; Trotter 1974, S. 195–197; Karpinski 1975, Kat. 55, S. 334–336; Karpinski 1983, TIB 48, S. 201; Landau, in: *The Genius of Venice* 1983, Kat. P35, S. 335–336; Chiari 1985, S. 183; Davis, in: *Mannerist Prints* 1988, Kat. 54, S. 146–147; Landau/Parshall 1994, S. 159; Cohen 1996, II, S. 709–714; *Chiaroscuro* 2001, Kat. 14, S. 70–71; *De eeuw van Titiaan* 2002, Kat. III.14, S. 128.

Der Chiaroscuroschnitt zeigt einen Ausschnitt von Pordenones Freskomalereien an der zum Canal Grande hin gelegenen Fassade des Palazzo d'Anna in Venedig. Der Ruf dieser um 1535 entstandenen Fresken verbreitete sich schnell weit über Venedigs Stadtgrenzen hinaus.[359] Niccolò Vicentino, der abgesehen von *Saturn* nach derselben Fassadenmalerei auch einen Chiaroscuroschnitt mit der Darstellung des berühmt gewordenen Marcus Curtius auf seinem galoppierenden Pferd anfertigte[360], stand möglicherweise in den letzten Lebensjahren Pordenones in engem Kontakt mit dem Maler.[361] Als unmittelbare Vorlage des Holzschnittes gilt eine lavierte und weiss gehöhte Federzeichnung Pordenones, die ehemals Teil der Sammlung des Duke of Devonshire in Chatsworth war.[362]

70. GIUSEPPE NICCOLÒ VICENTINO

DIE VEREHRUNG DER PSYCHE
nach Francesco Salviati

Nach 1539
Chiaroscuroschnitt von drei Holzstöcken (schwarz, graubraun, beige), 26,8 × 26,0 cm
Auflage: I/II, vor dem Monogramm Andreanis
Erhaltung: der Einfassungslinie entlang beschnitten; senkrechte und waagrechte Mittelfalten, geglättet; Einfassungslinie an mehreren Stellen retuschiert; Retuschen auch in der Tonplatte
Wz: Armbrust? (nicht abgebildet)
Provenienz: Slg. Johann Rudolph Bühlmann
Inv. Nr. D 57

Lit.: Bartsch, XII, Nr. 26, S. 125; Borea 1980, Kat. 696, S. 265; Karpinski 1983, TIB 48, S. 200; Davis, in: *Mannerist Prints* 1988, Kat. 53, S. 144–145; Tanner, in: *Graphik des Manierismus* 1989, Kat. 41, S. 29.

Psyche, wegen ihrer Schönheit von den Menschen verehrt, aber von Venus eifersüchtig verfolgt, wurde die Geliebte des Liebesgottes Amor. Nach grosser, durch Venus verursachter Mühsal wurde sie endlich von Jupiter als Gemahlin Amors auf den Olymp geholt. Die Opfergaben in der Bildmitte zeigen die Menschen bei ihrer Verehrung der nunmehr in den Stand einer unsterblichen Göttin verwandelten Psyche. Bereits Mariette nannte als Vorlage Francesco Salviatis heute verlorene Deckendekoration von 1539 im Palazzo Grimani bei S. Maria Formosa in Venedig. Ohne die für Gemälde dieses Standorts üblichen starken Verkürzungen bediente sich Salviati einer Kompositionsform, die als *quadro riportato*, als ein – im Unterschied zur illusionistischen Deckenmalerei – an die Decke übertragenes Tafelbild, Eingang in die Literatur fand.

[359] Cohen 1996, II, Kat. 79, S. 709–714.

[360] Das einzige bekannte Exemplar befindet sich im British Museum, London, vgl. *The Genius of Venice* 1983, P36, S. 336.

[361] Es wurde auch die Möglichkeit in Betracht gezogen, dass Parmigianino bei der Konzeption des Chiaroscuroschnitts massgeblich mitgewirkt habe, vgl. Landau/Parshall, 1994, S. 159.

[362] Privatsammlung, ehem. Chatsworth, Sammlung des Duke of Devonshire, Inv. Nr. 234 (Auktion Christie's, 3. Juli 1984, Nr. 36), vgl. Jaffé 1994, I, Nr. 825, S. 115, und Cohen 1996, II, S. 710.

70.

71. ANONYM, SIENESISCH (?)

MADONNA MIT KIND nach Francesco Vanni

Um 1595 (?)
Chiaroscuroschnitt von zwei Holzstöcken (schwarz, grau), 26,0 × 20,8 cm
Auflage: I/I
Beischriften: verso mit brauner Tinte «81 J [durchgestrichen]»
Erhaltung: entlang den Einfassungslinien beschnitten; mehrere Risse hinterlegt;
Retuschierungen im Gesicht der Maria
Wz: Lilie in Kreis (nicht abgebildet)
Provenienz: Bernhard Keller (1789–1870), Schaffhausen (Lugt I, Nr. 384;
Auktion Gutekunst, Stuttgart 1871, Nr. 890)
Inv. Nr. D 63

Lit.: Bartsch 1803–1821, XII, Nr. 11, S. 56; *Clair-obscurs* 1965, Kat. 43, S. 26;
Karpinski 1983, TIB 48, S. 72.

Der Farbholzschnitt gibt mit einigen Veränderungen seitenverkehrt ein Madonnenbild Francesco Vannis wieder, das dieser 1591 im Auftrag der *Compagnia di Santa Caterina in Fontebranda* in Siena malte.[363] Dieselbe Komposition verwendete er auch für eine seiner Radierungen. Diese trägt die Beischrift *«EGO DORMIO E COR MEUM VIGILAT»*, sein Monogramm und die Jahreszahl 1595.[364] Der Chiaroscuroschnitt zeigt die Komposition ohne den Text und auch ohne jeden Hinweis auf den Erfinder und den Formschneider. Die Linienführung der Strichplatte schliesst eng an die Technik des Kupferstichs an und entspricht damit dem gängigen Verfahren, wenn nur von zwei Holzstöcke gedruckt wurde. Eine Autorschaft Andreanis, der den Druck von drei oder vier Druckformen bevorzugte, ist eher unwahrscheinlich. Hingegen darf angenommen werden, dass Francesco Vanni beim vorliegenden Blatt den Schneideprozess aus engster Nähe mitverfolgte und möglicherweise sogar selber Hand anlegte.

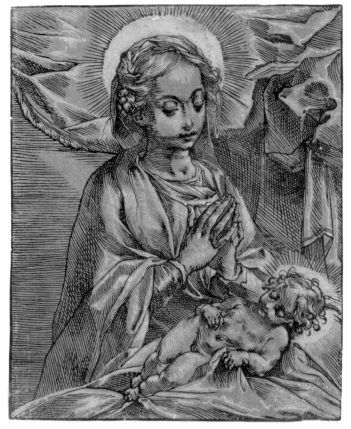

71.

[363] Das kleinformatige Madonnenbild befindet sich heute, zusammen mit drei weiteren dazugehörigen Leinwandgemälden, die ehemals zum Schmuck der (Prozessions-)Bahre der Hl. Katharina dienten, im Santuario di Santa Caterina in Siena, vgl. *L'Arte a Siena sotto i Medici* 1980, Kat. 50a–d, S. 135–136; vgl. auch die Regesten zur Entstehung der Bilder, ebd., S. 124.
[364] *Italian Etchers of the Renaissance & Baroque* 1981, Kat. 47, S. 102–103.

IV.

Der Chiaroscuroschnitt in Manierismus und Barock

Andrea Andreani

(Mantua, um 1558/59 – Mantua, 1629)

Über die künstlerischen Anfänge und Ausbildung Andrea Andreanis blieb bis heute vieles im Dunkeln. Was nun über das Geburtsjahr des Holzschneiders und Verlegers bekannt ist, verdankt man einer erst in neuerer Zeit aufgefundenen Sterbeurkunde. Sie berichtet, Andreani sei im Alter von siebzig Jahren am 15. Februar 1629 gestorben.[365] Der Urkunde entsprechend wird deshalb eine Geburt in den Jahren 1558 oder 1559 angenommen. Werke des aus Mantua stammenden Holzschneiders werden vergleichsweise spät erstmals mit seinen 1584 und 1585 datierten Ansichten in Chiaroscuro nach Giambolognas Skulpturengruppe *Der Raub der Sabinerin* (Kat. 73) fassbar. Mit den seit der Mitte der achtziger Jahre entstandenen Chiaroscuroschnitten war er der einzige Künstler seiner Zeit, der eine grössere Gruppe von Farbholzschnitten schuf. Er hinterliess mindestens 35 Holzschnitte. Einige davon schnitt er als einfache Linienholzschnitte. Die weitaus grössere Zahl führte er als Farbholzschnitte von bis zu vier Stöcken aus und setzte sie teilweise aus mehreren Blättern zu Riesenholzschnitten zusammen.

Der Widmung einer von ihm geschnittenen Kopie nach Tizians Holzschnitt *Der Triumph des Glaubens* an seinen Freund Jacopo Ligozzi kann der Hinweis entnommen werden, dass Andreani sich zur Zeit des Drucks dieses achtteiligen Holz-

[365] Mantua, Archivio di Stato, Reg. Necrologici, n. 32, c. 10r n. 78: «*Messer Andrea Andreani in contrada Leonpardo è morto di longa infermità d'anni 70.*» Das Dokument mit dem Datum 15. Februar 1629 wurde erstmals 1981 von Rodolfo Signorini publiziert, vgl. *Splendours of Gonzaga*, Ausstellungskatalog, London: Victoria & Albert Museum, 1981, Anhang zu Kat. 71, S. 145. Vgl. auch Maria Elena Boscarelli, ‹New Documents on Andrea Andreani›, in: *Print Quarterly*, I, 1984, S. 187, und dies., ‹Andrea Andreani incisore mantovano›, in: *Grafica d'arte*, 2, 1990, Anm. 1, S. 12.

schnitts in Rom befand.[366] Seine Freundschaft mit dem aus Verona stammenden und in den siebziger Jahren in Venedig tätigen Künstler Ligozzi könnte ferner als Hinweis auf eine frühe, bereits in der Lagunenstadt geschlossene Verbindung verstanden werden. Dort könnte Andreani auch die für ihn wegweisenden Holzschnitte nach Tizian kennengelernt haben. Seine um 1584 erfolgte Übersiedlung nach Florenz stand mit hoher Wahrscheinlichkeit ebenfalls noch in Zusammenhang mit seiner Freundschaft mit Ligozzi, der seit 1576 in den Diensten der Medici stand. Immerhin gelang es ihm mit seiner Allegorie *Die Tugend, bedrängt von Liebe, Irrtum, Unwissenheit und Wahn* (Kat. 75) nach einer Vorlage Ligozzis, einen Auftrag der Medici zu erhalten. Mit einer Dedikation auf dem Blatt dankte er in der Folge seinem Freund für die geleisteten Vermittlungsdienste. Die zahlreichen, verschiedenen Widmungen auf Andreanis Chiaroscuroschnitten lassen jedoch den Schluss zu, er habe sich niemals fest an einen Auftraggeber gebunden. Seine mehrmalige Umsiedlung, von Rom nach Florenz, von Florenz nach Siena und von dort 1593 zurück in seine Geburtsstadt Mantua, liess ihn erst in vergleichsweise reifen Jahren eine Druckwerkstatt und einen Verlag gründen.[367]

Andreani betätigte sich vor der Jahrhundertwende wie jeder Formschneider seiner Zeit in erster Linie mit der Wiedergabe von Kunstwerken anderer. Zu seinen frühesten Werken in der Chiaroscuro-Technik dürfte seine *Anbetung der Könige* nach Aurelio Luini gehören (Kat. 72). Die Autorschaft Andreanis wurde bei diesem grossformatigen Blatt trotz dem in späteren Werken selten fehlenden Monogramm «AA» kaum jemals ernsthaft in Frage gestellt. Die Namensbeischrift «LVVIN. INV.» verwirrte allerdings bis in jüngste Zeit. Verstand man

den Namen als Hinweis auf den lombardischen Maler Bernardino Luini (um 1480/85–1532), fiel es schwer, die aus stilistischen Gründen eher einem Manieristen aus der Zeit des letzten Drittels des 16. Jahrhunderts zuzuschreibende Komposition als Werk desselben zu akzeptieren.[368] Noch weniger Zustimmung fand die von Kolloff vorgebrachte Verbindung mit Tommaso Donnini, genannt Luini, dessen Lebensdaten bereits ins 17. Jahrhundert fallen und deshalb den Künstler ausschliessen.[369] Stilistisch überzeugend wirkt hingegen der Vergleich der *Anbetung der Könige* mit Zeichnungen Aurelio Luinis (1530–1593), des Sohns Bernardino Luinis und eines Zeitgenossen des Formschneiders. Andreani könnte dem hauptsächlich in Mailand tätigen Maler auf einer seiner Reisen noch begegnet sein. Eine von Aurelio Luinis Federzeichnungen auf grünlich-grau getöntem Papier mit weiblichen Gewandfiguren im Vordergrund, die um 1570 datiert wird, zeigt in so hohem Mass übereinstimmende Merkmale in der Art der Gesichtszüge, der Gewandfalten und der Weisshöhungen, dass die Autorschaft der Vorlage Andreanis mit hinreichender Sicherheit bestimmt werden kann.[370]

Andreani erprobte 1584 die vielseitigen Möglichkeiten des Mediums des Chiaroscuroschnitts und unternahm als erster Chiaroscuroschneider den Versuch, Skulpturen mit diesem Medium wiederzugeben. Er rückte damit die Marmorskulptur *Der Raub der Sabinerinnen* ins Licht, die nur zwei Jahre zuvor durch Francesco de' Medici in der Loggia dei Lanzi in Florenz einen Ehrenplatz erhalten hatte und von Raffaello Borghini in dessen *Riposo* im Jahr 1584 enthusiastisch gefeiert worden war.[371] Giambologna, der das Werk schuf, bewies auch den skeptischen Zeitgenossen seine Fähigkeit, frei im Raum sich entfaltenden Figuren nicht nur im Bron-

[366] Vgl. Dreyer [1972], Kat. 1-V, S. 39–40. Eine Abbildung des Holzschnitts mit der späteren Römer Verlegeradresse Callisto Ferrantes findet sich in Karpinski 1983, TIB 48, S. 142–143.

[367] Für die 1593 erfolgte Gründung des Verlags in Mantua erhielt er einen Kredit, vgl. Boscarelli 1984, S. 187–188.

[368] So noch Graf, in: *Chiaroscuro* 2001, Kat. 33, S. 108.

[369] Tommaso Donnini (1601–1637), vgl. Kolloff, in: Meyer, *Allg. Künstler-Lexikon*, I, Nr. 7, S. 718.

[370] Die Figurenstudie Luinis befindet sich im J. Paul Getty Museum. Los Angeles, J. Paul Getty Museum, Inv. Nr. 85.GG.229. Weitere stilistisch vergleichbare Zeichnungen befinden sich etwa in der Albertina in Wien.

[371] Raffaello Borghini, *Il Riposo*, Florenz: Giorgio Marescotti, 1584 [Reprint, bearb. von Carlo Rosci, 2 Bde., Mailand: Edizioni Labor, 1967], S. 165–168, sowie John Pope-Hennessy, *Italian High Reniassance & Baroque Sculpture. An Introduction to Italian Sculpture*, New York: Vintage Books, ²1985, S. 383–384.

zeguss gestalten, sondern mit Hammer und Meissel selbst eine Skulptur von über vier Metern Höhe ohne künstliche Stützen freitragend aus einem Marmorblock hauen zu können. Andreani antwortete auf seine Art auf Giambolognas ins Artifizielle gesteigerte Vorlage mit einer Serie von drei Ansichten (Kat. 73) und versuchte, dem Problem der Vielansichtigkeit einer solchen Figurengruppe gerecht zu werden.[372] Die Blattfolge sollte dem Betrachter entsprechend drei Hauptansichten der Gruppe bieten, anhand derer er die Möglichkeit erhielt, sie – dreimal innehaltend – zu umschreiten. Andreani nahm dabei die Position des Betrachters ein und zeigte die kämpfenden Leiber in kühner Untersicht auf dem Sockel. Die drei Ansichten der Marmorgruppe ergänzte er mit der Reproduktion des um 1582/83 entstandenen Sockelreliefs, das die antike Historie als wilde Strassen- und Kampfszene in Rom schildert.[373] Auf drei Blätter von jeweils vier Stöcken gedruckt, stellt dieses Frühwerk einen Beweis seines ausserordentlichen Könnens dar, das im Urteil der Kunstliteratur unter dem Eindruck seiner später nachlassenden Sorgfalt beim Druck der Neuauflagen alter Chiaroscuroschnitte in den Hintergrund trat.

Gegenstand eines Chiaroscuroschnitts Andreanis bildete ferner ein weiteres Relief Giambolognas. Das zweiteilige Werk *Pilatus wäscht sich die Hände, während Christus vors Volk geführt wird* (Kat. 74), zeigt ein Basrelief, das sich in der Cappella del Soccorso hinter der Florentiner Kirche SS. Annunziata befindet. In gotischen Lettern ist das Blatt auf der Stirnseite der Thronstufe datiert: 1585. Bereits im 18. Jahrhundert galt es als eines der besten Blätter Andreanis.[374]

Neben den Werken nach Giambologna entstanden 1585 auch solche nach Gemälden seines Freundes Jacopo Ligozzis, darunter die Allegorie *Die Tugend, bedrängt von Liebe Irrtum, Unwissenheit und Wahn* (Kat. 75). Die Erstauflage dieses Chiaroscuroschnitts bestimmt die einzelnen allegorischen Figuren in einer Legende: *A. Amore, E. Errore, I. Ignoranza, O. Opinio* und *V. Virtù*. Die Tugend, als weibliche Gestalt verkörpert und mit ihren Attributen Schwert, Waagschale und Szepter versehen, steht an einer Felswand und erinnert damit an die an den Felsen gefesselte Andromeda. Sie wird bedrängt durch die allegorischen Gestalten sowie durch Amor, der mit seinen verbundenen Augen zum Sinnbild der blinden Liebe wird. Die Vorlage zu diesem allegorischen Lehrstück, das möglicherweise auch als politische Anspielung gedacht war, ist allerdings unbekannt.[375]

Bereits seit 1586, dem vermutlichen Jahr seiner Übersiedlung nach Siena, arbeitete Andreani an weiteren, bedeutend grösseren Riesenholzschnitten. Sie zeigen einzelne Szenen von Domenico Beccafumis Intarsien in Chiaroscuro-Manier, die dieser während eines Grossteils seines Lebens für den Fussboden des Doms von Siena schuf.[376] Dazu gehörte auch die von jeweils vier Holzstöcken auf zehn Papierbögen gedruckte Darstellung des *Abrahamsopfers* (Abb. 8). Andreanis Chiaroscuroschnitten lagen möglicherweise nicht die heute noch teilweise erhaltenen Kartons Beccafumis zugrunde, sondern frühe Zeichnungen des Sieneser Künstlers Francesco Vanni (um 1563–1610), von dem Andreani einzelne Werke in Holz schnitt.[377] Verglichen mit den Einlegearbeiten der Szenen auf dem Domfussboden sah sich Andreani nur bedingt an die Eigenheiten von Beccafumis Helldunkel gebunden. Manche Partien erscheinen in den Chiaroscuroschnitten entsprechend anders beleuchtet.[378]

[372] Karpinski 1983, TIB 48, S. 147–148.

[373] Karpinski 1983, TIB 48, S. 149.

[374] Vgl. Strutt 1785, S. 24.

[375] Wolfgang Stechow widmete dem Blatt eine Untersuchung, welche die Möglichkeit aufzeigt, dass Ligozzi mit seiner Allegorie auf die damals aktuelle politische Situation Francesco de'Medicis anspielte, vgl. Wolfgang Stechow, ‹On Büsinck, Ligozzi and an Ambiguous Allegory›, in: *Essays in the History of Art, presented to Rudolf Wittkower*, hrsg. von Douglas Fraser u.a., 2 Bde., London: Phaidon Press, 1967, II, S. 143–196. Vgl. auch die Angaben bei Graf, in: *Chiaroscuro* 2001, Kat. 38, S. 118.

[376] Vgl. Bruno Santi, ‹Il Beccafumi nel Pavimento del duomo die Siena›, in: Pietro Torriti, *Beccafumi*, Mailand: Electa, 1998, S. 200–215, und Lincoln 2000, S. 45–52.

[377] Narcisa Fargnoli, ‹Andrea Andreani Mantovano Intagliatore in Siena›, in: *L'Arte a Siena sotto i Medici 1555–1609*, Ausstellungskatalog, hrsg. von Enzo Carli u.a., Siena, Palazzo Pubblico (1980), Rom: De Luca Editore, 1980, S. 225–232. Der zweite grosse Holzschnitt nach Beccafumis Domfussboden trägt den Hinweis auf die Vorlage Francesco Vannis: «*Franciscus Vannius Pictor. Senen. Delineavit*», vgl. ebd., Kat. 88, S. 229. Die untere Hälfte von Vannis Vorzeichnung, die in den Massen weitgehend mit Andreanis Chiaroscuroschnitt übereinstimmt, befindet sich heute in den Uffizien, vgl. Anna Maria Petrioli Tofani (Hrsg.), *Inventario. 1. Disegni esposti*, Florenz: Leo S. Olschki, 1986, Nr. 802 E, S. 347–348.

[378] Vgl. hiezu H. Goldfarb, ‹Chiaroscuro Woodcut Technique and Andrea Andreani›, in: *Bulletin of the Cleveland Museum of Art*, 67, 1981, S. 325–330, und Lincoln 2000, S. 45–52.

Zu den Früchten seiner Arbeit in Siena gehören abgesehen von der Arbeit an den Riesenholzschnitten nach Beccafumi auch verschiedene Chiaroscuroschnitte nach Vorlagen lokaler Künstler. Zu diesen zählten neben dem genannten Francesco Vanni auch der aus der Gegend von Casole d'Elsa stammende Alessandro Casolani (1552/53–1607).[379] Mehrere Bilder der *Madonna mit Kind* entstanden auf diese Weise. Sie fanden wohl auch als Gemäldeersatz für die private Hauskapelle guten Absatz (Kat. 76). Das Beispiel des anonymen Chiaroscuroschnitts nach einem 1591 entstandenen Marienbild Francesco Vannis für die *Compagnia di Santa Catarina di Fontebranda* in Siena (Kat. 71) zeigt[380], welche Bedeutung Laienbruderschaften und deren Umkreis im Kontext der Druckgraphikproduktion spielen konnte. Der Bruderschaft oblag es, für den Schmuck der Grabstätte der Stadtheiligen Katharina von Siena zu sorgen. Ungewiss in diesem Fall bleibt, ob sie, abgesehen von den bei Francesco Vanni bestellten vier Bildern zum seitlichen Schmuck der Bahre *(cataletto)* der Heiligen, auch als Auftraggeberin für diesen Farbholzschnitt auftrat. Ein grosses Interesse an Mariendarstellungen kann in den Kreisen der Bruderschaft vorausgesetzt werden. Immerhin ist neben dem Chiaroscuroschnitt eines anonymen Meisters auch eine eigenhändige Radierung Francesco Vannis überliefert, die dieselbe *Maria mit Kind* wiedergibt.[381] Das Angebot dürfte sich demnach in erster Linie wohl an die Mitglieder der Laienbruderschaft und einen weiteren Umkreis von Verehrern dieser Grabstätte gerichtet haben. Besser als eine schwarzweisse Radierung erfüllte die Chiaroscuro-Technik das Bedürfnis nach farbiger Wiedergabe des Devotionsbildes. Sie dürfte sich deshalb vorzüglich geeignet haben, die Madonna für die private Andacht in

die heimische Stube der Mitglieder der Laienbruderschaft zu bringen.

Während der Riesenholzschnitt *Das Opfer Abrahams* (Abb. 8) eine Widmung an Francesco Maria della Rovere, den Grossherzog von Urbino, aufweist, empfahl sich Andreani mit dem 1590 entstandenen Riesenholzschnitt *Moses auf dem Berg Sinai* dem Mantuaner Kardinal Scipione Gonzaga. Diese Widmungen waren Teil seiner Geschäftspolitik. Sie können als Empfehlungen für die eigene Kunst verstanden werden. Das bekannteste Werk Andreanis, die neunteilige Wiedergabe des *Triumphzugs Cäsars* nach Andrea Mantegna, die dieser in den Jahren 1486–1505 im Auftrag Francesco Gonzagas geschaffen hatte, entstand nach seiner 1593 erfolgten Übersiedlung von Siena nach Mantua. Die Herausforderung und der Auftrag des Herzogs Vicenzo II. Gonzaga, diesen berühmten Bildzyklus in Chiaroscuro-Technik zu reproduzieren, dürfte nach der Fertigstellung der Riesenholzschnitte in Siena der entscheidende Grund für die Werkstattgründung in Mantua dargestellt haben. Die Arbeit daran nahm Andreani in der Folge bis zum Erscheinen 1599 mehrere Jahre in Anspruch.[382]

Mit dem Abschluss dieses Projekts fehlten Andreani weitere grössere Aufträge. Dies dürfte einer der Gründe gewesen sein, weshalb er sich spätestens seit 1602 auf die Rolle des Verlegers besann und ältere Chiaroscuroschnitte neu auflegte und teilweise überarbeitete. Alle diese Neudrucke tragen sein Monogramm und öfter auch das Jahr der Neuauflage.[383] Von wenigen Ausnahmen abgesehen, dürften die alten Druckformen aus dem Nachlass Niccolò Vicentinos stammen.[384] Wann und unter welchen Umständen er in den Besitz der Holzstöcke kam, konnte bisher nicht geklärt wer-

[379] Ein Werkkatalog zu Casolanis Werk befindet sich in Vorbereitung. Vgl. auch *Il piacere del colorire: percorso artistico di Alessandro Casolani, 1552/53–1607*, Ausstellungsführer, hrsg. von Alessandro Bagnoli, Casole d'Elsa, Museo Archeologico e della Collegiata (2002), Florenz: Centro Di, 2002.

[380] Siena, Santuario di Santa Catarina, vgl. *L'Arte a Siena sotto i Medici* 1980, Kat. 50a, S. 135–136.

[381] *Italian Etchers of the Renaissance & Baroque* 1981, Kat. 47, S. 102–103.

[382] Zur Werkstattgründung in Mantua vgl. Boscarelli 1984, S. 187–188 und zum *Triumphzug Cäsars* zuletzt *Chiaroscuro* 2001, Kat. 41–50, S. 124–145.

[383] Vgl. das Verzeichnis der von Andreani herausgegebenen Chiaroscuroschnitte bei Kolloff, in: Meyer, *Allg. Künstler-Lexikon*, I, S. 724–727.

[384] Vgl. hier S. 143–144.

den. Andreanis zunehmende Vernachlässigung der Druckqualität prägte das Urteil seiner Nachwelt gründlich. Besonders die Neuauflagen kennzeichnet öfter – im Gegensatz zur Sorgfalt bei der Herstellung der eigenen Chiaroscuroschnitte in früheren Jahren – mangelndes Gespür für den angemessenen Druck in der Hochdruckpresse. Eine Tonplatte konnte – im Gegensatz zu einer Strichplatte – mit grösserem Pressendruck belastet werden, ohne dass das Blatt dabei grösseren Schaden nahm. Die feineren Linien einer Strichplatte verursachten demgegenüber bei zu grossem Druck auf dem Papier ein starkes Relief und verlagerten die aufgerollte Farbe an den Rand der Holzstege, was die einzelnen Abzüge unscharf erscheinen lässt.

72.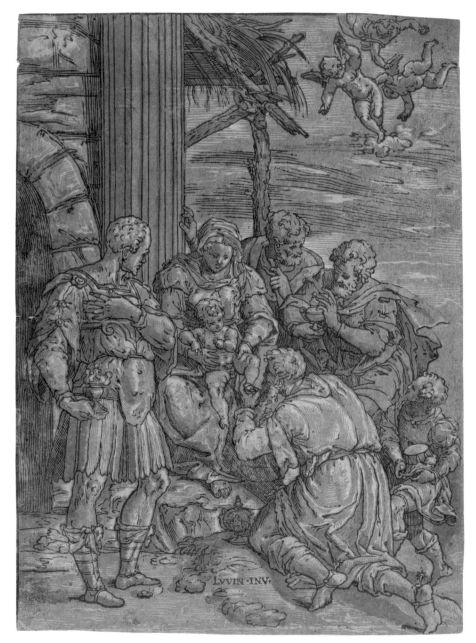

72. ANDREA ANDREANI

DIE ANBETUNG DER KÖNIGE
nach Aurelio Luini

Um 1580 (?)
Chiaroscuroschnitt von drei Holzstöcken (grau, schwarz), 37,9 × 27,4 cm
Beischriften: unten Mitte bezeichnet «LVVIN. INV.»
Erhaltung: mehrere waagrechte Risse am linken Rand, die rechte obere Ecke ist neu angefügt, die Ecke unten links ergänzt; das Blatt ist doubliert; in der Mitte und links teilweise gebräunt und fleckig
Provenienz: Bernhard Keller (1789–1870), Schaffhausen (Lugt I, Nr. 384; Auktion Gutekunst, Stuttgart, 1871, Nr. 883)
Inv. Nr. D 878

Lit.: Bartsch 1803–1821, XII, Nr. 4, S. 30; Kolloff, in: Meyer, *Allg. Künstler-Lexikon*, I, Nr. 7, S. 718; *Clair-obscurs* 1965, Kat. 67, Z. 31; *Three Centuries of Chiaroscuro Woodcuts* 1973, Nr. 46–47, o.P; *Chiaroscuro* 2001, Nr. 33, S. 108.

73. ANDREA ANDREANI

DER RAUB DER SABINERIN
nach Giambologna (Blatt 1 der drei Ansichten)

1584
Chiaroscuroschnitt von drei von insgesamt vier Holzstöcken (grau, schwarz), 43,1 × 20,4 cm
Beischriften: unten links «Rapta[m] Sabina[m] a Ioa: / Bolog. marm: exculpta[m] / Andreas Andrean[us] Mant i[n]cid / atque Equiti Nicc. Gaddio / dicauit. M.D.LXXXIIII. Flor.»
Erhaltung: stark restauriert: teilweise hinterlegt, ganze linke obere Ecke ergänzt, ebenso unten rechts mit gezeichneter Ergänzung; die Umrisse sind zu Pauszwecken nachgezeichnet
Provenienz: Carl L. Wiesböck (1811–1874), Wien[385]; Slg. Johann Rudolph Bühlmann
Inv. Nr. D 921

Lit.: Strutt 1785, S. 25; Bartsch 1803–1821, XII, Nr. 1, S. 93; Kolloff, in: Meyer, *Allg. Künstler-Lexikon*, I, Nr. 28, S. 722; *Chiaroscuro* 2001, Nr. 110–113, S. 35–35.

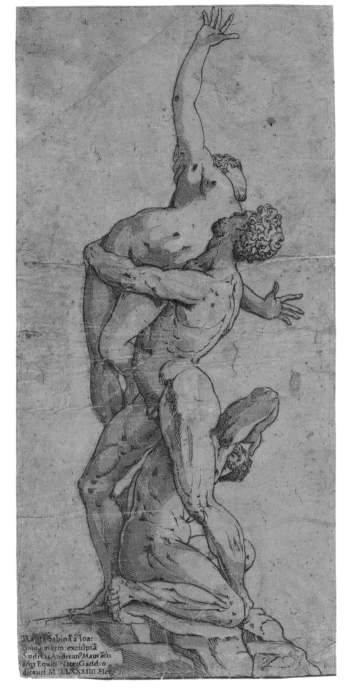

73.

[385] Die Graphische Sammlung der ETH besitzt vom Wiener Künstler Carl Wiesböck eine Kopie in Aquarell und Gouache nach Ugo da Carpis «Diogenes», Inv. Nr. Z 3.

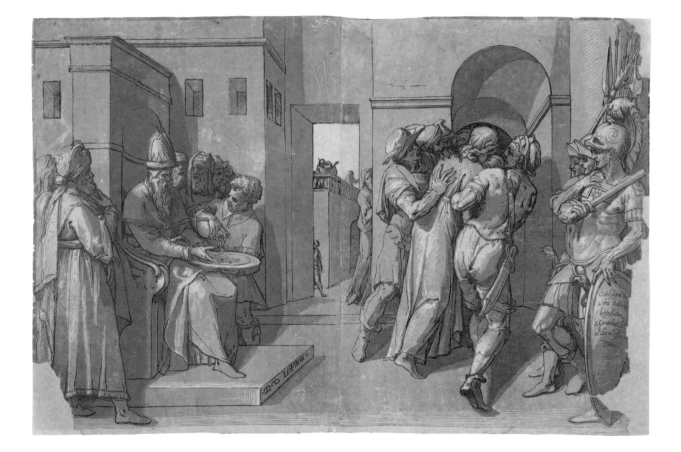

74.

74. Andrea Andreani

Pilatus wäscht sich die Hände, während Christus vors Volk geführt wird
nach Giambologna

1585
Zweiteiliger Chiaroscuroschnitt von vier Holzstöcke (schwarz, braun, braun-grau), 43,0 × 63,5 cm
Beischriften: auf der Podeststufe in gotischen Lettern «MDLXXXV»; rechts auf dem Schild «Gianbologna scolp. / Andrea Andriano / lo'ntagliatore. / A. Giovambatista Deti gen/til'huomo Fiorentino»
Erhaltung: stark beschädigtes Blatt: teilweise hinterlegt, ganze linke und rechte untere Ecke ergänzt, ebenso rechts oben; senkrechte Mittelfalten; restauriert

Provenienz: Slg. Johann Rudolph Bühlmann (?)
Inv. Nr. D 980

Lit.: Strutt 1785, I, S. 24; Bartsch 1803–1821, XII, Nr. 19, S. 41; Kolloff, in: Meyer, *Allg. Künstler-Lexikon*, I, Nr. 11, S. 718; *Mostra di chiaroscuri italiani* 1956, Kat. 56, S. 23; *Clair-obscurs* 1965, Kat. 47, S. 27; Karpinski 1983, TIB 48, S. 45.

75. Andrea Andreani

Die Tugend, bedrängt von Liebe, Irrtum, Unwissenheit und Wahn
nach Jacopo Ligozzi

1585

a)

Chiaroscuroschnitt von vier Holzstöcken (braun, grau, schwarz),
45,7 × 32,5 cm
Auflage: I/II
Beischriften: unten links «FRANCISCO / MEDICI / Sereniss.o Magno / Ethrurie Duci. / Andreas Andreanus incisit ac Dicavit. / Iacobus / Ligotius / Veronens. / invenit / ac / Pinxit»; unten rechts datiert «Firenze / 1585» und «Lettere Vocale / figurate / A-Amore E-Errore / I-Ignora:za O-Opinio / V-Virtù»
Erhaltung: teilweise innerhalb der Einfassungslinie beschnitten; waagrechter Mittelfalz; alle vier Ecken ergänzt und retuschiert, ebenso am oberen Blattrand; kleinere Schadstellen hinterlegt
Wz 5
Provenienz: Slg. Johann Rudolph Bühlmann
Inv. Nr. D 984

b)

Chiaroscuroschnitt von vier Holzstöcken (oliv, grau, schwarz),
47,70 × 32,80 cm
Auflage: II/II
Beischriften: unten links «FRANCISCO / MEDICI / Sereniss.o Magno / Ethrurie Duci. / Andreas Andreanus incisit ac Dicavit. / Iacobus / Ligotius / Veronens. / invenit / ac / Pinxit»; unten rechts datiert «Firenze / 1585»; verso mit Bleistift «No. 17840»
Erhaltung: entlang der Einfassungslinie beschnitten; zahlreiche Knitterfalten; einzelne kleinere Partien hinterlegt
Wz 6
Provenienz: Schenkung Johann Heinrich Landolt, 1885 (Lugt, I, 2066a)
Inv. Nr. D 895

Lit.: Bartsch 1803–1821, XII, Nr. 9 II/II, S. 130–131; *Clair-obscurs* 1965, Kat. 61, S. 30; Stechow 1967, S. 143–196; *Jacopo Ligozzi* 1999, S. 85–86; *Chiaroscuro* 2001, Nr. 38, S. 118.

Die Erstfassung des Chiaroscuroschnitts bestimmt die einzelnen allegorischen Figuren in einer Legende: «A. Amore, E. Errore, I. Ignoranza, O. Opinio und V. Virtù». Die Tugend, als weibliche Gestalt und mit ihren Attributen Schwert, Waagschale und Szepter versehen, steht an einer Felswand und ruft damit Darstellungen der an einen Felsen gefesselten Andromeda in Erinnerung. Sie wird hier jedoch nicht von einem Drachen bedroht, sondern durch die allegorischen Gestalten, die sie vom rechten Weg abzubringen versuchen. Selbst die Liebe in Gestalt Amors mit verbundenen Augen wird zur Belästigung, wenn sie aus Leidenschaft blind wird. Laut Stechow verbirgt sich hinter der Tugendallegorie auch eine Anspielung auf die damaligen politischen Kräfteverhältnisse in Florenz. Eine unmittelbare Vorlage hat sich nicht erhalten. Es wurde jedoch versuchsweise ein Bezug zu einem verschollenen, aus den Quellen bekannten Bild hergestellt, das sich noch 1767 im Besitz des Conte Agnolo Galli Tassi befand.[386]

[386] *Le Vedute del Sacro Monte della Verna: Jacopo Ligozzi pellegrino nei luoghi di Francesco*, Ausstellungskatalog, bearb. von Lucilla Conigliello, Florenz: Ed. Polistampa, 1999, S. 85–86.

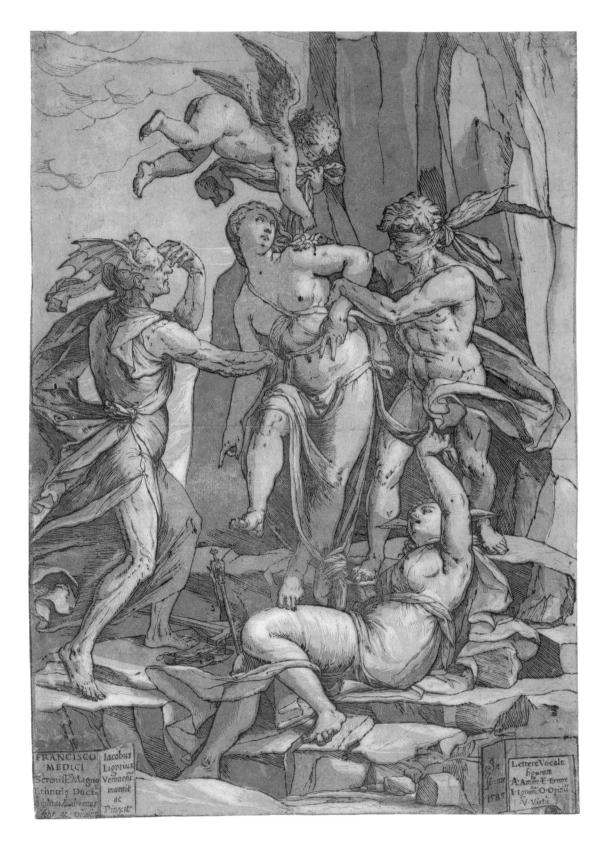

75a.

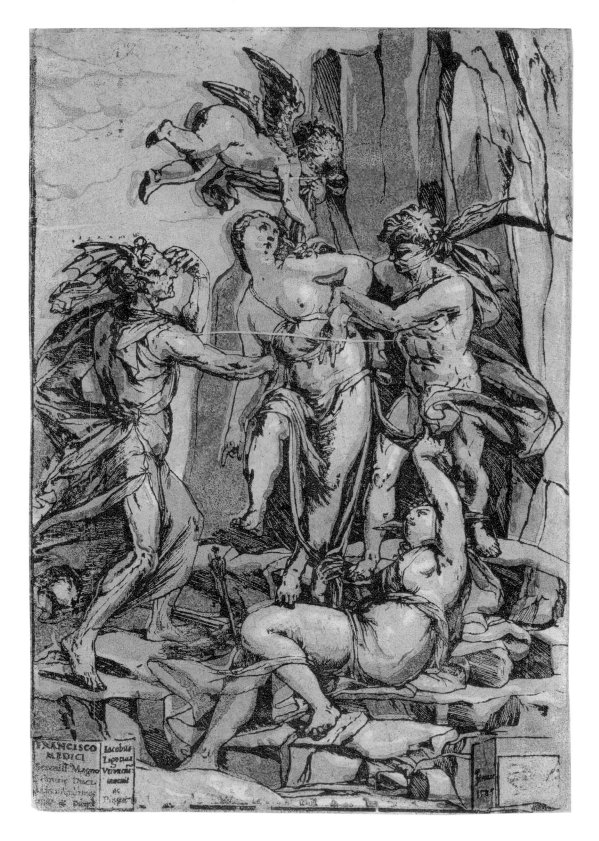

75b.

76.

77.

76. ANDREA ANDREANI

MARIA MIT KIND UND EINEM BISCHOF
nach Alessandro Casolani

1591
Chiaroscuroschnitt von drei Holzstöcken (beige, braungrau, schwarz),
28,40 × 21,50 cm
Beischriften: die Bezeichnung «CAL. Pittore Senese Inventore / Andrea Manto-
vano Intagliatore. / Al Sig. Mutio Pecci Nobile Senese. In Siena. 1591» ist weg-
geschnitten; verso oben Mitte «128»; unten links in brauner Tinte «Mariette»;
unten Mitte mit Bleistift «No. 22 [...] 63 [...]»
Provenienz: Pierre Mariette (Lugt I, 1794); Bernhard Keller (1789–1870),
Schaffhausen (Lugt I, Nr. 384; Auktion Gutekunst, Stuttgart, 1871, Nr. 892)
Inv. Nr. D 879

Lit.: Bartsch 1803–1821, XII, Nr. 22, S. 63; *Clair-obscurs* 1965, Kat. 51, S. 28;
Karpinski 1983, TIB 48, S. 84.

77. ANDREA ANDREANI

DIE ANBETUNG DER KÖNIGE
nach Niccolò Vicentino

1605
Chiaroscuroschnitt von zwei Strichplatten (rotbraun), 16,2 × 24,0 cm
Auflage: Neudruck (?)
Beischriften: unten links «AA / MDC / V»
Erhaltung: entlang der Einfassungslinie beschnitten
Provenienz: Slg. Johann Rudolph Bühlmann (?)
Inv. Nr. D 62

Lit.: Bartsch 1803–1821, XII, 2-II, S. 29; Oberhuber 1963, Nr. 98, S. 43; vgl.
Karpinski 1983, TIB 48, 2-I (29), S. 26; *Parmigianino tradotto* 2003, Kat. 215,
S. 128.

Der Farbholzschnitt stellt nicht, wie meist vermutet wird,
ein Werk Niccolò Vicentinos dar, sondern wurde von An-
dreani nach dessen Chiaroscuroschnitt kopiert, mit seinem
Monogramm und der Jahreszahl 1605 versehen und von
zwei Strichplatten gedruckt.[387]

[387] Vgl. zum Original Niccolò Vicentinos *Chiaroscuro* 2001, Kat. 12, S. 66–67.

Bartolomeo Coriolano

(Bologna, 1599 – Rom, 1676 [?])

Zusammen mit Andrea Andreani war Bartolomeo Coriolano einer der wenigen Künstler, die nach 1600 die Technik des Chiaroscuroschnitts noch aktiv betrieben. Während es Andreanis Verdienst blieb, den Chiaroscuroschnitt zum Riesenholzschnitt weiterentwickelt und verschiedenste Vorlagen, Zeichnungen, Reliefs, Bronzeskulpturen, Intarsien, aber auch Gemälde in dieser Technik reproduziert zu haben, hielt sich Coriolano ausschliesslich an einen der erfolgreichsten Maler seiner Zeit, den Bolognesen Guido Reni. Seine Gefolgschaft im Dienst der Verbreitung von Zeichnungen Renis führte dazu, dass ihn das über Renis Malerei gefällte harsche Urteil ganzer Generationen mit betraf. Der Umfang an Kopien und die schiere Menge der im Stil Renis geschaffenen Gemälde und Radierungen trugen jedoch dazu bei, dass ihm auch im Zug der Wiederentdeckung Renis in der Nachkriegszeit des 20. Jahrhunderts die ihm gebührende Aufmerksamkeit vorerst noch weitgehend vorenthalten blieb. Selbst die grossen Ausstellungen zu Ehren von Guido Reni in den Jahren 1988 und 1989 zeigten in den jeweiligen Sektionen zur Reproduktionsgraphik nach Reni keine Werke Coriolanos.[388] Diese Lücke füllte teilweise, von einschlägigen, dem Chiaroscuroschnitt gewidmeten Ausstellungen abgesehen, ein 1988 erschienener Aufsatz zu einer Gruppe von Zeichnungen Renis in den Königlichen Sammlungen von Windsor, die als Vorlagen für Coriolanos Holzschnitte dienten. Er trug wichtige Erkenntnisse über die Zusammenarbeit der beiden Künstler zusammen.[389]

Bartolomeo Coriolano wurde 1599 in Bologna vermutlich als Sohn des Holzschneiders Cristoforo Coriolano geboren.[390] Der Vater, dessen Tätigkeit in Bologna im Dienst Ulisse Aldrovandis in der Zeitspanne zwischen 1587 und 1597 nachweisbar ist, starb nach 1603 und soll gemäss alter Überlieferung aus Deutschland stammen. Dort trug er noch den Namen Lederer.[391] Abgeleitet vom italienischen Begriff *corame* für Leder nahm er nach seiner definitiven Niederlassung in Italien den Familiennamen Coriolano an. Das Handwerk eines Holzschneiders dürfte der Sohn bei seinem Vater erlernt haben. Im Gegensatz zum oft mit ihm verwechselten Kupferstecher Giovanni Battista Coriolano (um 1589–1649), der als sein älterer Bruder gilt, blieb Bartolomeo dem Handwerk seines Vaters als Holzschneider treu. Laut Carlo Cesare Malvasias Bericht in seiner *Felsina pittrice* oder *Vite de' Pittori Bolognesi* von 1678 betätigte sich Bartolomeo aber gelegentlich auch als Maler.[392] Den Kontakt zu Guido Reni (1575–1642) dürfte er bereits früh geknüpft haben. Da die zahlreichen Beischriften auf Coriolanos Holzschnitten fast ausschliesslich Reni als den Zeichner oder Maler der Vorlage nennen, muss von einer engen Zusammenarbeit der beiden Künstler, möglicherweise in Renis Werkstatt, ausgegangen werden.[393]

[388] Vgl. *Guido Reni 1575–1642*, Ausstellungskatalog, hrsg. von Denis Mahon, Andrea Emiliani u.a., Bologna, Los Angeles, Fort Worth (1988), Bologna: Nuova Alfa Editoriale, 1988, *Guido Reni und Europa. Ruhm und Nachruhm*, Ausstellungskatalog, hrsg. von Sybille Ebert-Schifferer u.a., Frankfurt, Schirn Kunsthalle (1988/1989), Bologna: Nuova Alfa Editoriale, 1988, und *Guido Reni und der Reproduktionsstich*, Ausstellungskatalog, bearb. von Veronika Birke, Wien: Graphische Sammlung Albertina, 1988.

[389] Henrietta MacBurney und Nicholas Turner, ‹Drawings by Guido Reni for Woodcuts by Bartolomeo Coriolano›, in: *Print Quarterly*, 5, 1988, S. 227–242.

[390] Eine Zusammenstellung der älteren Literatur und einen nützlichen Überblick über die spärlichen Lebensdaten Coriolanos bietet C. Garzya Romano, in: *Dizionario Biografico degli Italiani*, XXIX, 1983, «Coriolano, Bartolomeo», S. 90–91.

[391] *Saur, Allgemeines Künstlerlexikon*, 21, «Coriolano, Bartolomeo», S. 208–209.

[392] Carlo Cesare Malvasia, *Felsina pittrice, Vite de' pittori bolognesi* [1678]. *Con aggiunte, correzioni e note inedite del medesimo autore di Giampietro Zanotti e di altri scrittori viventi*, 2 Bde., Bologna: Guidi all'Ancora, 1841, II, S. 103: «*Dipinse anco qualche poco, e si portò sufficientemente* [...].»

[393] Von den 21 von Bartsch und Passavant genannten Chiaroscuroschnitten weisen 18 Guido Reni als den Erfinder aus.

Guido Reni, selbst seit spätestens 1598 sporadisch als Radierer tätig, spielte in der Druckgraphik des Seicento wie Guercino eine bedeutende Rolle. Namentlich in der Spätzeit erfuhr Renis Kunst durch Radierer wie Lorenzo Loli, Giovanni Battista Bolognini, Giovanni Andrea Sirani und vor allem Simone Cantarini schnelle Verbreitung. Mit seinen Chiaroscuroschnitten stellte Coriolano im Kreis der Reni-Stecher eine Ausnahme dar. Guido Reni, der verschiedentlich und mannigfach auf die Kunst Parmigianinos zurückgegriffen hatte – ein Beispiel dafür ist etwa seine Kopie nach Parmigianinos Radierung *Die Grablegung Christi*[394] –, sah in der gemeinsamen Herausgabe von Chiaroscuroschnitten mit Coriolano möglicherweise eine weitere Gelegenheit, seinem grossen Vorbild gleichzukommen.

Viele von Coriolanos Chiaroscuroschnitten sind signiert und weisen neben dem Namen Renis auch das Entstehungsjahr auf. Die Reihe datierter Blätter beginnt im Jahr 1627 mit der allegorischen Darstellung der segensreichen *Allianz von Friede (Pax) und Überfluss (Abundantia)* (Kat. 78 und 79). Die gemäss der Angabe auf dem Blatt «Incidit Romae» in Rom entstandene allegorische Darstellung dürfte zunächst als herkömmlicher Holzschnitt ohne Tonplatte gefertigt worden sein. Äusserst fein und mit enger Linienführung geschnitten, ist das Blatt auch ohne die 1642 ergänzend hinzugefügte Tonplatte von grossem Reiz (Kat. 78). Gemessen am damaligen Alter von etwa 28 Jahren wird damit Coriolano vergleichsweise spät künstlerisch fassbar. Vermutlich erhielt er bereits vor 1630 in Rom von Papst Urban VIII., dem er einige seiner Holzschnitte gewidmet hatte, den Titel eines *Cavaliere di Loreto* und eine jährliche Rente ausgesetzt.[395] Entsprechend signierte er in der Folge seine Blätter mit dem ehrenvollen Zusatz «Eques». Neben der *Alli-anz von Friede und Überfluss* von 1527 weisen sich weitere Chiaroscuroschnitte als Werke der Jahre 1630–1632, 1637, 1638, 1640, 1642, 1647, 1653 und 1655 aus.[396] Mit wenigen Ausnahmen entstanden sie noch zu Lebzeiten Guido Renis, der im Jahr 1642 starb. Eine Gruppe undatierter Blätter dürfte aus stilistischen Gründen zu Coriolanos Frühwerken zählen. Dazu gehört die zusammengehörige Serie der *Sibyllen* (Kat. 80–82), eine ähnlich gestaltete, aber im Format grössere Darstellung einer weiteren sitzenden Sibylle (Kat. 83) sowie die grossformatige, aussergewöhnliche Darstellung eines *Schlafenden Amors* (Kat. 84). Das Fehlen seines Titels «Eques», den er erstmals auf seinem datierten Blatt *Madonna mit Kind* verwendete, lässt sie in die Zeit vor 1630 einordnen.[397]

Laut Carlo Cesare Malvasias Lebensbeschreibungen bolognesischer Künstler gab Reni zahlreichen Stechern Zeichnungen zu Reproduktionszwecken.[398] Unter den Stechern erwähnt er auch den von ihm nicht sehr geschätzten Coriolano, nicht ohne anzumerken, dass die Zusammenarbeit nicht immer zur Befriedigung Renis ausgefallen sei.[399] Einige dieser Vorzeichnungen für Coriolano sind überliefert. Ihre Zuschreibung an Guido Reni war nicht immer unbestritten. Ein eingehender Vergleich derselben stützte aber inzwischen die Vermutung, es handle sich um Arbeiten des Bologneser Malers.[400] Hierzu gehören Federstudien und Vorzeichnungen zu den Blättern *Schlafender Amor* (Kat. 84), *Sibylle mit einem Buch auf den Knien* (Kat. 80), *Büssender Hl. Hieronymus* (Kat. 87) und *Gigantensturz* (Kat. 85).[401] Wie das Beispiel der Vorzeichnung für den *Büssenden Hl. Hieronymus* zeigt, bereitete Reni als erfahrener Stecher die Übertragung in den Holzschnitt vor und gab mit der Art und Weise der Strichführung in seiner Fe-

[394] *Guido Reni und der Reproduktionsstich* 1988, Kat. 1, S. 17.

[395] Den Titel verwendete er erstmals auf einem Chiaroscuroschnitt, der die Jahreszahl 1630 trägt, Bartsch 1803–1821, Nr. 5, S. 52–53, bzw. Karpinski 1983, TIB 48, S. 66; vgl. auch Garzya Romano, in: *Dizionario degli Italiani* 1983, «Coriolano, Bartolomeo», S. 90.

[396] Giovanna Gaeta Bertelà (Hrsg.), *Incisori Bolognesi ed Emiliani del sec. XVII*, Bologna: Edizioni Associazione per le Arti «Francesco Francia», 1973 [= *Catalogo Generale della Raccolta di stampe antiche della Pinacoteca Nazionale di Bologna*, III], Nrn. 347, 351–352, 357–364 und 367.

[397] Bartsch 1803–1821, Nr. 5, S. 52–53, und Gaeta Bertelà 1973, Nr. 347. Bei der Datierung dieses Blattes ist Vorsicht geboten, da – unüblich bei Coriolano – die Beischrift mit beweglichen Lettern (später?) am unteren Rand hinzugefügt wurde und diese zudem seinen Namen unnötigerweise neben der Beischrift der Strichplatte im Oval zum zweiten Mal aufführt. Bartsch führt diesen Zustand als letzten von drei auf.

[398] Malvasia-Zanotti [1678] 1841, II, S. 51, generell zur Druckgraphik nach Guido Reni vgl. ebd. I, S. 92–97. Vgl. ferner Richard E. Spear, *The ‹Divine› Guido. Religion, Sex, Money and Art in the World of Guido Reni*, New Haven/London: Yale University Press, 1997, S. 245.

[399] Malvasia-Zanotti [1678] 1841, II, S. 51. Renis Kritik habe sich besonders am *Gigantensturz* entzündet, vgl. Malvasia-Zanotti [1678] 1841, I, S. 94–95, II, S. 42 und 64, und Stephen Pepper, *Guido Reni. L'opera completa*, 2. erw. Auflage, Novara: Istituto Geografico De Agostini, 1988, S. 284, und McBurney/Turner 1988, S. 239–240.

[400] McBurney/Turner 1988, S. 227–242.

[401] Die Zeichnungen befinden sich in den Königlichen Sammlungen von Windsor Castle, vgl. ebd., Abb. 146, 148, 151 und 156, und eine Studie zum Gigantensturz im Musée du Louvre in Paris, Inv. Nr. 9001, vgl. Pepper ²1988, S. 285.

derzeichnung Coriolano genaue Anweisungen, wie der Holzstock zu schneiden war. In der Vorlage nicht enthalten sind demgegenüber die im Chiaroscuroschnitt als Weisshöhungen wiedergegebenen Partien. Dasselbe Vorgehen lässt sich auch beim Vergleich der Vorzeichnung zum *Schlafenden Amor* feststellen.[402] Coriolanos Anteil zeigt sich vor allem in der Gestaltung der Tonplatten. Häufig druckte er zunächst von zwei Stöcken. Dafür verwendete er neben der Strichplatte eine einfache Tonplatte in der Technik des Weisslinienschnitts. Jahre später ergänzte er die Drucke, wie bei der *Allianz von Pax und Abundantia* (Kat. 79), dem *Büssenden Hl. Hieronymus* (Kat. 87) und dem *Gigantensturz* (Kat. 85), um eine weitere Tonplatte. Er war dabei eifrig bedacht, die Überarbeitung mit einer neuen Jahrzahl in der Tonplatte sichtbar werden zu lassen.

Die überarbeiteten Neuauflagen von Coriolanos Chiaroscuroschnitten lassen auf einen nicht unbeträchtlichen Markt für druckgraphische Erzeugnisse in Bologna schliessen. Für Guido Reni, der sich gegen Ende seiner Künstlerkarriere immer häufiger in durch Spielschulden verursachten finanziellen Engpässen befand, versprach dieser Markt eine lukratives Zusatzeinkommen. Da die Quellen über Organisation und Zusammenarbeit im Fall von Coriolano und Reni wenig aussagekräftig sind, bleibt allerdings unklar, wieviel vom Erlös der Chiaroscuroschnitte an Reni und wieviel an seinen Formschneider gingen. Antrieb könnte für Reni, der sich in der unmittelbaren künstlerischen Nachfolge Raffaels und Parmigianinos sah, jedoch auch seine Ambition gewesen sein, seinen eigenen Nachruhm in seinem Sinn durch Wiederaufnahme der Technik des Chiaroscuroschnitts zu festigen.[403]

Nach dem Tod von Guido Reni schuf Coriolano zwei Werke nach Domenico Brizio, 1653 ein Thesenblatt und zwei Jahre später einen *Triumphbogen zu Ehren des Königs von Spanien*.[404] Seiner Hand werden ferner auf dem Gebiet der Buchillustration, auf dem auch sein Vater tätig war, drei Serien von Vogeldarstellungen zugeschrieben. Sie erschienen in der *Ornithologia* des Ulisse Aldrovandi (1522–1605?).[405] Diese Zuschreibungen erhalten allein deshalb eine gewisse Wahrscheinlichkeit, da kaum anzunehmen ist, Coriolano habe zeitlebens, spezialisiert auf den Holzschnitt, allein von der vergleichsweise geringen Zahl der signierten Chiaroscuroschnitte ein Auskommen finden können. Anders als Andreani, der mit seinen Riesenholzschnitten nach Beccafumi und der Folge nach Mantegnas *Triumphzug* mehrere längjährige Projekte verfolgte, fehlen im Werk Coriolanos mit Ausnahme des *Gigantensturzes* aufwendige Werke. Es erscheint deshalb sehr wohl möglich, dass sich Coriolano neben dem eigentlichen Chiaroscuroschnitt in beträchtlichem Umfang mit der Herstellung von herkömmlichen Buchillustrationen betätigte, die bisher nicht als seine Werke erkannt wurden.[406]

[402] McBurney/Turner 1988, Abb. 148 und 146, S. 228 bzw. 226.

[403] Vgl. dazu McBurney/Turner 1988, S. 241–242.

[404] Karpinski 1983, TIB 48, S 226, und Gaeta Bertelà 1973, Nr. 363.

[405] Die drei Sammelbände, die 82, 54 und 66 Holzschnitte umfassen, tragen im Titel den Namen Coriolanos, vgl. Gaeta Bertelà 1973, Nrn. 371.1–82, 372.1–54 und 373.1–66. Die Vogeldarstellungen stehen möglicherweise in Zusammenhang mit Ulisse Aldrovandis auf 14 Bände geplanter Naturgeschichte, von denen zu seinen Lebzeiten nur die drei Bände zur *Ornithologia* erschienen. Für die Holzschnittillustrationen der Naturgeschichte waren verschiedene Holzschneider herangezogen worden, darunter auch Bartolomeos Vater Cristoforo. Die neun postum erschienenen Bände wurden in Bologna zwischen 1608 und 1668 gedruckt.

[406] Abbé de Marolles berichtet, er habe insgesamt bis zu 71 Werke Coriolanos gesammelt, darunter auch zahlreiche Titelholzschnitte («des commencemens de livre»), vgl. Michel de Marolles, *Catalogue de livres d'estampes et de figures en taille douce*, Paris: Frédéric Léonard, 1666, S. 48.

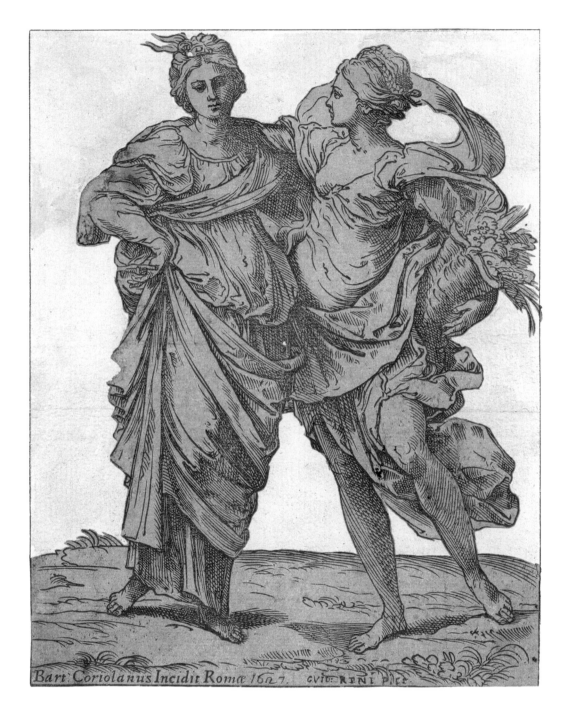

78.

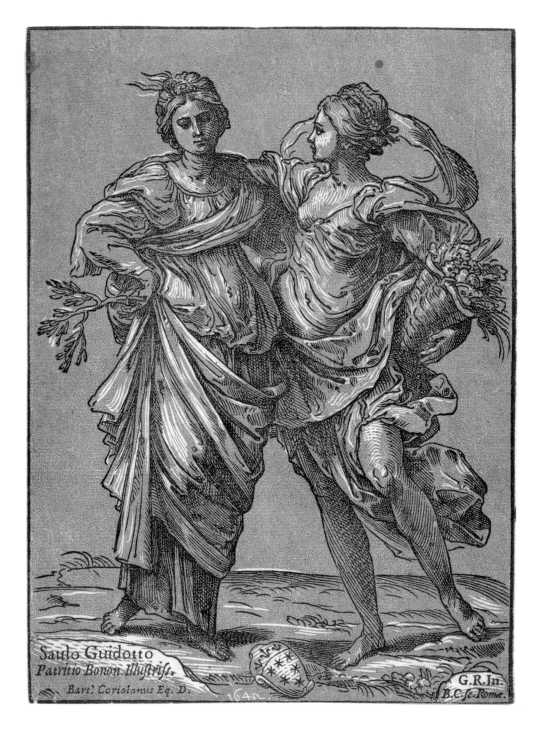

79.

78. BARTOLOMEO CORIOLANO

DIE ALLIANZ VON FRIEDE UND ÜBERFLUSS
nach Guido Reni

1627
Holzschnitt, 20,40 × 15,90 cm
Auflage: I/IV, ohne den Druck der Tonplatte
Beischriften: unten links «Bart. Coriolanus Incidit Romae 1627.»; mit brauner Tinte «GUID: RENI PICT.»
Erhaltung: die Figuren und der Boden sind sorgfältig ausgeschnitten und auf ein crèmefarben eingefärbtes und mit einer Einfassungslinie versehenes Papier aufgeklebt; einige Partien berieben und etwas verschmutzt
Wz: Dreiberg in Kreis mit Blume (nicht abgebildet)
Provenienz: Slg. Johann Rudolph Bühlmann
Inv. Nr. D 881

Lit.: Malvasia-Zanotti [1678] 1841, S. 96; Bartsch 1803–1821, XII, Nr. 10-IV, S. 132; *Clair-obscurs* 1965, Nr. 117, S. 40; Gaeta Bertelà 1973, Nr. 359, o.P.; Lehmann-Haupt 1977, S. 165; Karpinski 1983, TIB 48, S. 218; McBurney/ Turner 1988, S. 229; *Chiaroscuro. Beyond Black and White* 1989, Kat. 51, S. 68–71; *Chiaroscuro* 2001, Nr. 51, S. 146.

79. BARTOLOMEO CORIOLANO

DIE ALLIANZ VON FRIEDE UND ÜBERFLUSS
nach Guido Reni

1627/1642
Chiaroscuroschnitt von zwei Stöcken (olivgrün, schwarz), 21,40 × 15,60 cm
Auflage: IV/IV, mit zusätzlicher Tonplatte ergänzte Auflage von 1642
Beischriften: unten links Widmung «Saulo Guidotto / Patritio Bon. Illustriss. / Bart. Coriolanus Eq. D.»; unten Mitte das Wappen Guidottis und in der Tonplatte «1642»; unten rechts «G. R. In. / B.C. sc. Romae.»
Erhaltung: entlang der Einfassungslinie beschnitten; kleiner runder Fleck oben rechts
Provenienz: Slg. Johann Rudolph Bühlmann
Inv. Nr. D 880

Lit.: Malvasia-Zanotti [1678] 1841, S. 96; Bartsch 1803–1821, XII, Nr. 10-I, S. 132; *Clair-obscurs* 1965, Nr. 115, S. 40; Gaeta Bertelà 1973, Nr. 358 (II/IV), o.P.; Lehmann-Haupt 1977, S. 165; Karpinski 1983, TIB 48, S. 216; McBurney/ Turner 1988, S. 229; *Chiaroscuro. Beyond Black and White* 1989, Kat. 51, S. 68–71; *Chiaroscuro* 2001, Nr. 51, S. 146.

Die Allegorie des Friedens (Pax) und die Allegorie des Überflusses (Abundantia) sind durch ihre Attribute, den Ölzweig und das Füllhorn, kenntlich gemacht. Vereint und einander ergänzend unterstreichen sie den Grundsatz: wo Friede herrscht, gedeiht auch der Wohlstand. Das Blatt, dessen Strichplatte bereits 1627 entstand und damit als das früheste datierte Werk Coriolanos gilt, wurde 1642 neu – und um eine Tonplatte ergänzt – aufgelegt. Die unmittelbaren Vorzeichnungen Guido Renis sind unbekannt.[407]

[407] Eine vergleichbare Zeichnung Renis zweier weiblicher Allegorien enthält der Codice Resta in der Ambrosiana in Mailand, vgl. Giulio Bora, *I disegni del Codice Resta*, Cinisello Balsamo: Silvana, 1978, Nr. 195bis.

Die Folge der Sibyllen

Darstellungen der von Weisheit erleuchteten und mit seherischen Fähigkeiten ausgestatteten Sibyllen waren in der bolognesischen Malerei ein beliebtes Bildthema. Den Seherinnen – den Sibyllen Tiburtina oder Cumaea, Persica, Delfica und Libica – stellt die christliche Ikonographie die Propheten Jesaias, Jeremias, Ezechiel und Daniel typologisch gegenüber. Coriolano schuf drei gleich grosse Blätter mit Sibyllendarstellungen (Kat. 80–82), bei denen er in einheitlicher Einfärbung am unteren Rand je ein schwarzes Feld für eine spätere Widmung oder Signatur vorsah.[408] Eine vierte Darstellung, mit etwas grösseren Dimensionen, weist neben einem solchen Feld ein zusätzliches, ebenfalls für eine spätere Beischrift gedachte schwarze Fläche auf (Kat. 83). Der Zusammenhang dieses Blattes mit den anderen drei ist nur thematisch gegeben. Formal unterscheidet sich die Sibyllendarstellung erheblich von den gedrungeneren und in sich versunkenen Gestalten. Als Attribute versah Coriolano die Sibyllen entweder mit einem Buch oder einer Schreibtafel, verzichtete aber auf weitere Angaben einer Textstelle oder einer Namensinschrift, die zu ihrer Identifizierung

hätten beitragen können. Guido Reni, von dem sich eine Vorzeichnung zur *Sibylle mit einem Buch auf den Knien* (Kat. 80) in Windsor erhalten hat, knüpfte möglicherweise direkt an die *Lesende Sibylle* (Kat. 43) Ugo da Carpis an, der bereits damals als legendärer Begründer des heimischen Farbholzschnitts galt.[409] Die Folge stammt aus Coriolanos Frühwerk. Sie unterscheidet sich stilistisch erheblich von den späteren Chiaroscuroschnitten, die meist von drei Holzstöcken gedruckt und mit einer Signatur versehen wurden. Die Figur der auf einer Tafel schreibenden *Sibylle* (Kat. 82) verwendete Coriolano viel später auf einem 1640 entstandenen Thesenblatt erneut.[410] Die anfänglichen Kreuzschraffuren der Schattenpartien und die teilweise noch etwas ungelenk geschnittenen Stege in der Strichplatte wichen in der späteren Fassung flüssiger gezogenen Linien. Zusammen mit dem *Schlafenden Amor* (Kat. 84), mit dem die Folge zahlreiche Gemeinsamkeiten der Strich- und Drucktechnik teilt, sind die Sibyllen vermutlich zu seinen ersten Arbeiten auf dem Gebiet des Chiaroscuroschnitts überhaupt zu zählen.[411]

[408] Die Folge ist auch in anderen Einfärbungen der Tonplatte bekannt. Die Exemplare der Graphischen Sammlung der ETH wurden als zusammengehörige Folge in gleicher Einfärbung und auf dasselbe Papier gedruckt.

[409] Windsor Castle, Royal Library, Inv. Nr. 3474, vgl. Otto Kurz, *Bolognese Drawings of the XVII and XVIII Centuries in the Collection of Her Majesty the Queen at Windsor Castle*, London: Phaidon Press, 1955, Nr. 362, und McBurney/Turner 1988, S. 231. Dieselbe Komposition existiert auch in einer Radierung eines unbekannten Stechers des 17. Jahrhunderts, vgl. Bartsch 1803–1821, 18, Nr. 31, S. 325, und Veronika Birke, *Italian Masters of the Sixteenth and Seventeenth Centuries*, New York: Abaris Books, 1982 [= *The Illustrated Bartsch*, 40], S. 243.

[410] Karpinski 1983, TIB 48, S. 227.

[411] Stilistisch wurde die Nähe der Zeichnungen Renis zum *Schlafenden Amor* und zur *Sibylle* betont. Beide Zeichnungen sind in schlechtem Zustand und weisen vor allem in den Konturen Spuren einer Übertragung auf, vgl. McBurney/Turner 1988, S. 231–232.

80.

80. BARTOLOMEO CORIOLANO

SIBYLLE MIT EINEM BUCH AUF DEN KNIEN nach Guido Reni

Vor 1630 (?)
Chiaroscuroschnitt von zwei Stöcken (olivgrün, schwarz), 28,30 × 19,10 cm
Erhaltung: entlang der Einfassungslinie beschnitten
Provenienz: Slg. Johann Rudolph Bühlmann
Inv. Nr. D 882

Lit.: Malvasia-Zanotti [1678] 1841, I, S. 96; Bartsch 1803–1821, XII, Nr. 2, S. 87; *Clair-obscurs* 1965, Nr. 109, S. 39; Gaeta Bertelà 1973, Nr. 353, o.P.; Karpinski 1983, TIB 48, S. 134; McBurney/Turner 1988, S. 231; *Chiaroscuro* 2001, Nr. 53, S. 150–151.

81.

81. Bartolomeo Coriolano

Sibylle den Kopf aufstützend nach Guido Reni

Vor 1630 (?)
Chiaroscuroschnitt von zwei Holzstöcken (olivgrün, schwarz),
28,50 × 18,90 cm
Erhaltung: entlang der Einfassungslinie beschnitten; zu Kopierzwecken punktiert
Provenienz: Slg. Johann Rudolph Bühlmann
Inv. Nr. D 883

Lit.: Malvasia-Zanotti [1678] 1841, I, S. 96; Bartsch 1803–1821, XII, Nr. 3, S. 88; *Clair-obscurs* 1965, Nr. 110, S. 39; Gaeta Bertelà 1973, Nr. 354, o.P.; Karpinski 1983, TIB 48, S. 135.

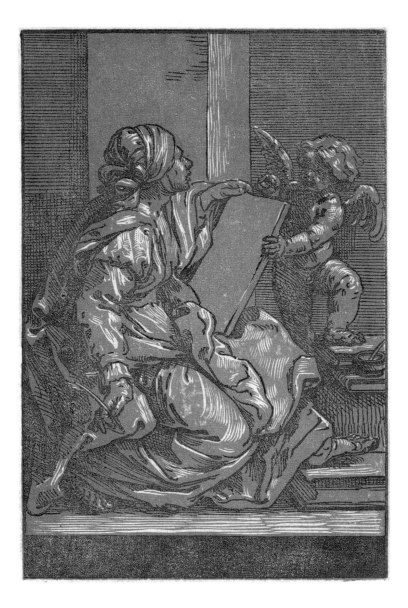

82.

82. BARTOLOMEO CORIOLANO

SIBYLLE, AUF EINER TAFEL SCHREIBEND nach Guido Reni

Vor 1630 (?)
Chiaroscuroschnitt von zwei Holzstöcken (olivgrün, schwarz),
28,80 × 19,30 cm
Beischriften: unten rechts auf Montagekarton «2130»
Erhaltung: mit Papierrändchen
Provenienz: Slg. Johann Rudolph Bühlmann
Inv. Nr. D 884

Lit.: Malvasia-Zanotti [1678] 1841, I, S. 96; Bartsch 1803–1821, XII, Nr. 4, S. 88; *Clair-obscurs* 1965, Nr. 111, S. 39; Gaeta Bertelà 1973, Nr. 355, o.P.; Karpinski 1983, TIB 48, S. 136; McBurney/Turner 1988; *Chiaroscuro* 2001, Nr. 54, S. 152–153.

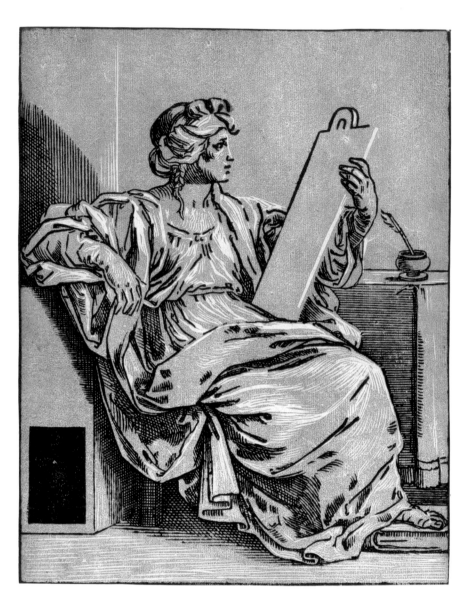

83.

83. Bartolomeo Coriolano

Sibylle mit einer Schreibtafel nach Guido Reni

Vor 1630 (?)
Chiaroscuroschnitt von zwei Holzstöcken (hell-olivgrün, schwarz),
28,20 × 21,90 cm
Erhaltung: entlang der Einfassungslinie beschnitten; rechte obere Ecke geringfügig beschädigt
Provenienz: Slg. Johann Rudolph Bühlmann
Wz: Kreis mit Tulpen und Buchstabe S (?; nicht abgebildet)
Inv. Nr. D 885

Lit.: Malvasia-Zanotti [1678] 1841, I, S. 96; Bartsch 1803–1821, XII, Nr. 5, S. 88–89; *Clair-obscurs* 1965, Nr. 112, S. 39; Karpinski 1983, TIB 48, S. 137; McBurney/Turner 1988; *Chiaroscuro. Beyond Black and White* 1989, Kat. 23, S. 72–74.

84. BARTOLOMEO CORIOLANO

SCHLAFENDER AMOR nach Guido Reni

Vor 1630 (?)
Chiaroscuroschnitt von zwei Stöcken (grüngrau, schwarz), 29,10 × 37,50 cm
Erhaltung: entlang der Einfassungslinie beschnitten
Wz: nicht identifiziert (nicht abgebildet)
Provenienz: Ankauf 2002
Inv. Nr. 2002.2

Lit.: Malvasia-Zanotti [1678] 1841, I, S. 95; Bartsch 1803–1821, XII, Nr. 2, S. 107; *Gravures sur bois clair-obscurs* 1965, Nr. 113, S. 39; Gaeta Bertelà 1973, Nr. 356, o.P.; Karpinski 1983, TIB 48, S. 172; McBurney/Turner 1988, S. 231–232; Pepper [2]1988, S. 334.

Das vergleichsweise grossformatige Blatt Coriolanos gibt einen kleinen Ausschnitt einer mehrfach von Guido Reni gemalten Komposition wieder. Eine von Malvasia in der Römer Sammlung Sacchetti erwähnte Variante zeigte möglicherweise ebenfalls die hier wiedergegebene Reduktion der Darstellung auf den Kopf Amors.[412] Als unmittelbare Vorlage diente eine Federzeichnung Renis, die sich heute in der Royal Library in Windsor befindet.[413] Das Bildthema beschäftigte Reni vermutlich bereits in den Jahren 1526/27, weshalb eine frühe Datierung des Chiaroscuroschnitts vor 1530 gerechtfertigt erscheint.

84.

[412] Malvasia beschreibt die Technik der Zeichnung in der Sammlung Sacchetti als «*laspis rosso e carbone*», Malvasia-Zanotti [1678] 1841, II, S. 64; Pepper [2]1988, Appendix I, Kat. 25, S. 333–334.
[413] Windsor Castle, Royal Library, Inv. Nr. 3026, vgl. Otto Kurz, *Bolognese Drawings of the XVII and XVIII Centuries in the Collection of Her Majesty the Queen at Windsor Castle*, London: Phaidon Press, 1955, Nr. 387, und McBurney/Turner 1988, S. 231–232.

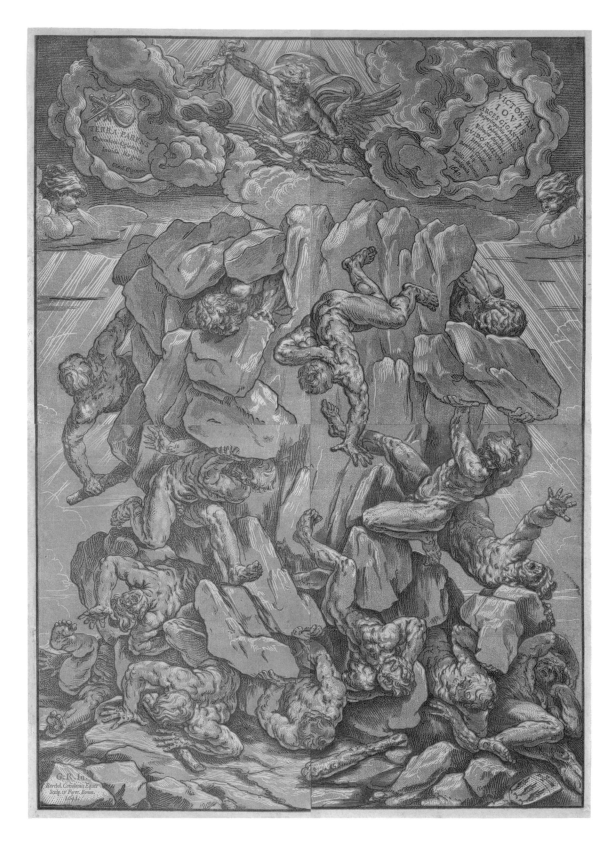

85.

85. BARTOLOMEO CORIOLANO

DER GIGANTENSTURZ nach Guido Reni

1641
Chiaroscuroschnitt von drei Holzstöcken (ocker, braun), aus vier Teilen zusammengesetzt, 86,70 × 61,70 cm (Einfassungslinie), 88,20 × 63,30 cm (Blattgrösse)
Auflage: II/II, zweite Auflage von 1647
Beischriften: oben links «Terra parens / Quondam Coelestibus / Inuida Regnis. / Claud. Gigantom»; oben rechts «VICTORIAM / IOVIS / ARCES GIGANTUM. / Superimpositis montibus / Fabricatas. / Fulmine deijcientis, / GVIDO RHENVUS / Iterum auxit, / Barthol. Coriolanus / Eq. / Incidit, & iterum / Euulgauit. / 1647.»; unten links «G. R. In. / Barthol. Coriolanus Eques / Sculp. & Form. Bonon. / 1641.»; unten rechts das Wappen Coriolanos
Erhaltung: rechts Randstelle ergänzt und Riss hinterlegt
Wz 8, 18–20
Provenienz: Slg. Johann Rudolph Bühlmann (?)
Inv. Nr. D 853

Lit.: Malvasia-Zanotti [1678] 1841, S. 94–95; Bartsch 1803–1821, XII, Nr. 11, S. 113; *Clair-obscurs* 1965, Nr. 114, S. 39; Lehmann-Haupt 1977, S. 166–167; Karpinski 1983, TIB 48, S. 184; McBurney/Turner 1988, S. 233–238; Pepper ²1988, S. 284–285; *Chiaroscuro* 2001, Nr. 60, S. 164–165.

Guido Reni, auf den die Komposition dieses Chiaroscuroschnitts zurückgeht, beschäftigte sich mehrmals mit dem Thema des Gigantensturzes.[414] Nur vier der Giganten, die vom Blitzeschleuderer Zeus in den Abgrund geworfen werden, zeigt ein Gemälde im Museo Civico von Pesaro.[415] Malvasia berichtet, als unmittelbare Vorlage Coriolanos habe eine *Grisaille* Renis gedient. Das Ergebnis von Coriolanos Übertragung habe ihn aber unbefriedigt gelassen und er

habe die Komposition noch einmal in Frankreich von einem fähigeren Meister stechen lassen, der zahlreiche Fehler von Coriolanos Fassung verbessert habe.[416] Die Vorlage befinde sich, wie Malvasia weiter präzisiert, in der Sammlung Sacchetti in Rom. Im dortigen Inventar aus dem 17. Jahrhundert wurde das Werk, das heute verschollen ist, allerdings als Kreidezeichnung verzeichnet.[417] Die Kritik am Chiaroscuroschnitt entzündete sich vor allem an der Darstellung der Giganten, die gar nicht furchterregend aussehen würden, sondern eher als «*gentiluomini*» mit Gliedmassen eines Knaben zu beschreiben wären.[418] Der Farbholzschnitt gehört trotz des ungünstigen Urteils der damaligen Zeitgenossen zu den wichtigsten Arbeiten Coriolanos und stellt zugleich sein grösstes Werk dar. Eine erste Version, von der sich Abzüge in der Bibliothèque Nationale in Paris und im Metropolitan Museum in New York befinden, trägt die Jahrzahl 1638 und ist dem Grossherzog von Modena gewidmet. Von einer zweiten Version, für die neue Stöcke geschnitten wurden, sind zwei Auflagen aus den Jahren 1641 und 1647 nachweisbar. Die Widmung wurde hier weggelassen, hinzu kam hingegen das öfter von Coriolano verwendete eigene Wappen mit liegendem Kreuz und drei Greiffenflügeln.

[414] Vgl. zum Bildthema des Gigantensturzes Andreas W. Vetter, *Gigantensturz-Darstellungen in der italienischen Kunst. Zur Instrumentalisierung eines mythologischen Bildsujets im historisch-politischen Kontext*, Weimar: VDG, 2002.

[415] Pepper ²1988, Kat. 154, S. 284–285.

[416] «*Un altro pensiero de' Giganti fulminati disegnati in tela di chiaroscuro a olio [...].*» Reni hätte sich vom Kupferstecher als «*più sodisfatto, che negl'Intagliati in legno*» gezeigt und gesagt, dieser habe in seinen Kupferstichen zahlreiche Dinge korrigiert, die ihn an Coriolano schon immer gestört habe: «*[...] pretendendo avere corretto e migliorato in questi molte cose, che in quelli sempre dieron fastidio [...]*», Malvasia-Zanotti [1678] 1841, II, S. 42; vgl. auch McBurney/Turner 1988, S. 240, und Pepper ²1988, Kat. 154, S. 284.

[417] Pepper ²1988, S. 284.

[418] «*Disse male della carta de' Giganti ch'erano giganti gentiluomini troppo delicati e membra da fanciullo*», Carlo Cesare Malvasia, *Scritti originali del Conte Carlo Cesare Malvasia spettanti alla sua Felsina Pittrice*, hrsg. von Lea Marzocchi, Bologna: Edizioni ALFA, 1983 [= Rapporti della Soprintendenza per i beni artistici e storici per le province di Bologna, Ferrara, Forlì e Ravenna, 40], S. 103, und McBurney/Turner 1988, S. 240.

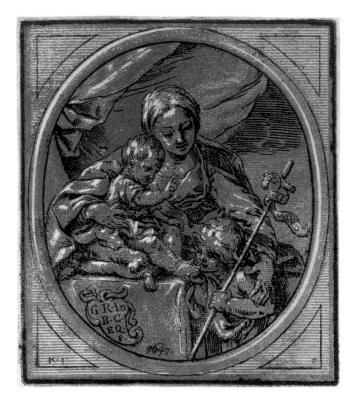

86.

86. Bartolomeo Coriolano

Maria mit Kind und dem Johannesknaben nach Guido Reni

1647
Chiaroscuroschnitt von drei Holzstöcke (ocker, schwarz); die beiden Tonplatten sind in derselben Farbe gedruckt, 18,20 × 16,00 cm
Beischriften: auf Schriftband über dem Johannesknaben «AGN / DEI / MOND[I]»; auf Kartusche links unten «G.R.In. / B.C. / EQ. / F.»; datiert «1647»; verso links unten mit brauner Feder «K.g.», rechts unten «r» (?); verso zweimal in schwarzer Feder der Besitzvermerk «J. Storck a Milan 1797 / In. No. 563»; unten links Händlervermerk in Bleistift «CSDL (?) 10 M.»
Provenienz: Giuseppe Storck, Mailand (1797–1815; Lugt I, 2318–2319); Schenkung Schulthess-von Meiss, 1894/1895 (Lugt, I, 1918a)
Inv. Nr. D 886

Lit.: Malvasia-Zanotti [1678] 1841, I, S. 97; Bartsch 1803–1821, XII, Nr. 20, S. 61–62; *Clair-obscur* 1965, Nr. 106, S. 38; Birke 1987, TIB 40, Kommentarband I, Nr. 4005.016 C2 S3, S. 303; McBurney/Turner 1988; *Chiaroscuro* 2001, Nr. 59, S. 162–163.

Der Chiaroscuroschnitt wurde von drei Holzstöcken gedruckt. Da bei diesem Abzug die beiden Tonplatten dieselbe Farbe aufweisen, handelt es sich hier vermutlich um einen Probedruck.

87. Bartolomeo Coriolano

Der büssende Hl. Hieronymus nach Guido Reni

1637/1642
Auflage: IV/IV
Chiaroscuroschnitt von drei Holzstöcken (braun, schwarz), 29,90 × 22,70 cm
Beischriften: oben rechts das Wappen des Künstlers; unten links bezeichnet «Guid.Rhen.Inuen. / Barthol. Coriolanus Eques / Sculpsit Bonon. 1637.»; in Tonplatte unten Mitte «1642»; verso mit Bleistift Preisvermerk «4 f--»
Erhaltung: verso Spuren einer ehemaligen Montierung auf allen vier Seiten
Wz 12
Provenienz: Schenkung Johann Heinrich Landolt 1885
Inv. Nr. D 887

Lit.: Malvasia-Zanotti [1678] 1841, I, S. 96; Bartsch 1803–1821, XII, Nr. 83, S. 33; *Clair-obscurs* 1965, Nr. 108, S. 38; Karpinski 1983, TIB 48, S. 125; McBurney/Turner 1988; *Chiaroscuro* 2001, Nr. 55–58, S. 154–161.

Die Komposition des *Hl. Hieronymus* geht unmittelbar auf eine Bilderfindung Guido Renis zurück. Die Federzeichnung, mit der Reni den Strichduktus der Strichplatte bis in Einzelheiten vorgab, befindet sich heute in Windsor.[419] Der Chiaroscuroschnitt existiert in mindestens vier verschiedenen Druckzuständen und in einer Kopie (Kat. 88). Die grösste Veränderung erfuhr er 1642 durch eine zusätzliche Tonplatte.

[419] Windsor Castle, Royal Library, vgl. Kurz 1955, Nr. 361, und McBurney/Turner 1988, S. 227–228.

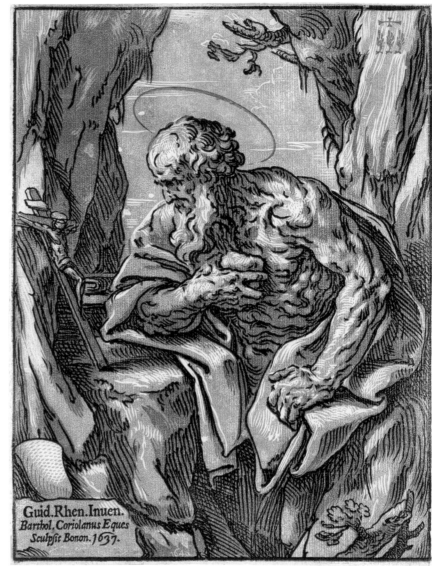

87.

88.

88. ANONYME KOPIE
nach Bartolomeo Coriolano

DER BÜSSENDE HL. HIERONYMUS
nach Guido Reni

1637 (?)
Chiaroscuroschnitt von drei Holzstöcken (braun, olivgrün, schwarz),
28,00 × 21,70 cm
Beischriften: oben rechts «G.R.In»
Erhaltung: stark beschädigt, mit vielen Rissen und Fehlstellen, doubliert
Provenienz: Schenkung Johann Heinrich Landolt 1885
Inv. Nr. D 891

Lit.: *Chiaroscuro* 2001, S. 154, Anm. 2.

ANTON MARIA ZANETTI DER ÄLTERE

(VENEDIG, 1680 – VENEDIG, 1767)

In keiner Geschichte des italienischen Chiaroscuro-schnitts fehlt sein Name und kein anderer Holz-schneider des 18. Jahrhunderts verband Kennertum, Sammlergeschick und handwerkliches Können in vergleichbar symbiotischer Weise: gemeint ist Anton Maria Zanetti di Girolamo, der ältere von zwei gleichnamigen Cousins, die beide im Palazzo der Familie im Kirchsprengel von S. Maria Mater Domini in Venedig wohnhaft waren. Beide, der Ältere als Verleger, Sammler und Zeichner sowie als Holzschneider, der Jüngere (1706–1778) als namhaf-ter Kunsthistoriker und ebenfalls Verleger, standen als bedeutende Persönlichkeiten mitten im kulturel-len Leben Venedigs und pflegten ein weitgespanntes Beziehungsnetz in ganz Europa.[420]

Anton Maria Zanetti der Ältere erhielt in jun-gen Jahren eine Ausbildung als Künstler und ver-kehrte in den namhaftesten Künstlerateliers der Zeit, so bei Nicolò Bambini (1651–1736), bei Sebastiano Ricci (1659–1734) und bei Antonio Balestra (1666–1740). Zu seinen frühesten Arbeiten gehören die radierten Porträtstudien, die er mit vierzehn Jahren anfertigte.[421] Seine Ausbildung er-gänzend und seinem Stand entsprechend unter-nahm er bereits früh ausgedehnte Reisen. Einige Zeit verbrachte er als Zwanzigjähriger in Bologna, ein Aufenthalt, der seine lebenslange Vorliebe für die emilianische Malerei und Zeichnung prägte. Studienaufenthalte in Paris und London zwischen 1720 und 1722, unterbrochen von einem möglichen Aufenthalt in Rotterdam, erweiterten seine Kunst-

kenntnisse und vermittelten ihm wichtige Kontakte zu den namhaftesten Vertretern der damaligen Kunstsammler, darunter zu den *Connoisseurs* und Zeichnungsliebhabern Pierre-Jean Mariette (1694–1774) und Pierre Crozat (1665–1740), mit denen er später rege korrespondierte.

Zanettis künstlerische Tätigkeit als Zeichner war zu einem grossen Teil mit seiner Sammlertätig-keit und den von ihm mit Vorliebe zusammenge-tragenen Gemmen und Zeichnungen verknüpft. Zudem fertigte er gemeinsam mit seinem jüngeren Cousin Vorlagen für Radierungen einer zweibändi-gen Publikation über Antiken im Besitz der Vene-zianischen Republik, die in den Jahren 1740–1743 unter dem Titel *Delle Antiche Statue Grecche e Romane* erschien.[422] Schon in jungen Jahren ver-stand er es, sein Interesse am Besitz von Zeichnun-gen, Druckgraphik sowie von antiken Gemmen und Medaillen mit dem Kauf qualitativ hochstehender Werke zu befriedigen.[423] Seine 1750 erschienene Publikation *Dactyliotheca zanettiana*, die sich seiner inzwischen umfangreichen Sammlung an Gemmen widmete, folgte einerseits einem im 18. Jahrhundert wachsenden Interesse an der wissenschaftlichen Aufnahme und Bearbeitung antiker Fundstücke, stand aber zugleich auch für die zunehmend belieb-ter werdende Gattung der Sammlungspublikatio-nen.[424]

Als Sammler von Zeichnungen zeigte er eine auffallende Liebe zu Palma il Giovane, von dem er zwei Klebebände mit dessen Werken besass, sowie

[420] Die umfangreichste Studie zu Zanetti ist nach wie vor diejenige Lorenzettis aus dem Jahr 1917, vgl. Giulio Lorenzetti, ‹Un dilettante incisore veneziano del XVII secolo. Antonio Maria Zanetti di Girolamo›, in: *Miscellanea di storia veneta della R. Deputazione di Storia Patria*, Serie 3, XII, 1917, S. 3–147. Die identischen Namen der beiden Zanetti führten in der Ver-gangenheit zu zahlreichen Verwechslungen in der Literatur, so dass die Fakten des einen häufig mit jenen des anderen vermischt wurden. Alessandro Bettagno verdankt man eine weitgehende Klärung der im Laufe der Zeit entstandenen Verwirrung und gleich-zeitig eine nützliche Zusammenstellung der wesentlichen Fakten, vgl. *Caricature di Anton Maria Zanetti*, Ausstellungskatalog, hrsg. von Alessandro Bettagno, Venedig, Fondazione Giorgio Cini (1969), Vicenza: Neri Pozza Editore, 1969, S. 11–20.

[421] Zwölf dieser Blätter verzeichnet der Auktionskatalog der Sammlung des Barons Dominique-Vivant Denon, Duchesne Aîné, *Descriptions des objets d'arts qui composent le cabinet de feu M. le Baron V. Denon, Estampes et ouvrages à figures*, Paris: Hippolyte Tilliard, 1826, Nr. 199, S. 53.

[422] Die Radierungen nach ihren Zeichnungen stammen vor allem von Gianantonio Faldoni, Joseph Wagner, Giovanni Cattini und Alvise Pitteri. Den Text hingegen verfasste u.a. der Theologe und für die Wiederentdeckung der etruskischen Kultur bedeutende Historiker Antonio Francesco Gori (1691–1757). Vgl. zuletzt Antonella Sacconi, ‹I cugini Zanetti e il «Delle Antiche Statue …»: nascita e diffusione di un'opera›, in: *Venezia, l'archeologia e l'Europa*, Akten des Internationalen Kongresses, Venedig 1994, hrsg. von Manuela Fano Santi, Rom: Bretschneider, 1996 [= *Rivista di archeologia*, Supplementi, Nr. 17, 1996], S. 163–172.

[423] Vgl. dazu Alessandro Bettagno, ‹Brief Notes on a Great Collection›, in: *Festschrift to Erik Fischer. European Drawings from Six Centuries*, hrsg. von Villad Villadsen u.a., Kopenhagen: Royal Museum of Fine Arts, 1990, S. 101, ders., ‹Anton Maria Zanetti collezionista di Rembrandt›, in: *Scritti in orore di Giuliano Briganti*, hrsg. von Marco Bona Castellotti u.a., Mailand: Longanesi & C., 1990, S. 241–256, ders., ‹Una vicenda tra collezionisti e conoscitori: Zanetti, Mariette, Denon, Duchesne›, in: *Mélanges en hommage à Pierre Rosenberg*, hrsg. von Anna Ottani Cavina, Paris: Réunion des Musées Nationaux, 2001, S. 82–86, und Livia Maggioni, ‹Antonio Maria Zanetti tra Venezia, Parigi e Londra: incontri ed esperienze artistiche›, in: *Collezionismo e ideologia: mecenati, artisti e teorici dal classico al neoclassico*, hrsg. von Elisa Debenedetti, Roma: Multigrafica Ed., 1991 [= *Studi sul Settecento romano*, 7], S. 91–110.

zu Guercino und Giovanni Benedetto Castiglione, Grecchetto genannt, und zu Marco und Sebastiano Ricci. Kein Zeichner erregte aber Zanettis Interesse mehr als Parmigianino, von dem er in Italien zu seiner Zeit wohl die grösste Zahl an Blättern besass. Bereits 1720 gelang es ihm in London, eine ganze Sammlung von Parmigianino-Zeichnungen aus dem Nachlass von Thomas Howard, Earl von Arundel (1586–1646), zu erwerben.[425] Ein Inventar seiner Bücher, das auch seine in Klebebänden vereinigten Zeichnungen auflistet, erwähnt drei Bände mit Zeichnungen Parmigianinos.[426] Von seinem Interesse an Zeichnungen abgesehen, legte Zanetti auch eine recht umfangreiche Sammlung an Druckgraphik an, die einige Jahrzehnte nach seinem Tod 1791 zu einem grossen Teil in den Besitz des Barons Dominique-Vivant Denon gelangte und dort den Grundstock von dessen Sammlung bildete.[427] Rund fünfzig Chiaroscuroschnitte verzeichnete in der Folge der Katalog von Denons Kunstbesitz, wobei anzunehmen ist, dass auch diese zu einem grossen Teil aus Zanettis Kollektion stammte.[428] Möglicherweise kopierte Zanetti nicht nur Zeichnungen, sondern auch Blätter aus seiner Sammlung an Druckgraphik. Die Graphische Sammlung der ETH besitzt eine in Holz geschnittene Kopie eines Kupferstichs von Jacopo de'Barbari, die durch ihre ausserordentlich feine Arbeit besticht und das Original Linie für Linie samt dem von Jacopo de'Barbari als Signatur verwendeten Caduceus wiedergibt. Hind vermutete für dieses und ein weiteres, stilistisch verwandtes Blatt eine Autorschaft des Venezianers.[429]

Kurz nach seiner Rückkehr von London begann Zanetti 1721 mit eigenen Versuchen auf dem Gebiet der Chiaroscuroschnitte, «che furono sempre la mia delizia», wie er im Widmungstext seiner Raccolta di varie stampe a chiaroscuro schrieb. Während es

ihm einerseits um die Erneuerung dieser von ihm so sehr geschätzten Drucktechnik ging, bildeten seine Zeichnungen Parmigianinos und Raffaels andererseits den hauptsächlichen Gegenstand seines künstlerischen, zugleich aber auch wissenschaftlichen Bemühens. Der Aufbewahrung der Zeichnungen im Dunkel von Mappen und Schränken stand bei den Sammlern – und besonders bei den an regem Austausch unter Kennern interessierten Persönlichkeiten wie Zanetti – zunehmend der Wunsch gegenüber, dieselben einem grösseren Kreis von Liebhabern und Künstlern in Form geeigneter Reproduktionen zugänglich zu machen. Dafür erschien Zanetti der Chiaroscuroschnitt die geeignete Technik. Möglicherweise hatte er in England breits Kenntnis von Elisha Kirkalls Methode zur Imitation von Chiaroscuro-Zeichnungen erhalten.[430] Ganz in Übereinstimmung mit Zanettis Auffassung dürfte sich viel später Aubin-Louis Millin befunden haben, als er die Eigenschaften der Chiaroscuro-Technik folgendermassen beschrieb: «[...] ce genre de gravure, qui convient surtout pour représenter ces dessins où les artistes n'ont voulut qu'esquisser les principaux caractères du dessins ou de la composition.»[431]

Zanettis Chiaroscuroschnitte der frühen zwanziger Jahre – das erste bekannte Blatt trägt die Jahrzahl 1721[432] – sind meist von drei bis vier Stöcken gedruckt und folgen damit Ugo da Carpis Vorbild, der die Komposition aus den tonalen Abstufungen der einzelnen Platten herausarbeitete. Daneben standen aber auch einfachere Holzschnitte, wie die Melancholie (Kat. 89) und der Apostel Simon (Kat. 90), bei denen er die Zeichnung allein durch eine Strichplatte wiedergab und darüber in der Art von Ugo da Carpis früher venezianischer Manier eine einfache Tonplatte mit den Weisshöhungen druck-

[424] Roberta Bandinelli, ‹La formazione della dattiloteca di Anton Maria Zanetti (1680–1767)›, in: *Venezia, l'archeologia e l'Europa*, Akten des Internationalen Kongresses, Venedig 1994, hrsg. von Manuela Fano Santi, Rom: Bretschneider, 1996 [= *Rivista di archeologia*, Supplementi, Nr. 17, 1996], S. 59–65.

[425] Laut Popham erwarb Zanetti die Zeichnungen an der Auktion des Nachlasses von Lord Stratford, dem Sohn Thomas Howards, in Tart Hall, Popham 1971, I, S. 32. Vgl. ferner den Brief Zanettis an Francesco Gaburri vom 10. April 1723, in: Giovanni Bottari, *Raccolta di lettere sulla pittura, scultura ed architettura, scritta da' piu celebri personaggi dei secoli XV, XVI e XVII*, hrsg. von Stefano Ticozzi, 8 Bde., Reprint der Ausgabe Mailand 1822–1825, Hildesheim: Olms, 1976, II, S. 132, und Bettagno 1990a, S. 101.

[426] Bettagno 1990a, S. 101–102.

[427] Duchesne 1826, S. 52–53.

[428] Ebd., Nrn. 128–135, S. 27–33.

[429] Arthur Mayger Hind, *Early Italian Engravings*, 7 Bde., London: Bernard Quaritch Ltd., 1938–1948, V, Nr. 8 (3), S. 152, und Matile 1998, Kat. 84, S. 130–131.

[430] Die Technik wird bereits von Charles Rogers beschrieben, Charles Rogers, *A Collection of Prints in Imitation of Drawing. To which are Annexed Lives of their Authors with Explanatory and Critical Notes*, 2 Bde., London 1778, II, S. 243; vgl. dazu auch Clayton, Timothy, *The English Print 1688–1802*, New Haven/London: Yale University Press, 1997, S. 16, 55 und 70–71.

[431] Aubin-Louis Millin, *Dictionnaire des Beaux-Arts*, 3 Bde., Paris: Desray, 1806, I, S. 745.

[432] Wiedergegeben ist eine Zeichnung Parmigianinos mit der Darstellung eines Jünglings mit Buch, gedruckt von vier Stöcken, Bartsch 1803–1821, Nr. 9, S. 165, Weigel 1865, Nr. 5567c, und Karpinski 1983, S. 277.

te. Die Chiaroscuroschnitte dürften zunächst einzeln in Umlauf gekommen sein. Die meisten von ihnen tragen Widmungen an seine Freunde und waren wohl als besondere Aufmerksamkeit oder Ehrerbietung an diese gerichtet. Auf der Liste der mit solchen Widmungen bedachten Persönlichkeiten figurieren die wichtigsten zeitgenössischen Sammler, mit denen Zanetti in regelmässigem Briefwechsel stand: darunter finden sich Hugh Howard (1723), Richard Mead (1724, 1741), Abbé de Marolles (1724), Zaccaria Sagredo (1725), Gerhard Michael Jabach (1726), William Cavendish II., Duke of Devonshire (1723, 1725), Pierre-Jean Mariette (1722, 1724, 1741) und Pierre Crozat (1724). Der Plan, die Chiaroscuroschnitte gesammelt und in gebundener Form als Recueil herauszugeben, wurde erst in den frühen dreissiger Jahren in die Tat umgesetzt.

Die Editionsgeschichte von Zanettis Recueil ist von der gängigen Praxis im Umgang mit privaten Sammlungspublikationen geprägt. Zanetti dürfte sie kaum zum Zweck des kommerziellen Erfolgs herausgegeben, sondern, wie die zahlreichen voneinander abweichenden Exemplare zeigen, zunächst als Geschenke an Sammlerfreunde in Umlauf gebracht haben. Sie dienten einerseits dazu, sein Verdienst um die Erneuerung einer alten Holzschnitttechnik zu unterstreichen, vermittelten andererseits aber seinen Sammlerfreunden einen Einblick in die eigenen Bestände an herausragenden Zeichnungen. Das früheste bekannte Exemplar des Recueils ist mit dem Jahr 1731 bezeichnet und trägt den Titel *Diversarum Iconum*.[433] Vor der zweibändigen Ausgabe von 1743, von der sich ein Exemplar im Kupferstichkabinett in Dresden befindet, lassen sich drei weitere Exemplare nachweisen: eines aus dem Jahr 1732 in Castle Howard, mit der handschriftlichen Widmung an Charles Howard III., Earl of Carlisle (1669–1738)[434], eine bisher nur in der Literatur nachgewiesene Ausgabe von 1739[435] sowie ein 1741 an Andrea Gerini übergebenes Exemplar, das ebenfalls fünfzig Tafeln aufweist.[436] Mit einem Titelblatt von 1743 wurde der Recueil substantiell auf hundert Tafeln, aufgeteilt auf zwei Bände, erweitert. Zusammen mit dieser Ausgabe publizierte Zanetti erstmals Giambattista Tiepolos zehnteilige Folge der *Capricci*.[437] Die letzte bekannte Ausgabe von 1749 trägt den abgeänderten Titel *Raccolta di varie stampe a chiaroscuro, tratte dai disegni originali di Francesco Mazzuola, detto il Parmigianino, e d'altri insigni autori*. Sie enthält einen Widmungsbrief an Justus Wenzel von Liechtenstein mit dem Datum vom 24. Januar 1750 (*more veneto*: 1751) sowie einen Index der Tafeln.[438]

In seinem Widmungsbrief zur letzten Ausgabe äussert sich Zanetti auch zur Auflage seiner Chiaroscuroschnitte: da er um jeden Preis ausschliessen möchte, dass nach seinem Tod von den schwierig zu druckenden Chiaroscuri schlechte Exemplare abgezogen würden und um mit einer begrenzten Auflage auch den Wert der Blätter hochzuhalten, habe er die Holzstöcke im Beisein von vertrauenswürdigen Zeugen nach dem Druck von dreissig Exemplaren eigenhändig verbrannt.[439] Das Abziehen der Blätter von den Druckstöcken, auf dessen hohe Qualität Zanetti so viel Wert legte, überliess er laut einem Brief vom 30. Juli 1746 weitgehend seinem jüngeren Bruder Giuseppe Zanetti.[440]

Ein grosser Teil der Chiaroscuroschnitte entstand in den Jahren von 1721 bis 1726. In den Jahren um 1740 kam eine weitere grössere Gruppe hinzu, die im wesentlichen erstmals in der erweiterten zweibändigen Ausgabe von 1743 erschien. Die

[433] Paris, Bibliothèque nationale, Départements des estampes, Bd. 5b. Der volle Titel lautet: *Diversarum Iconum / series, / quas lepidissimus pictor / Franciscus Mazzuola Parmensis / ab Italis dictus Parmeggianino, / stilo feliciori delineavit, / Nobiliss. Arundelianae collectionis / olim / praetiosa portiuncola; / nunc / e Musaeo suo erutam, publici Juris fecit / et adhibito inusitato, quasique deperdito / imprimendi ac sculpendi methodo / Monochromata effinxit, ac Illustr. DD. Lib. Bar. de Schonberg / Anton. Maria Zanettii Venetus / D.D.C.Q. / Anno Dom. MDCCXXXI.* Vom Titel, dem Porträt Zanettis und einigen Radierungen Faldonis sowie einer Radierung Zanettis abgesehen, weist dieses Exemplar vierzig Chiaroscuroschnitte auf, vgl. Dario Succi, ‹Anton Maria Zanetti et la première édition des *Caprices* de Giambattista Tiepolo›, in: *Les Tiepolo peintres-graveurs*, Ausstellungskatalog, bearb. von Christophe Cherix, Rainer Michael Mason und Dario Succi, Genf: Cabinet des estampes, 2001, S. 46.

[434] Abgesehen von einer kleinen Änderung im Titel ist dieses Exemplar identisch mit dem Pariser Exemplar von 1731, vgl. Succi 2001, S. 46.

[435] Die Ausgabe umfasst fünfzig Tafeln, vgl. Jacques-Charles Brunet, *Manuel du libraire et de l'amateur de livres*, 5 Bde., Paris: 1842–1844, IV, S. 749.

[436] Das heute verschollene Exemplar wird in den *Novelle Letterarie Fiorentine* von 1741 erwähnt, auf die auch Zanetti in seinem späteren Widmungsbrief an Justus Wenzel von Liechtenstein Bezug nimmt, das der Ausgabe mit dem Titelblatt von 1749 beigegeben wurde. Das Exemplar trägt eine Widmung an den Marchese Andrea Gerini in Florenz: *Diversarum Iconum seriem, quas lepidissimus Pictor Franciscus Mazziola Parmensis stilo feliciori delineavit [...] ac Eximio Nobilissimoque Viro Marchioni Andreae Gerini Antonius Maria Zanetti Venetus D.D.C.Q. anno Domini MDCCXLI.* Vgl. Succi 2001, S. 47.

frühen Exemplare der *Raccolta* Zanettis unterscheiden sich untereinander am stärksten, während mit der letzten Ausgabe der Umfang und die Abfolge der Tafeln samt den ergänzend beigebundenen Radierungen Faldonis weitgehend identisch sind. Wie der Titel des Recueils es benennt, bildet den Schwerpunkt der wiedergegebenen Werke die Zeichnungen Parmigianinos. Ihnen galt in den zwanziger Jahren Zanettis ganze Aufmerksamkeit. Erst viel später, in der zweiten Phase seiner intensiven Beschäftigung mit dem Holzschnitt, verlagerte sich das Interesse von Parmigianino auf eine Gruppe von Zeichnungen Raffaels und einiger anderer Zeichner. Die meisten dieser Drucke tragen die Jahrzahl 1741. Sie gehören gleichzeitig zu den letzten Werken, die Zanetti in dieser Technik anfertig-te. Nur wenige Jahre danach, 1745, verstarb sein Bruder Giuseppe Zanetti, der ihm als verlässlicher und sorgfältiger Drucker die Abzüge für die Portfolios herstellte.

Die Abzüge wurden wie Handzeichnungen behandelt und mit einer von zwei Doppellinien begrenzten und auf die Farbe des Holzschnitts abgestimmten Montierungsleiste versehen auf die Folioseiten des Recueils geklebt. Obwohl Zanetti mit seinen Chiaroscuroschnitten nicht ein unmittelbares Faksimile schaffen wollte, gelang es mittels der Montierung und der Aufbewahrung in kostbar eingebundenen Klebebänden, der Folge von Holzschnitten weitgehend den Charakter einer Sammlung von Handzeichnungen zu geben.[441]

[437] Exemplare dieser Ausgabe finden sich in Dresden (Kupferstichkabinett: ohne die Folge der *Capricci*, die herausgeschnitten wurden), in Venedig (Museo Correr, Album Stampe C-14) und in New York (Metropolitan Museum of Art, Inv. Nr. 32.12.1).

[438] Exemplare der Ausgabe von 1749 befinden sich u.a. in Berlin (Kupferstichkabinett), Dresden (Kupferstichkabinett, Sign. B 474/3) und London (Victoria & Albert Museum, British Museum).

[439] «[...] onde sapendo per esperienza quanto difficile fosse il tirarne prove perfette, e dubitando che dopo la mia morte passassero i legni in mano di chi, o per poca pratica, o per desiderio unicamente di guadagno, ne facesse tristo uso; ho stabilito di farne tirare soli trenta corpi sotto la mia direzione, e che questi fossero gli ultimi che aver potessero. Dopo ciò ho di mia mano rotti ed abrucciati i legni stessi alla presenza di degni testimonj; togliendomi in questa guisa ogni dubbio, che uscir ne potessero in alcun tempo prove diformi; e pensando che la rarità darse alcun pregio ad un'opera, ch'io difficilmente m'induco a credere altri averne in se stessa», Dresden, Kupferstichkabinett, Exemplar von 1749, Signatur B 474/3, I, fol. VII–VIII.

[440] «[...] che era quello che si pigliava la pena di tirarle [...]», hier zitiert nach Bettagno 1990, Anm. 7, S. 108.

[441] Zanetti kann mit seinen meist signierten und datierten Chiaroscuroschnitten gewiss nicht als Fälscher bezeichnet werden. Trotzdem berichtet Bartsch von einem Täuschungsversuch unter Kennerfreunden: Mit einem Schreiben begleitet sandte Zanetti Pierre-Jean Mariette einen Chiaroscuroschnitt von vier Holzstöcken, der eine von Marcantonio Raimondi gestochene Komposition Raffaels wiedergibt. Er versah den eigenhändigen Farbholzschnitt mit dem Monogramm Andreanis und der Jahrzahl 1602. Mariette hingegen liess sich nicht täuschen und erkannte das Werk als Fälschung Zanettis – sein Antwortbrief ist leider verschollen, vgl. Bartsch 1803–1821, Nr. 3, S. 190–192, und Philippe Rouillard, ‹Mars, Vénus et Cupidon› ou l'énigme du Maître L›, in: *Nouvelles de l'estampe*, Nrn. 173–174, 2000–2001, S. 18–22.

89.

89. ANTON MARIA ZANETTI

DIE MELANCHOLIE nach Francesco Parmigianino
Einzelblatt aus: Anton Maria Zanetti, *Raccolta di varie stampe a chiaroscuro tratte dai disegni originali di Francesco Mazzuola, detto il Parmigianino, e d'altri insigni autori*

1726
Chiaroscuroschnitt von zwei Holzstöcken (blau, schwarz), 17,30 × 10,70 cm
Beischriften: unten Widmung, signiert und datiert «Et Caro et hilari Amico Gh:o M:i Iabach Franc:i Parmensis Melancholiam dedicat et donat Ant:us M:a Zanetti 1726»; verso beschnittene Beischrift (Besitzvermerk?) in grossen Buchstaben (teilweise auf ehem. Montierung) «LV[..]ae[...] [?] / Bas[...]/19[...]» Erhaltung: doubliert und aus der ehemaligen Montage herausgeschnitten (vgl.

auch Reste der alten Montierung unter dem Unterlagsblatt)
Provenienz: Ankauf 2001
Inv. Nr. 2001.105

Lit.: Bartsch 1803–1821, XII, Nr. 28, S. 171; Karpinski 1983, TIB 48, 28, S. 293; *Chiaroscuro. Beyond Black and White* 1989, Kat. 34, S. 98–99.

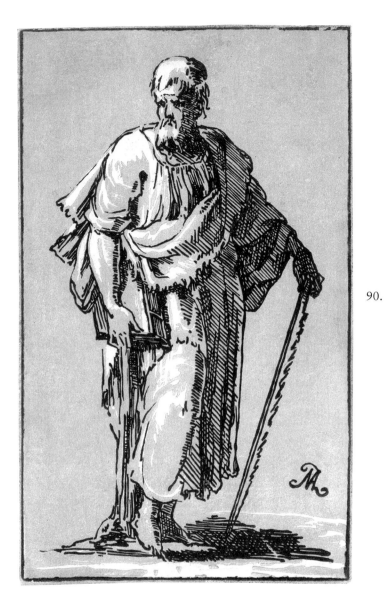

90.

90. ANTON MARIA ZANETTI

DER APOSTEL SIMON nach Francesco Parmigianino
Einzelblatt aus: Anton Maria Zanetti, *Raccolta di varie stampe a chiaroscuro tratte dai
disegni originali di Francesco Mazzuola, detto il Parmigianino, e d'altri insigni autori*

Um 1740
Chiaroscuroschnitt von zwei Holzstöcken (beige, schwarz), 17,00 × 10,00 cm
Beischriften: unten rechts monogrammiert «AMZ»
Erhaltung: entlang der Einfassungslinie beschnitten; Spuren einer ehemaligen
Einfassung in Gold

Provenienz: Ankauf 2001
Inv. Nr. 2001.104

Lit.: Bartsch 1803–1821, XII, Nr. 53, S. 182; Karpinski 1983, TIB 48,
53, S. 319.

Katalog der Wasserzeichen

Die Wasserzeichen sind im Massstab 1:1 abgebildet. Die Aufnahme derselben erfolgte mit Hilfe eines Scanners im Durchlichtverfahren. Die Abfolge der Katalognummern richtet sich nach der Typologie des von der International Association of Paper Historians (IPH) herausgegebenen *International Standard for the Registration of Watermarks* (Provisional Edition 1992). Massangaben und Kettlinienabstände können unmittelbar den massstabsgetreuen Abbildungen entnommen werden. Die Position des Wasserzeichens auf dem Blatt ist mit einem kleinen Kreis (○) bezeichnet, der Papierlauf und die Ausrichtung des Wasserzeichens entsprechend mit einem Pfeil (→).[1]

[1] Das System folgt dem Vorschlag von Ariane de La Chapelle und André Le Prat, *Les relevées de filigranes*, Paris: Musée du Louvre, 1996, S. 14–16.

1.

 Hand mit fünfblättriger Blume,
Kat. 45, Inv. Nr. D 43.

2.

 Stierkopf mit Mond und Sechsstern,
Kat. 18a, Inv. Nr. D 20.1.

Wie Wz 3.

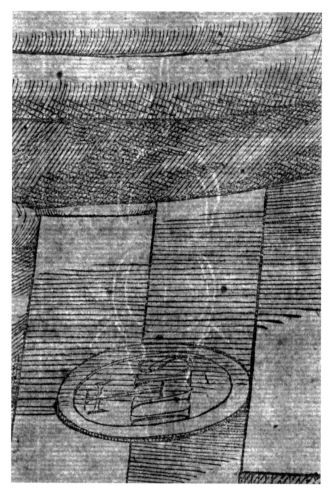

3.

4.

Stierkopf mit Mond und Sechsstern,
Kat. 18b, Inv. Nr. D 20.2.

Wie Wz 2.

 ↑ ○

Hund (oder Pilger?) in Kreis mit
Sechsstern, ca. 7 cm, Kat. 47a,
Inv. Nr. D 15.

5.

Adler in Kreis mit Krone,
Kat. 75a, Inv. Nr. D 984.

Ähnlich Briquet 1923, Nr. 209.

6.

Schlange mit Krönchen, Säule
und Dreiblatt sowie Buchstabe H,
Kat. 75b, Inv. Nr. D 895.

7.

Lilie in Kreis mit Dreiblatt, Kat. 16a, Inv. Nr. D 26.

Ähnlich Briquet 1923, Nr. 7127.

8.

Lilie in Kreis mit Krone, Kat. 85, Inv. Nr. D 853 (Blatt unten rechts).

Ähnlich Briquet 1923, Nr. 7111.

9.

Vierblatt mit Pax-Zeichen auf Schild, Kat. 14, Inv. Nr. D 24.

10.

Drei Monde in einer Reihe (abnehmend), Inv. Nr. D 67.5–6.

Ähnlich Woodward 1996a, Nr. 144.

11.

Drei Monde in einer Reihe (abnehmend), Kat. 3–4, Inv. Nr. D 67.3 und 67.4.

Ähnlich Woodward 1996a, Nr. 144.

12.

Dreiberg mit Vogel (?) in Kreis, oben mit Buchstabe R, Kat. 87, Inv. Nr. D 887.

13.

Dreiberg mit Buchstabe F
auf Schild, Kat. 54b,
Inv. Nr. D 18.

Wie Wz 14 und 15. Ähnlich Woodward 1996a, Nr. 333.

14.

Dreiberg mit Buchstabe F auf
Schild, Kat. 54c, Inv. Nr. D 19.

Wie Wz 13 und 15. Ähnlich
Woodward 1996a, Nr. 333.

15.

Dreiberg mit Buchstabe F auf Schild,
Kat. 46, Inv. Nr. D 44.

Wie Wz 13 und 14. Ähnlich
Woodward 1996a, Nr. 333.

16.

Sechsstern, Kat. 21, Inv. Nr. D 38.

17.

Sechsstern über Krone,
Kat. 28, Inv. Nr. D 327.

Ähnlich Briquet 1923, Nr. 6033.

18.

Anker in Kreis mit Sechsstern,
Kat. 85, Inv. Nr. D 853.1.

19.

Anker in Kreis mit Sechsstern,
Kat. 85, Inv. Nr. D 853.2.

20.

Anker in Kreis mit Sechsstern,
Kat. 85, Inv. Nr. D 853.3.

21.

Anker in Kreis mit Sechsstern,
Kat. 41, Inv. Nr. D 828.

22.

Anker in Kreis mit Sechsstern,
Kat. 22, Inv. Nr. D 37.

23.

Anker in Kreis mit Sechsstern,
Kat. 11, Inv. Nr. D 27.

24.

Bogen mit Pfeil, Kat. 53, Inv. Nr. D 8.

25.

Kardinalshut,
Kat. 68, Inv. Nr. D 35.

KONKORDANZ

Bartsch 1803–1821	Kat. ETH
XII, Nr. 18, S. 20	51
XII, Nr. 8, S. 26–27	45
XII, Nr. 2–II, S. 29	77
XII, Nr. 4, S. 30	72
XII, Nr. 6, S. 31	64
XII, Nr. 83, S. 33	87
XII, Nr. 13–II, S. 37	49
XII, Nr. 14, S. 38	63
XII, Nr. 19, S. 41	74
XII, Nr. 22, S. 43	46
XII, Nr. 25, S. 45	28
XII, Nr. 11, S. 56	71
XII, Nr. 12, S. 56–57	57
XII, Nr. 20, S. 61–62	86
XII, Nr. 21, S. 63	66
XII, Nr. 22, S. 63	76
XII, Nr. 26, S. 66	65
XII, Nr. 17, S. 73	56
XII, Nr. 26-I, S. 77	59
XII, Nr. 27, S. 78	52
XII, Nr. 28, S. 79–80	54
XII, Nr. 2, S. 87	80
XII, Nr. 3, S. 88	81
XII, Nr. 4, S. 88	82
XII, Nr. 5, S. 88–89	83
XII, Nr. 6, S. 89–90	43
XII, Nr. 6, S. 89–90	44
XII, Nr. 1, S. 93	73
XII, Nr. 5, S. 96	48
XII, Nr. 9-I, S. 99	47
XII, Nr. 10, S. 100	53
XII, Nr. 2, S. 107	84
XII, Nr. 7, S. 111	6

	Kat. ETH
XII, Nr. 8, S. 111–112	60
XII, Nr. 11, S. 113	85
XII, Nr. 17 (II/II), S. 119	50
XII, Nr. 26, S. 125	70
XII, Nr. 27-I, S. 125	69
XII, Nr. 29, S. 126	19
XII, Nr. 9 II/II, S. 130–131	75
XII, Nr. 10-I, S. 132	79
XII, Nr. 10-IV, S. 132	78
XII, Nr. 2, S. 142–143	58
XII, Nr. 3, S. 143	55
XII, Nr. 10, S. 146	62
XII, Nr. 28, S. 171	89
XII, Nr. 53, S. 182	90
XVI, Nr. 7-II, S. 9	52

Dreyer [1972]	Kat. ETH
Kat. 3, S. 42–43	10
Kat. 9-I, S. 45–46	15
Kat. 9-II, S. 45–46	42
Kat 17-II, S. 50	14
Kat. 18, S. 50–51	13
Kat. 19, S. 51	12
Kat. 20, S. 51–52	11
Kat. 21, S. 52	19
Kat. 22, S. 52 (Kopie)	22
Kat. 23, S. 52–53	18
Kat. 25, S. 53–54	17
Kat. 26, S. 54	20
Kat. 44, S. 61	26
Kat. 47, S. 61	27

Titian and the Venetian Woodcut 1976	Kat. ETH
Kat. 3, S. 55–69	10
Kat. 21, S. 140–145	11
Kat. 22, S. 146–148	12
Kat. 23, S. 150–151	13
Kat. 35, S. 177–178	15
Kat. 37, S. 178	42
Kat. 39, S. 185–187	16
Kat. 40, S. 188–190	17
Kat. 44, S. 196–201	14
Kat. 71, S. 240–242	18
Kat. 72B, S. 243–245	19
Kat. 75, S. 250–252	67
Kat. 77, S. 256	20
Kat. 91, S. 291	22
Kat. 93, S. 294	21
Kat. 95, S. 300	26
Kat. 97A, S. 302–303	27
Kat. 98, S. 304	28

Karpinski 1983, TIB 48	Kat. ETH
S. 21	45
S. 31	64
S. 40	63
S. 45	74
S. 49	46
S. 72	71
S. 73	57
S. 84	76
S. 88	65
S. 107	56
S. 116	59a
S. 117	59b
S. 119	54
S. 125	87
S. 134	80
S. 135	81
S. 136	82
S. 137	83
S. 138	44
S. 140	43
S. 150	48
S. 154	47
S. 155	53
S. 172	84
S. 178–179	61
S. 180	60
S. 184	85
S. 190	51
S. 200	70
S. 201	69
S. 216	79
S. 218	78
S. 237	58
S. 238	55
S. 293	89
S. 319	90

BIBLIOGRAPHIE

ADHÉMAR 1932–1938

Jean Adhémar, *Inventaire du Fonds Français, Graveurs du XVIᵉ siècle*, 2 Bde., Paris: Bibliothèque Nationale, 1932–1938.

AIKEMA 2001

Bernard Aikema, ‹Nicolò Boldrini naar Titiaan, Karikatuur van de Laokoön, circa 1540–45›, in: *Uit het Leidse Prentenkabinett*, Festschrift für Anton W.A. Boschloo, hrsg. von Nelke Bartelings, Leiden: Primavera Pers, 2001, S. 25–27.

APPUHN/VON HEUSINGER 1976

Horst Appuhn/Christian von Heusinger, *Riesenholzschnitte und Papiertapeten der Renaissance*, Unterschneidheim: Verlag Dr. Alfons Uhl, 1976.

ARCHITETTURA E UTOPIA 1980

Architettura e Utopia nella Venezia del Cinquecento, Ausstellungskatalog, hrsg. von Lionello Puppi, Venedig, Palazzo Ducale (1980), Mailand: Electa, 1980.

ARETINO 1957–1960

Pietro Aretino, *Lettere sull'arte*, komm. von Fidenzio Pertile und hrsg. von Ettore Camesasca, 4 Bde., Mailand: Edizione del Milione, 1957–1960.

BARTSCH 1821

Adam Bartsch, *Anleitung zur Kupferstichkunde*, Wien: J.B. Wallishauser, 1821.

BARTSCH 1803–1821

Adam Bartsch, *Le peintre graveur*, 21 Bde., Wien: J.V. Degen/Pierre Mechetti, 1803–1821.

BASAN 1767

Pierre François Basan, *Dictionnaire des graveurs anciens et modernes* [1767], 2 Bde., Paris: Basan/Cuchet/Prault, ²1789.

BASEGGIO 1844

Giambatista Baseggio, *Intorno tre celebri intagliatori in legno Vicentini memoria*, 2. erw. Ausgabe, Bassano: Tipografia Baseggio, 1844.

BECCAFUMI E IL SUO TEMPO 1990

Domenico Beccafumi e il suo tempo, Ausstellungskatalog, hrsg. von Piero Torriti, Siena, Pinacoteca Nazionale di Siena u.a. (1990), Mailand: Electa, 1990.

VAN BERGE 1976

Mària van Berge, ‹Lugt as a Collector of Chiaroscuro Woodcuts›, in: *Apollo*, 104, 1976, S. 258–265.

BELLINI 1975

Paolo Bellini, ‹Stampatori e mercanti di stampe in Italia nei secoli XVI e XVII›, in: *Il conoscitore di stampe*, 26, 1975, S. 19–45.

BERTARELLI 1974

Achille Bertarelli, *Le stampe popolari italiane*, hrsg. von Clelia Alberici, Mailand: Rizzoli, 1974.

BETTAGNO 1990A

Alessandro Bettagno, ‹Brief Notes on a Great Collection›, in: *Festschrift to Erik Fischer. European Drawings from Six Centuries*, hrsg. von Villad Villadsen u.a., Kopenhagen: Royal Museum of Fine Arts, 1990, S. 101–108.

BETTAGNO 1990B

Alessandro Bettagno, ‹Anton Maria Zanetti collezionista di Rembrandt›, in: *Scritti in orore di Giuliano Briganti*, hrsg. von Marco Bona Castellotti u.a., Mailand: Longanesi & C., 1990, S. 241–256.

BETTAGNO 2001

Alessandro Bettagno, ‹Una vicenda tra collezionisti e conoscitori: Zanetti, Mariette, Denon, Duchesne›, in: *Mélanges en hommage à Pierre Rosenberg*, hrsg. von Anna Ottani Cavina, Paris: Réunion des Musées Nationaux, 2001, S. 82–86.

BIANCHI/BRUNI 1958

Vincenzo Bianchi/Erberto Bruni, *Alcune rarissime stampe di soggetto alchimistico attribuite a Domenico Beccafumi (1486–1551)*, Pavia: Gruppo italiano della società farmaceutica del Mediterraneo latino, 1958.

BIRINGUCCIO 1540

Vannoccio Biringuccio, *De la Pirotechnia Libri.X. Dove ampiamente si tratta non solo di ogni sorte & diuersita di Miniere, ma anchora quanto si ricerca intorno à la prattica di quelle cose di quel si appartiene a l'arte de la fusione ouer gitto de metalli come d'ogni altra cosa simile à questa*, Venedig: per Venturino Roffinello, 1540.

BIRKE 1987, TIB 40

Veronika Birke, *Italian Masters of the Sixteenth and Seventeenth Centuries: Commentary*, New York: Abaris Books, 1987 [= The illustrated Bartsch, 40].

BIRKE/KERTÉSZ 1992–1997

Veronika Birke/Janine Kertész, *Die italienischen Zeichnungen der Albertina*, 4 Bde., Wien/Köln/Weimar: Böhlau Verlag, 1992–1997.

BOBER/RUBINSTEIN 1986

Phyllis Pray Bober/Ruth Rubinstein, *Renaissance Artists and Antique Sculpture: a Handbook of Sources*, London: Harvey Miller Publishers, 1986.

BOCCAZZI [1962] 1977

Zava Boccazzi, *Antonio da Trento. Incisore (prima metà XVI sec.)*, Trient, CAT [1962] 1977 [= Collana Artisti Trentini].

BOREA 1979

Evelina Borea, ‹Stampa figurativa e pubblico dalle origini all'affermazione nel Cinquecento›, in: *Storia dell'Arte italiana*, II, Turin: Einaudi, 1979, S. 317–413.

BOREA 1980

Evelina Borea, ‹Stampe da modelli fiorentini nel Cinquecento›, in: *Il primato del disegno*, Ausstellungskatalog, Florenz, Palazzo Strozzi u.a., Florenz: Electa Editrice u.a., 1980, S. 227–286.

BOREA 1989/1990

Evelina Borea, ‹Vasari e le stampe›, in: *Prospettiva*, 57–60, 1989–1990 [= Scritti in ricordo di Giovanni Previtali, Bd. II], S. 18–38.

BOREA 1993

Evelina Borea, ‹Le stampe dai primitivi e l'avvento della storiografia artistica illustrata›, in: *Prospettiva*, 69, 1993, S. 28–40, und ebd., 70, 1993, S. 50–74.

BORGHINI 1967

Raffaello Borghini, *Il Riposo*, Florenz: Giorgio Marescotti, 1584 [Reprint, bearb. von Carlo Rosci, 2 Bde., Mailand: Edizioni Labor, 1967].

BOSCARELLI 1984

Maria Elena Boscarelli, ‹New Documents on Andrea Andreani›, in: *Print Quarterly*, I, 1984, S. 187–188.

BOSCARELLI 1990

Maria Elena Boscarelli, ‹Andrea Andreani incisore mantovano›, in: *Grafica d'arte*, 3, 1990, S. 9–13.

BOSCHINI 1674

Marco Boschini, *Le ricche minere della pittura veneziana*, Venedig: Francesco Nicolini, 1674.

BRIGANTI 1988

Giuliano Briganti (Hrsg.), *La pittura in Italia. Il Cinquecento*, 2 Bde., Mailand: Electa, 1988.

BRIQUET 1923

Charles-Moïse Briquet, *Les filigranes. Dictionnaire historique des marques du papier*, 4 Bde., Leipzig: Verlag Karl W. Hiersemann, 1923.

BRULLIOT 1832–1834

Franz Brulliot, *Dictionnaire des monogrammes, marques figurées, lettres initiales, noms abrégés etc.: avec lesquels les peintres, dessinateurs, graveurs et sculpteurs ont désigné leurs noms. Nouvelle éd., rev., corr. et augm. d'un grand nombre d'articles*, 3. Bde., München: Cotta, 1832–1834.

BULST 1975

Wolfger A. Bulst, ‹Der *Italienische Saal* der Landshuter Stadtresidenz und sein Darstellungsprogramm›, in: *Münchner Jahrbuch der bildenden Kunst*, 26, 1975, S. 123–176.

BULST 1998

Wolfger A. Bulst, ‹Der Italienische Saal: Architektur und Ikonographie›, in: *Die Landshuter Stadtresidenz*, hrsg. von Iris Lauterbach, München: Zentralinstitut für Kunstgeschichte, 1998 [= Veröffentlichungen des Zentralinstituts für Kunstgeschichte in München, 14], S. 183–192.

BURY 1985

Michael Bury, ‹The Taste for Prints in Italy to c. 1600›, in: *Print Quarterly*, II, 1985, S. 12–26.

BURY 1989

Michael Bury, ‹The Triumph of Christ, after Titian›, in: *The Burlington Magazine*, 131, 1989, S. 188–197.

BURY 2001

Michael Bury, *The Print in Italy 1550–1600*, London: The British Museum, 2001.

I CAMPI 1985

I Campi. Cultura artistica cremonese del Cinquecento, Ausstellungskatalog, hrsg. von Mina Gregori, Cremona (1985), Mailand: Electa, 1985.

CATALOG DURAZZO 1872

Catalog der kostbaren und altberühmten Kupferstich-Sammlung des Marchese Jacopo Durazzo in Genua, Auktionskatalog, Stuttgart: H.G. Gutekunst, 1872.

CAVALCASELLE/CROWE 1877–1878

Giovanni Battista Cavalcaselle/Joseph Archer Crowe, *Tiziano: la sua vita e i suoi tempi. Con alcune notizie della sua famiglia*, 2 Bde., Florenz: Le Monnier, 1877–1878.

CECCHETTI 1887

B. C[ecchetti], ‹La pittura delle stampe di Bernardino Benalio›, in: *Nuovo Archivio Veneto*, XXXIII, 1887, S. 538–539.

CHÂTELET 1984

Albert Châtelet, ‹Domenico Campagnola et la naissance du paysage ordonné›, in: *Interpretazioni veneziane: studi di storia dell'arte in onore di Michelangelo Muraro*, hrsg. von David Rosand, Venezia: Arsenale Editrice, 1984, S. 331–341.

CHIARI 1985

Maria Agnese Chiari, ‹La fortuna dell'opera pordenoniana attraverso le stampe di traduzione›, in: *Il Pordenone. Atti del convegno internazionale di studio*, Pordenone: Biblioteca dell'Immagine, 1985, S. 183–188.

CHIAROSCURO. BEYOND BLACK AND WHITE 1989
Beyond Black & White: Chiaroscuro Prints from Indiana
Collections, Ausstellungskatalog, hrsg. von Adelheid M.
Gealt, Indiana: University Art Museum, 1989.

CHIAROSCURO 2001
Chiaroscuro. Italienische Farbholzschnitte der Renaissance
und des Barock, Ausstellungskatalog, bearb. von Dieter Graf
und Hermann Mildenberger, Weimar, Kunstsammlungen zu
Weimar (2001), u.a., Berlin: G+H Verlag, 2001 [= Im Blickfeld
der Goethezeit, 4].

CICOGNARA 1831
Leopoldo Cicognara, Memorie spettanti alla storia della Cal-
cografia, Prato: Per i Frat. Giachetti, 1831.

CIRILLO ARCHER 1984, TIB 28
Madeline Cirillo Archer, Italian Masters of the Sixteenth Cen-
tury: Anonymous Artists – Bonasone – Caraglio, New York:
Abaris Books, 1984 [= The Illustrated Bartsch, 28 Commen-
tary].

CLAIR-OBSCURS 1965
Clairs-obscurs: gravures sur bois imprimées en couleurs de
1500 à 1800 provenant de collections hollandaises, Ausstel-
lungskatalog, hrsg. von Carlos van Hasselt, Paris: Institut
Néerlandais, 1965.

COHEN 1996
Charles E. Cohen, The Art of Giovanni Antonio da Pordeno-
ne: Between Dialect and Language, Cambridge: Cambridge
University Press, 1996.

CONSAGRA 1993
Francesca Consagra, The De Rossi Family Print Publishing
Shop: a Study in the History of the Print Industry in Seven-
teenth-Century Rome, Ph. D. The John Hopkins University
1992, Ann Arbor: UMI, 1993.

CONTANT 1999
Iris Contant, ‹Nuove notizie su Giuseppe Scolari›, in: Arte
Veneta, 55, 1999, S. 120–128.

CONTINI 1969
Carlo Contini, Ugo da Carpi e il Camino della Xilografia,
Carpi: Edizioni del Museo, 1969.

COUTTS 1987
Howard Coutts, ‹A Print and Two Drawings from the Circle
of Zelotti›, in: Print Quarterly, 4, 1987, S. 47–50.

CREATIVE COPIES 1988
Creative Copies. Interpretative Drawings from Michelangelo
to Picasso, Ausstellungskatalog, bearb. von Egbert Haver-
kamp-Begemann und Carolyn Logan, New York, The Draw-
ings Center (1988), London / Amsterdam: Sothebys Publica-
tions und Meulenhoff / Landshoff, 1988.

DA CARPI [1535] 1968
Ugo da Carpi, Thesauro de Scrittori, Rom [1535], London:
Nattali & Maurice, 1968.

DA TIZIANO A EL GRECO 1981
Da Tiziano a El Greco: per la storia del manierismo a Vene-
zia, 1540–1590, Ausstellungskatalog, hrsg. von Carlo Pirova-
no, Venedig, Palazzo Ducale (1981), Milano: Electa, 1981.

DACOS 1982
Nicole Dacos, ‹Ni Polidoro, ni Peruzzi: Maturino›, in: Revue
de l'Art, 57, 1982, S. 9–28.

DACOS 1986
Nicole Dacos, Le Logge di Raffaello: maestro e bottega di
fronte all'antico, 2. erweiterte Auflage, Roma: Istituto Poli-
grafico e Zecca dello Stato, Libreria dello Stato, 1986.

DACOS 1995
Nicole Dacos, ‹Jan Stephan van Calcar en Italie›, in: Napoli,
l'Europa, Festschrift Ferdinando Bologna, Cattanzano: Meri-
diana Libri, 1995, S. 145–148.

DAL PORDENONE A PALMA IL GIOVANE 2000
Dal Pordenone a Palma il Giovane: devozione e pietà nel di-
segno veneziano del Cinquecento, Ausstellungskatalog, hrsg.
von Caterina Furlan, Pordenone, Ex Chiesa di San Francesco
(2000), Milano: Electa, 2000.

D'ESSLING 1907–1914
Prince d'Essling [Victor Masséna], Les livres à figures vénitiens
de la fin du XVe siècle et du commencement du XVIe,
3 Bde., Florenz / Paris: Olschki / Leclerc, 1907–1914.

DE EEUW VAN TITIAAN 2002
De eeuw van Titiaan. Venetiaanse prenten uit de Renaissance,
Ausstellungskatalog, bearb. von Gert Jan van der Sman,
Maastricht, Bonnefantenmuseum (2002 / 2003) u.a., Zwolle:
Waanders Uitgevers, 2002.

DE LA CHAPELLE / LE PRAT 1996
Ariane de La Chapelle und André Le Prat, Les relevées de fili-
granes, Paris: Musée du Louvre, 1996.

DE MAROLLES 1666
Michel de Marolles, Catalogue de livres d'estampes et de figu-
res en taille douce, Paris: Frédéric Léonard, 1666.

DE MAROLLES-DUPLESSIS [1677] 1872
Michel de Marolles, Le livre des peintres et graveurs [um
1677], hrsg. von Georges Duplessis, Paris: Paul Daffis, 1872.

DE WITT 1938
Antony de Witt, La Collezine delle Stampe, Bestandeskatalog,
Florenz, Gabinetto dei Disegni e Stampe, Rom: La libreria
dello Stato, 1938.

DI GIAMPAOLO 2000
Mario Di Giampaolo, ‹Parmigianino disegnatore nella lettera-
tura artistica: dal Vasari ai neoclassici›, in: Parmigianino. I di-
segni 2000, S. 177–190.

DIE ANFÄNGE DER ITALIENISCHEN
DRUCKGRAPHIK 1955
Die Anfänge der italienischen Druckgraphik und ihre Ent-
wicklung in der Renaissance, Ausstellungskatalog, Hamburg:
Hamburger Kunsthalle, 1955.

DIE KUNST DER GRAPHIK.
DAS 15. JAHRHUNDERT 1963
Die Kunst der Graphik. Das 15. Jahrhundert. Werke aus dem Besitz der Albertina, Ausstellungskatalog, bearb. von Erwin Mitsch, Wien: Albertina, 1963.

DISEGNI DI TIZIANO E DELLA SUA CERCHIA 1976
Disegni di Tiziano e della sua cerchia, Ausstellungskatalog, bearb. von Konrad Oberhuber, Venedig, Fondazione Cini (1976), Vicenza: Neri Pozza Editore, 1976.

DIZIONARIO BIOGRAFICO DEGLI ITALIANI
Dizionario Biografico degli Italiani, Rom: Istituto della Enciclopedia Italiana, 1960ff.

DIZIONARIO BOLAFFI 1972–1976
Dizionario enciclopedico Bolaffi dei pittori e degli incisori italiani dall'XI al XX secolo, Turin: Giulio Bolaffi Editore, 1972–1976.

DODGSON 1920
Campbell Dodgson, ‹Marcus Curtius: A Woodcut after Pordenone›, in: The Burlington Magazine, XXXVII, 1920, S. 61.

DREYER 1972
Peter Dreyer, ‹Ugo da Carpis venezianische Zeit im Lichte neuer Zuschreibung›, in: Zeitschrift für Kunstgeschichte, 35, 1972, S. 282–301.

DREYER [1972]
Peter Dreyer, Tizian und sein Kreis. 50 venezianische Holzschnitte aus dem Berliner Kupferstichkabinett Staatliche Museen Preussischer Kulturbesitz, Berlin: Kupferstichkabinett, o.J. [1972].

DREYER 1976
Peter Dreyer, ‹Xilografie di Tiziano a Venezia›, in: Arte Veneta, XXX, 1976, S. 270–273.

DREYER [1976] 1980
Peter Dreyer, ‹Sulle silografie di Tiziano›, in: Tiziano e Venezia. Akten des internationalen Symposiums, Venedig (1976), Vicenza: Pozza, 1980, S. 503–511.

DREYER 1979
Peter Dreyer, ‹Tizianfälschungen des sechzehnten Jahrhunderts. Korrekturen zur Definition der Delineatio bei Tizian und Anmerkungen zur Datierung seiner Holzschnitte›, in: Pantheon, XXXVII, 1979, S. 365–375.

DREYER 1985
Peter Dreyer, ‹A Woodcut by Titian as a Model for Netherlandish Landscape Drawings in the Kupferstichkabinett, Berlin›, in: The Burlington Magazine, 127, 1985, S. 762–767.

DREYER 1997
Peter Dreyer, ‹Bodies in the Trees: Carpaccio and the Genesis of a Woodcut of the «10.000 Martyrs»›, in: Apollo, 145, 1997, S. 45–47.

DUCHESNE 1826
Jean Duchesne, Essai sur les Nielles, Gravures des Orfèvres Florentins du XVe Siècle, Paris: Merlin, 1826.

DUCHESNE 1834
Jean Duchesne, Voyage d'un iconophile. Revue des principaux cabinets d'estampes, bibliothèques et musées d'Allemagne, de Hollande et d'Angleterre, Paris: Heideloff et Campé, 1834.

DUPLESSIS 1869
Georges Duplessis, ‹Michel de Marolles Abbé de Villeloin, Amateur d'Estampes›, in: Gazette des Beaux-Arts, I, 1869, S. 523–532.

DÜRER, HOLBEIN, GRÜNEWALD 1997
Dürer, Holbein, Grünewald. Meisterzeichnungen der deutschen Renaissance aus Berlin und Basel, Ausstellungskatalog, bearb. von Hans Mielke, Christian Müller u.a., Basel, Kunstmuseum (1997), u.a., Ostfildern-Ruit: Verlag Gert Hatje, 1997.

EMISON 1985
Patricia A. Emison, Printmaking and the Italian Renaissance. Mantegna to Parmigianino, Ph. D. Columbia University, 1985, Ann Arbor: UMI, 1985.

EMISON 1995
Patricia Emison, ‹Prolegomenon to the Study of Italian Renaissance Prints›, in: Word & Image, 11, 1995, S. 1–15.

EMISON 1997
Patricia Emison, Low and High Style in Italian Renaissance Art, New York / London: Garland Publishing, Inc., 1997.

FALASCHI 1975
Enid T. Falaschi, ‹Valvassoris 1553 Illustrations of Orlando furioso: The Development of Multi-Narrative Technique in Venice and Its Links with Cartography›, in: La Bibliofilia, 77, 1975, S. 227–251.

FARIES 1983
Molly Faries, ‹A Woodcut of the Flood Re-attributed to Jan van Scorel›, in: Oud Holland, 97, 1983, S. 5–12.

FAVARO 1975
Elena Favaro, L'Arte dei pittori in Venezia e i suoi Statuti, Florenz: Olschki, 1975.

FREEDMAN 1990
Luba Freedman, Titian's Independent Self-Portraits, [Florenz]: Leo S. Olschki Editore, 1990 [= Pocket Library of «Studies» in Art, XXVI].

FREEDMAN 1998
Luba Freedman, ‹Britto's Print after Titian's earliest Self-Portrait›, in: Autobiographie und Selbstportrait in der Renaissance, hrsg. von Gunter Schweikhart, Köln: Walther König, 1998 [= Atlas – Bonner Beiträge zur Renaissanceforschung, 2].

FRIEDLÄNDER 1917
Max J. Friedländer, Der Holzschnitt, Berlin: Georg Reimer, 1917 [= Handbücher der Königlichen Museen zu Berlin].

FULIN 1982
Rinaldo Fulin, ‹Documenti per servire alla storia della tipografia veneziana›, in: Archivio Veneto, XXII, 1882, S. 84–212.

GABRIELE 1988
Mino Gabriele, Le Incisioni Alchemico-metallurgiche di Domenico Beccafumi, Florenz: Giulio Giannini & Figlio, 1988.

GAETA BERTELÀ 1973
Giovanna Gaeta Bertelà (Hrsg.), *Incisori Bolognesi ed Emiliani del sec. XVII*, Bologna: Edizioni Associazione per le Arti «Francesco Francia», 1973 [= *Catalogo Generale della Raccolta di stampe antiche della Pinacoteca Nazionale di Bologna*, III].

GENOA. DRAWINGS AND
PRINTS 1530–1800 1996
Genoa. Drawings and Prints 1530–1800, Ausstellungskatalog, bearb. von Carmen Bambach und Nadine M. Orenstein, New York: Metropolitan Museum of Art, 1996.

GERULAITIS 1976
Leonardas Vytautas Gerulaitis, *Printing and Publishing in Fifteenth-Century Venice*, Chicago/London: Mansell, 1976.

GHENO 1905
Antonio Gheno, ‹Nicolò Boldrini Vicentino (incisore in legno del secolo XVI.)›, in: *Rivista del Collegio Araldico*, 3, 1905, S. 342–349.

GIORGIO VASARI 1981
Giorgio Vasari, Ausstellungskatalog, bearb. von Anna Maria Maetzke u.a., Arezzo, Casa Vasari (1981), Florenz: Edam, 1981.

GNANN 1997
Achim Gnann, *Polidoro da Caravaggio (um 1499–1543): die römischen Innendekorationen*, Diss., München: Scaneg, 1997.

GNANN 2002
Achim Gnann, ‹La collaborazione del Parmigianino con Ugo da Carpi, Niccolò Vicentino e Antonio da Trento›, in: *Parmigianino e il manierismo europeo* (Akten) 2002, S. 288–297.

GOLDONI 1995
Maria Goldoni, ‹Un legno di Francesco Marcolini da Forlì e altri legni veneziani nelle collezioni della raccolta Bertarelli›, in: *Rassegna di studi e di notizie*, 19, 1995–1996, S. 195–259.

GORI GANDELLINI 1771
G. Gori Gandellini, *Notizie storiche degl'intagliatori*, 15 Bde., Siena 1771.

GRAFICA DEL '500 A MILANO E CREMONA 1982
Grafica del '500 a Milano e Cremona, Ausstellungskatalog, hrsg. von Francesco Rossi und Giulio Bora, Bergamo: Accademia Carrara, 1982.

GRASMAN 2002
Edward Grasman, ‹Anton Maria Zanetti de Oude, *De verering van Jupiter*, 1724›, in: *Uit het Leidse Prentenkabinett*, Festschrift für Anton W. A. Boschloo, hrsg. von Nelke Bartelings, Leiden: Primavera Pers, 2001, S. 95–97.

GRASSI/PEPE 1978
Luigi Grassi und Mario Pepe, *Dizionario della critica d'arte*, 2 Bde., Turin: Utet, 1978.

GRIFFITH 1994
Antony Griffith, ‹Print Collecting in Rome, Paris, and London in the Early Eighteenth Century›, in: *Harvard University Art Museums Bulletin*, Bd. 2, Nr. 3, 1994, S. 37–58.

GUALANDI 1854
M. Gualandi, *Di Ugo da Carpi e dei Conti da Panico*, Bologna: Sassi, 1854.

GUIDO RENI UND DER
REPRODUKTIONSSTICH 1988
Guido Reni und der Reproduktionsstich, Ausstellungskatalog, bearb. von Veronika Birke, Wien: Graphische Sammlung Albertina, 1988.

HARTLAUB 1939
G. F. Hartlaub, ‹De Re Metallica›, in: *Jahrbuch der preussischen Kunstsammlungen*, 1939, S. 103–110.

HEALEY 1989
Robin Healey, *Fifteenth-Century Woodcuts from the Biblioteca Classense, Ravenna*, Toronto: University of Toronto Library, 1989.

HEINECKEN 1771
Karl Heinrich von Heinecken, *Idée Générale d'une collection complette d'estampes. Avec une Dissertation sur l'origine de la Gravure*, Leipzig, Wien: Jean Paul Kraus, 1771.

HEINECKEN 1778–1790
Karl Heinrich von Heinecken, *Dictionnaire des artistes, dont nous avons des estampes*, 4 Bde., Leipzig: J.G.I. Breitkopf, 1778–1790.

HIND 1938–1948
Arthur Mayger Hind, *Early Italian Engravings*, 7 Bde., London: Bernard Quaritch Ltd., 1938–1948.

I LEGNI INCISI DELLA
GALLERIA ESTENSE 1986
I legni incisi della Galleria Estense: Quattro secoli di stampa nell'Italia Settentrionale, Ausstellungskatalog, bearb. von Maria Goldoni u.a., Modena: Galleria Estense, 1986.

INCISIONI DA TIZIANO 1982
Incisioni da Tiziano. Catalogo del fondo grafico a stampa del Museo Correr, Bestandeskatalog, bearb. von Maria Agnese Chiari, Venedig: Musei Civici Veneziani, 1982 [= Supplementband zu *Bollettino dei Musei Civici Veneziani*, 1982].

IPH 1992
International Standard for the Registration of Watermarks, hrsg. von der International Association of Paper Historians (IPH), Provisional Edition, o.O. 1992.

ITALIAN ETCHERS OF THE
RENAISSANCE & BAROQUE 1989
Italian Etchers of the Renaissance & Baroque, Ausstellungskatalog, hrsg. von Sue Welsh Reed, Richard Wallace, Boston: Museum of Fine Arts, 1989.

JACOPO LIGOZZI 1999
Le Vedute del Sacro Monte della Verna: Jacopo Ligozzi pellegrino nei luoghi di Francesco, Ausstellungskatalog, bearb. von Lucilla Conigliello, Florenz: Ed. Polistampa, 1999.

JAFFÉ 1994
Michael Jaffé, *The Devonshire Collection of Italian Drawings. Bolognese and Emilian Schools*, London: Phaidon Press Ltd., 1994.

Janson 1946

Horst Woldemar Janson, ‹Titian's *Laocoon Caricature* and the Vesalian-Galenist Controversy›, in: *The Art Bulletin*, XXVIII, 1946, S. 49–53.

Janson 1952

Horst Woldemar Janson, *Apes and ape lore in the Middle Ages and the Renaissance*, London: The Warburg Institute, 1952 [= Studies of the Warburg Institute, 20].

Joannides 1983

Paul Joannides, *The Drawings of Raphael. With a Complete Catalogue*, Berkeley / Los Angeles: University of California Press, 1983.

Johnson 1982

Jan Johnson, ‹Ugo da Carpi's Chiaroscuro Woodcuts›, in: *Print Collector*, 57–58, 1982, S. 2–87.

Johnson 1987

Jan Johnson, ‹States and Versions of a Chiaroscuro Woodcut›, in: *Print Quarterly*, IV, 1987, S. 154–158.

Karpinski 1960

Caroline Karpinski, ‹The Alchemist's Illustrator›, in: *The Metropolitan Museum of Art Bulletin*, 1960, S. 9–14.

Karpinski 1975

Caroline Karpinski, *Ugo da Carpi*, Ph. D. Courtauld Institute of Art, University of London (1975), London 1975.

Karpinski 1976A

Caroline Karpinski, ‹Some Woodcuts after Early Designs of Titian›, in: *Zeitschrift für Kunstgeschichte*, 39, 1976, S. 258–274.

Karpinski 1976B

Caroline Karpinski, ‹Le Maître ND de Bologne›, in: *Nouvelles de l'Estampe*, 26, 1976, S. 23–27.

Karpinski 1983, TIB 48

Caroline Karpinski, *Italian Chiaroscuro Woodcuts. The Illustrated Bartsch*, hrsg. von Walter L. Strauss und John T. Spike, Bd. 48, New York: Abaris Books, 1983.

Karpinski 1989

Caroline Karpinski, ‹The Print in Thrall to Its Original: A Historiographic Perspective›, in: *Retaining the Original. Multiple Originals, Copies and Reproductions*, *Studies in the History of Art*, Bd. 20, 1989 [Center for Advanced Studies in the Visual Arts, Washington: National Gallery of Art, Symposium Papers, VII], S. 101–109.

Karpinski 1994

Caroline Karpinski, ‹Il *Trionfo della Fede*: l'*affresco* di Tiziano e la silografia di Lucantonio degli Uberti›, in: *Arte veneta*, 46, 1994, S. 7–13.

Karpinski 2000

Caroline Karpinski, ‹Parmigianino's «Diogenes»›, in: *Festschrift für Konrad Oberhuber*, hrsg. von Achim Gnann und Heinz Widauer, Mailand: Electa, 2000, S. 121–123.

Korn 1897

Wilhelm Korn, *Tizians Holzschnitte*, Diss. Universität Breslau, Breslau: Wilhelm Gottlieb Korn, 1897.

Koschatzky 1963–1964

Walter Koschatzky, ‹Jacob Graf Durazzo. Ein Beitrag zur Geschichte der Albertina›, in: *Albertina-Studien*, I, 1963, Heft 2, S. 47–61 (1. Folge), Heft 3, S. 95–100 (2. Folge), II, 1964, Heft 1/2, S. 3–16 (3. Folge und Schluss).

Kurz 1955

Otto Kurz, *Bolognese Drawings of the XVII and XVIII Centuries in the Collection of Her Majesty the Queen at Windsor Castle*, London: Phaidon Press, 1955.

L'Arte a Siena sotto i Medici 1980

L'Arte a Siena sotto i Medici 1555–1609, Ausstellungskatalog, hrsg. von Enzo Carli u.a., Siena, Palazzo Pubblico (1980), Rom: De Luca Editore, 1980.

Lafenestre 1886

Georges Lafenestre, *La vie et l'œuvre de Titien*, Paris: Quantin, 1886.

Landau / Parshall 1994

David Landau und Peter Parshall, *The Renaissance Print 1470–1550*, New Haven, London: Yale University Press, 1994.

Lanzi-Capucci [1795–1796] 1968

Luigi Lanzi, *Storia pittorica della Italia* [1795–1796], krit. Ausgabe, bearb. von Martino Capucci, 3 Bde., Florenz: Sansoni Editore, 1968.

Le siècle de Titien 1993

Le siècle de Titien: l'âge d'or de la peinture à Venise, Ausstellungskatalog, hrsg. von Michel Laclotte u.a., Paris, Grand Palais (1993), Paris: Réunion des Musées Nationaux, 1993.

Lehmann-Haupt 1977

Ingeborg Lehmann-Haupt und Hellmut Lehmann-Haupt, *An Introduction to the Woodcut of the Seventeenth Century: with a Discussion of the German Woodcut Broadsides of the Seventeenth Century*, New York: Abaris Books, 1977.

Lenz 1924

Oskar Lenz, ‹Über den ikonographischen Zusammenhang und die literarische Grundlage einiger Herkuleszyklen des 16. Jahrhunderts und zur Deutung des Dürerstichs B 73›, in: *Münchner Jahrbuch der bildenden Kunst*, I, 1924, S. 80–103.

Lincoln 2000

Evelyn Lincoln, *The Invention of the Italian Renaissance Printmaker*, New Haven / London: Yale University Press, 2000.

Lugt 1921

Frits Lugt, *Les marques de collections de dessin & d'estampes*, Amsterdam: Vereenigde Drukkerijen, 1921. *Supplément*, Den Haag: Martinus Nijhoff, 1956.

Maggioni 1991

Livia Maggioni, ‹Antonio Maria Zanetti tra Venezia, Parigi e Londra: incontri ed esperienze artistiche›, in: *Collezionismo e ideologia: mecenati, artisti e teorici dal classico al neoclassico*, hrsg. von Elisa Debenedetti, Rom: Multigrafica Ed., 1991 [= Studi sul Settecento romano, 7], S. 91–110.

MAGNANI 1995
Lauro Magnani, *Luca Cambiaso da Genova all'Escorial*, Genua: Sagep Editrice, 1995.

MALVASIA-ZANOTTI [1678] 1841
Carlo Cesare Malvasia, *Felsina pittrice, Vite de' pittori bolognesi* [1678]. *Con aggiunte, correzioni e note inedite del medesimo autore di Giampietro Zanotti e di altri scrittori viventi*, 2 Bde., Bologna: Guidi all'Ancora, 1841.

MANNERIST PRINTS 1988
Mannerist Prints: International Style in the Sixteenth Century, Ausstellungskatalog, bearb. von Bruce Davis, Los Angeles: County Museum of Art, 1988.

MARIETTE [1740–1770] 1851–1860
Pierre-Jean Mariette, *Abecedario*, 6 Bde., hrsg. von Ph[ilippe] de Chennevières und A[natole] de Montaiglon, Paris: J.-B. Dumoulin, 1851–1860.

MASETTI ZANNINI 1980
Gian Ludovico Masetti Zannini, *Stampatori e librai a Roma nella seconda metà del Cinquecento: Documenti inediti*, Rom: Fratelli Palombi, 1980.

MASSING 1990
Jean Michel Massing, ‹The Triumph of Caesar by Benedetto Bordon and Jacobus Argentoratensis: Its Iconography and Influence›, in: *Print Quarterly*, 7, 1990, S. 4–21.

MATILE 1997
Michael Matile, *«Quadri laterali» im sakralen Kontext. Studien und Materialien zur Historienmalerei in venezianischen Kirchen und Kapellen des Cinquecento*, München: scaneg Verlag, 1997.

MATILE 1998
Michael Matile, *Frühe italienische Druckgraphik 1460–1530*. Bestandeskatalog der Graphischen Sammlung der ETH Zürich, Basel: Schwabe, 1998

MATILE 2000
Michael Matile, *Die Druckgraphik Lucas van Leydens und seiner Zeitgenossen*, Bestandeskatalog der Graphischen Sammlung der ETH Zürich, Basel: Schwabe, 2000.

MAURONER 1941
Fabio Mauroner, *Le incisioni di Tiziano*, Venedig: Le Tre Venezie, 1941.

MCBURNEY/TURNER 1988
Henrietta McBurney und Nicholas Turner, ‹Drawings by Guido Reni for Woodcuts by Bartolomeo Coriolano›, in: *Print Quarterly*, 5, 1988, 227–242.

MÉSZÁROS 1983
László Mészáros, *Italien sieht Dürer. Zur Wirkung der deutschen Druckgraphik auf die italienische Kunst des 16. Jahrhunderts*, Erlangen: Verlag Palm & Enke, 1983 [= Erlanger Studien, Bd. 48].

MEYER, ALLG. KÜNSTLER-LEXIKON 1872–1885
Julius Meyer (Hrsg.), *Allgemeines Künstler-Lexikon*, 2. erw. Auflage, Leipzig: Engelmann, 1872–1885.

MIELKE 1998
Ursula Mielke, *Heinrich Aldegrever. The New Hollstein German Engravings, Etchings and Woodcuts 1400–1700*, Rotterdam: Sound & Vision Interactive, 1998.

MUSPER 1964
Heinrich Theodor Musper, *Der Holzschnitt in fünf Jahrhunderten*, Stuttgart: Kohlhammer, 1964.

MUSSINI 2003
Massimo Mussini, ‹Parmigianino e l'incisione›, in: *Parmigianino tradotto* 2003, S. 15–41.

NAGLER 1835–1852
Georg Kaspar Nagler, *Neues allgemeines Künstler-Lexicon oder Nachrichten von dem Leben und den Werken der Maler, Bildhauer, Baumeister, Kupferstecher, Formschneider, Lithographen, Zeichner, Medailleure, Elfenbeinarbeiter, etc.*, 25 Bde., München: Fleischmann, 1835–1852.

NAGLER 1858–1879
G[eorg] K[aspar] Nagler, *Die Monogrammisten und diejenigen bekannten und unbekannten Künstler aller Schulen, welche sich zur Bereicherung ihrer Werke eines figürlichen Zeichens, der Initialien des Namens, der Abbreviatur desselben &c. bedient haben*, 5 Bde., München: Georg Franz, 1858–1879.

OBERHUBER [1976] 1980
Konrad Oberhuber, ‹Titian Woodcuts and Drawings: Some Problems›, in: *Tiziano e Venezia*, Akten des internationalen Symposiums, Venedig (1976), Vicenza: Pozza, 1980, S. 523–528.

OTTLEY 1816
William Young Ottley, *An Inquiry into the Origin and Early History of Engraving upon Copper and Wood with an Account of Engravers and their Works, from the Invention of Chalcography by Maso Finiguerra, to the Time of Marc'Antonio Raimondi*, 2 Bde., London: John and Arthur Arch / M'Creery, 1816.

OTTLEY 1823
William Young Ottley, *The Italian School of Design: Being a Series of Fac-similes of Original Drawings by the most Eminent Painters and Sculptors of Italy*, London: M'Creery / Taylor and Hessely, 1823.

PAINTED PRINTS 2002
Painted Prints. The Revelation of Color in Northern Renaissance & Baroque Engravings, Etchings & Woodcuts, Ausstellungskatalog, hrsg. von Susan Dackerman, Baltimore Museum of Art (2002/2003) u.a., University Park (PA): The Pennsylvania State University Press, 2002.

PALLUCCHINI 1969
Rodolfo Pallucchini, *Tiziano*, 2 Bde., Florenz: G. C. Sansoni, 1969.

PAPILLON 1766
Jean-Baptiste M. Papillon, *Traité historique et pratique de la gravure en bois*, 3 Bde., Paris: Pierre Guillaume Simon, 1766.

PARMIGIANINO E IL
MANIERISMO EUROPEO 2002
Parmigianino e il manierismo europeo, Akten des internatio-
nalen Symposiums, hrsg. von Lucia Fornari Schianchi, Parma
(2002), Cinisello Balsamo (Mailand): Silvana Editoriale Spa,
2002.

PARMIGIANINO E IL
MANIERISMO EUROPEO 2003
Parmigianino e il manierismo europeo, Austellungskatalog,
hrsg. von Lucia Fornari Schianchi und Sylvia Ferino-Pagden,
Parma, Galleria Nazionale u.a. (2003), Cinisello Balsamo
(Mailand): Silvana Editoriale Spa, 2003.

PARMIGIANINO UND SEIN KREIS 1969
Parmigianino und sein Kreis: Zeichnungen und Druckgraphik
aus eigenem Besitz, Ausstellungskatalog, bearb. von Konrad
Oberhuber, Wien: Graphische Sammlung Albertina, 1963.

PARMIGIANINO TRADOTTO 2003
Parmigianino tradotto: la fortuna di Francesco Mazzola nelle
stampe di riproduzione fra il Cinquecento e l'Ottocento,
bearb. von Massimo Mussini, Grazia Maria De Rubeis,
Parma, Biblioteca Palatina (2003), Cinisello Balsamo (Mai-
land): Silvana, 2003

PARMIGIANINO. I DISEGNI 2000
Parmigianino. I disegni, bearb. von Sylvie Béguin, Mario di
Giampaolo, Mary Vaccaro, Torino: Umberto Allemandi,
2000.

PARMIGIANINO 1987
Parmigianino. Paintings, Drawings, Prints, Ausstellungskata-
log, bearb. von Helen Braham, London: Courtauld Institute
Galleries, 1987.

PARMIGIANINO 2003
Parmigianino e la pratica dell'alchimia, Ausstellungskatalog,
hrsg. von Sylvia Ferino-Pagden u.a., Casalmaggiore, Centro
culturale Santa Chiara (2003), Cinisello Balsamo (Mailand):
Silvana Editoriale Spa, 2003.

PASSAVANT 1860–1864
Johann David Passavant, Le Peintre-Graveur, 6 Bde., Leipzig:
Rudolph Weigel, 1860–1864.

PEPPER ²1988
Stephen Pepper, Guido Reni. L'opera completa, 2. erw. Auf-
lage, Novara: Istituto Geografico De Agostini, 1988.

PERINO DEL VAGA TRA RAFFAELLO E MICHEL-
ANGELO 2001
Perino del Vaga tra Raffaello e Michelangelo, Ausstellungs-
katalog, hrsg. von Elena Parma, Mantua, Palazzo Tè (2001),
Mailand: Electa, 2001.

PETERS 1987
Anne Peters, Francesco Bartolozzi. Studien zur Reproduktions-
graphik nach Handzeichnungen, Diss. Universität Köln
(1987), Duisburg: Selbstverlag, 1987.

PICCARD 1961–1987
Gerhard Piccard, Die Wasserzeichenkartei Piccart im Haupt-
staatsarchiv Stuttgart, Findbuch 1–15, Stuttgart: Kohlhammer,
1961–1987.

PITTALUGA 1928
Mary Pittaluga, ‹Disegni del Parmigianino e corrispondenti
chiaroscuri cinquecenteschi›, in: Dedalo, IX, 1928, S. 30–40.

POPE-HENNESSY 1985
John Pope-Hennessy, Italian High Renaissance & Baroque
Sculpture. An Introduction to Italian Sculpture, New York:
Vintage Books, ²1985.

POPHAM 1967
Arthur Ewart Popham, Italian Drawings in the Department of
Prints and Drawings in the British Museum: Artists Working
in Parma in the Sixteenth Century: Correggio, Anselmi, Ron-
dani, Gatti, Gambara, Orsi, Parmigianino, Bedoli, Bertoja,
2 Bde., London: Trustees of the British Museum, 1967.

POPHAM 1969
Arthur Ewart Popham, ‹Observations on Parmigianino's De-
signs for Chiaroscuro Woodcuts›, in: Miscellanea, I.Q. van
Regteren Altena, Amsterdam: Scheltema & Holkema, 1969,
S. 48–52.

POPHAM 1971
Arthur Ewart Popham, Catalogue of the Drawings of Parmi-
gianino, 3 Bde., New Haven/New York: Yale University
Press, 1971.

RAFFAEL UND DIE FOLGEN 2001
Raffael und die Folgen. Das Kunstwerk in Zeitaltern seiner
graphischen Reproduzierbarkeit, Ausstellungskatalog, hrsg.
von Corinna Höper, Stuttgart: Staatsgalerie, 2001.

RAFFAEL ZU EHREN 1983
Raffael zu Ehren, Ausstellungskatalog, bearb. von Angelo
Walther u.a., Dresden: Staatliche Kunstsammlungen, Kupfer-
stich-Kabinett, 1983.

RAPHAEL INVENIT 1985
Raphael invenit: Stampe da Raffaello nelle collezioni dell'isti-
tuto nazionale per la grafica, Ausstellungskatalog, bearb. von
Grazia Bernini Pezzini, Stefania Massari und Simonetta Pro-
speri Valenti Rodinò, Rom: Quasar Edizioni, 1985.

RAPHAEL UND DER KLASSISCHE STIL 1999
Raphael und der klassische Stil in Rom: 1515–1527, Ausstel-
lungskatalog, hrsg. von Konrad Oberhuber, Mantua, Palazzo
Tè (1999), Mailand: Electa, 1999.

RAPHAEL ET LA SECONDE MAIN 1984
Raphael et la seconde main: Raphael dans la gravure du XVIᵉ
siècle, simulacres et prolifération, Ausstellungskatalog, hrsg.
von Rainer Michael Mason und Mauro Natale, Genf: Cabinet
des estampes, 1984.

RAPP 1994
Jürgen Rapp, ‹Tizians frühestes Werk: Der Grossholzschnitt
Das Opfer Abrahams›, in: Pantheon, LII, 1994, S. 43–61.

REARICK [1976] 1980
William Roger Rearick, ‹Tiziano e Jacopo Bassano›, in: *Tiziano e Venezia*, Akten des internationalen Symposiums, Venedig (1976), Vicenza: Neri Pozza, 1980, S. 371–374.

REARICK 1991
William Roger Rearick, ‹Titian Drawings: a Progress Report›, in: *Artibus et historiae*, 12, 1991, S. 9–37.

REARICK 1992
William Roger Rearick, ‹From Arcady to the Barnyard›, in: *Studies in the History of Art*, 36, 1992, S. 137–159.

REARICK 2001A
William R. Rearick, *Il disegno veneziano del Cinquecento*, Mailand: Electa, 2001.

REARICK 2001B
William R. Rearick, ‹Francesco Salviati, Giuseppe Porta and Venetian Draftsmen of the 1540's›, in: *Francesco Salviati et la Bella Maniera*, hrsg. von Catherine Monbeig Goguel, Rom: Ecole Française de Rome, S. 455–478.

REBEL 1981
Ernst Rebel, *Faksimile und Mimesis: Studien zur deutschen Reproduktionsgraphik des 18. Jahrhunderts*, Diss. München (1979), Mittenwald: Mäander, 1981 [= Studien und Materialien zur kunsthistorischen Technologie, 2].

REICHEL 1926
Anton Reichel, *Die Clair-obscur-Schnitte des XVI., XVII. und XVIII. Jahrhunderts*, Wien: Amalthea-Verlag, 1926.

REIDY 1995
Denis V. Reidy, ‹Dürer's *Kleine Passion* and a Venetian Block Book›, in: *The German book: 1450–1750. Studies Presented to David L. Paisey in His Retirement*, hrsg. von John L. Flood und William A. Kelly, London: The British Library, 1995, S. 81–93.

RENAISSANCE IN ITALIEN 1966
Renaissance in Italien: 16. Jahrhundert. Werke aus dem Besitz der Albertina, Ausstellungskatalog, bearb. von Konrad Oberhuber, Wien: Graphische Sammlung Albertina, 1966 [= Die Kunst der Graphik, 3].

RICHARDSON 1980
Francis L. Richardson, *Andrea Schiavone*, Oxford: Clarendon Press, 1980.

RIDOLFI-HADELN [1648] 1914–1924
Carlo Ridolfi, *Le maraviglie dell'arte: ovvero Le vite degli illustri pittori veneti e dello stato* (1648), hrsg. von Detlev Freiherr von Hadeln, Berlin: G. Grote, 1914–1924.

ROME AND VENICE 1974
Rome and Venice: Prints of the High Renaissance, Ausstellungskatalog, hrsg. von Konrad Oberhuber, Cambridge (Mass.): Fogg Art Museum Harvard University, 1974.

ROSAND 1981
David Rosand, ‹Titian Drawings: A Crisis of Connoisseurship›, in: *Master Drawings*, 19, 1981, S. 300–308.

SACCOMANI 1982
Elisabetta Saccomani, ‹Domenico Campagnola disegnatore di *paesi* dagli esordi alla prima maturità›, in: *Arte Veneta*, XXXVI, 1982, S. 81–99.

SACCOMANI 1991
Elisabetta Saccomani, ‹Apports et précisions au catalogue des dessins de Domenico Campagnola›, in: *Disegno*, Akten des Kolloquiums, Musée des Beaux-Arts de Rennes (1990), hrsg. von Patrick Ramade, Rennes: Musée des Beaux-Arts de Rennes, 1991, S. 31–36.

SANTAGIUSTINA PONIZ 1979–1980
A. Santagiustina Poniz, ‹Le stampe di Domenico Campagnola›, in: *Atti dell'Istituto Veneto di Scienze, Lettere ed Arti*, CXXXVIII, 1979–1980, S. 303–319.

SAUR. ALLGEMEINES KÜNSTLERLEXIKON 1983FF.
Saur. Allgemeines Künstlerlexikon. Die Bildenden Künstler aller Zeiten und Völker, München/Leipzig: Verlag E.A. Seemann/K.G. Saur, 1983ff.

SCAGLIA 2000
Giustina Scaglia, ‹Les Travaux d'Hercule de Giovanni Andrea Vavassore reproduits dans les frises de Vélez Blanco›, in: *Revue de l'art*, 127, 2000, S. 22–31.

SCHREIBER 1926–1930
Wilhelm Ludwig Schreiber, *Handbuch der Holz- und Metallschnitte des XV. Jahrhunderts*, 8 Bde., Leipzig: Karl W. Hiersemann, 1926–1930.

SÉGUIN 2002
Armand Séguin, ‹Aggiunte ai cataloghi›, in: *Grafica d'arte*, 52, 2002, S. 45.

SERVOLINI 1977
Luigi Servolini, *Ugo da Carpi*, Florenz: «La Nuova Italia», 1977.

SINDING-LARSEN 1974
Staale Sinding-Larsen, ‹Christ in the Council Hall. Studies in the Religious Iconography of the Venetian Republic›, in: *Acta ad archaeologiam et artium historiam pertinentia*, 5, Rom: Institutum Romanum Norwegiae/«L'Erma» di Bretschneider, 1974.

SOPRANI 1768–1797
Raffaello Soprani, *Le vite de pittori, scultori, et architetti genovesi e de'Forestieri che in Genova operarono* (1674), 2. erw. Ausgabe, hrsg. von Carlo Giuseppe Ratti, 2 Bde., Bologna: Stamperia Casamara, 1768–1797.

STECHOW 1967
Wolfgang Stechow, ‹On Büsinck, Ligozzi and an Ambiguous Allegory›, in: *Essays in the History of Art, presented to Rudolf Wittkower*, hrsg. von Douglas Fraser u.a., 2 Bde., London: Phaidon Press, 1967, II, S. 143–196.

STRUTT 1785–1786
Joseph Strutt, *A biographical dictionary; containing an historical account of all the engravers, from the earliest period of the art of engraving to the present time; and a short list of their most esteemed works*, 2 Bde., London: Faulder, 1785–1786.

SUCCI 2001
Dario Succi, ‹Anton Maria Zanetti et la première édition des *Caprices* de Giambattista Tiepolo›, in: *Les Tiepolo peintres-graveurs*, Ausstellungskatalog, bearb. von Christophe Cherix, Rainer Michael Mason und Dario Succi, Genf: Cabinet des estampes, 2001, S. 45–48.

SUIDA 1935–1936
Wilhelm Suida, ‹Tizian, die beiden Campagnola und Ugo da Carpi›, in: *Critica d'arte*, I, 1935–1936, S. 194, 285–288.

SUIDA MANNING/SUIDA 1958
Bertina Suida Manning und William Suida, *Luca Cambiaso. La vita e le opere*, Mailand: Ceschina, 1958.

THE ENGRAVINGS OF MARCANTONIO RAIMONDI 1981
The Engravings of Marcantonio Raimondi, Ausstellungskatalog, bearb. von Innis H. Shoemaker, Lawrence: The Spencer Museum of Art, 1981.

THE GENIUS OF VENICE 1983
The Genius of Venice 1500–1600, Ausstellungskatalog, hrsg. von Jane Martineau und Charles Hope, London: Royal Academy of Arts/Weidenfeld and Nicolson, 1983.

THIEME-BECKER 1907–1950
Ulrich Thieme und Felix Becker (Hrsg.), *Allgemeines Lexikon der Bildenden Künstler von der Antike bis zur Gegenwart*, 37 Bde., Leipzig: Verlag von Wilhelm Engelmann/Verlag von E. A. Seemann, 1907–1950.

THREE CENTURIES OF CHIAROSCURO WOODCUTS 1973
Three Centuries of Chiaroscuro Woodcuts, Ausstellungskatalog, bearb. von Ellen S. Jacobowitz, Philadelphia: Pennsylvania Academy of the Fine Arts, 1973.

TIETZE/TIETZE-CONRAT 1938A
Hans Tietze und Erika Tietze-Conrat, ‹Tizian-Graphik. Ein Beitrag zur Geschichte von Tizians Erfindungen›, in: *Die Graphischen Künste. Neue Folge*, 3, 1938, S. 8–17 und 52–71.

TIETZE/TIETZE-CONRAT 1938B
Hans Tietze und Erika Tietze-Conrat, ‹Titian's Woodcuts›, in: *The Print Collector's Quarterly*, 25, 1938, S. 332–360.

TIRABOSCHI 1786
Girolamo Tiraboschi, *Notizie de'pittori, scultori, incisori, e architetti natii degli stati del Serenissimo Signor Duca di Modena: con una appendice de'professori di musica*, Modena: Società Tipografica, 1786.

TITIAN AND THE VENETIAN WOODCUT 1976
Titian and the Venetian Woodcut, Ausstellungskatalog, hrsg. von Michelangelo Muraro und David Rosand, Washington, National Gallery of Art (1976) u.a., Washington: International Exhibitions Foundation, 1976.

TIZIANO E IL DISEGNO VENEZIANO 1976
Tiziano e il disegno veneziano del suo tempo, Ausstellungskatalog, bearb. von William Roger Rearick, Florenz, Gabinetto disegni e stampe degli Uffizi (1976), Florenz: Leo S. Olschki, 1976.

TIZIANO E LA SILOGRAFIA VENEZIANA 1976
Tiziano e la silografia veneziana del Cinquecento, Ausstellungskatalog, hrsg. von Michelangelo Muraro und David Rosand, Venedig, Fondazione Giorgio Cini (1976), Vicenza: Neri Pozza Editore, 1976.

TORRITI 1998
Pietro Torriti, *Beccafumi*, Mailand: Electa, 1998.

TROTTER 1974
William H. Trotter, *Chiaroscuro Woodcuts of the Circles of Raphael and Parmigianino: a Study in Reproductive Graphics*, Ph. D. University of North Carolina, Chapel Hill, 1974, Ann Arbor: UMI [1996].

VASARI-BELLOSI/ROSSI 1550 [1991]
Giorgio Vasari, *Le vite de'più eccellenti architetti, pittori, et scultori italiani, da Cimabue insino a'tempi nostri* (1550), Krit. Ausgabe, bearb. von Luciano Bellosi und Aldo Rossi, 2 Bde., Turin: Einaudi, 1991.

VASARI-MILANESI [1568] 1906
Giorgio Vasari, *Le vite de'più eccellenti pittori, scultori ed architettori* [1568], hrsg. und komm. von Gaetano Milanesi, 9 Bde., Florenz: Sansoni, 1906.

VERBRAEKEN 1979
René Verbraeken, *Clair-Obscur, – histoire d'un mot*, Nogent-le-Roi: Editions Jacques Laget, 1979.

VETTER 2002
Andreas W. Vetter, *Gigantensturz-Darstellungen in der italienischen Kunst. Zur Instrumentalisierung eines mythologischen Bildsujets im historisch-politischen Kontext*, Weimar: VDG, 2002.

«A VOLO D'UCCELLO» 1999
«A volo d'uccello», Jacopo de'Barbari e le rappresentazioni di città nell'Europa del Rinascimento, Ausstellungskatalog, hrsg. von Giandomenico Romanelli u.a., Venedig, Musei Civici Veneziani (1999), Venedig: Arsenale Editrice, 1999.

VON DÜRER BIS WARHOL 1994
Von Dürer bis Warhol. Meisterdrucke aus der Graphischen Sammlung der ETH Zürich, Ausstellungskatalog, bearb. von Eva Korazija und Paul Tanner, Zürich, SKA-Galerie «le point» (1994–1995), Zürich: Schweizerische Kreditanstalt, 1994.

WEIGEL 1865
Rudolph Weigel, *Die Werke der Maler in ihren Handzeichnungen. Beschreibendes Verzeichnis der in Kupfer gestochenen, lithographirten und photographirten Facsimiles von Originalzeichnungen grosser Meister*, Leipzig: Rudolph Weigel, 1865.

WETHEY 1987
Harold E. Wethey, *Titian and His Drawings. With Reference to Giorgione and Some Close Contemporaries*, Princeton: Princeton University Press, 1987.

WITCOMBE 1989
Christopher L. C. Ewart Witcombe, ‹Cherubino Alberti and the Ownership of Engraved Plates›, in: *Print Quarterly*, 6, 1989, S. 160–169.

WOOD 2000

Christopher S. Wood, ‹A Rediscovered Venetian Woodcut after Georg Pencz›, in: *Festschrift für Konrad Oberhuber*, hrsg. von Achim Gnann und Heinz Widauer, Mailand: Electa, 2000, S. 255–260.

WOODWARD 1991

David Woodward, ‹The Evidence of Offsets in Renaissance Italian Maps and Prints›, in: *Print Quarterly*, VIII, 1991, 3, S. 235–251.

WOODWARD 1996A

David Woodward, *Catalogue of Watermarks in Italian Printed Maps ca. 1540–1600*, Florenz: Leo S. Olschki, 1996.

WOODWARD 1996B

David Woodward, *Maps as Prints in the Italian Renaissance. Makers, Distributors & Consumers*, London: The British Library, 1996 [The Panizzi Lectures, 1995].

ZANETTI 1771

Anton Maria Zanetti, *Della pittura veneziana e delle opere pubbliche de' veneziani maestri libri V*, Venedig: Giambattista Albrizzi, 1771.

ZANETTI 1837

Alessandro Zanetti, *Le premier siècle de la calcographie ou catalogue raisonné des estampes du cabinet de feu M. Le Comte Léopold Cicognara*, Venedig: Antonelli, 1837.

ZANI 1802

Pietro Zani, *Materiali per servire alla Storia dell'origine e de'progressi dell'Incisione in rame e in legno*, Parma: Carmignani, 1802.

ZANI 1819

Pietro Zani, *Enciclopedia metodica critico-ragionata delle belle arti*, Teil I, 19 Bde., Teil 2, 9 Bde. Parma: Tip. Ducale, 1817–1824.

ZAVA BOCCAZZI 1958

F. Zava Boccazzi, ‹Tracce per Gerolamo da Treviso il Giovane in alcune xilografie di Francesco De Nanto›, in: *Arte veneta*, 1958, XII, S. 70–78.

ZAVA BOCCAZZI [1962] 1977

F. Zava Boccazzi, *Antonio da Trento. Incisore (prima metà XVI sec.)*, Trient: CAT, [1962] 1977 [= Collana Artisti Trentini].

ZERNER 1965

Henri Zerner: ‹Giuseppe Scolari›, in: *L'Œil*, CXXI, 1965, S. 24–29 und 67.

ZERNER 1979 TIB 32–33

Henri Zerner (Hrsg.), *Italian Artists of the Sixteenth Century: School of Fontainebleau*, New York: Abaris Books, 1979 [= The Illustrated Bartsch, Bde. 32–33].